미술 커뮤니케이션

기술의 발전, 예술의 몰락

기 국 간

박영사

필자는 대학에서 순수회화를 전공하였다. 학부 과정 중, 미술은 세상의 다양한 현상과 사물을 똑같이 재현하고 묘사하는 기능만이 전부가 아니라는 사실을 깨닫고, 다양한 관념적인 미적 실험을 해볼 수 있었다. 당시, 대상의 형태를 조작하거나 찌그러뜨리고, 물감을 뿌리는 등 다양한 방법이 동원되었는데, 이런 다양한 표현에서 비롯된 감정은 성취, 자유보다는, 어디로 가는지 모를 혼란함이 더 정확한 묘사라 할 수 있겠다.

일상에서 하등 쓸모없는 행위, 이해할 수 없는 개념과 이미지 그리고 새로움을 위한 방법적 고민을 하며 상상 속에 지내는 중, 문득 동시대를 살아가는 '화가'의 사회적 위치, 혹은 공동체 구성원으로서 가치, 궁극적으로 추구하는 예술의 가치에 대해 궁금해졌다.

나는 무엇을 하는 것일까? 화가들은 과연 무엇을 위해 이런 활동을 지속하고 있을까? 어디로 향하는 것이며 결국, 가치 있는 것인가? 그 가치는 어떻게 판단할 수 있을까?

작업도 힘들지만, 작품을 감상하는 것도, 평가도 어려웠다. 게다가 미술활동을 이어가는 주변의 선배들은, 다른 직업이나 가족 간 경제적 지원이 없다면 대부분 가난했다. 대외적으로 왕성하게 활동하는 작가들은 대부분, 학생들을

가르치는 현직 교수, 교사거나, 은퇴한 직장인들이었다. 어떻게 해야 전업 화가로 살아갈 수 있는지 알 수 없었다.

미술의 가치를 평가할 수 있는 객관적 기준이란 없었다. 알고 싶고, 배우고 싶었으나, 책을 읽고 강의를 들어도, 막상 작가의 처지에서 미술은 배울 수 있는 '지식'이나 '정보'가 아니었다. 전시회를 찾아 작품을 보며 색감, 형태 등을 평하는 것 또한 방법이 필요했다. 할 말을 찾지 못하고 겨우, '재미있네요'라 말하며 흥미로운 척 고개를 끄덕이는 것이 감상의 전부였다.

작가에게 작품의 의도를 물어보면 일상에서 접하기 어려운 철학적 개념들로 구성된 약간의 설명이 따르고, 결국 마지막 말은 대부분 '직접 느껴 보기 바랍니다'로 마무리되었다. 작품은, 관객, 즉 수용자의 해석에만 의존하는 일방적 메시지가 된 것이다.

어떤 작품이든 감상하기 전 반드시 옆에 적힌 작가의 이름과 작가의 약력을 살펴 그동안의 명성을 확인하고 출신 대학과 수상 및 전시 경력을 확인한 후에야 비로소 작품감상이 가능했다. 정작 스스로 바라본 작품의 이야기는 사라지고 평론가가 제시한 문자 텍스트의 틀 속에서 예술을 이해하는 양 되새기고 있었다. 작품보다 작품 평을 보고, '미술을 이해하는 방법'을 다룬 다양한 서적을 읽으며 미술을 배우려 했다.

나에게는 과연 작품이 예술인 것일까. 작품 평이 예술인 것일까. 이게 맞는 것일까? 예술이란 이런 것인가?

미술대학이라는 전문가 과정에서 엘리트 미술작가의 길을 향해 걸었던 필자조차 미술작품을 감상하는 행위만으로 예술과 비예술을 구분할 수 없고 뛰어난 예술과 평범한 예술, 나아가 일상의 사물과 예술을 구분하거나 그 차이를 설명할 수 없었다. 미술과 비예술을 구별하는 일차적 기준이라 할 수 있는 액자, 그리고 평론과 미술관이라는 틀을 벗기면 그 자체로 예술이라는 증거는 묻혀버렸고 아무것도 설명하지 못했다. 그러나 이러한 미술 커뮤니케이션 과정의 대중적 '무지'와는 별개로, 예술이라는 장식으로 포장되어 천문학적 매매 금액으로 증명되는 미술의 자본주의적 성과는 극히 소수의 작가와 자본가들에

집중되었다. 미술 커뮤니케이션 과정의 핵심적인 가치 생산자로서, 대다수 작가와 평론가는 기업과 기관의 복지 명목 지원을 기대하며 여전히 가난하고, 필자를 포함하여 수용자 대중 또한 여전히 예술(미술)을 알지 못한다.

'무지'를 발견한다.

언제부턴가 우리는 '미술을 모른다'라는 '사실'을 당연하게 받아들이며 당당하게 말하고 있다. 앎을 추구하지도 않는 '수동적 무지'의 상태라고 할 수 있다. 예술을 이해할 때 우리에게 필요한 건 애초에 존재하지도 않는, 하나의 절대적이며 객관적 지식이 아니다. 무수히 많은 주관의 공존이 필요하다. 모르는 것은 당연하지만, '무지'의 상태에서 멈춰버린다면 다양한 창의적 주관은 사라지고, 지금처럼 객관을 가장한 오래된 '지식'으로 포장된 '미술 커뮤니케이션' 과정을 견뎌내야 할 것이다.

사람들은 AI, 인터넷 검색, SNS 등을 통해 쉽게 얻을 수 있는 '정답'을 구하고, 창의와 은유가 사라져버린 예술의 신화 속에 '수동적 무지'를 고집스럽게 유지한다. 동시대 미술은, 커뮤니케이션 기술의 발전을 바탕으로 정작 예술의 가치를 잃어버렸다. 이제 우리에겐 당장, '무지'를 바탕으로 한 '창의'만이 필요하다.

필자는 순수미술 전공자이자 문화연구자로서, 동시대 미술에 대한 세상의 보편적 인식에 대해 새로운 질문의 씨앗을 틔울 수 있길 희망한다. 또한 필자 개인의 호기심과 경험을 바탕으로 한 자기기술적 서술과 동의하기 어려운 주장에 대해 다양한 의견과 비판을 기대한다. 다만, 미술과 커뮤니케이션을 함께 고민한 연구자로서, 솔직한 자기기술 또한 중요한 방법론이라고 생각하기에 독자들의 넓은 이해를 구한다. 더불어 미술만이 아니라 다양한 순수예술의 영역에서, 그들만의 세상에서 벗어난 창의적 비판과 질문이 이어지길 바란다.

차례

들어
가며

이 책을 시작하며, 먼저 필자와 한가지 불편한 약속을 해주길 바란다. 만약 미술 관련 연구를 수행해 본 적 없는, 소위 비전문가 일반독자라면 일단 미술과 관련한 그동안의 지식은 편견과 신념으로 치부하고 다 잊어버리는 것을 제안한다. 그리고 이미 미술 관련 연구자라면 구태여 이 책을 권하고 싶지 않다. 이 책은 예술에 대한 맹목적인 추앙과 혐오를 포함하여 기존 미학 연구자들의 성과로 이어온 오래된 '미술의 정의, 본질' 등 기존 미술을 이야기할 때 빠지지 않는 일반적인 모호한 의제를 이어가지 않는다. 미술에 대해 가지고 있던 막연한 경외와 지식, 그리고 혐오까지도 이 책을 읽어갈 땐 그저 훼방꾼이 될 뿐이다.

미술은 동굴 벽화, 고대 조각 등 문자보다 먼저 인간의 커뮤니케이션 방식의 시작을 알렸고 따라서 관련하여 다양한 연구의 역사가 존재한다. 그러나 대부분 전통적인 미학 이론을 바탕으로 한 연구들이 대부분이며, 커뮤니케이션 측면의 미디어 수용자 연구가 불가능했던 고귀한 순수예술의 영역이었다.

이 책은 단순히 관련 지식의 나열이나 증가를 목적으로 하는 것이 아니기에, 또 다른 관념론적 논쟁을 피하고자 이미 이론적 성취를 보인 예술이론만을 배경으로 다루지 않았다. 미술 또한 커뮤니케이션을 매개하는 미디어, 콘텐츠 중 하나임은 물론, 그 자체로 커뮤니케이션 활동이며 커뮤니케이션 행위의 결과라는 인식을 바탕으로, 미술이 인간과 인간 간의 관계 형성에 작용하는 과정을 담백하게 접근해 볼 필요가 있었다. 그런 의미에서 필자는, 대중화를 지향하지만 동시에 대중성을 꺼리는 '동시대 미술 커뮤니케이션'이라는 흥미로운 커뮤

니케이션 현상을 바탕으로 동시대를 지배하는 미학적 지식의 성격과 그 배후에 존재하는 이념적 내막을 미디어와 커뮤니케이션이라는 측면에서 비판적으로 바라보고자 한다. 따라서, 매체, 메시지로서 미술을 이야기하고, 미디어기술 발전에 따른 미술 커뮤니케이션의 변화를 설명하고자 한다. 미술계 구성원 간 커뮤니케이션 과정의 이성적인 질서를 바탕으로 기술하는 것이다.

미술 커뮤니티에는 세상에서 가장 똑똑한 학자들이 넘쳐난다. 미술관계자들 대부분은 어렵고 이해할 수 없는 어법을 사용하며 사람들에게 지적 모욕감을 주거나 당혹스럽게 하는 데 능숙하다. 그들은 오래된 지식을 자기들만의 언어로 경쟁하듯 작품과 관계없이 쓸데없는 개념을 주고받으며 허세를 부린다.

주변의 작은 전시회라도 들러 심오한 전시와 작품의 평을 본다면 온갖 창의적 말장난을 느낄 수 있을 것이다. 모호한 작품에 대해 질문을 하려고 하면, '우주의 탄생과 감정의 알고리즘'이라거나, '병렬하는 시각적 혼돈' 등 어지간한 철학자들보다 더 깊은 사유를, 자랑하듯 거룩하게 답변을 늘어놓는 큐레이터와 평론가들이 있다. 누군가는 '회화의 소리'를 듣고, 또 누군가는 '3차원 공간이 만들어내는 긴장'을 이야기한다.

이현령비현령의 숱하게 다뤄진 인기 많은 사회적 담론은, 그들의 비판의식을 자극하고, 서로 형이상학적인 말과 글로 물어뜯으며 그것이 마치 범상치 않은 천재들의 고차원적 토론이라 우쭐거린다. 포스트 식민주의, 생태환경, 이주민, 여성, 젠더, 인종, 신체와 정신, 전통과 근대, 역사의 환기 등 이도 저도 불편한 예술가들은, 당장 우리 앞에 놓인 정치 현실을 개탄하고 항거하는 숭고한 혁명가를 자처하며 자칭 미술 천재들을 천박하게 바라보기도 한다.

미술, 예술? 요즘 그거 아무것도 아니다. 그저 어른들이 공 던지고 치고받는 야구경기처럼 하등 쓸모없어 보이고 상당히 비싼 놀이에 불과하다. 세계 시장(뉴욕)으로 진출하여 '메이저리그'를 꿈꾸는 것도 야구와 닮았다.

예술은 그 사람의 사회적 지위를 드러내는 지표라는 점에서 확실히 '실용적인' 효용이 있다. 아주 오랫동안 우리는 예술이 개인의 사회적 위상에 미치는 효용에 대해 지나치게 의식하며 예술을 숭배해왔다. 그러나 서양미술에 대한

맹목적 숭배는 예술과 진리에 관한 관심이라기보다 계급적 구별 짓기와 과시 열망의 표현에 불과한 경우가 적지 않았다.

지극히 유식하고 비판적인, 가난한 직업인들이 모인 그들 사이에는 팽팽한 긴장이 감돈다. 시간이 지나 자의적이고 독특한 언어적 유희가 쌓이면 일종의 미술의 역사적 흐름, 혹은 사조나 운동으로 모여, 세련된 유대를 하고 무리를 지어 관람자 없는 전시를 하고 또다시 말과 글로 떠들어 댄다. 그러나 정작 세상의 언어와 격리된 그들의 이야기는 정작 작품을 이해하는 데 조금도 도움이 되지 않고 점점 더 미궁에 빠져들 뿐이다. 이해할 수 없는 이유로 누군가는 각광을 받고, 고가의 경매를 통해 매매가 이뤄지는 뉴스를 접하며, 모르는 말 잔치와 행사에 관심 없는 애먼 예술가들의 정신도 혼미해진다. 그들은 자신이 왜, 무엇을, 어떻게 해야 하는지 갈피를 잡지 못한다.

성스러운 말과 글로 회화작업을 하는 작가들과 그 말과 글을 보고 전시를 기획하는 미술관이 존재하고 구매가 이뤄지는 시대가 되었다. 정작 작품은 사라지고 말과 글만 남아 서로 할퀴고 싸우며 의미를 세뇌하고 이해와 감동을 조장한다. '예술이 원래 그렇다. 무식하긴', 뭐 어쩌겠는가? 이 책에서 논의하려는 주제가 어차피 '무지'인 것을...

비단, 연구의 흐름까지 언급하지 않더라도, 학계, 정계, 산업 등 다양한 계통에서 신망받는 인사들 또한 미술을 이야기할 때, 대부분 '미술은 잘 모르지만...'이라는 서두로 겸양하는 장면을 상기한다면, 동시대 미술에 대한 '무지'는 일반적이며 보편적이다.

어차피 '본다'라는 감각적 행위만으로 이해할 수 없는 동시대 미술은 결국 화려하고 모호한 말과 글로 인간의 보편적 진리를 추구하는 듯 허위의 늪에 빠져있다. 그런 헛소리들로 인해 미술 커뮤니케이션 과정의 수용자 대중은 평생 미술을 모른다고 포기하고 등 돌리는 사람들과, 아는 척 으스대는 고급문화예술의 향유자들로 구분되어 온통 모두가 '무지'로 뒤덮인 이상한 세계를 건설하고야 말았다.

그렇다고 냉소에 빠질 필요는 없다. 이 책에서 내가 말하고 싶은 건, 우리에

게 예술, 미술이 필요 없다는 것이 아니다. 예술과 미술에 대한 현재의 환상에서 벗어나야 한다는 것이다. 예술의 쓸모없음이 아니다.

커뮤니케이션을 바탕으로 미술과 대중 사이에 발생하는 의식의 흐름을 보면, 수용자로서 대중은 '미술'이라는 과정을 통한 가치생산과 유통과정에서 발생하는 암호화된 다양한 메시지를 주체적으로 해독하고 인지하는 과정을 거친다. 그 과정에서 필자는 미술을 행하고 예술을 이해하기 위해 반드시 필요한 인간의 능력으로, 앎을 추동하는 '능동적 무지'와 '창의성'을 제시할 것이다.

인간은 일상적 현상이나 변화에도 호기심을 가지고 창의적 질문을 통해 과학기술을 발전시켜왔으나 동시대를 살아가는 현대인들은 유독 미술에 대한 '앎'에 소극적이고 되려 '무지'에 당당하며, 집단적이며 자발적인 무지를 선언한다. 그리고 고집스럽게 '무지'라는 태도를 유지한다. 이제 미술에 대한 '무지'는, 그 무지를 당연한 결과로 받아들이는 현시대 미술에 대한 대중적 현상이며 다분히 선택적이며 수동적인 무지가 된다. 동시대 미술 커뮤니티는 이제 예술에 대한 수용자 대중의 '창의적 해석'이라는 기능을 잃었고 오직 새로움에 대한 맹목적인 추종과 환상으로 점철되어있다.

동시대 미술은 종속되어 버린 산업의 가치 속에 창작과 해석에 대한 '무지'와 '창의'의 관계성을 잃고 헤매는 중이다.

1장

벌거벗은 임금님의 대나무숲

1장

벌거벗은 임금님의 대나무숲

1. 우리는 미술을 사랑한다.

먼저, 일상 속에서 미술과 관련한 몇 가지 상황을 떠올려보자. 미술을 대하는 아주 평범한 상황이니 별로 특별한 광경은 아닐 것이다. 자신을 가정하고 대나무 숲에서 당나귀 귀를 가진 벌거벗은 임금님에 대해 외치듯 솔직하고 자유롭게 질문에 답해보자.

당신은 미술을 사랑하는가?
당신은 미술을 즐기는가?
당신은 미술을 아는가?

카지미르 말레비치의 〈검은 사각형〉

당신은 가족들과 함께 문화생활을 즐기기 위해 주말에 '말레비치'의 전시가

진행 중인 고급스러운 미술관을 찾아갔다. 그곳에서는 러시아 작가 말레비치의 다양한 작품들이 전시되어 있었고, 당신과 가족들은 그중에서도 <검은 사각형>이라는 작품 앞에서 멈추었다.

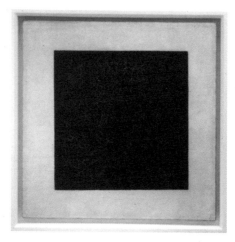

┃그림 1 카지미르 말레비치, <검은 사각형>

당신은 이 작품을 보며 무슨 생각을 하고 있는가?

혹시, 오로지 하얀 액자 속에 검은색 정사각형만 보이는 것인가? 그렇다면, 시각이라는 1차원적 감각을 벗어나 조금 더 깊이 있게 '사유'해보도록 하자.

"이 검은 사각형은 막상 보면 너무 단순해서 이해하기 어렵지만, 오랫동안 바라보면 작가가 이 작품을 그릴 때의 마음을 읽을 수 있어."

작가는 왜 이런 사각형을 그렸을까? 세상이 너무 어둡다는 것일까? 아마도 당신은 어디선가 읽은 듯한 오래된 기억 속의 인상파, 입체파 등 모네와 세잔, 피카소를 떠올리며 예술에 대한 수많은 지식을 머릿속에서 검색하고 있을 것이다. 예술을 존중하는 마음으로 다시 한번 자세히 한 발짝 더 가까이 다가가 보자. 무엇이 보이는가? 액자 옆에 작게 프린트된 작품 해설(문자)이 보이는가?

"심플(Simple)하면서 단순하지 않고 세련된 미니멀리즘의 정
수가 느껴지는 군더더기 없는 사각형, 기본 형상, 회화의 본질에
가까운 까만 네모"

어쩌면, 네이버, 구글링을 통해 바로 해답을 얻을 수도 있을 것이다.
ChatGPT 등 AI 기반 서비스에 물어보는 것도 좋을 것이다.

"절대주의(絶對主義, Suprematisme)."

당신은 이 작품이 러시아의 화가 말레비치(Kashmir Malevich(1878~1935))에
의해 시작된 기하학적 추상주의의 한 흐름인 절대주의를 대표하는 작품이라는
문자 텍스트로 정리된 단편적이며 함축적인 '지식'을 얻게 될 것이다. 이어 절
대주의는 원래 입체주의의 미학에서 파생했으며 말레비치는 1913년 가을, 구
상 작업을 포기하고 1915년, 회화의 단면으로 나타낸 하얀 바탕의 작품 위에
하나의 검은 사각형을 그렸음을 알게 된다. 그리고 마침내 이 검은 사각형에
대한 '정답'을 얻을 수 있게 된다.

"검은 사각형은 기하학적인 단순한 형상을 표현하는 것과는 달
리 자율적인 실재를 가지고 있으며 역동적인 무게와 함께 율동감
을 지니고 있다."

이제 당신은 말레비치와 검은 사각형과 '절대주의'를 연관 지을 수 있고 이
사각형을 보며 깊이 있게 해석할 수 있는 '지식'을 얻었음을 기뻐할 것이다. 그
리고 미술관을 나와 품격있는 식사까지 곁들인다면, 그리고 집으로 돌아오는
길 차 안에서 아이들과 철학적 함의로 가득한 예술에 대한 지적 대화를 나눈
다면, 아마도 당신은 가족들과 함께 최고의 하루를 보냈음을 뿌듯해 할 것이
다. 아, 한가지가 더 남았다. 아마도 가족들은 제각각 자신이 사용하는 SNS에

미리 찍어둔 사진과 감상을 적고 잠자리에 들게 될 것이다.

이상하지 않은가. 당신은 오늘 분명 예술을 누렸는데 정작 당신이 본 것은 무엇인가? 눈으로는 분명 말레비치의 사각형을 보았으나 정작 사각형을 이해할 수 있었던 방식은 인터넷 검색, AI에 물어보는 것이고, 기존의 지식을 모아 정답을 알려준 서비스를 통해 비로소 '앎'을 충족한 것이다.

당신이 오늘 미술관에서 경험한 예술 활동은 '실재하는 작품'을 감상하는 방식이 아니라 액자 옆에 작게 프린트되어 부착된 해설(문자), 그리고 휴대폰 검색을 통해 알게 된 '실재하지 않는 사유' 즉, 남들의 감상을 문자로 표현한 해석자료를 통해 이뤄졌다. 마치 시험 답안지를 보며 문제를 푸는 것처럼 정답을 알려주는 편리한 예술 지침서, 작품 해설의 도움이 없다면 그저 영문 모를 비싼 네모그림으로 남을 뻔했는데 말이다.

전통적으로 미디어 텍스트의 의미는 단일하지 않고 다양하여, 수용자의 서로 다른 사회적 위치나 문화적 배경은 동일한 텍스트에 대한 해독의 차이를 발생시킨다. 예술 또한 다양한 해석이 가능한 미디어, 콘텐츠이고 커뮤니케이션 상징이다. 그러나 현재를 살아가는 우리는 너무 쉽게 예술의 정답에 다가서고 있다. 감각적으로 익숙하지 않은 무언가를 접할 때 '이게 뭐지?' 수준의 너무 쉬운 질문을 던지고 즉답을 요구하며 발전된 과학기술은 너무 빠르고 쉽게 정답을 제시하고 있다. 그렇다고, 이제 '정답'을 알았으니 말레비치의 사각형에 대해 진정 알았다고 말할 수 있는가? 당신의 '무지(無知)'[1]가 '앎'으로 바뀌었는가? 우리 가족이 오늘 예술을 감상했다고 말할 수 있겠냐는 말이다.

마우리치오 카텔란의 바나나 〈코미디언〉

당신은 바나나를 좋아하는가? 당신은 이제 바나나를 보고 있다. 고급스러운

1 ignorance란, 개인의 삶에서 가치가 없어서 몰라도 되는 것을 모른다는 의미이다. 따라서 현대미술에 대해서 사람들이 모르는 것은 너무나 당연한, 보편적 인식이 된다.

미술관 큰 벽면에, 다른 설치 없이 오직 노란 실제 바나나 한 송이가 박스테이프로 고정되어있다. 당신은 이제 그 바나나 앞에 섰다.

어려운 시절 굉장히 비싸게 사먹던 바나나지만, 지금은 어느 식료품 상점에 가도 값싼 열대 과일인 바나나. 그 실재하는 바나나 한 송이가 미술관 벽에 테이프로 붙여진 상태를, 당신은 한 발자국 떨어져 턱에 손을 괴고 진지하게 바라보고 있다. 당신의 눈에 들어오는 작품은 고작 갈변해가는 바나나 한 송이다. 이 바나나를 보러 유료 미술관에 들어와 남들의 시선과 동선을 확인해가며 짐짓 진지한 척 바라보고 있는 이 황당무계함은 어떻게 설명해야 할까?

만약 당신이, 이 바나나가 인간과 세상의 본질에 대해 고민하게 만드는 놀라운 작품이라 느껴진다면, 단언컨대 이미 당신도 벌거벗은 임금님이 걸친 거짓말쟁이의 멋진 옷에 홀렸다고 할 수 있다. 하지만 '혹시, 이런 게 작품이라면 나도 작가가 될 수 있겠는데….'라는 생각이 들었다면 다행히 우리는 아직 현대미술의 '창의'와 '무지'에 대해 터놓고 이야기할 여지가 남았다.

당신은 당신이 감각적으로 인지하는 대로 그것은 바나나일 뿐이라고 말할 수 있겠는가? '벌거숭이 임금님, 임금님 귀는 당나귀 귀'를 모두에게 외치는 용기를 낼 수 있는가? 고작 바나나 한 송이를 조롱하며, '이것은 예술이 아니다! 임금님이 벌거벗었다!' 웃으며 손가락질하는 아이의 시각과 용기를 가지고 있는가? 그러나, 당신은 아직 벌거숭이 임금님이 입었다는 아름다운 의상을 보고 있음이 분명하다. 당신은 아직 예술을 보지 못하는 바보로 취급받을지도 모르는 험난한 모험을 떠날 준비가 되어있지 않다. 당신은 아직 이 바나나가 과연 진짜 예술인지 아닌지, 이 작품의 작가가 유명한 작가인지 아닌지 '정답'을 확인하지 못했기 때문이다. 이런 상황은 아직은 벌거벗은 임금님을 조롱할 시점이 아니라는 정치적 맥락이 담긴 슬픈 이야기가 된다.

금세 갈변하는 바나나가 과연 어떤 의미, 가치가 있을까. 심지어 한 관람자(행위 예술가)가 그 바나나를 먹어 치우며 이 행위 또한 작품 '관람객'이라는 제목으로 행위예술작품이 되기도 했다.2 게다가 관람객이 먹어버린 바나나 작품

2 바나나 자체는 영구적이지 않기 때문에 매번 교체해주어야 한다. 그래서 작품을 거래할 때는

은 다른 바나나로 대체되어 한국 돈으로 일억 오천만 원에 판매가 되었다.

　최초에 전시된 바나나는 썩어 버렸거나 관람객의 뱃속에서 이미 소화되었겠지만, 대체된 바나나는 갑자기 역대 바나나 중 가장 비싼 바나나로 이름을 날리게 되었다. 물론, 그저 일반적인 바나나 한 송이였다면 많이 쳐줘야 한국 돈 일천 원 정도겠으나 그 바나나가 '코미디언'이라는 예술적 상징으로 예술가의 호명을 받아 새로운 생명을 얻게 되었으니, 원자가 모여 사람이 되고 우주가 되듯 값싼 원본 바나나의 기존 열대과일의 가치는 이제 잊어도 되겠다.

　대체 바나나의 물질적 특성에 무엇이 달라졌기에 천 원으로 쉽게 구매 가능한 바나나 한 송이가 비싼 가치로 변환되었을까? 심심찮게 일천억을 호가하는 고가의 작품이 거래되었다는 기사를 거듭 접하다 보니 이젠 그 정도 수준은 그리 비싼 것도 아니라고 생각해야 할까? 고작 썩어가는 바나나 한 송이, 그게 전부인데 말이다.

　소위 돈 많은 부자 수집가가 스스로 자기 돈 내고 구매한다는데 무슨 비판을 할 수 있을까. 다만, 예술가는 어떤 신적 능력을 부여받았기에 일상 사물과 행위에 새로운 생명을 부여하고 천문학적인 가치를 인정받을 수 있는 것일까? 그것도 예술가라고 모두에게 부여된 신적 능력은 아니다. 특정 예술가 몇몇에게만 부여되는 권위이다. 예를 들어 미술을 전공한 필자는 예술가의 자격을 부여받은 셈이니, 바나나가 아니라 수박이나 토마토를 달아 전시한다면? 이 수박 또한 고가의 예술작품이라 할 수 있는 것일까? 어떨까?

　그건 아니라고? 이미 카텔란의 바나나로 인해 오리지널리티를 담보할 만한 예술적 창의성이 사라졌다고? 최초가 중요하다고? 예술이란 그런 것인가? 아니면 작가의 경험과 역사, 스토리텔링이 쌓여야 하는 것인가? 도대체 왜 카텔란의 바나나는 예술이 되어 천문학적 부가가치를 인정받는 것인가?

　정품 인증서를 거래하는 방식으로 매매한다. 그래서 이 바나나는 가끔 먹히는 수난을 당하기도 한다. 2019년에 '데이비드 다투나'라는 미국의 행위예술가에게 한 번 먹혔고 당시에 꽤 화제가 되었다. 2023년에는 한국 개인전 당시에 한 서울대 미학과생도 먹었다는 기사가 나기도 했다.

카텔란은 이전에도 작품으로만 소통할 뿐, 그 어떤 캡션도 달지 않는다. 보통의 동시대 현대미술작가들 또한 마찬가지로 오로지 해석은 전적으로 관람자의 몫으로 남긴다. 그런데 좀 이상하다. 메시지의 해석이 관람자의 영역이라는 것은 커뮤니케이션적으로 너무나 당연한 이야기다. 문제는 창작자 그들의 언어를 관람자는 해석할 수 없다는 것이다. 구태여 왜 예술로 치장된 바나나만 선택적으로 예술로 해석해야 하는가에 대한 의문이다. 우리는 왜 벽이 붙은 바나나를 보러 가고 그것의 예술적 함의를 찾아야 하고 즐거워하는 것일까? 왜 우리는 바나나를 보러 갔음을 알리고 고급스러운 자신의 예술적인 취향을 치장하며 자랑스러워해야 하는가? 결정적으로 예술로서 사고팔고 판매 가능한, 즉 바나나의 기존 가치의 변환이 어떻게 가능한 것인가?

카텔란의 말에 따르면, 그의 모든 작품은 미술관이라는 환경이 필요하다. 다른 공간에서는 아무런 효력을 발휘하지 못한다. 바나나 또한 마찬가지로 청과물상점이나 유명한 드라마에 소품으로 사용된다면, 소품의 가치 이상이 될 수는 없을 것이다. 하지만 그 바나나는 미술관에 전시되었고 어마어마한 가격으로 판매되었으니 고급문화를 즐기는 사람들의 약간은 우습고 어이없는 세태라고 볼 수 있을 것이다.

처음 바나나를 보았을 당시를 떠올려보자. 아마도 당신은 오로지 그 바나나가 품격있는 미술관에 전시되었다는 정보만으로, 바나나가 '예술'일 것이라는 추측을 조심스레 했을 것이다. 하지만, 아직도 확신은 이르다. 지나가던 관람객이 먹고 남은 바나나를 장난삼아 벽에 붙였을 수도 있는 상황이라 아직 조금은 의심스러웠을 것이다. 그때 작품 옆 붙여진 메모에서 작가의 이름과 작품의 제목이 눈에 들어왔을 것이다.

"이탈리아 작가 '마우리치오 카텔란' <코미디언>"

정보가 입력되는 순간, 당신은 이제야 이 바나나가 파격적이지만 상당히 수준 있는 예술작품임을 알아차린다. 그러나 뒤늦게 예술임을 알아차린다 해도

당신은 여전히 이 바나나 작품을 예술이라 규정하는 권위를 가진 전문가의 추가 설명이 없다면 언제까지나 바나나의 예술적 의미를 발견하거나 만들어내지 못할 것이다. 이는 비단 당신뿐 아니라 명망 있는 평론가, 작가, 수집상 등 누구도 추가 정보가 없다면 바나나만으로 예술적 가치를 '알' 수 없다.

　모두가 최초의 '무지'의 상태를 유지하며 여전히 누군가의 탁월한 설명을 찾고 있을 뿐이다. 이제 당신은 또다시 예전에 학습했던 르네상스, 로코코, 야수파 등 미술 지식을 떠올리며 무언가 적절한 해석을 해보고자 노력해보겠지만 아마도 불가능했을 것이다. 고급스러운 미술관에 전시된 유명작가의 작품이니 가치 있는 예술임은 분명할 터, 다음은 정해진 절차대로 AI에 물어볼 차례가 되었다. 당신은 다시 한번 구글링을 통해서야 비로소 당신이 알고 싶은 '정답'에 근접하게 되고, 또한 그 시점을 넘겨야 진정한 예술에 대한 감동과 감탄사를 던질 수 있는 조건이 형성되는 것이다.

　동시대 미술(contemporary art)[3]은, 미술관이라는 공간과 작가의 브랜드, 작품을 둘러싼 어려운 개념들, 즉 평론가들에 의해 만들어지는 '신화'가 된다. 그 과정에서 당신은 절대 '예술'을 알아차리지 못하고 타인의 호명에 따라 만들어진 '예술'의 숨겨진 의미를 읽고 들으며 아는 척 고개를 끄덕이는 신세에서 벗어날 수 없다. 당신과 당신의 주변에는 고급문화에 대한 신비한 유혹과 허위의식을 건드리는 권력의 조롱과 가스라이팅이 쏟아지고 있기 때문이다.

　이처럼 오랫동안 쌓여온 미술의 신화는 당신을 부끄럽지 않은 '무지'의 세계

3 동시대(the contemporary)와 미술(art)이라는 두 단어의 합성어로 간단히 말해 '동시대' 또는 '현재'(the present)를 다루는 미술이다. 일반적으로 현대미술(modern art)은 20세기 초의 아방가르드부터 포스트모더니즘 미술까지를, 동시대 미술(contemporary art)은 1970년대 이후의 미술을 칭한다. 어느 시대를 장악하고 있는 미적 경향성을 사조라 한다면 아직 '사조'가 형성되지 못한 시대를 칭하기도 한다. 미술사를 통과한 모든 작품은 동시대에 이처럼 '재현(再現)'된다. 중요한 것은 '동시대에' 재현된다는 점이다. 이는 단순히 어떠한 미술의 특징을 가져오기만 하는 것을 넘어서, 동시대성을 반영한다. 다음 장에서 자세히 다루겠지만, 이 책에서는 단토의 정의를 바탕으로 사용되었다. "컨템포러리 미술이란 한 시기라기보다 미술을 지배했던 거대 내러티브가 더는 존재하지 않게 된 후에 발생한 미술이라는 것"이다. * 다음 장에서 자세히 설명할 것.

로 이끈다. 다행히 당신이 이 바나나 앞에서 '무지'를 깨닫는다고 해도 평소 정치, 경제, 자연과학의 경우처럼 궁금하거나 호기심이 생기지는 않는다. 알고 싶은 욕구나 욕망은 없다. 그저 '정답'을 구할 뿐이다. 다시 말해 그저 구글링이나 AI 문답을 통해 작품과 작가를 검색하고 즉각적인 정답을 확인할 뿐이다. '정답'을 구하는 행위와 궁금함, 호기심을 가지는 것은 다르다. '앎'을 추동하는 문제의 발견과 해결을 위한 행동의 방식이 다르다. 예술작품에 대한 타인의 생각(해석)을 찾아보는 것, 즉 이미 정해진 해석을 찾아 지식으로 습득하는 것뿐이다.

"당신은 예술을 감상하고 있는 것인가?"

당신은 혹시 해설, 즉 전문가의 지식에 기반한 설명을 보고 가치를 확인하는 것은 아닌가. 당신의 감상에 타인의 설명이 필수적이라면 과연 바나나가 당신에게 감동을 전하는 예술인 것은 확실한가? 혹시 당신은 작품을 보지 못하고 해설을 감상하고 있는 것은 아닌가?

그렇다면, 지금 당장, 이 바나나는 예술인가? 설명이 없는 바나나는 아직 예술이 아닌 것인가? 혹시 누군가 이 바나나는 '예술'이라는 선언을 기다리고 있는 것인가? 그렇다면 누가 평범한 이 바나나를 예술로 지정하는 신적 권위를 가지는 것인가. 애초 우리가 알고 있던 열대과일 바나나가 바나나의 본래의 가치를 버리고 예술로 새로운 생명을 얻는 이 어마어마한 은유와 재탄생 과정은 분명 존재하며, 누군가는 존재하는 것을 새롭게 바라보며 다른 가치를 찾고 예술로 창조하고 있다.

"바나나는 원래 예술인가, 바나나가 예술임을 알아차린 순간부터 예술인가?"
"꽃은 처음부터 꽃인가, 아니면 꽃이라 부를 때 꽃은 꽃이 되는가?"

우리가 작품에 대해 문제를 발견하지 못하고 질문하지 못하는 이유는, 어쩌면 예술에 어울리는 품격 있는 질문을 떠올리지 못했기 때문일지도 모른다. 아니 '예술'에 값싼 질문은 그 자체로 어울리지 않는다고 생각할 수도 있다. 예술을 대할 때 온전히 자기 자신의 감정에 충실해야 한다는 믿음으로 모르는 것을 구태여 '질문'함으로써 '무지'보다 힘든 '교양 없는' 상황을 들키는 것이 싫은 것인지도 모르겠다. 그저 아무렇지 않게 "난 미술을 모릅니다."라고 답하는 것이 동시대 미술에 대한 대중의 품격이 된다. 이렇게 예술은 '무지'를 먹고 무럭무럭 자란다.

로버트 라우센버그(1925~2008)의 〈White Painting〉

바나나의 배경을 역사적으로 헤아려 보면 현대미술의 선구적 지평을 열었다고 존경받는 마르셀 뒤샹(1887~1968)의 "샘", 그리고 프랑스 소설가 조르쥬 바타유(1897~1962)의 자유로운 해체를 품은 비정형의 사유가 존재한다. 이러한 역사를 이어, 추상표현과 팝아트의 영역을 관통한 미국의 화가 로버트 라우센버그(1925~2008)가 1951년 빈 캔버스에 비치는 빛의 잔영과 오가는 사람들의 그림자가 만들어낸 즉흥적인 회화를 예술로 끌어 올린 빈 캔버스 전시회가 있었다. 이 역시 바나나만큼 어려운 이야기다. 라우센버그의 작품을 감상해보자. 어쩐지 말레비치의 사각형이 떠오르지 않는가? 당시 얻은 '답'이 있기에 마음이 편해지고 뭔가 알아차린 듯 흥분될 것이다.

식별 가능한 분명한 형상이 존재하는 작품을 좋아한다고 말하기엔 좀 무식해 보이지만, 이런 난해한 작품을 대할 땐 '대단히 흥미로운 걸!'이라 말하고 싶어지는 당신의 마음을 이해한다.

곰브리치는 '미술을 감상한다는 것'은 미술의 역사를 통해 작가들의 예술적 가치관의 발전을 이해해야 하며 그 이해를 바탕으로 '예술적 취향'을 높임으로써 비로소 올바른 감상을 할 수 있다고 했다. 그는 일종의 미술을 감상하는 가

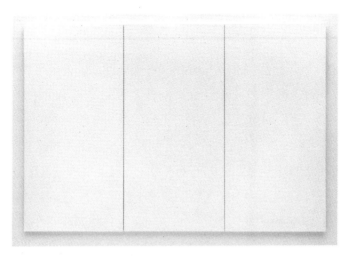

▌그림 2 라우센버그, <White Painting> (1951, Oil on canvas, 182.9x320cm)

치 기준을 제시하였다고 할 수 있는데, 하얀 백색의 작품을 두고 당신의 '예술적 취향'을 알아보고 싶다면, 한 번 더 미술의 역사와 가치관의 발전을 확인하며 당신의 '앎'을 진단하고 다시 한번 기억을 뒤적여야 할 시간이다.

당신은 이 백색 단색화를 마주하며 작품을 이해하고 온전히 감상하기 위해 당신은 무엇을 알고 있는가. 역사? 작가의 가치관? 작가는 왜 이런 독특한 표현의 방식을 선택했는가. 먼저 구글이 알려준 말레비치의 절대주의를 떠올리며 몇 가지 그럴듯한 단어와 문장을 떠올릴 수 있을 것이다.

이 하얀 작품은 무엇인가? 분명 예술임은 분명한데, 아무것도 없는 빈 캔버스만 존재하는 이 작품의 의미는 무엇인가? 이제 당신은 어떻게 이해하고 설명할 것인가? 이해할 수 있는가? 아니 우리는 꼭 이해해야만 할까?

무려, '예술'인데 말이다.

세계적 컬렉터인 미우치아 프라다는 "내가 알 수 있는 그림은 안 산다."라고 말했다. 달리 말해 예술은 어렵다. 동시대 미술의 새로움은 필연적으로 '무지'를 부른다. 개념적으로 뛰어난 작가들의, 당장은 너무 난해해 독해하기도 어려운 작품을 꿰뚫어 읽어내는 '엘리트 대중'들이 필요한 시점이다.

아무것도 그리지 않은 듯한 빈 캔버스처럼 아무 연주도 없는 연주회가 있다.

미국의 현대 음악가 존 케이지(1912~1992)는 1952년 뉴욕 메버릭 콘서트홀에서 4분 33초 동안 침묵만으로 이뤄진 연주회, 즉 아무런 연주나 소리가 없는 〈4분 33초 연주회〉를 통해 소위 '침묵의 미학'을 알렸다. 연주회 무대에서 케이지는 피아노 덮개를 덮고 조용히 앉아 있다 그대로 나온 것이다. 소리가 없는 연주회라니…. 그 연주회의 청중은 객석에 앉아 무슨 생각을 했을까.

〈4분 33초〉 공연의 경우, 그 공연의 의미를 또다시 AI에게 물어봐야 하는 예술의 '무지'를 남긴다. 아마 라디오 생방송으로 '4분 33초 침묵'을 방송한다면 역대 최고급 방송사고로 기록될 것이다. 물론, 그 곡은 누구든 가능한 공연이었을 것이니 누구든 연주자로 나서도 훌륭한 공연을 할 수 있을 것이다. 그러나 예술가는 예술가를 알아보는 법인가? 케이지는 이후 당대 최고의 비디오 예술가로 알려진 백남준에게 큰 영향을 미쳤다고 알려졌다. 그는 1959년 〈존 케이지에게 보내는 경의〉라는 곡을 작곡해 공연하기도 했는데 그 곡이란 것이 고작 도끼로 피아노를 부수면서 내는 소리가 전부인 일종의 퍼포먼스라 할 수 있다. 백남준은 그로부터 일 년 뒤에도, 존 케이지를 만난 자리에서 〈피아노 포르테를 위한 연습곡〉이란 공연을 하는데 케이지의 넥타이를 자르는 퍼포먼스였다.

자, 이제 침묵의 연주를 듣고 난 당신의 감상은?

케이지의 〈4분 33초〉에 대한 경의를 표할 고급문화에 대한 인식과 지혜와 용기가 있는가.

1919년 탄생한 바우하우스의 순수예술 학도들은 건축, 조각, 회화가 결합한 '종합예술'을 주장했다. 바그너는 음악이야말로 인간의 창조적 노력 가운데 가장 뛰어나다고 생각했고 따라서 종합예술을 위해 음악은 필수적인 요건이라 주장했다. 하지만, 그로피우스는 "모든 창조적 활동의 궁극적 목표는 건축"이라고 생각했다. 건축이 가장 중요한 예술형태라는 것이다.

사람들은 대부분 미술에 대해 모른다고 답하지만 언급한 '4분 33초'같은 극히 소수의 실험적 음악가를 제외하면, 비교적 음악이나 건축, 영화의 경우 호불호를 정하고 자신만의 감상을 표현하는 사유와 표현의 능력을 갖추고 있다고 볼 수 있다. 영화의 경우, 관람 후 영화 커뮤니티 사이트에 들어가 자신과 다른 입장을 가진 사람들과 각각 평가의 근거와 이유에 대해 논쟁이 벌어진다. 예술성이 강한, 소위 어려운 영화라 할지라도 전문가 평점과 관객 평점이 나뉘어 있고 각각 자신의 취향과 경험을 통해 어느 정도 평가가 가능한 것이다. 전문가의 평가를 관객들이 다시 평가하기도 하며 자신의 취향에 가까운 영화와 전문가, 특정 영화평론가를 선호하는 경향을 보이기도 한다. 음악 또한, 나이와 성별을 떠나 클래식보다 대중성이 강한 싸구려 음악을 선호한다 해도 자신의 취향에 대해 분명한 의견과 흐름을 가진다. 하지만, 미술의 경우 어떤가. 자신의 취향? 시각? 이런 보편적 예술감상의 기준과 방식은 천박하게 느껴질 만큼 뜬구름 같은 개념들을 떠들어야 비로소 감상했다고 느끼는 것이다. 물론, 영화나 음악, 건축 모두 접하는 수용자 대중 또한 지배적인 담론, 즉 '여론'에 자유로울 수는 없다. 특히 모르는 상황, 어려운 예술을 접할 때 우리는 대부분 여론을 살피고 '사실'을 확인했다고 착각하며, 그 '사실'에 대한 자신의 창의적 의견인 것처럼 왜곡된 기억을 하게 된다. 자신이 발견했다고 믿는 '사실'조차 누군가의 왜곡된 기억이며 어디선가 본 듯한 잡다한 지식의 일부, 말장난에 불과한 개념들의 파편이라는 점을 까맣게 잊어버린 채 말이다.

　이미 존재하는 '여론'에 같은 의견을 보태거나 호응한다면, 본래의 '여론'은 더욱 그 영향력을 확대한다. 자신이 모른다는 것을 인지할수록 더욱 여론을 확인하고 추종하게 한다. 남들이 모두 동의할 때 혼자 거부 의사를 밝히기 힘든 경험을 다들 한 번쯤 겪어봤을 것이다. 영화, 음악뿐 아니라 정치, 사회적으로 다양한 영역에서 목격되는 현상이다. 하물며 작은 소모임 중에도 자신의 주장이 이미 형성된 여론에 대한 반대의 지점에 있다면 자신의 의견을 제시하거나 강조하기엔 부담스럽다. 남들의 눈치를 보고 대세를 따르는 것이 안전하다는 판단이 태도를 지배하는 것이다. 마치 벌거벗은 임금님의 아름다운 옷을 찬미

하듯 주변을 살피고, 사실과 다르지만, 지배적 여론의 방향으로 자신의 의견을 결정하게 된다. 그래서 매체는 의제를 선점하려 하고 '여론'을 주도하려 한다. 여론이 되어버린 주장은 아직 자신의 의견을 결정하지 못한 대중에게 구체적 진실보다 더욱 확실한 인식과 감정을 심어 줄 수 있기 때문이다.

모르는 상황이 닥칠 때, 당장 관련 여론을 확인하는 방식은, 자신의 '무지'에 대한 인식을 바탕으로 한, 문제를 발견하고 해결하는 올바른 방식이 아니다. 그것은 '앎'을 추구하는 것이 아니라 자신의 근원적 '무지'를 인지하지 못한, 타인으로부터 비롯된 기존 지식의 확인에 불과하다.

언제부턴가 우리는 '미술을 모른다.'라는 사실을 당연하게 받아들이며 당당하게 말하고 있다. 예술을 이해할 때 우리에게 필요한 건 애초에 존재하지도 않는, 하나의 절대적인 객관적 지식이 아니다. 무수히 많은 주관의 공존이 필요하다. 모르는 것은 당연하지만, '무지'의 상태에서 멈춰버린다면 다양한 창의적 주관은 사라지고, 지금처럼 객관을 가장한 쓸데없는 지식으로 포장된 '미술 커뮤니케이션' 과정을 견뎌내야 할 것이다.

인적 집단의 측면에서 여론형성의 주체는 공중(公衆)이다. 공중은 이슈를 중심으로 형성된 집단이며, 특정 시간에 특정 장소를 함께 점유함 없이 분산되어 있으나 다양한 커뮤니케이션 수단을 통해 연결되는 사람들이다. 여론이 형성되기 위해서는 매체를 떠나 개인에 대한 자각과 자유로운 의견 교환이 선행되어야 하기에 수용자로서 개인의 지식과 통찰이 필수적이라 할 수 있다. 또한, 여론은 대인 커뮤니케이션 혹은 대중매체 등 어느 하나만을 통해서 형성된다고 볼 수 없다. 그중 최근 지배적 커뮤니케이션 방식이라 할 수 있는 인터넷은 이제 사회 구성원 사이의 의사소통을 주도하고 여론을 형성하는 동시대의 중심 커뮤니케이션 채널이 되었다. 인터넷 중심으로 저장된 데이터는 AI를 통해 조합되어 '정답'이 되어간다. 온라인에서 형성된 여론은 오프라인 매체 속에서의 담론 그리고 일상생활에서의 담론과 끊임없이 상호작용하면서 '정답'으로 자리매김하며 사회의 여론을 형성하는 데 있어서 큰 영향을 미치고 있다. GPT 등 AI 서비스는 기존의 커뮤니케이션 매체를 대체하면서 중심적인 여론형성

매체로 자리매김하고 있다고 볼 수 있다.

여론의 형성은 이처럼 다양한 방식의 커뮤니케이션 모두를 고려함으로써 설명될 수 있다는 전제하에 영화와 음악에 대한 지식과 통찰의 능력은 관련 온라인 게시판에 의견 개진 수준에서 부족하지 않다. 누구든 자기가 좋아하는 영화를 몇 개쯤 말할 수 있고 예술영화를 싫어하고 대중성 높은 영화를 좋아하는 이유 또한 당당하게 공유하기도 한다. 그러나, 미술의 경우, 개인 의견조차 생성되기 어려운 무지의 상황이 이어지며, 여론은 이미 오랜 기간 왜곡된 상징적인 이데올로기가 되어버렸다. 이제 대중의 '수동적 무지'는 미술 커뮤니케이션 과정의 소극적인 수용자로서 대중의 태도를 정의해 버리고 만다. 이후 미술은, 대중의 무지를 배경으로 이해할 수 없는 신화의 영역에서 범접하기 힘든 예술적 경지에 도달한 숭고하고 거룩한 메시지가 되고야 마는 것이다.

이브 클랭(1928~1962)의 1958년 〈텅 빈 전시회〉

이러한 맥락에서 프랑스 화가 이브 클랭(1928~1962)의 1958년 '텅 빈 전시회'를 보자. 아무것도 없는 빈 캔버스조차 없이, 말 그대로 빈 전시공간. 클랭은 파리 이리스 클레르 화랑에서 갤러리 빈 벽을 전시하는, '텅 빈 전시회'를 열었다. 이 또한, 현대미술의 중요한 역사가 되는데 이러한 역사를 바탕으로 앞서 소개한 바나나 작품이 등장한 것이다.

1958년 프랑스 파리에서 열린 〈텅 빔 Le Vide〉에서 이브 클랭은 전시회를 개최하기 전 두 사람이 무료 입장할 수 있는 초대장을 직접 만들고, 초대장을 소지하지 않는 사람은 1500프랑의 입장료를 받는다고 공지했다. 전시 당일 전시장은 관람객들도 가득 찼고, 심지어 전시장 입구에는 들어가지 못한 인파들로 붐볐다. 그러나 실제 전시장에는 한 점의 그림도 전시되어 있지 않았다. 전시 제목처럼 〈텅 빔〉 전시였다. 말 그대로 전시장에는 아무것도 없었고 오직 관객들만 모여 있었다. 물론 이것은 작가의 기획된 퍼포먼스의 일종이었다.

작가는 예술이 어떤 작품을 소유하는 측면 외에도 작가의 예술적 경험과 작업 의도 그리고 전시장의 분위기까지 예술적 가치를 가진다는 사실을 관람객들에게 말하고 있다. 당시 입장료 1,500프랑의 화폐는 우리가 기대하는 청색작품의 회화(클랭의 알려진 작품)가 아니라, 전시장에서 느끼는 예술적 '회화적 감성' 같은 분위기와 대응되는 교환가치를 나타낸 것이라는 것이다.

클랭은 생산수단을 소유한 자본가적 속성에서 미술가로서 정체성을 찾고 회화적 질과 감성을 요구가격으로 제시함으로써 상품으로서 미술작품의 순수한 교환가치에 주목했다. '미술작품의 가치를 구성하는 것은 무엇인가'라는 질문에 대한 클랭의 답은 예술이란 물질이 없어도 교환 가능한 가치라는 것이다.

그는 이 퍼포먼스를 '비물질을 향한 예술의 발전'이라 칭하며 예술이 가진 교환가치에 대한 문제를 넘고자 했다. 텅 빈 클랭의 전시장은 여느 전시장과 같은 보통의 전시 공간이지만, 자신과 같은 전문적인 예술가에 의해 '회화적 감성으로 전문화' 과정을 거치면 1,500프랑의 교환가치가 부여된다는 것을 강조한 것이다.

알려진 인기작가 이브 클랭이라면 텅 빈 공간의 전시장 또한 관람료와 교환 가능한 '예술작품'인 것이다. 이브 클랭은 이 같은 전시를 통해 우리가 생각하는 작품은 존재하지 않지만, 예술가라는 전문가가 일련의 작업을 거친 행위 그 자체도 예술작품이 된다는 것을 시사하고 있다.

미술작품이 '예술'로 인식되기 위한 조건은, 미술 커뮤니케이션 메시지의 생산과 수용에 대한 창작과 이해라기보다, 기본적으로 공간, 즉 매체의 성격에 따라 규정된다고 보는 편이 가장 솔직한 답변일 수 있다. 사람들은 영화나 드라마, 그리고 음악의 경우 극장, TV, 모바일 등 매체 환경에 따라 그것이 '예술인가 아닌가'를 따지고 의심하며 경계하지 않는다. 이에 반해, 미술 커뮤니케이션 과정의 메시지 전달 매체 중 하나인 미술관은 메시지의 본연의 가치와 상관없이 '예술과 비예술을 구분할 수 있는 권위'를 가진 가장 영향력 있는 매체라 할 수 있다. 일상적 '상자', '변기', '바나나' 등 그것이 무엇이라도 미술관의 선택을 받아 '전시'되는 순간부터 그것은 '예술'이 되는 것이다. 어찌 보면

매우 우스운 일이다. 사람들은 미술 커뮤니케이션 메시지의 해독은 물론 예술과 비예술의 구분조차 불가능한 시대를 살아가고 있고, 예술가들은 미술관의 권위를 이용하여 마음껏 대중을 우롱할 특혜를 받는다.

누구나 그릴 수 있을 것 같은 점 하나를 그린 작품이 수억 원을 호가하는 것은, 바로 '점 하나'를 우리가 권위를 인정하는 전문적인 예술적 경험과 행위를 하는 작가가 그리고 미술관에 전시함으로써 그 그림에 가치가 부여되었기 때문이다. 무엇보다 중요한 점은 아무것도 없는 전시행위의 가치가 발현되는 시점은 결국 돈으로 변환되는 시점인데, 이브 클랭의 전시는 돈, 화폐 모두 실재하지 않는 가상의 약속인데다 심지어 예술 또한 실재하는 것이 없다는 것이다. 결국, 아무것도 남지 않았다. 역시 예술은 심오하다.

앤디 워홀의 1964년 〈브릴로 상자(Brillo Box)〉

이제 다음 상황으로 가보자. 당신은 이제 너무도 유명한 앤디 워홀[4]의 전시를 찾아 작품 '브릴로 상자(Brillo Boxes)'[5] 앞에 서 있다. 미국이 자랑하는 팝아티스트 앤디 워홀의 브릴로 박스는 20세기 시각예술 작품 중 가장 도발적인 작품 중 하나로 꼽히고 있다.

이 작품은 당시 미국 내 수퍼마켓에서 흔히 볼 수 있었던 세제 '브릴로'를 담은 박스와 외양상 구분이 가지 않는다. 상상이 어렵다면 동네 상점 한켠의 라면박스든 뭐든 일상 속의 박스를 상상하면 될 것이다. 워홀은 합판 박스에다 실크스크린으로 정성스레, 그 흔하디 흔한 '브릴로 세제 박스'를 재현해 낸 것

4 앤디 워홀(Andy Warhol). 미국의 화가, 영화 제작자. 만화, 배우 사진 등 대중적 이미지를 채용하여 그들의 이미지를 실크스크린 기법을 구사하여 되풀이하는 반 회화, 반예술적 영화를 제작하여 팝아트의 대표적 존재가 되었다.
5 단토는 자신이 미술의 종말을 주장할 수 있었던 계기가 되었던 사건을 1964년 4월 맨해튼 이스트 74번가의 스테이플 화랑에서 열린 앤디 워홀의 〈브릴로 상자〉의 전시회에서 찾는다. (Danto, 1997, p.35 참조)

이다.

이것도 예술인가? 캔버스조차 없고 최소한의 품격도 보이지 않는 세제 상자들. 도대체 이 작품의 의미는 무엇인가? 당신은 왜 이 작품 앞에서 서성이는 것인가? 시각적으로 똑같은, 판매 중인 세제 상자 앞에서 도대체 무엇을 감상한다는 것인가? 발표 당시의 원본도 아닌, 세제 상자 고작 한 개를 전시하는 것도 우습지만, 진지하게 감상하는 모습을 언론에 노출한, 바쁜 사회지도층 인사의 모습은 어쩐지 해학적이기까지 하다.6 당신도 천재작가 워홀의 작품을 직접 보는 것을 행운이라 생각하는가? 어차피 같은 상자를 마트에서 보는 것과 미술관에서 관람하면 뭐가 다르단 말인가. 최근까지도 <앤디 워홀>의 전시는 문전성시를 이룬다. 워홀이 브릴로 상자를 발표하던 당시는 어땠을까?

1964년 4월 앤디 워홀의 전시장은 수세미 브랜드 브릴로(Brillo)를 비롯해 켈로그(Kellogg) 시리얼, 델몬트 복숭아 음료, 캠벨(Campbell) 수프 통조림, 하인츠(Heinz) 케첩 등 실제와 똑같이 제작된 복제품이 쌓여 있었다.7

대중적 인기가 높았던 팝스타 앤디 워홀의 경우, 누구든 알만한 소재를 알기 쉽게 다뤘다. 심지어 대중적으로 인기가 높은 브랜드, 제품을 많이 찍어냈다(앤디 워홀은 팩토리를 세우고 실크스크린 기법을 많이 사용하였기에 '찍어냈다'라고 표현). 가령, 콜라, 메릴린 먼로, 엘비스 프레슬리 등 대중적으로 인기 있는 요소를 반복적으로 찍은 작품들이다. "마릴린 먼로"는 당시 대중의 우상인 배우 마릴린 먼로를 반복적으로 조악하게 프린트한 작품이며, "캠벨 수프 캔"은 캔 이미지를 반복적으로 프린트했다. 가수 엘비스, 코카콜라 로고까지 박힌 콜

6 "부산시장 앤디 워홀전 관람 〈천재 작가 작품 부산서 보는 것은 행운〉" (부산일보. 2015. 12. 01.)

7 『예술의 종말 이후: 컨템퍼러리 미술과 역사의 울타리 After the End of Art:Contemporary Art and the Pale of History』가 출간된 것은 1997년이지만 단토는 「예술의 종말 The End of Art」(1984)이라는 논문을 필두로 이 테제(thesis)를 발전시켜나갔다. 독일 미술사학자 한스 벨팅(Hans Belting) 또한 '예술사의 종말(das Ende der Kunstgeschichte)'에 관한 저서를 1983년 출간하였으며, 이탈리아 철학자 잔니 바티모(Gianni Vattimo) 역시 『근대성의 종말 The End of Modernity』(1985)에서 '예술의 죽음 혹은 붕괴'를 이야기하고 있다.

라병 작품 등 기존 시각에서 반 회화적 작품이라 할 수 있다.

앤디 워홀은 대중의 소비문화가 어떻게 우상을 만들어내고 소비하는지, 대중의 예술에 대한 무지가 어떻게 예술을 소비하는지에 대한 성찰로 대중을 조롱하는 예술가로 알려져 있다. 상업미술을 전공한 워홀은 철학적이며 고상한 모더니즘 미술을 조롱하고 대중성을 추구하며 일약 순수미술계의 스타로 등극했다. 본래 그는 예술은 대중을 위해서 존재한다는 생각으로 작품을 자신의 작업실 <팩토리>를 통해 찍어내듯 대량 '생산'해서 비교적 저렴하게 팔았다. 하지만 정작 사망 후 그의 작품이 세계에서 제일 고가의 비싼 예술품이 되었다는 점은 아이러니하다.

그가 원했던 대중과의 소통이 가능한 예술이란 이런 모습이었을까? 정작 우리는 워홀이 찍어냈던 소재가 인기 있는 인물이거나, 시장에 팔리는 제품이라고만 떠드는 예술에 비해 해석이 좀 편한가? 아는 형상, 형태가 등장하니 이젠 해설집을 참고하지 않아도 느낌이 다르고, 할 말이 생기는 건가? 아니면 앤디 워홀이 너무 유명한 인물이라 오래전부터 상식으로 알고 있는 몇 가지로 이미 외워둔 그럴듯한 문장이 생각나는가?

다시 한번 진지하게 질문해보도록 하자. 이미 원본은 사라져버린 워홀의 <브릴로박스> '짝퉁'[8]을 먼 해외 전시장에서 감상한다는 것이 무슨 의미가 있을까. 심지어 원본을 감상한다고 하더라도 실제 유통되는 수세미 상자를 미술관에서 보면 뭐가 다르다는 말인가?

과거에는 동네 이발소의 벽면에 호랑이, 돼지, 가화만사성 족자, 물레방아 돌아가는 시골 마을과 같은 그림이 걸려있었다. 이러한 그림들은 훗날 '이발소 그림'이라고 불리며 고급예술의 범주에서 제외되었다. 이발소 그림들과 워홀의 작품 간의 차이는 무엇인가? 이발소 그림은 붓질의 흔적이라도 있지만, 워홀의 작품은 도무지 미술로 부를만한 근거가 없다. 이발소 그림과 워홀의 작품 모두 천박하다는 평가에도, 워홀의 작품은 대중의 문화와 사회를 반영한, 미술사적

8 물론, 작가나 저작권자의 원본확인 및 전시허가를 받아 진행했겠으나 최초 제작 당시 존재한 원본성은 사라졌다.

으로 위대한 창조물이 되었으나 이발소 그림은 이젠 취급하는 상점조차 찾아보기 힘들다.

워홀의 전시회를 찾은 당신은 차라리 짝퉁을 감상하며 감탄한 듯 고개를 끄덕이지 말고, 휴대전화 검색을 통해 오래전 브릴로 상자를 보는 편이 더 원본과 실제적 아우라를 느낄 수 있을 것이다. 물론 그래 봐야 수세미 상자일 뿐이지만.

앤디 워홀은 1960년대 초에 브릴로 상자를 비롯한 일련의 작품을 제작했다. 이러한 작품들은 실제 판매되는 제품의 상자와 똑같았기 때문에, 단토는 예술작품과 예술작품이 아닌 것의 차이가 무엇인지에 대한 질문을 던졌다.

> "양자 사이에 흥미로운 지각적 차이가 존재하지 않을 때 예술작품과 예술작품이 아닌 어떤 것 사이의 차이를 이루는 것은 무엇인가?"[9]

이 인식론적 질문에 대한 답을 위해 기존 예술이론들과는 전혀 다른 새로운 이론이 요구되었다. 단토는 단지 지각의 경험만으로는 브릴로 상자를 미술작품으로 만드는 형식적 특징을 확인할 수 없고, 이러한 식별 불가능성이야말로 미술의 정체성에 대해 새롭게 답해야 하는 상황을 제시한다고 말한다.[10] 단토는 미술작품은 일상 사물과는 달리 사물 자체의 기능과 지시로서의 기호를 떠나 "항상 무언가에 관한 것(aboutness)"이어야 하며 새로운 "의미로 구현된(embodied) 것"이라 규정한다.[11] 그에 따르면, 미술이냐 아니냐의 문제는 바로

9 아서 단토, 단토는 『일상적인 것의 변용 The Transfiguration of the Commonplace』 (1981)에서 예술작품의 존재론을 제시하고 있다.

10 워홀의 〈브릴로 박스〉가 발표되었던 1964년 이미 단토는 이에 대해 논한 바 있다. 손으로 만들어진 워홀의 작품은 공장에서 기계로 만들어진 것과는 차이가 있지만, 이러한 기술의 차이가 미술이냐 비미술이냐의 여부를 결정하지는 않는다고 말한다. 이를 미술로 만드는 것은 작품의 겉모습에 대한 분석이 아니라 일종의 미술 이론(theory of art)이며 뉴욕 회화의 최근 역사와 철학적 해석이라는 것인데, 당시에는 이를 "미술계(artworld)"라 규정했다. (Danto, 1964. 571-584)

이러한 의미의 존재 여부에 놓여있게 되고, 따라서 워홀의 <브릴로 상자>는 제품을 담은 상자로서의 상품의 상징과는 달리 '구현된 의미체'로서 그 자체로 무엇인가를 주장하고 있기에 미술작품이라는 것이다.

이러한 논리에 의하면 미술을 미술로 만드는 것은 재현의 과정이나 결과물이 아니라 바로 이론 또는 개념이 된다. 일상 사물이든 행위든 모든 것이 개념에 따라 예술이 될 수 있다는 함의를 띄게 되며 단순한 실재적 사물과 예술작품 사이의 '지각적 식별 불가능성'은 우선 예술작품의 존재 방식부터 문제 삼는다. 워홀의 '브릴로 상자'에 예술적 지위가 부여되는 것은 그것이 일종의 서사를 담아 진술을 하는 '의미체'이기 때문이고 이제 예술작품임을 규정하는 것은 시각적 속성들이 아니라 의미론적 기능이 되었다(이영기, 2018). 이로써 보이는 지각적인 '미'는 비 지각적 '의미'로 대체된다. 이는 구체적 방향이 없는 즉, 무엇이든지 미술이 될 수 있는 상황으로의 이동을 의미한다. 또한, 이제 무언가 존재한다면 누군가 예술로 정의할 수 있게 되었다는 것을 의미한다. 동시에 이전에는 미술작품이 당연히 지니고 있어야 할 성질이라고 여겼던 재현적 혹은 표현적 성질을 지니고 있지 않은 작품들로 인해 미술관에서 그 작품의 실제를 마주하고 의미를 해석하는 행위는 부질없는 짓이 되어버렸다. 미술관에서 작품을 감상하며 무언가 의미를 찾으려 하는 자체가 의미 없는 행위가 되는 것이다.

단토는 워홀의 작품해석을 통해 이제 예술작품은 지각적 경험만으로 구분할 수 없다고 주장했다. 다양한 대중문화의 아이콘을 통해 일상의 사물이나 의미 없는 메시지의 반복도 예술이 될 수 있음을 보여주었다는 그의 해석은 '정답'이 되어 뒤따른다. 워홀은 이제 예술의 개념에 대한 근본적인 질문을 제기한 선구자가 되었다.

11 1981년 이미 단토는 미술 작품은 의미(내용)의 구현이라 논한 바 있다. Danto, *The Transfiguration of the Commonplace* (Boston: Harvard University Press, 1981), 125; (이성훈, 2002)

"예술은 무엇입니까? 예술은 지각적 경험만으로 구분할 수 있습니까?"

나쁘지 않은 메시지다. 그러나, 이제 미술은 더 이상 질문을 허락하지 않는 강력한 주문을 얻게 된다. 구분할 수조차 없다면 이제 뭘 어쩌란 말인가.

마르셀 뒤샹의 1917년 〈샘〉

워홀보다 이전에도, 시대 상황에 비춰볼 때 훨씬 더 도발적이고 황당한 시도가 있었다. 예술가들의 예술가라 칭송받는 마르셀 뒤샹의 '샘(Fountain · 1917년)'이 대표적이다.

뒤샹은 공장에서 대량생산한 남성용 소변기를 가상의 작가 서명과 함께 버젓이 전시회에 출품했다. 그것도 예술의 순수성과 자율성을 외치는 모더니즘의 예술 이데올로기가 막 활개를 펼치기 시작한 시기였다. 예술 파괴인가, 아니면 새로운 미적 도발인가? 뒤샹은 예술의 의미가 망막에만 머무르지 않는다는 선언을 워홀보다 반세기나 앞서 해 버린 것이다.

이것은 소변기(기성품)인가, 샘(예술)인가? 이것은 '예술'인가? '예술에 대한 조롱'인가? 그것은 완벽하게 근처 철물점에서 구매했거나 버려진 소변기의 형태와 물성을 가진 실제 소변기였다. 오직 작가의 사인만이 그것이 예술임을 추측하게 할 뿐이다.

뒤샹은 자신의 사인이 들어간다면 방금처럼 별다른 고민 없이 '예술'이 되는 상황을 예측했고, 'R.Mutt'라는 가상 인물의 사인을 함으로써, 당시 뒤샹의 예측대로 무명작가의 해프닝으로 취급받아 쓰레기로 버려졌다(당시 원본은 버려져 찾을 길이 없으나 복제품(소변기)은 고가에 판매되었다. 결국, 소변기가 고가의 예술품으로 매매된 것, 카텔란의 썩은 바나나를 대체한 바나나가 판매된 것과 같은 맥락).

뒤샹의 '샘'은 최초라는 수식어와 함께, 이런 이야깃거리까지 회자되며 대중

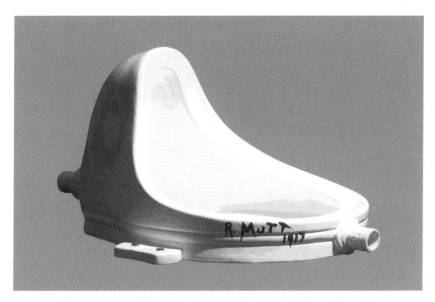

▌그림 3 샘, 1950(1917년 원본의 복제품), <자기(磁器) 소변기>, 30.5cm × 38.1cm × 45.7cm.

의 관심, 호기심을 자극했고 아직 현대미술을 논할 때 빠지지 않는 이슈의 중심이 되었다. 뒤샹의 이 전시 이후부터 이미 존재하는 기성품, 사물과 예술의 구분은 매우 어렵고 곤란한 질문이 되었다고 할 수 있다.

무엇이 예술이고 무엇이 중고 소변기인가? 이것은 예술인가? 저것도 예술인가? 함부로 버릴 수 없는 예술가의 쓰레기는 이제 누군가의 예술로서 호명을 기다리게 되었다. 뭐가 예술인지 모르는 혼란 속에 내막을 알고 있는 몇몇 지적인 예술가들과 수집가들은 새로움에 대한 자신들의 넓고 깊은 견해를 뽐내며 대중의 무지를 즐기고 있었다. 이제 보이는 것이 쓰레기인가, 예술인가에 대해 누군가의 호명을 기다리는 처지가 되었다.

국비 팔억 원이 투입되어 해운대 해수욕장에 설치되었던, 세계적인 조각가이자 대지 미술의 대부로 추앙받는 미국 출신 데니스 오펜하임의 작품 <꽃의 내부>12의 경우, 시간이 흘러 녹이 슬자 결국 해변을 관리하는 기관에 의해 실

12 이 작품은 부산비엔날레조직위원회가 국제공모를 거쳐 국비와 시비 8억 원을 들여 지난 2010년 12월부터 3개월여 공사 끝에 완공한 것으로, 세계적인 조각가이자 '거꾸로 세운 집'

제 고철 취급을 받아 쓰레기로 공식 철거당하는 수모를 겪어 화제가 되기도 했다. 그리고 서울역 고가를 도심 정원으로 변화시키는 계획 내 한시적으로 기획된 <슈즈트리>13는 '발 냄새가 날 것 같다, 쓰레기' 등 혹평 속에 조기 철거의 아픔을 겪은 바 있다. 두 사례 모두 세금으로 설치되고 철거한 사례이다. 당시 사람들은 예술도 모르고 철거한 해운대 공무원과 냄새나는 신발을 거금을 들여 전시한 공무원의 '무지'를 조롱했다. 도대체, 무엇이 예술이란 것인가. 마치 뭔가 정답을 알고 있는 듯 이어지는 조롱과 비판이 또한 우습다. 도무지 예술과 비예술의 경계를 가늠할 수가 없다. 당시 공무원들은 알 수 있었을까?

백남준은 뒤샹에 관하여 "예술에 넓은 입구와 매우 좁은 출구를 남겼다."라고 평한 바 있다. 이 말은, 동시대 미술가들은 뒤샹의 소변기는 물론, 눈 치우는 삽, 자전거 바퀴 등 무엇이나 예술가의 선택 때문에 '예술'이라는 울타리 안으로 들어올 수 있다. 그러나 현대 물리학이 증거가 되는 바와 같이 비결정적이며 유동적인 세계를 고정된 이미지들(회화 · 조각 · 오브제)로 재현하는 데에는 분명히 한계가 있다는 의미이다. 그러나 이 또한 여전히 무슨 말인지 가늠하기 힘든 개념들로 이어져 있기는 마찬가지다. '꿈보다는 해몽'이란 속담처럼, 예술은 이제 '꿈'이 아니고 해몽이 된다.

뒤샹이 행했던 바대로 '예술'이라는 범주 안에서 우리는 여러 기물 · 기재들을 가지고 놀 수 있다. 어떤 것들은 재미도 있다. 그러나 거기까지다. 지각과 진실은 거리가 멀고, 예술과 진리도 별개다.

으로 잘 알려진 미국 출신 데니스 오펜하임의 작품이다.

13 도시재생 프로젝트 <서울로 7017> 중 기획되어 환경미술가 황지해의 재능기부로 설치되었다. 헌 신발 3만 켤레가 사용되었으며 높이 17m, 길이 100m에 달한다. 슈즈트리를 둘러싼 논란은 서울로 개장 전부터 철거까지 계속 이어졌다. 작품을 본 시민들은 '세금이 아깝다', '이게 예술이냐'는 반응부터 '사람 냄새가 난다', '버려진 신발의 재발견'이라는 평가까지 다양한 견해가 나왔다.

다시 돌아와, 다음 작품을 보고 떠오르는 대로 대답해보자.

아래 그림은 예술인가?

아쉽지만, 이것은 실제 판매되는 벽지다. 붓 자국이 선명한 제법 질 높은 고가의 벽지다. 그렇다면 다음 작품은 어떤가.

아쉽지만 마찬가지로, 방금 인터넷에서 검색하여 발견한 벽지다.

이 아름다운 벽지와, 앞서 언급한 텅 빈 캔버스나 검은 사각형과 다른 점은 무엇일까. 당신은 벽지와 예술을 구분할 수 있는가? 둘은 무엇이 다르고 그 차이에서 무엇을 이해해야 하는가. 감각적 층위에서 예술을 구분할 수 없다는 뒤샹과 워홀의 논란 이전에도 사진술의 개발 이후, 벽지와 예술이 무엇이 다른가를 가지고 입체파 화가들부터 많은 논쟁이 있었다.

벽지와 예술, 그 둘은 분명 달라야 하는데, 감각적으로 구분할 수 없기에, 즉 시각적으로 본다거나 만져보고 둘의 차이를 확인할 수 없기에 우리는 그 차이를 권위 있는 전문가의 해설이나 그 이미지를 설명하는 메타데이터에 의존하게 된다. 혹은 건설산업의 범주에서 상업적 목적을 가지고 대량 생산되는 실내 장식용 벽지는 예술이 될 수 없다고 생각할 수도 있다. 다시 말해, 예술은 돈을 바라면 안 되고 더욱이 대량으로 생산되면 안 되며 건설현장의 인테리어 장식처럼 용도가 있어도 안 된다고 생각할 수 있다.

그렇다면, 이것은 예술인가?

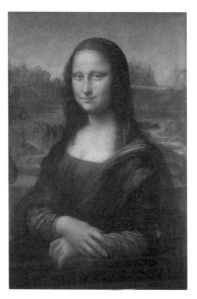

▌그림 4 레오나르도 다빈치, <모나리자>

프랑스 루브르박물관에 소장된 유채(油彩)화로 세상에서 가장 유명하고 인기 있는 예술작품이라 생각하는 그 <모나리자> 말이다. 세상에! 레오나르도 다빈치의 <모나리자>를 두고 예술이냐 아니냐에 대한 질문이 가능한가? 의아할 수도 있겠지만, 이 작품은 부인의 나이 24~27세 때 대가를 받고 의뢰받은 초상이며, 주문자에게 전달하지 못한 미완성작으로 결국 프랑스의 왕 프랑수아 1세에게 팔렸다. 당시 미술은 예술이라기보다 기술에 가까웠고, 초상화나 풍경화 등 그림을 그리는 기술로 보수를 받아 생활하는 화가는 직업이라 할 수 있었다. 왕가, 귀족, 교회 등을 주요 고객으로 하는 개인사업자에 가까운, 현재 우리가 생각하는 예술가의 전형과는 상당히 달랐다. 대가를 받고 원하는 그림을 그려주는 것이 예술이 아니라면 <모나리자>는 태생부터 예술이 아니다. 비슷한 맥락에서 시스티나 성당의 건축 책임자로서 미켈란젤로는 내부 장식 실내장식 용도로 벽화를 그렸고 그중 후대에서 <천지창조>라 일컫는 작품 또한 예술이 아니며 그저 유물일 뿐이다. 작가도 모르고 바다에서 건져 올린 <밀로의 비너스> 등 고대의 조각품 또한 제 의식을 위해, 실내장식을 위해 제작된 장식품일 뿐이다. 더불어 인터넷으로 쇼핑하고 결재하면 공장에서 제작하여 DHL 배송으로 보내주는, 동시대 미술가 중 가장 고가로 판매되는 제프 쿤스의 <벌룬 독> 또한 예술이 아니다.

몇 년 전, 유명한 가수이면서 화가로 알려진 중견 작가 '조영남'의 경우, 다

▌그림 5 미켈란젤로, <천지창조>, 1512.

른 무명작가가 비용을 받고 자신을 대신하여 그림을 그려주어 논란이 된 적이 있다.

가수로 더 알려진 작가는 그것이 마치 자신이 그린 작품인 양 판매하여 최근까지 법정 다툼을 지속했고 결국 무혐의로 종결되었다.[14] 이 경우, 대중은 권위를 가진 누군가가 알려주거나, 작가 자신 혹은 대작을 행한 작가의 양심선언이 없다면, 그것이 예술인지, 직접 그린 것인지, 대리 작업의 유/무죄 여부 등 아무것도 판단할 수 없고 알지 못한다.

당시 구매자들이 주장했던 것처럼, '작가가 그린 것인 줄 알고 속아 구매하였기에 사기 범죄'라고 한다면, 작가의 '그렸다'는 행위의 조건과 범위를 정의해야 하는데, 그리는 행위보다 발상이 중요한 현대미술의 관점에서 판단한다면, 대작을 맡긴 행위조차 작가의 예술적 행위라고 할 수 있다. 후술하여 분석하겠지만, 현대미술의 '앎'은 결국 대중의 몫이 아니다. 어쩌면, 무지는 매우 당연한 것이 된다. 또 다른 예로, 최근 프랑스의 한 시립미술관이 30년 동안 사들인 작품의 절반 이상이 위작으로 판명되기도 하였다.[15] 미술관이 공식적으로 사들인 에티엔 테뤼(1857~1922)의 작품 중 60%가 위작으로 판명되었으며 최초 위작 가능성을 의심했던 사람은 그 지역 내 향토사학자였다. 소위 미술 전문가들조차 위작을 식별하지 못하고 구매하였으며 오랜 기간 전시되면서도 알아차리지 못했다는 것이다.

최근 한 방송에서 진행자가 그린 그림과 모딜리아니의 진품을 구별하는 내용이 올라왔다.[16] 1920년 35세의 나이로 유명을 달리한 이탈리아의 화가 모딜

14 조영남은 2011년 11월부터 2016년 4월까지 대작(代作) 사정을 밝히지 않고 판매, 피해자 20명으로부터 총 1억 8035만 원을 속여 뺏은 혐의로 불구속기소 됐다. 1심 재판부는 조영남에 대해 징역 10개월, 집행유예 2년을 선고했다. (중앙일보. 2018.05.16.)

15 프랑스 남부 스페인 접경지역에 있는 소도시 엘네의 시립 테뤼미술관이 소장한 프랑스 화가 에티엔 테뤼(1857~1922)의 작품 중 60%가 조사 결과 위작으로 드러났다. 전문가들은 이 미술관이 소장한 테뤼의 작품 140점 중 82작이 위작이라고 밝혔다. 위작 구매로 시(市)가 입은 손해는 16만 유로(2억 원 상당) 가량이다. (연합뉴스. 2018.05.01.)

16 KBS, 〈예씰의 선당〉, 50회(https://program.kbs.co.kr/1tv/culture/yessul/pc/index.html)

리아니의 경우, 가장 많은 위작 논란을 빚은 작가로도 유명하다. 2017년 이탈리아에서 개최된 모딜리아니 전시회에 전시된 총 60점의 작품 중 무려 스무개의 작품이 위작이었다. 모딜리아니가 태어나고 자란 이탈리아의 공신력 있는 미술관조차 구별하지 못한 작품을 어떻게 구별할 수 있을까.

방송 내용을 요약해보면, 진행자가 패널들에게 질문을 던지고 답하는 방식으로 진행되는데, 질문은 다음과 같다. 제시한 두 개의 그림 중 어떤 것이 진짜 모딜리아니의 작품일까? 골랐다면, 그 이유는 무엇인가? 예상하다시피 방송에 출연한 전문가들 또한 확실하게 구분해 낼 수 없었다. 동시대 미술의 경우, 가치판단 기준이 존재하지 않기 때문이다. 따라서, 정답은 '알 수 없다'이다. 아니 '확신할 수 없다'가 더 어울리는 답변이겠다. 심지어, 이 중 진품이 존재하는가에 대한 질문이 더 올바른 질문이겠다. 그렇다면, 진품을 감정한다는 것은 어떤 방법과 방식이 있을까?

시각적으로 다름이 없는 두 개의 그림 중 '진품'의 근거는 다양한 논리적 해석에 따르게 되는데, 결론적으로 모딜리아니가 살아 돌아와도 자신의 그림을 확인해 줄 수 없다. 이미 경제가치로 변환되어 가격이 형성된 작품의 경우, 작가가 위작이라 주장해도 소장자가 진품이라고 한다면 감정이 어려워지는 것이다. 말이 안 되는 상황으로 들리겠지만 국내 작가 故 천경자(1924~2015) 작가의 '미인도'의 경우가 그렇다. 국립현대미술관이 소장한 '미인도'에 대해 작가가 직접 '위작'이라 주장했고, 이에 미술관 측은 감정위원회에 감정을 의뢰했으나 '진품'이라는 판정을 받는다. 작가는 이에 반발해 작품활동을 중단하고 미국으로 떠나버린 사건이다. 이후에도 위작논란의 결론은 여전히 내려지지 않은 채 지금도 진행 중인 미제사건이 되고 있다.

작가 본인은 자신의 작품이 아니라 주장하는데, 주변에서 작가의 작품이 맞다고 인정하거나, 그 반대의 상황이 벌어지는 난센스가 현실에서 벌어지는 것이다.

한국 추상미술의 거장 이우환 작가의 '점으로부터 No 780217'의 경우, 이미 경매를 통해 거액에 판매되었다가 이후 그 작품은 위조범들의 감정서 위조를

통한 위작으로 판명되었으나, 수사 과정에서 작가 본인이 진품이라 주장하며 논란이 되었다. 위조범들의 자백까지 포함한, 분명한 위작의 증거들 속에서 작가가 나서 자신의 작품이 맞다고 진술한 것이다. 진품으로 감정된 자신의 작품을 가짜라고 주장한 천경자 작가, 위조범들이 감정서 위조 범행을 자백한 작품을 진품이라 주장하는 이우환 작가의 사례를 보면 누구의 말을 믿어야 할지 도무지 알 길이 없다.

언급한 한국방송의 최근 사례보다 먼저, 필자는 일본 후지TV의 방송프로그램 'TV SHOW EXILE CASINO JP'[17]에서도 같은 내용을 보고 고민에 빠졌던 적이 있다. 오래전 일본 프로그램에서 유명 게스트 출연자들이 고가의 미술 작품과 싸구려 그림을 대상으로 가치를 평가하는 과제를 진행했다. 그 결과, 방송 제작진이 아무렇게나 그린 싸구려 그림의 가격이 고가의 작품보다 높게 책정되는 해프닝이 있었다. 일반인 대상의 질문에서도 또한 실제 고가로 매매되는 작품보다 현장에서 방송 스태프가 장난처럼 그린 그림이 더 가치 있고 비싸다고 보는 관객들이 많았다. 전문성의 유무를 벗어나 감상자는 현대미술의 틀 속에서 작품만으로는 그 가치를 판단하기 어렵다는 것을 보여주는 사례라 할 수 있다.

'현대미술을 이해하는 방법' 등 서적이 따로 존재할 정도로 미술이 제공하는 감동을 수용하기는 쉽지 않은 상황이다. 그렇다고, '현대미술 즐기기' 부류의 서적을 읽어본들, 마찬가지로 '무지'를 벗어날 수 없다. 작가와 평론가 등 전문가들조차 위작과 진품을 가리기 힘들 정도로 미술 커뮤니케이션 과정은 총체적 난국이다. 그런데도 현대미술은 더욱 난해한 설치미술, 행위예술 등 영역과 범위가 한정 없이 넓어지고 있고 감상자의 감동과는 괴리된 지점에서 더욱 어렵게 작가의 창의와 대중의 감상을 소모하는 중이다.

다시 예술과 벽지를 구분하는 이야기로 돌아와서, 예술과 벽지의 구분은 상업적 대가의 지급이나, 가격, 용도의 문제는 아니다. 그 둘이 다르다는 의미는 우리가 벽지는 벽지로 해석하기 때문이고 예술은 예술적 의미를 부여하고 예

17 카지노 스타일 형식의 다양한 도전 과제를 시도하는 일본 TV쇼이다.

술로 바라보기 때문이다. 예술인지 아닌지 정하고 의미를 부여하는 신적 역할의 권위에 대한 근거 없는 믿음 또한 바탕에 깔려있다. 결국, 의미를 부여하는 행동과 설명이 없다면 예술은 예술이 될 수가 없고, 의미부여는 작품의 창작활동에 버금가는 '창의적 아이디어'를 필요로 한다. 다시 말해 아무리 작품을 생산해도 예술로서 의미를 부여하는 권위의 선택을 받지 못한다면 그 작품은 의도와는 다르게 벽지로도 사용하지 못할 쓰레기가 된다.

현재 창작하는 예술가의 자격은 전문아카데미를 졸업하거나 전시회에 참여로 쉽게 얻는다. 인플루언서라면 더 쉬운 방법이 있다. 그저 방송이나 개인 유튜브 채널을 통해 '저 지금 예술가예요'라고 말하면 그만이다. 하지만, '창의적' 관람자의 자격은 돈을 지급하고 전시회 찾아다니거나 작품을 구매한다고 해서 저절로 얻어지는 것이 아니다. 구태여 좋아하는 작가와 그림, 전시회를 SNS에 올리고 알려도 창의적 해석과 의미부여가 가능한 관람자로서 미술 커뮤니티에 속할 수 없다. 오늘날 현대미술을 창의적으로 수용할 수 있는, 해석할 수 있는 능력 자체가 현대인들에게서 멀어져 버렸다.

왜 그럴까? 가장 먼저 이렇게 항변할 수 있겠다.

"어렵잖아."
"형태도 없는데 어떻게 해석을?"

그렇다. 현대미술은 어렵다. 역사적 흐름을 고려할 때 당연하다. 그래서 의미를 찾아내고 부여할 창의적 수용자가 필요하다. 새로운 것을 추구하는 예술에 대한 대중의 시선은 '무지'를 깔고 간다고 할 수 있다.

현대미술의 경우, 보이는 일차적 감각만이 아니고 그 내면에 내포된 의미까지를 추론하고 해석해야 하기에 예술은 당연히 어려울 수밖에 없는데 우리는 이제 그 창의적 추론을 하지 않고 주체적으로 긍정과 부정, 혹은 호감, 비호감을 표시하는 것을 두려워한다. 대중은 더는 현대미술에 대해 궁금해하지도 않고 호기심도 없다. 그저 빠르게 '정답'을 알고 싶어 한다. 휴대전화를 들어 구

글에 접속하고 답을 찾아 SNS에 게시하며 예술의 창의적 의미보다는 '만들어진 기존의 지식'을 전파하고 고급문화 시민으로서 자신에 만족해한다. 커뮤니케이션 매체는 네트워크와 플랫폼, 서비스 기술을 향상시키며 이용자를 기반으로 점차 대중매체의 영역으로 영향력을 넓혀가고 인플루언서의 해석은 대중에 더 큰 영향을 미치게 된다.

'플란다스의 개'의 넬로와 파트라슈가 마지막 순간에 바라보는 루벤스 작품의 감동은 더 이상 존재하지 않는다. 예술가들이 제아무리 새로움으로 치장하고 거룩한 개념을 떠들어도, 예술을 바라보는 관람자들의 '창의'는 이제 더는 예전의 것이 아니게 되는 것이다. 시대적으로 가장 창의적 사람들, 현재를 살아가는 대중은, 역설적으로, 동시대 미술에 한정하여 '창의적 관람'이라는 미술 커뮤니케이션 과정의 핵심적인 해독의 단계를 잃어버렸다.

김홍도의 〈씨름〉

지금까지 분간할 수 없었던 작품들로 인해 어려웠다면, 이제 형태가 뚜렷한 그림을 보도록 하자. 단원 김홍도의 구상화 <씨름>을 보면서 뭔가 그림에 대해 어떠한 평을 할 수 있는가? 김홍도의 작품을 보며 당신은 어떤 상식을 꺼낼 것인가. 어차피 검색해 봐야 하는 것은 아닌지. 당신의 감상은 이미 기존 지식의 틀 안에서 기억을 뒤지거나 검색엔진과 AI를 돌려 정답을 찾아야 할 것이다.

형태가 확실하다거나 불확실하다거나 하는 기준은 이미 창의적 해석을 위한 조건이 아니다. 이젠 오래전 그림이든 익숙한 그림이든, 일단 예술로 규정된 '무엇'을 바라볼 때, '무지'는 기본 바탕이 된다. 인식하고 생각하고 창의적으로 해석하는 능동적 수용자의 역량은 미술에 한정하여 공통된 여론 속에 잠식되어버린다. 관람자로서 다양한 창의적 해석의 능력은 사라지고 오로지 정답만을 찾아 지식으로 축적하고 있으며, 이것은 마치 시험을 치르듯 아무도 듣지 못한 김홍도의 심상을 남의 이야기를 빌어 옮겨적는 방식 말이다.

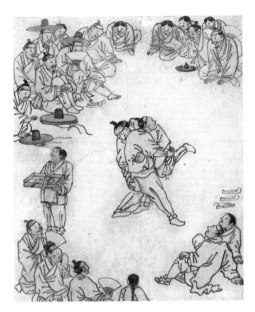

Ⅰ그림 6 김홍도, <씨름>

당시 시대 상황으로 볼 때 왕에게 바치는 그림이라 웃는 모습만 그렸다는 해석 등 김홍도 자신이 살아 돌아와 작품의 제작 동기나 배경을 밝히지 않는 한 모를 일인데도 그것이 마치 정답인 것처럼 똑같은 해석만이 작품 <씨름>을 대하는 우리의 감상평이 된다. 우리는 이미 예술로서 미술을 보는 방법을 잃어버렸는지도 모른다. 미술을 보는 방법을 잃어버렸다는 것은 미술이 예술로서의 가치가 더는 없다는 이야기로 이어진다. 내재적 가치는 분명히 있을 수 있겠지만 예술을 예술로 불러주지 않으면 그것은 예술이 될 수 없기 때문이다.

예술을 예술이라 부르고 즐기는 창의적 관람자 대중은 누구일까. 사람들은 작품보다 문자 텍스트를 보고 감동하고, 작품보다 해석이 더 중요한 것이 되어버렸다. 그 제한적 메시지가 전파되고 공유될 수 있는 동시대 과학기술을 등에 업음으로써 역설적으로 예술로서의 미술은 종말을 맞이하게 되는 것이다. 사람들은 예술을 모르고, 마찬가지로, 예술가는 자신이 '진짜' 예술가임을 대중들에 증명해야 하는 동시대를 살아가고 있다.

다음은 국내 현존작가 중 가장 인기가 높다는 국내 단색화의 거장, 박서보[18] 작가에 대한 주제로 논의를 이어가도록 하자.

박서보(1931~)의 〈단색화〉

요즘 넷플릭스 등 OTT 등 스트리밍 서비스를 통해 K팝, K드라마 등 'K'가 붙으면 프리미엄이 따라오는 K 붐 시대에도 K-스타 예술가는 없다. 그러나 현존하는 국내 작가 중 해외 경매 및 국내 시장을 통해 그나마 가장 고가로 판매되는 박서보 작가는, 2021년도 대한민국 문화훈장을 받았으며, '한국 단색화의 대부', '한국 아방가르드의 선구자'로 지칭되며, 1970년대 이후 한국의 현대미술을 주도한 인물이다. 단색화라는 부분에서 별다를 것 없는 박서보의 작품은 어떤 특징으로 인해 이처럼 넘치는 평가를 받는 것일까.

미네무라 도시아키는 박서보에 대해, "구미의 근대회화와는 근본정신부터가 차이가 나는 아시아 민족의 추상회화를 박서보가 만들어내고 있다."라고 평가했다.[19] 박서보는 그 자신이 '살아있는 현대미술', '아시아 최고 작가'라 자칭하

18 박서보(1931.11.15.~)는 1958년 현대미술협회에 가담하면서 제2차 세계대전 후 프랑스를 중심으로 일어난 새로운 회화운동인 앵포르멜 운동에 앞장선 뒤, 1961년 세계청년 화가 파리대회에 참가한 후부터 추상 표현주의 미학을 바탕으로 서양문화에 저항하는 원형질(原形質) 시리즈를 전개하였다. 1960년대 중반부터는 현대인의 번잡스러운 형상을 고발한 허상(虛像) 시리즈를 발표하였고, 1970년대 이후부터는 묘법(描法) 회화를 추구하였는데, 일명 '손의 여행'으로 일컬어지는 묘법은 그의 회화의 정점을 이루었다는 평을 듣고 있다. 묘법 회화의 초기에는 연필이나 철필로 선과 획을 반복적으로 긋는 행위를 통해 무위자연의 이념을 표현하였고, 1980년대 이후 본격화된 후기 묘법에서는 종이 대신 한지를 이용해 대형화된 화면 속에 선 긋기를 반복함으로써 바탕과 그리기가 하나로 통합된 세계를 보여준다. 특히 이 묘법 회화는 화가의 행위성이 끝나면서 작품도 종결된다는 서구의 방법론을 넘어 그 위에 시간이 개입됨으로써 변화의 과정을 거친 뒤에야 완성에 이른다는 동양 회화의 세계를 잘 담아냈다는 평가를 받는다.

19 Toshiaki Minemura, "Interruption and Concealment", 〈Park, Seo-bo Recent work〉, 두손 갤러리 전시회 브로셔, 1991.

는 '셀프 마케팅'의 대가로도 유명하다. 자기 자신에 대해 '한국미술은 곧 박서보'라는 자신감과 자부심이 강한 자기평가를 하고 있어 이채롭기까지 하다. 실제로 박서보는 그 이름 석 자만으로 한국미술 시장에서 그대로 통하는 '바코드' 같은 고유명사가 되었다고 할 수 있다. 그리고 박서보 작가의 자신감은 치솟는 작품가격으로 증명되고 있다.

그는 2016년 영국 런던 화이트 큐브[20]에서 한국 작가 최초로 개인전을, 이후 세계 최고 화랑들의 구애가 이어져 파리 페로탕 갤러리, 국립 그랑팔레 미술관, 도쿄갤러리, 홍콩 아시아소사이티 등에서 전시를 열었다. 현재 박서보 작가는 세계미술계가 주목하는 한국미술을 대표하는 '단색화 거장'이라고 할 수 있다.

박서보의 작품은 2015년부터 2019년 상반기까지 5년간 약 347억 원의 낙찰 총액을 기록했고 378점 중 315점이 팔린 것으로 보인다. 국내 최고가는 2016년 서울옥션 9월 경매에서 11억 원에 낙찰된 '연필 묘법'(1981)이다. 박서보를 대표하는 시리즈 '묘법'은 1980년대까지는 그다지 큰 주목을 받지 못했는데 지금은 가장 인기라 할 수 있는 100호 작품이 300만 원에도 팔리지 않았다고 한다. 하지만 2012년 단색화 열풍이 마법을 부리며 2017년 5월 홍콩 크리스티 경매에서 '묘법'이 14억 7400만 원에 팔렸고 '밀리언 달러 작가' 반열에 올랐다. 실제로 그의 작품 평균 호당가격이 10여 년 전보다 10배 올랐고 '밀리언 달러' 작가가 된 2015년부터 호당 400만 원을 넘기고 있다.

사람들은 일반적으로 작품의 가치를 판단할 수 있는 정보와 기준이 따로 없기에 경매, 작품 구매 등 미디어를 통해 알려진 화폐가치로 예술의 가치를 판단할 수밖에 없다. 변환된 화폐가치는 곧 예술의 가치를 상징한다고 볼 때, 박서보는 현재 국내에서 가장 영향력 있고 큰 가치를 창출하는 '미술 커뮤니케이션 매체'이자 '콘텐츠'라 할 수 있다.

언급했듯 예술의 판단기준이 사라진 현실에서, 일단 '뜨면' 가치를 인정할

20 데이미언 허스트와 트레이시 에민 등 영국 유명작가뿐 아니라 전 세계 거장들의 작품을 취급하는 세계 최고의 화랑이다.

수밖에 없는 상황이 만들어지는 미술 커뮤니케이션 과정을 볼 때 이처럼 이미 가치를 인정받아 거장으로 추앙받는 박서보의 예술이 최근 들어 비판적 메시지가 늘어가고 있다. 무슨 일이 벌어지고 있는 것일까.

'광주비엔날레 박서보 예술상'을 두고 지역예술계와 비엔날레재단이 팽팽히 대립하고 있기도 하지만, 이미 팔순을 넘긴 박서보의 예술가로 사는 삶과 예술 그 자체에 대한 비판의 수위 또한 상당하다. '광주비엔날레 박서보 예술상'의 경우, 작가의 사재 출연(40억 수준)으로 제정된 상인데 지역 예술인들과 시민단체의 반발이 이어지고 있다. 민족미술인협회 광주지회를 비롯한 예술인과 시민사회로 구성된 '광주비엔날레 박서보 예술상 폐지를 위한 시민모임'의 최근 입장문을 보면, '광주 정신'으로부터 태동한 광주비엔날레 창립 취지에 작가가 그간에 보여준 행보가 맞지 않는다는 점을 반대의 이유로 들고 있다.

그들은 "작가가 4·19혁명에 침묵하고 5·16 군부정권에 순응했으며 군사독재 정권이 만든 관변 미술계 수장"이라고 주장했다. 이어 "올해 갑자기 등장한 '박서보 예술상'은 광주비엔날레의 창립 취지를 무색하게 하는 사건"이라면서 "광주비엔날레의 정체성을 심각하게 훼손하는 박서보 예술상을 즉각 폐지하라"라고 밝혔다. 그들의 주장 속엔 이러한 정치적 견해 외에도 국내 현대미술의 경향에 대한 비판적 의식이 담겨있다. 다음은 필자와 박서보 예술상을 반대하는 지역 인사들과의 대화[21]내용 중 일부이다.

 (박서보 상을 왜 반대하나요?)

 A: 박서보 작가를 무작정 미워하는 게 아니라... 광주 비엔날레와 어울리지 않은 상이기 때문이죠. 물론 경제적으로 지역 작가들에게 조금 도움이 될지도 모르겠습니다. 하지만, 박서보 작가는 광주....., 그리고 특히 비엔날레의 취지와 어울리는 인물이 아닙니다.

21 지역 미술가(이하 'A'). 해외 미술대학교수(이하 'B'). 2023년 03월.

A: 박서보 작가는 자신만의 독특한 공명심과 셀프 마케팅을 통해 미술 권력을 구축해 온 인물이라 할 수 있죠. 현재까지 미술계에서 중요한 위치에 있지만..... 오로지 자신의 성공과 출세를 위해 살아온 사람입니다. 광주비엔날레와는 어울리지 않죠.

(박서보의 작품세계에 대한 개인적 평가는?)

B: 박서보의 단색화는 60년대 미니멀리즘 형상을 모방한 모노크롬에서 급조된 형태..., 그동안 한국미술의 본질이나 맥락과 아무런 관련이 없습니다. 한국 현대미술의 흐름과 조화를 이루지 못하죠. 광주비엔날레를 설립하고 운영하는 다양한 목적과는 완전히 다른....한계가 명확한, 실패한 미술 양식입니다. 한국에서 단색화는 과대 포장된 느낌이 있죠. 나중에 그에 대한 평가도 재고될 수 있다고 생각합니다.

B: 박서보 작가는 거대 상업화랑과 함께 자신의 세계화를 꿈꿨다고 하죠. 하지만 노력에도 불구하고.... 그의 단색화는 세계화에 실패하고 말았어요. 이제 마지막 수단으로 아마 광주비엔날레에 기대보려는 의도가 보입니다. 자신의 이름을 붙인 상으로 공명심을 충족하고 결국은 그림값을 유지하고자하는 저의가 의심되기 때문입니다.

A: 만약 박서보 작가가 평소에 후배들을 돕고 주변 작가들을 지원하는 데에 힘을 쏟았다면, 그에 대한 인격적인 가치를 생각해볼 수도 있을 거 같아요. 그러나 그는 오로지 자신의 성공과 명성을 위해 살아온 사람이에요. 만약 정말 순수한

목적이라면, 자신의 이름이 붙은 상 말고.... 그냥 성금을 기부하면 되잖아요. 아니면 이름을 떼고 다른 상을 만들어도 되고요.

B: 원래 이 분이 자신의 이름을 남기겠다는 탐욕이 있어요.

A: 제가 박서보 작가를 미워할 이유는 없어요. 저는 사적인 감정은 없습니다. 저는 그의 작가로서의 태도를 비판적으로 살펴보고 싶어요. 특히 한국의 70대 이상 노작가들 중에서 이기적이고 독선적인 태도를 보이는 경우가 많아요. 예술가로서 기본적인 인간성, 인간에 대한 예의를 갖추는 것이 중요합니다. 모든 예술가에게 요구되는 기본적인 가치입니다. 제가 박서보 작가에게 그런 면모를 보지 못했어요.

B: 당연히 원로 예술가인 박서보 작가에게 이런 모습을 기대하는 것은 당연한데, 후배들도 작가로서 책임을 다하고 새로운 변화를 이끌어내야 한다고 생각합니다.

내용에서 보듯, 비판의 목소리는 일부를 제외하고 대부분 박서보의 '메시지' 즉, 작품에 대한 이견이라기보다 '메신저', 즉 박서보 개인의 성향과 성격 등 확정하기 어려운 부분에 집중된 듯하다. 그가 미치는 국내 미술계의 영향력을 볼 때 어느 정도 공인으로서 참작해야 할 부분은 당연하겠지만 정작 글로벌 미술시장에서 그나마 경쟁력을 갖추고 있다는 평가를 받는 그의 작품은 간단하게 단언하듯 비판적으로 묘사하고 있음은 아이러니하다. 그의 성향과 성격, 활동으로 인해 그의 예술까지 깎아내리고 있다는 의심을 품게 하는 대목이다.
　필자는 박서보의 단색화를 좋아하지 않는다. 그것은 그의 인간성을 싫어하는 것이 아니다. 나만, 그들의 비판이 이해는 된다. 예술이 사라진 '무지'의 시

대에 도대체 무슨 근거로 예술을 비판할 수 있단 말인가. 고작 '어른이 그럼 못써'라며 호통치고 인신공격해대는 수밖에 없지 않겠는가. 그동안 존경받는 예술가, 학자들은 모두 도덕적이고 희생적이며 이타적인 사람이기에 인정받을 수 있었을까? 아니다. 우리가 좋아하는 고흐, 고갱, 다수의 예술가와 학자 중 정신착란, 성도착자 등 상당한 흠결이 있는 사람들이 많다. 하지만, 공통으로 그들 세대의 관계는 극적이다. 우리는 그들의 파란만장한 스토리텔링에 감명을 받아 그들의 작품까지 성취로 인정하고야 말았던 것은 아닐까?

그 시대를 살았던 수많은 예술가 중 유독 그들의 작품을 좋아하는 자신을 돌아보면 결국, 예술은 작품, 즉 작가의 메시지로 인정받는 것이 아니라 스토리텔러들의 꾸밈으로 인한 부산물처럼 떨어지는 산업적 파편이라면 과장이라 말할 수 있는가. 박서보 또한 작금에 벌어지는 비난의 과정들은 그의 유난했던 삶의 이야깃거리 일부가 되어 더욱 향기로운 예술가의 모습으로 만들어지는 것은 아닐까? 도대체 예술은 어디로 가버린 것일까. 박서보의 단색화가 뭐란 말인가. 국내 단색화의 유행을 만들었다고 알려진 평론가 이일22은 박서보 작가를 특정하여 지칭하지는 않았지만, 다른 시각에서 다음과 같은 말을 남겼다.

> "언제부터인가 우리는 우리 자신의 미술을 생각하면서도 그것을 유럽 미술의 문맥 속에 설정하고, 또 그것을 유럽 미술의 어휘를 통해 생각하는 습성을 지니기에 이르렀고, 어느덧 그것을 오히려 당연한 것으로 받아들여 왔다. 한마디로, 남의 나라의 언어를 빌어와 남의 나라의 사고를 자기 것처럼 생각해왔다는 데 우리의 현대미술이 지닌 가장 기본적인 문제가 게재되어 있다."

뭐 어쩌란 말인가? 현실의 미술 커뮤니케이션 과정은 매번 그럴듯한 말과 글로 치장하여 예술을 띄우고, 또 그럴듯한 말로 예술가를 모욕하지만 또 열성적으로 예술가의 신변잡기까지 포함하여 신화적 스토리텔링에 앞장서기도 하

22 이일[李逸](1932~1997). 미술 평론가이다.

는 그때그때 다른 대응을 보인다.

뱅크시(Banksy)

본격적으로 기술변화의 중심에 있는 AI를 이야기하기 전에 먼저, 거리의 낙서, 그라피티 작업을 예술로 승화시켰다는 평을 받는 뱅크시(Banksy)[23]에 대해 좀 더 시간을 할애하고자 한다. 그는 현재 커뮤니케이션의 대표적 방식이자 미디어인 SNS를 활용하여 자신의 작품 가치를 높이고 방어하는 수단으로 삼는 작가이기 때문이다.

뱅크시는 영국 출신으로 추정되는 복면을 쓰는 정체불명의 그라피티 예술가이다. 뱅크시는 풍자를 기본으로 자신의 의견을 표현하며 기존의 모든 권위적인 것들을 조롱하고 싸우는 '거리의 예술가'로 불린다. 그는 특히 권력과의 대립도 마다하지 않는다. 그 수단은 대표적으로 영국에서 불법으로 간주하는 거리의 그라피티라 할 수 있지만, 특정하기 어렵게 굉장히 다양한 방식을 사용한다. 이름, 나이조차 명확히 밝혀진 바 없다. 자신이 감독 겸 주연을 맡은 다큐멘터리에서조차 얼굴을 드러내지 않을 정도로 철두철미하게 자신을 숨긴다. 뱅크시의 거리예술 활동을 위해 정체를 드러내지 않는 전략은 도리어 뱅크시가 명성을 얻는 데에 일조한다. 뱅크시가 대중을 관객으로 포섭하고 공권력과 자본주의를 비판할수록 작가의 명성과 작품가격은 오히려 높아진다.[24] 주류 문화를 파괴, 조롱하고 변용, 변주하는 뱅크시의 활동이 대중과 언론의 주목을 받자 비판의 대상인 자본과 도시는 되려 그를 받아들이고 가치는 재생산되어 규모를 늘려간다. 여기까지, 드라마, 영화를 통해 모두가 이해할만한 팝 아티스

23 스스로 예술 테러리스트라고 칭하는 예술가로 신상에 관해선 알려진 바가 거의 없다. 항상 얼굴을 드러내지 않고 남들이 보지 않을 때 작품을 만들고 사라지며 인터뷰를 통해서 대면한 사람도 극소수다. 자신의 웹사이트를 통해 자신의 예술작품을 공개하고 나서야 그의 작품임을 알 수 있다.(필사)

24 김태형(2018). 거리예술가 뱅크시 분석. 〈문화와 융합〉, 40권 3호.

트의 서사라 이해할 수도 있겠다. 그러나 자신을 숨긴(혹은 알릴 필요가 없는) 사회 비판적 그라피티 예술가는 어디에나 있고, 기술적 관점에서 무언가를 재현해 내는 실력 또한 어차피 얼굴도 모르는 뱅크시와 구분하기 힘들다는 문제가 남았다. 사유물에 불법으로 그린 작품은 소유주에 귀속될 수밖에 없는데, 소유주들은 뱅크시의 작품을 천으로 가리고 관람료를 받거나 지역 상인들은 트럭을 가져와 그 작품을 뜯고 실어 옮김으로써 작가가 의도한 예술의 공공성을 절도하기도 한다. 또한, 자신의 정체를 완벽하게 숨기는 과정에서 정통을 확인할 수 없기에 불법적인 모방, 복제는 매우 빈번한 일이 되었다. 그렇다면, 무엇이 뱅크시의 예술이고 무엇이 거리의 불법 낙서인가? 터미널 역 부근 어지러이 칠해진 구별하기 힘든 낙서를 예술이라 부르고 규정하는 권위는 어디에서 나오는가? 자신을 드러내지 않는 뱅크시와 거리의 낙서하는 청년은 어떻게 구별해야 할까?

뱅크시를 가장 유명하게 만든 사건은 바로 대영박물관 도둑 전시[25]와 최근 소더비 경매장 내 작품 분쇄 퍼포먼스[26]라 할 수 있다. 이러한 다양한 행위가 뱅크시의 창작 과정이고 창작물이라는 단서는 오직, 과정과 작업 결과를 사진으로 남겨 자신의 홈페이지나 인스타그램(Instagram)을 이용해 대중에게 공유하는 방법이다. 뱅크시는 남몰래 공공의 재산과 공간을 재점유하여 그라피티 작품을 생산하거나 권위적 공간을 조롱하듯 퍼포먼스를 수행한다. 디지털미디어를 통해 자신과 그라피티 작업의 일체화를 통해 자신의 예술적 과정과 창작물의 독창성을 확인해주지 않는다면 차이 없이 도시에 그려진 그라피티와 퍼포먼스가 뱅크시의 작품이라 확인할 길은 없다. 시공간적 유한성을 전제로 탄

25 대영박물관에 숨어들어 콘크리트 조각에 유성 매직으로 그린 조악한 작품을 유명 작품들 사이에 끼워 전시하는 데 성공하였다. 관계자, 관객들 모두 알아차리지 못한 채 8일간이나 전시되었다. 예술사를 대표하는 가장 권위적인 곳 중 하나인 대영박물관이었기에 미술계에 큰 파장을 일으켰다.

26 최근 2018년 10월 자신의 작품 '풍선을 든 소녀'가 고가에 낙찰이 되자 미리 프레임 밑에 장치해 둔 분쇄기를 원격으로 가동해 그림을 즉석에서 분쇄하고 도망가는 퍼포먼스 실행. 그림이 분쇄 후, 뱅크시는 본인의 SNS에 "파괴의 욕구는 곧 창조의 욕구"라는 피카소의 말을 올렸다.

생한 거리예술과 그라피티가 디지털카메라와 웹을 통해, 디지털기술의 힘을 빌린 대중을 통해 공유되는 것은 21세기적 현상이다. 기록의 방법이나 유통의 측면에서 보자면 누구나 이미지를 찍고 공유하는 현상은 대중적이고, 민주적이며, 거리의 예술이 지향하는 방향과 일치한다. 그러나 이미지의 보존과 감상을 위해서가 아니라 상업적 목적 때문이라면 그라피티와 거리예술의 본질과 목적은 사라진다. 가짜가 뱅크시를 자처하며 퍼포먼스 후 사라지는 일, 이에 따른 경제적 피해까지 발생하는 상황에서 진짜 뱅크시는 검증된 디지털 서비스에 자신의 현재 진행 중이거나 완성한 작업을 공개하는 방법으로 오리지널리티를 확보한다. 뱅크시는 작품을 공식 홈페이지와 인스타그램에 올림으로써 거리예술의 소비 기반인 대중의 관심과 오리지널리티를 확보해 왔다. 자신의 작품에 대한 오리지널리티를 획득하기 위해 디지털을 활용하는 것이다.

그의 활동은 호르크하이머와 아도르노, 그리고 벤야민이 문화산업의 속성을 미디어 기술 발달과 저널리즘의 확대로 보았던 견해와 일치한다. 문화예술이 거대 자본으로 흡수되면서 오늘날 문화산업은 등장하였다. 이 과정에서 문화산업은 문화콘텐츠의 속성상 미디어에 탑재되어 대중들에게 전달될 때 비로소 이윤을 창출하므로 미디어와 함께 대중 지향적인 저널리즘(선전, 선동)이라는 한배를 타게 되었다. 미디어와 문화산업이 저널리즘을 펼치면서 호르크하이머와 아도르노, 벤야민이 우려한 예술의 상업화는 스스로 모순에 빠졌다.

예술작품의 질적 저하와 예술상품의 선전성만 남은 채 정작 중요한 예술작품의 소비는 이루어지지 않는 문화산업의 모순이 발생하게 된 것이다. 뱅크시는 작품 이미지를 효과적으로 보존하는 매체인 인터넷을 통해 뉴욕뿐 아니라 세계의 관객에게 작품을 홍보한다. 인터넷은 작가와 관객이 관계를 맺는 거대한 연결망이자 뉴욕이라는 무대를 전 세계로 확대하는 시작이고 접점이 된다.

작품의 보관과 홍보에 이어 뱅크시에게 디지털이 무엇보다 중요한 이유는 바로, 모든 관객에게 가짜와 진짜를 가려내는 판단의 기준을 제공하는 것이다.

공간과 시간의 제약이 존재하는 작업의 특성상 독창성의 확보는 무엇보다 중요한 목적이 된다. 디지털은 뱅크시의 오리지널리티를 견고하게 하고 공간

적 특성과 일회성, 진품성을 이어가게 만든다. 그라피티라는 일상적인 범법행위와 뱅크시의 예술 활동을 구별할 수 있는 근거는 작품의 재현적 완성도가 아니라 이처럼 디지털 미디어의 확인과 전파를 통해 만들어진다. 주변에 가득한 그라피티 중 작품만으로 뱅크시의 작업을 지각하고 식별해낸다는 것은 불가능하다. 뱅크시는 전통적 매체 예술에서는 볼 수 없었던 새로운 기준을 부여한다. 그것은 소통을 통한 대중성의 요소이다. 기술 매체를 통한 이미지의 분배, 대중과의 접근의 용이함 들이 이를 뒷받침한다. 이처럼 동시대 미술의 커뮤니케이션 메시지 전달은 다른 커뮤니케이션 방식들보다 수신과 해독이 어렵고 그에 비해 원작에 지불해야 하는 비용은 비싸다.

미디어와 커뮤니케이션의 발전된 기술은 이제 예술에 대한 정보와 지식을 널리 전파하는 영향력을 벗어나 직접 작품을 창조(?)하는 상황에 이르렀다. 예술가들이 작품을 생산하고 기술로 모방하고 전파하며 대중성을 확보하던 상황이 예측과는 다르게 전개되고 있다. 예술은 모방할 수 없을 듯 여기던 주장들은 이제 아주 다른 가능성을 또한 예측한다. 그런데, 미술작품을 구분할 수 없는 무지한 수용자 대중들이 오히려 많은 조건에서 예술로 보이는(위에 언급한 개념미술 작품보다 더) AI 작품을 보면서 '이것은 예술이 아니다'라고 말한다. 마치 갖가지 이유로 법원판결까지 가야 했던 조영남 작가의 화투 그림처럼, AI가 그린 그림은 예술이 될 수 없다고 말한다.

당신은 어떻게 생각하는가.

예술가가 붓과 물감이라는 도구와 수단을 선택하듯, 조영남이 대작 작가를 도구적으로 활용하듯, AI를 활용한다면 그것은 예술인가 아닌가.

다음은 미디어와 커뮤니케이션 관련 기술의 변화를 살펴보자. 미술, 사진, 영상을 막론하고 이미지를 다루는 예술가들의 머리를 아프게 하는 첨단 과학기술이 품질과 가격 등 대중접근성이 높아지고 있다. 그중 최근 사회 전반에 화두로 제기되는 영역이 바로 인공지능 기반의 콘텐츠 제작 프로그램이다. 인공지능이 그린 그림은 사진과 분간하기 힘들 정도로 정교하며 머지않아 동영상으로 움직임을 표현할 수 있다고 하니 그동안 '무지' 속에 숨겨둔 진짜 예술

을 찾아야 할 때가 되었다.

AI가 그린 그림

지난 2018년 10월 미국 뉴욕에서 열린 한 미술품 경매에서 프랑스 예술품 업체 '오비어스 아트'가 출품한 초상화 <에드몬드 벨라미의 초상화>가 43만 2000달러에 낙찰되었는데 그 작품은 인공지능을 통해 14세기에서 20세기 사이에 나온 초상화 1만 5000장을 학습시켜 제작한 작품이었다.[27] 그로부터 4년 뒤, 2022년 9월에는 미국에서 열린 미술 공모전에서 인공지능으로 그린 그림 <스페이스 오페라극장>이 우승을 차지하였다.[28]

사람들은 전통적 방식처럼 예술가의 붓질이 없는 그림이 우승을 차지하는 것이 정당한지, 나아가 인공지능이 입력된 데이터를 기반으로 만들어낸 이미지를 예술이라 할 수 있는지 의문을 가졌다. 일부는 인공지능이 그린 그림은 '부정'하다고 표현하기도 했다. 이후 최근까지 AI 그림 사이트들이 많아지며 벌써 대충 수십 개의 다양한 AI 그림 제작 서비스가 있다. 필자 또한 미드저니 사이트에 간단한 절차를 통해 가입 후 몇 가지 단어와 문장의 조합만으로 다양한 이미지를 생성할 수 있었다. 이것은 미술전공자의 관점에서 창작에 버금가는 흥미로운 과정이었고 시간 가는 줄 모르고 빠져들었던 경험이 있다. 이 또한 창작의 기쁨인 것인가? 예술가라는 공식적인(국가에서 인정하는) 직업군이

27 "인간이 만든 AI 화가, 미술시장을 뒤흔들다." (조선비즈. 2022.09.24.) 당시 경매를 진행한 경매회사 관계자는 "AI가 앞으로 예술계에 상당한 변화를 일으킬 것"이라 말했다.

28 미국 항공우주국(NASA) 엔지니어 출신인 데이비드 홀츠가 개발한 'AI 화가' 프로그램. 딥러닝 AI에 수억에서 수십억 개에 달하는 인터넷 이미지를 학습시켜 만든 프로그램. 단순히 키워드에 맞는 이미지를 찾아주는 게 아니라, 키워드에 해당하는 이미지들을 AI가 뒤섞은 다음 새로운 이미지를 그려내는 식으로 작동. 당시 CNN · 뉴욕타임스(NYT)는 '콜로라도 주립 박람회 미술대회' 디지털아트 부문에서 게임 기획자인 제이슨 M. 앨런이 텍스트로 된 설명문을 입력하면 몇 초만에 이미지로 변환시켜주는 '미드저니'(Mid journey)라는 AI 프로그램으로 생성한 작품 '스페이스 오페라 극장'(Theatre D'opera Spatial)이 1위에 올랐다고 전했다.

없는 상황이지만, 창작하고 있다면 나는 이제 예술가라 할 수 있는 것인가? 인공지능으로 제작된 작품에 대해 예술계의 다양한 비판의견이 존재함을 알고 있다. 하지만, 우리는 이미 미술이 가진 모든 동시대의 다양한 기술과 제한 없는 재료, 도구에 대해 관대함을 알고 있다. 뒤샹의 '샘' 이후 기성품과 예술 간의 차이가 모호해지며 이젠 무엇이 예술인지 구분해 낼 수 있는 '주관적' 능력이 사라졌으며 제프 쿤스의 풍선개를 공장에서 찍어내고 전 세계로 온라인 유통과정에서 보듯 한정적인 예술의 오리지널리티 또한 사라졌다. 근처 빌딩 앞에 세워진 조형물은 대개 작가가 작은 모형을 손으로 뚝딱 만들어 공장으로 보내고 돌, 청동 등 재료를 정하여 확대한 것이니 구태여 작가의 손으로 망치질하는 경우는 이제 드문 광경이 되었다. 기술은 그런 것이다. 이제 예술가의 타이틀이 있다면 그들의 창작이란 매우 편리한 동시대의 기술적 도움을 받을 수 있게 된다. 심지어 조형물의 경우 3D 프린터를 활용할 줄 안다면 이제 손으로 흙을 빚어 공장에 전달할 필요도 없다. 3D 프린터로 출력한 모형을 공장에 전달하고 적절한 비용을 지불하면 몇십, 몇백 배의 축척으로 확대할 수 있다. 예술가로서 대중적 명성이 있다면 동시대 기술을 활용하여 쉽게 창작하고 비싸게 매매 가능한 부가가치 높은 상품을 생산할 수 있는 것이다. 다시 말해 필자가 화가라는 타이틀로 활동할 당시 창작을 위해 캔버스와 붓, 물감 등으로 구성된 도구와 재료를 사용했다면 이제 PC와 인공지능을 활용한 창작이란 점이 달라졌을 뿐, 창작의 과정과 목적은 변함이 없다.

2023년 4월에는, '소니 월드 포토그래피 어워드'(SWPA)[29] 크리에이티브 오픈 카테고리 부문에서 독일 출신 사진작가 보리스 엘다크젠이 1위를 차지했다. '전기공'(The Electrician)이라는 제목이 붙은 이 이미지 속 노년의 여성은 젊은 여성 뒤에서 그의 어깨를 붙잡고 어딘가를 응시하는 모습이다.

문제는 해당 작품이 인공지능(AI)으로 만든 이미지였다는 점이다. 이 대회의 수상자 엘다이크젠은 자신의 작품이 우승작으로 선정되자 뒤늦게 AI 작품임을

29 소니 월드 포토그래피 어워드(SWPA)는 소니가 후원하고 세계사진협회(WPO)가 후원하는 세계 최대 사진 대회 중 하나다.

밝히고, "사진의 영역은 AI 이미지가 들어올 수 있을 만큼 충분한가, 아니면 (내 수상은) 실수였을까?"라는 말을 남겼다. 이처럼 회화, 사진을 막론하고 기존의 전통적 개념의 커뮤니케이션 방식은 새로운 기술로 인해 파괴되고 있다. 사진술이 전통적 재현의 개념에서 회화를 '무지'로 이끌었듯, 인공지능 기술의 개발로 인해 사진과 영상이라는 기존 이미지 커뮤니케이션의 효과는 미약해지고 그에 따라 방식 또한 변화해야만 하는 숙명을 안게 되었다. 회화에서 현실의 재현과 묘사라는 역할을 빼앗은 사진은 이제 어떤 근거를 가지고 활로를 찾아갈 것인가.

다양한 논란 속에도 변함없는 사실은, 예술가의 창의적 아이디어의 발현을 통해 얻어지는 창조물, 신이 내린 선물로도 불리던 '예술'은 이제 AI를 통해 누구나 텍스트를 입력하기만 하면 손쉽게 만들어 낼 수 있는 것으로 인식되어 간다는 것이다. 이에 대해 AI가 생성한 예술품은 본질에서 첨단기술로 포장한 표절의 한 형태일 뿐이라는 주장도 있다. 인공지능이 조합해 낸 이미지는 결국 이미 사람의 입력된 기존의 이미지 데이터를 사용하기 때문이다. 그러나 일부에서는 캔버스에 붓으로 그림을 그리듯, 태블릿과 전자펜으로 그림을 그리는 작가가 존재하고 인공지능이라는 도구를 사용할 뿐 충분히 창의적이며 예술이 아닌 이유는 될 수 없다고 반박하기도 한다.

> "인공지능(AI)이 그린 그림이 미술상을 받는 시대에 우리는 'AI가 만든 작품이 예술인가? AI가 예술가가 될 수 있는가?'와 같은 질문을 던지게 된다. 하지만 결국 최종 질문은 '그렇다면 인간은 무엇인가'라는 질문이 될 것이다."[30]

제9회 대한민국 문화콘텐츠포럼에서 기조 강연을 담당한 이진준(2022)은 "미래 인간과 AI를 구분하는 중요한 기준은 예술을 감상할 수 있거나 창작할 수 있는 능력이 될 것이라고 본다."라며 "이것이 인간을 규정하는 중요한 조건

[30] 제9회 대한민국 문화콘텐츠포럼. (이진준 카이스트 문화기술대학원 교수. 2022.9.21)

이 될 것"이라고 주장했다. 이는 미술을 매개로 한 창의적 커뮤니케이션 메시지를 개발하고 해독하는 능력이 향후 AI와 인간을 구별하는 단서가 된다는 것으로 이해할 수 있다.

미술 커뮤니케이션[31] 과정의 수용자 대중은 이처럼 창의적인 예술적 커뮤니케이션 메시지를 만들거나 그 메시지를 해독하거나 메시지의 예술적 관점의 가치판단이 가능한 것일까? 일반적인 대중미디어와 수용자의 관계처럼 창작 메시지의 이차적 의미를 생산해내는 능동적 수용자의 역할이 가능한 것일까? 레스터(P.M Leicester, 1995)는 이미지 커뮤니케이션에 대하여 다음과 같이 적었다.

> "보이는 이미지는 표현 매체와 관계없이 분석되지 않는 한 잊히게 된다. 망각된 이미지는 단순히 커뮤니케이션의 모든 측면에 팽배해 있는 또 다른 의미 없는 부분이 되는 것이다. 따라서, 분석 가능한 이미지 창조를 위해 먼저 메시지의 제작자는 의도된 대중의 문화를 알고 있어야 하며, 다음으로 이미지상 사용된 상징들이 동시대 문화에 의해 이해될 수 있어야 한다(Leicester, 1995)."

예술의 범주에서 '미술'과 상업적 목적으로 제작되는 시각적 디자인의 경우 단순비교는 어렵겠으나 이미지를 대하는 관람자, 수용자의 처지에서 생각해 봐야 할 부분이 있다. 이미지는 분석이 필요하고 분석 가능한 이미지 창조를 위해 메시지 제작자는 대중의 문화를 알아야 한다. 그리고 동시대 문화에 의해 이해될 수 있어야 한다는 대목이다. 단순비교는 어렵겠으나, 이미지, 영상, 문

31 미술(art) + 커뮤니케이션(communication). 필자의 경험과 학습에 따라 조작된 복합적인 개념으로 미적 활동을 통해 생산된 미적 문자, 이미지, 영상 등 다양한 미적 텍스트를 인간 커뮤니케이션 매체(media)로 인식하고 미적 미디어를 소통의 미디어로 개념을 확장한다. 다음 장 참고.

자 등 콘텐츠는 본질에서 수용자 대중의 이해를 바탕으로 긍정이든 부정이든 감정을 유발하며 감동, 옹호, 충성 등 행동으로 이어지고 경제적 가치가 확대되며 산업화로 이어진다. 역사적으로, 대중의 이해가 사라진 콘텐츠와 메시지는 결국 시장에서 사라지기 마련이다.

　과학기술의 발전에 따라 커뮤니케이션 메시지를 실어나르는 매체32 또한, 발전하고 결국 인류의 커뮤니케이션 방식 자체가 변화한다. 인류의 지식과 정보 등 커뮤니케이션 메시지는 문자와 인쇄술, 전신과 전파의 발명으로 인해 시간과 공간의 제약을 넘어 저장되고 전달될 수 있었다. 이후 송, 수신자 간 실시간 양방향 커뮤니케이션이 가능한 인터넷 기술과 휴대 가능한 이동형 매체가 개발되고 무선네트워크는 더욱 빠르고 저렴해지며 수용자의 24시간을 점유하고 있다. 신문, TV로 대표되는 올드미디어의 영향력이 급격히 줄어들고 있다. 가장 효율적인 대중적 메시지 전달 매체로 알려진 신문과 라디오, TV의 시대가 저물어 가는 것이다. 특히 기술의 발전은 일대일 커뮤니케이션의 구조를 일대다 소통이 가능한 대중매체의 기반이 되었다. 이제 과학기술은 실시간으로 양방향 일대다 소통이 가능한 '양방향 복합 매스미디어'라는 개념으로 인간 개개인이 매스미디어의 콘텐츠 생산자, 아니 미디어 그 자체가 되고 메시지가 되었다. 사진이 영화로, 영화는 다시 가정용 TV와 영상 메시지의 저장과 재생을 할 수 있는 비디오로 발전했다. 이후 인터넷으로 연결된 개인용 컴퓨터를 거쳐 현재 모바일로 대변되는 이동형 미디어는 시간과 공간의 경계를 허물고 한계를 넘어 커뮤니케이션의 방식 자체를 변화시켰으며 모바일을 중심으로 새로운 문화를 형성하고 있다. 동시대의 문화 속에서 대중의 '보는 방식' 또한 변화해 가는 것이다.

32 매체(media)란 '중간의'라는 의미를 지닌 라틴어 medius에서 유래되었는데 그 사전적 의미는 어떤 작용을 한쪽에서 다른 쪽으로 전달하는 물체, 콘텐츠나 메시지가 타고 흐르는 통로, 혹은 그런 수단을 의미한다.

"동시대의 지배적 이데올로기는 대중의 '보는 방식'을 정의한
다. '본다'는 것은 자연적 · 생리적 과정에만 머무는 것이 아니라
사회 · 역사적으로 구성되는 과정이기도 하며 특정한 정치적 효과
또한 발생한다(Foster, 1988)."

'시각'이란 역사적으로 형성된 것이며, 사회적으로 공유되고 학습된 것이며,
'시각성(visuality)'과 '시각체제(scopic regime, visual regime)'는 시각의 사회성
과 역사성 및 정치성을 제안하는 개념들이다. 무엇을 보아야 하는지, 무엇에
대하여 어떻게 이야기해야 하는지, 개인과 집단, 조직이 속한 사회는 각각 크
고 작은 미디어 권력에 의해 설정된 의제(agenda setting)와 프레임에 갇혀 있
고 시대적 이데올로기를 형성한다. 다음의 문장 속에 동시대 미술을 대하는 대
중적 프레임을 읽을 수 있다.

"난 미알못(미술을 잘 알지못하지만...)이지만, 전시회를 다녀
왔어요."

'무지'와 '허위의식'이라는 시각과 처세, 행동 또한, 동시대를 살아가는 미술
커뮤니케이션 과정의 지배적인 담론이자 공통의 의제라 할 수 있다. 즉, 동시
대 미술을 바라보는 '동시대적 시각'을 반영한 여론이 되고 헤게모니적 이데올
로기가 된다.

리프먼(Walter Lippman. 1971)은 유사환경(pseudo-environment) 개념을 통해
"우리 머릿속에 있는 세상의 모습은 결코 현실 그대로인 경우는 드물다."라며
미디어가 현실 세계를 인식하는 도구로서 사회적 현실 구성에 막대한 영향을
미치고 있다고 기술했다. 미디어는 사회적 맥락을 구조화하는 프레임을 만들
고 사람들은 이러한 프레임을 통해 자신의 현실을 인식한다는 의미다. 즉 미디
어의 해석적 프레임과 수용자[33]의 인지적 프레임을 통해 많은 정보와 의견들

33 커뮤니케이터의 능동성이 익히 밝혀졌고, 또 뉴미디어의 상호작용성이 상당 정도 일반화되어

이 해석된다. 이 프레임 사회에서 사람들은 실제 사실에 근거해서 생각하기보다는 미디어가 만들어 낸 미디어 프레임을 실제 현실이라고 인식한다. 사물을 본다는 것, 현상을 인식한다는 것은 미디어를 통해 학습된 '무엇을 알고 있는가, 무엇을 믿고 있는가'에 의해 상당한 영향을 받고 있다. 즉, 우선 사물이나 현상을 확인 후 분석하고 정의하는 것이 아니라, 일단 미디어를 통해 형성된 신념을 토대로 정의부터 하고 난 다음 본다는 것이다. 보는 것은 선택이지만 이 선택 행위에 따라 우리가 보는 것은 우리가 이해할 수 있는 범위 안에 포함된다는 것, 그러므로 시각은 우리가 현실이라고 부르는 것을 구성하게 된다.

우리가 경험하는 시각적 감각의 경우, 이미 경험하고 학습한 지식과 믿음에 의해 추동되는 커뮤니케이션 과정의 사회적, 역사적 인식의 결과라고 볼 수 있다. 따라서, 지배 이데올로기의 작동과 헤게모니적 대중의 자발적 종속의 관계 속에서 변화하는 예술(미술) 커뮤니케이션을 검토할 필요가 있다.

있는 상태에서 행위자의 수동성을 내포하는 '수용자'(receiver 또는 audience의 번역어)란 용어는 이제 더 이상 적절하지 않을지도 모른다. 이 용어가 해럴드 라스웰(Lasswell)의 S-M-C-R-E의 커뮤니케이션 모델에서 유래되어 아직도 한국 학계에서 보편적으로 사용되고 있지만, 일반인들에게는 아주 낯선 용어라는 점도 문제다. '이용자'나 '소비자'가 대안으로 사용되기도 하는데, '이용자' 용어의 경우, 능동성의 의미를 자체적으로 내포하고 있어서 '능동적 수용자'란 말 자체를 불필요하게 만드는 장점이 있다. 하지만 '이용과 충족 이론'을 상기시키며 그 이론적 가정들을 암묵적으로 인정하는 듯한 단점이 있다. '소비자' 용어의 경우는 '소비'와 '생산'의 이분법에 기초한다는 점, 그리고 문화적 행위자를 자본주의 시스템 안의 재화의 소비자로 단일화 또는 동질화시키는 문제가 있다고 생각한다. 매체에 따라 '시청자', '청취자', '관객', '독자'를 쓰는 방법이 있는데, 이들 모두를 총칭할 수 있는 용어 역시 필요하다. 따라서 비록 여기서 문화연구의 지적 전통 내 '수용자 연구'를 지칭하기 위해 '수용자'의 용어를 사용하지만, 더 나은 대안을 함께 모색할 필요가 있다고 생각한다(김수정, 2010).

2. 우리는 미술을 사랑하는가?

대중은 미술을 이해하고 문화로서 기꺼이 소비하고 있는가? 만약 그렇지 못하다면, 어렵고 모호한 미술에 대해 왜 비싼 대가를 치르는 것일까? 아도르노(Theodor W. Adorno)는 "미술 제도는 일반적으로 지배 이데올로기와 복잡하게 연결되어 있고, 따라서 불가피하게 지배 이데올로기를 수행하면서 사회적 통제와 억압의 메커니즘을 실행하고 반복한다. 그리하여 미술 제도는 사회적 부정(injustice)이 깃들어 있는 장소일 수밖에 없을 것이다."라고 말한다. 그러나 이처럼 어려운 미술 커뮤니케이션의 과정을 지나는 대중들은 의외로 예술적 메시지의 고단한 해독과정에 참여하길 희망하며 주변의 가득한 어렵고 알 수 없는 예술작품들을 기꺼이 경험하고 뭔가 새로운 의미를 찾고자 노력한다는 것을 알 수 있다.

주변을 둘러보면, 기술과 접목한 다양한 뉴미디어의 범람 속에서도 대한민국의 대중은 '현대미술'[34]을 사랑한다는 근거를 찾아볼 수 있다. 그중 몇 가지만 살펴보면, 먼저 대규모 현대미술 전시이벤트가 거의 매해 주요 도시의 대형미술관을 순회한다. 대형미술관에서 주최하는 전시의 경우, 생경한 외국 작가의 전시도 대기업이나 언론의 후원을 받기에 용이하여 미디어 광고, 홍보를 통해 쉽게 노출되고 비교적 손쉽게 대중의 관심을 받을 수 있다. 관심은 대규모의 티켓 판매로 이어지고, 관객들은 고가의 티켓구매와는 별개로 미술관 내 위치한 세련된 식당을 이용하거나 난해한 작품 이미지를 활용한 머그잔, 도록(圖錄) 등을 구매하는 등 다양한 부대시설을 통해 소비를 확대한다.

구태여 전시장을 찾지 않아도 고가의 예술품들이 일상생활 주변에 차고 넘친다는 점을 알 수 있을 것이다. 국가적으로 아예 제도적으로 건물이 만들어질

34 현대미술의 시기 규정에 대한 다양한 이견이 있고 분류와 분석의 잣대도 애매하다. 이 책에서는, 현대미술을 시기적으로 규정하지 않는다. 미술에 대한 대중의 '무지'의 설명을 위해 전통적인 풍경과 사물에 대한 재현을 제외하고 관념적 행위와 산출물에 한정하여 현대미술이라 칭하기로 한다.

때면 예술조형물도 함께 만들어지고 있으니 말이다. 각 건물을 지을 때마다 법으로 명시한 '미술작품'을 설치해야 한다. 이는 1972년 문화예술진흥법[35]이 제정되면서 '미술 장식 설치'를 권장한 이래 현재까지 의무적으로 실행됐으며, 2018년을 기준으로 현재 전국에 1만 5000여 점이 설치되어 있다. 현재 대형 빌딩은 물론, 아파트단지, 대형할인점 앞, 병원 로비 등 우리 주변의 어디에서나 인공적인 예술작품은 존재한다. 건물 자체만으로 예술적 아우라와 조형미를 보여준다고 하더라도 그와 별개의 독립적인 미술작품은 반드시 설치되어야 한다.

우리가 미술을 사랑한다고 판단하는 또 다른 근거는, 고가의 미술품을 지속해서 구매하는 사람들이 늘어나고 있다는 점이다. 미술품 경매시장 또한 매년 성장하고 있다는 점은 전 세계적 추세이다.[36] 2015년 뉴욕 크리스티 경매를 통해 피카소의 작품 <알제의 여인들, 1955>가 1억 8천만 달러에 낙찰되었고 2017년 11월 15일에는 같은 장소에서 레오나르도 다빈치의 작품 <구세주>는 경매 사상 최고가인 4억 5030만 달러(한화 4,979억 원)에 낙찰됐다. 생존작가로는, 2018년 11월 15일 영국 출신의 현대미술가 데이비드 호크니(81)의 회화 <예술가의 초상(Portrait of an Artist (Pool with two figures))>이 미국 뉴욕 크리스티 경매에서 9천 30만 달러(한화 1천 19억 원)에 팔렸다는 소식이 전해졌다. 한국화가 김환기의 경우, 2017년 서울 K옥션을 통해 한화 65억 원으로 한국 작품 중 최고가에 거래되었다. 삼성가의 비자금으로 구매한 의혹으로 인해 더욱 유명한 리히텐슈타인의 <행복한 눈물> 또한, 천문학적 가격으로 거래된다.

35 문화예술진흥법 제9조. 1만㎡(약 3025평) 이상 신/증축하는 건축물에 회화, 조각, 공예 등 미술작품을 설치해야 한다고 명시했다. 건축주가 건축비용의 1% 이하 범위로 미술품을 선택해 세우거나 내걸어야 한다. 아니면 문화예술진흥기금을 내도록 했다. 문화예술진흥법 제9조 골자는 건축비용 일부를 의무적으로 문화 향유에 사용하라는 것이다.

36 "성장세는 틀림없다." (이데일리. 2018.01), 2014년 971억 원, 2015년 1880억 원, 2016년 1720억 원, 201/년 1900억 원.

┃그림 7 피카소, <알제의 여인들, 1955>

2022년 9월 전 세계적 행사인 '프러즈(Frieze)'와 키아프(Kiaf) 전시가 서울에서 동시에 열렸다. 프리즈 같은 경우는 세계 3대 아트페어[37]로, 한국에서는 처음으로 개최되었다. 한 매체는 이 전시를 통해 피카소의 작품이 매매가 600억을 기록하는 등, '프리즈'의 경우 뉴욕과 LA의 매출 규모를 넘었다고 전한다.[38] 또한, 무료 혹은 최대 50%의 미술관 입장료 할인 혜택을 제공하는 국내 최대 규모 미술축제 '2022 미술주간'에는 전국 230여 개 미술관이 참여하는 등, 2022년 상반기 미술시장 규모는 약 5,329억 원 수준으로 성장하였다.[39] 언제부터인가 우리나라의 미술시장이 커지면서 그동안 미술에 관심이 적었던 사람들에게도 일상이 되어 가고 있는 듯 보인다.

"돈이 있어도 전시회 표를 못 산다니, 이게 말이 됩니까?"

한/오스트리아 수교 130주년 기념으로 국립중앙박물관에서 열린 '합스부르크 600년, 매혹의 걸작들' 전시 티켓을 구하기 위한 소동을 보도한 기사의 헤

37 예술작품의 판매를 목적으로 한 미술시장을 말한다.
38 7만 명이 넘는 인원이 프리즈 서울과 키아프를 찾았다. (뉴스1. 2022.09.24.)
39 한국 미술시장 정보시스템(예술경영지원센터)

드라인이다. 이 전시의 입장권은 실제로 예매 시작 후 단 하루 만에 폐막일 티켓까지 완판되었고 현장 판매분의 구매 또한 쉽지 않았다. 평일에도 판매 시작 직후 표가 다 팔리는 바람에 박물관 문이 열리기 전부터 줄을 서야 구입할 수 있었다. SNS를 통해 전시회에 다녀온 사람들의 호평이 이어지며 아쉬워하는 사람들이 많았고 국립중앙박물관과 오스트리아 빈 미술사 박물관은 이 전시를 2주간 연장한다고 발표하기에 이르렀다. 그리고, 그 시기에 맞춰 '합스부르크 600년 매혹의 걸작들 100배 즐기기'라는 책도 함께 발간되는 등 전시는 '역대급 흥행'을 기록 중이다. 국립중앙박물관 전시 가운데 2016년 이집트 보물전 (37만 명) 이후 7년만의 최고 기록이라고 전한다.

　미술전시는 전통적인 커뮤니케이션 플랫폼인 미술관, 박물관뿐만 아니라 백화점, 호텔처럼 판매, 혹은 놀이와 쉼의 공간에 자리 잡아가고 있다. 얼마 전까지 백화점에 걸린 미술작품은 인테리어 장식의 의미가 강했지만, 지금은 사람들이 제일 많이 드나들고 접하는 곳에 전시를 홍보하며 적극적인 예술 마케팅을 하고 있다.[40] 부산국제호텔 등 호텔들도 단순히 쉬는 곳에서 그치지 않고 객실을 이용한 아트페어를 적극적으로 추진 중이다. 이처럼 이제 미술을 더는 어렵거나 멀게 느끼지 않는 대중을 겨냥한 다양한 시장전략이 늘어가고 있다. 이처럼 주변을 둘러보면, 고가의 티켓을 구매해야 하는 미술 전시장 관람은 매해 늘어가고 소위 MZ 세대[41] 또한 "미술에 빠져있으며…",[42] 각 지역에서 다

40 개점 1년 만에 매출 8,000억 원을 돌파한 더 현대서울은 대표적으로 MZ세대의 취향 맞춤인 전시와 팝업스토어 등의 놀 거리를 꾸준히 제공하고 있어 흥행에 성공한 곳이다. 더 현대서울의 알트원은 국내 유통 시설 최고 수준의 복합문화공간으로, 오픈부터 국내에서는 만나보기 힘들었던 국내외 전시를 지속해서 선보이고 있다. 오픈 당시 앤디 워홀의 대규모 회고전인 '앤디 워홀: 비기닝 서울'을 열어 화제를 모았으며, 오감(五感)을 자극하는 '비욘더로드'와 '테레사 프레이타스'의 국내 첫 전시 등 수준 높은 전시를 잇달아 선보였다. 롯데백화점도 '아트 비즈니스'에 힘을 실으며 백화점을 문화 예술 공간으로 만드는 데 앞장서고 있는 곳 중 하나다. 대규모 아트페어인 '롯데 아트페어 부산 2022', '그라운드 시소 명동'에서는 '반고흐 인사이드', '포에 틱 AI' 등 다양한 전시를 진행해 왔다.

41 1980년대 초~2000년대 초 출생한 '밀레니얼 세대'와 1990년대 중반부터 2000년대 초반 출생한 'Z세대'를 아우르는 말. 2021년 현재 10대 후반에서 30대의 청년층으로 휴대전화, 인터넷 등 디지털 환경에 친숙하다. 이들은 변화에 유연하고 새롭고 이색적인 것을 추구하며,

양한 형식의 대중[43]적 미술시장, 즉 아트페어 또한, 빈번하게 열리고 있다. 또한, 다양한 조형물이 예술이라는 이름으로 도시 곳곳에 세워지고 있다. 2022년 한국의 미술계는 아트페어를 시작으로 하는 미술 마케팅의 흥행에 들떠 있는 듯 보인다. 이런 현상을 두고 국내외 전문가들은 미술 한류를 얘기하고, 서울이 아시아 미술의 맹주가 되었다고도 평가하기도 한다.[44]

지금까지 나열한 예시들을 살펴보면, 동시대 미술로 일컬어지는 고급문화가 마침내 한국사회의 일상적인 대중문화 현상으로 자리 잡아가고 있는 듯 보인다.[45] 그러나, 미술이 과연 소위 K-아트 붐으로 일컬어지는 대중적 문화 현상이라 할 수 있는 것일까? 대중은 지금의 관심만큼 미술이라는 매체의 이해가 충분한 것일까?

고가의 티켓을 파는 전시장은 문전성시를 이루고 동네마다 어디든 미술작품이 곳곳에 설치되어 있으며, 난해한 그림들이 천문학적 금액으로 거래되고 아트페어는 대기업들의 마케팅 도구로 사용될 만큼 최고의 호황을 누리고 있다. 표면적으로 동시대를 살아가는 우리는 분명 현대미술에 대해 조건 없는 일방적 사랑에 빠져있다. 아니 사랑한다는 착각에 빠져있다는 표현이 올바를 것이다. 더 정확히 묘사하자면, 미술을 사랑한다고 말하지 못해 안달이 났다는 편이 더 그럴 듯하겠다.

우리가 미술을 사랑하는 모습을 보며 또 궁금해진다. 이렇게 사랑하면서….

자신이 좋아하는 것에 쓰는 돈이나 시간을 아끼지 않는 특징이 있다. (한경 경제용어사전)

42 "미술에 빠진 MZ세대…전시 즐기고, 적극 구매까지" (노컷뉴스. 2022.04.05.)

43 프랑크푸르트학파에 의해 묘사된 대중은 수동적이고 원자화되어 있으며 저급한 상업문화에 의해 탈정치화된 무리다. 이에 반해, 문화주의자들은 역사적 주체로서의 대중의 능동성을 복원하고자 했다. 그들은 엘리트주의적, 도덕적, 심미적인 문화 접근에서 구축한 고급문화/대중문화의 이분법을 거부하고 대중문화의 자생성과 저항성을 부각하려 했다. 스튜어트 홀(Hall, 1981)은 온 대중을 계급적 축으로만 재단할 수 없고 모든 사회적 모순 속에서 지배하는 여러 층의 총체라고 보았으며, 대중보다는 피지배 집단의 유기적 결합체를 의미하는 '민중'의 개념을 선호했다.

44 "미술 호황? 2030 컬렉터 '호갱' 될까 우려… 한국인, 그림 눈 아닌 귀로 산다." (조선비즈. 2022.09.24.)

45 '고급예술의 대중화'에 대하여 다음 장에서 조금 더 구체적으로 다루도록 하겠다.

우리는 왜 다양한 창의적 산출물들 속에서 유독 미술에 대한 '무지'를 부끄러워 하지 않으며, 무지가 추동하는 '앎'을 추구하지 않는가? 자신의 시각으로 판단할 수 있는 창의를 잃어버리고 앎을 추동하지 못하는 절대적 무지 속에서 그래도 미술을 사랑한다는 아이러니는 어디서부터 어떻게 해석해야 할 것인가? 왜 이리 선택적으로 관대한가.

우리는 이제 다시 처음으로 돌아가 질문에 답해야 한다.

당신은 미술을 사랑하는가.
당신은 미술을 아는가.

"미술을 사랑합니다. 그러나 미술은 잘 모릅니다."
"미술은 잘 모릅니다. 그러나 미술은 사랑합니다."

대부분 사람들은 미술은 모르지만, 좋아한다고…. 혹은 좋아하지만 모른다고 쉽게, 그리고 당당하게 말한다. SNS만 살펴봐도 미술관에 다녀왔다는 게시글이 상당히 많은 것을 알 수 있을 것이다. 내용은 대략, "좋은 시간이었다. 즐거웠다."라는 감상평을 적는데 조금 더 자세히 읽어본다면 대개 "난 미술을 잘 모르지만…. 혹은 미술에 문외한이지만…"이라는 단서를 쉽게 읽을 수 있을 것이다. 재미있는 점은, 이처럼 미술을 좋아한다고 보이는 행동(즉 미술관 방문을 좋아한다거나 작품을 구매한다거나, 미술을 좋아한다고 주변에 알리는)을 근거하는 '앎'은 사라지고 미술에 대한 '무지'를 부끄럽지 않게 고백할 수 있는 영역이 미술이라는 것이다. 대학교수, 의사, CEO 등 사회의 대표적인 지식인 또한 '모른다.'라는 무지의 고백을 쉽게 던질 수 영역이 현대미술이다. 현대미술은 그런 '무지'를 빌미로 핀잔을 주지 않는 독특한 분야이기도 하다. 이때 '무지'는 솔직함으로 포장되는 표현으로 받아들여지기도 한다. 현대미술이란 차라리 모르는 것이 당연하여, '앎'의 표현이 되려 허위로 보이기도 하는 영역이라 할 수 있다.

대중들은 미술계의 권력적 구조 속에서 '나는 모르지만, 남들은 대부분 알 것이라는 믿음'과 '나도 모르지만, 남들 대부분도 모를 것이라는 믿음'의 상반된 집단적 착각 속에 쌓여 미술계의 이유 없고 부여받지 못한 권위에서 비롯된 구조화된 권력에 대해 침묵하거나 동조하고 있다. 사람들은 '벌거벗은 임금님'을 바라보는 군중처럼 '앎'을 적극적으로 추동하지도 않는 '수동적 무지'를 일상적이며 보편적인 태도로 받아들인다. 알 필요를 느끼지 못하는 '무지'라 할 수 있다.

현대미술을 바라보는 사람들의 인식과 표현의 배경에는 '대부분 사람도 나처럼 모를 것'이라는 보편적 여론(public opinion)에 대한 확신이 존재한다.**46** 그러나 한편으로, 현대미술은 자신의 지위와 재력 등 매력을 장식하는 고가의 소비재로 사용된다. 값비싼 티켓을 구매하고 미술관을 찾거나 난해한 작품 이미지를 SNS를 통해 올리는 행위에서 사회적으로 자신의 모습이 투영되기 바라는 특정 이미지 속에는 개인이 이상적으로 여기는 사회적 정체성의 모습이 반영된다.**47**

현대미술을 바라보는 사람들의 인식은 자기만이 아니라 대부분 모두가 모를 것이라는 확신하고 있으며 '미술을 모른다는 것'만으로 자신의 '무식함'이 탄로 나는 것은 아니라는 판단을 바탕으로 한다. 언젠가부터 대중은 더 이상 동시대 미술에 대하여 알지 못하고, 알려고 하지 않고, 알 필요도 느끼지 않는다. 일반적으로 미술이 대중적으로 사랑받는 미디어이자 콘텐츠라면, 왜 이렇게 다들 한사코 모르는 것일까? 모르는 것에 대하여 집단적이고 지속적인 관심과 애정이 가능한 것일까? 알지 못하는 무언가를 경험하기 위해 고가의 전시회 티켓을 구매하고 거액의 작품을 소장하며 막대한 사회적 공공 자본이 소모되는 현상은 어쩐지 자연스럽지 못하다.

46 자신의 의견을 타자에게 투사하여 타자들의 의견이 내 의견과 같을 것이라고 믿는 '거울 반사 인지(looking-glass perception)'현상, '문화적 편견(cultural bias)'으로 설명할 수 있다.
47 인상관리이론(impression management theory; Goffman, 1959)으로 이러한 개인의 심리적 프로세스를 설명할 수 있다.

'다른 사람들은 어떻게 생각할까'라고 염려하고 언제나 다른 사람들을 의식하며 살아가는 인간의 심리를 노엘 노이만(Noelle-Neumann)은 '침묵의 나선이론'(the spiral of silence)으로 설명한다. 타인의 시선을 의식해 다수의 견해에 동조하거나 아니면 속내를 감추는 성향을 지니고 있다는 것인데, 개인은 자기 의견이 우세한 여론에 속한다고 판단하면 자신의 의견 표명을 강화하고, 자신 의견이 소수라고 생각하면 자신의 의견 표명을 약화하는 것으로, 요약하면 아마도 미술에 대한 무지는 나만의 문제가 아니라 동시대를 살아가는 사회 구성원 다수가 모른다는 것을 이미 알고 있다고 볼 수 있다.

뒷장을 통해 더 구체적으로 언급하겠지만, 이데올로기는 대중문화연구에서 매우 중요한 개념이다. 오랫동안 권력의 상위계층이 누려온 '미술품을 소유할 수 있는 자본과 안목'은 산업사회로 접어들어 대중에겐 허위의식에서 시작된 '따라야 할 압력'으로 고귀하고 숭고한 예술로서 미술을 바라보는 '지배적인 여론'의 제한적인 배경이 되었다. 대중은 점점 더 자신의 창의적이며 주체적인 의견을 개진하지 못하고 더욱 침묵하게 되고, 미술 커뮤니케이션 메시지는 점점 더 알 수 없는 방향으로 무비판적인 대중적 여론을 형성하게 되는 것이다.

작가는 당연히 새로운 예술 활동을 위해 창의적 상상력이 뛰어나야겠지만, 관람자로서 후원자로서 대중 또한 다르지 않다. 예술작품을 관람하는 수용자 또한 창의적 산물을 이해하기 위해 작가에 버금가는 창의력을 소비해야 한다. 그러나 과학기술의 발전은 커뮤니케이션 메시지의 무한복제 및 전달을 가능하게 하며 작품전시는 물론, 관람의 형태, 미술평론까지 한정된 형식으로 모두가 비슷한 경험을 공유하게 했고, 이로 인해 작품을 바라보는 관람자 대중의 예술적 창의성은 사라졌다.

일반적으로, 무지는 인간들에게 호기심을 불러일으키고 궁금증을 자아내게 하여 질문으로 이어져 '앎'을 추구하는 형태로 나아가 과학기술의 발전을 추동한다. 그리고 예술가는 당연히 창의적이어야만 한다. 그들은 사물과 현상을 있는 그대로 바라보는 존재가 아니다. 아니 인간 모두는 과학이든 기술이든, 예술이든 새로운 것에 대한 호기심과 새로움에 대한 욕망을 가져야 한다. 삶의

방식 또한 호기심을 가지고 질문을 할 때 더 큰 세상으로 나아갈 수 있게 만든다. 하지만 이제 예술은 누군가 해석해주지 않는다면, 검색엔진의 보편적 해설 가이드나 지침서가 없다면, 여론을 쉽게 살펴볼 인터넷망에 접속되어 있지 않다면, 예술이란 그저 아무것도 아닌, 의미 없는 쓰레기로 남게 된다. 쉽게 정답을 찾고, 공유하여 전파하는 검색과 SNS 등 과학기술의 발전에 따른 소통 방식의 변화는 예술감상의 영역까지도 과학기술에 의존하는 상황을 만든다.

반면, 누군가는 예술작품을 해석하거나 평가하는 것이 중요한 것이 아니라고 말한다. 즉, 미술의 좋아하는 것과 안다는 것은 별개이며 미술관에 들러 작품을 감상하는 것은 예술을 알기 때문만은 아니라는 의미다. 현대 사회에서 예술로서 미술은 몰라도 되는 것이다. 또 누군가는 예술을 정의하고 알려고 하는 것 자체가 불경스럽다고 말한다. 작품 자체를 직접 경험하고 개인의 감상을 통해 즐기는 것이 중요하다는 것이다. 그들은 예술작품은 일종의 언어이며, 그 작품 속에서 전달되는 메시지나 감정은 각각의 관람자에게 다르게 전달될 수 있기에 작품을 평가하거나 해석하는 것은 개인의 감상에 따라 달라질 수 있으며 예술을 감상하는 것은 평론이나 해설에 의존하는 것이 아니라, 개인의 경험과 감정에 기반한 것이어야 한다고 말한다. 예술작품을 평가하거나 해석하는 것은 관람자 개인의 선택이며, 이를 위해 작품에 대한 정보나 배경 지식은 약간의 도움이 될 수 있지만, 그 자체로 예술작품이 되는 것은 아니라는 의미다.

만약 그렇다면, 지금처럼 작가는 작품을 만들고 이후 구태여 설명할 이유는 없어진다. 관람자는 개인의 느낌에 따라 예술을 받아들이고 어떤 식으로 해석하든 상관없는 것이다.

그런데 어디선가 많이 들어본 이야기 아닌가? 미술관에서 질문과 답변이 이어지다 보면 작품은 그저 화두로 던져진 토론의 주제일 뿐 다양한 언어의 유희 속에 결국, 항상 같은 이야기로 매듭지어진다.

"예술은 각각 본인이 느끼는 것이다."
"그런가요? 그렇게 느꼈다면 어쩔 수 없죠."

이처럼 상당히 폭력적인 마무리로 맺음하고야 마는 것이다. 이런 질문과 답변 과정은 언제부턴가 현대미술을 감상하는 당연한 방법이 되었다. 일반적인 커뮤니케이션 과정에서 메시지를 생산하는 처지는 대부분 수신, 수용자의 경험을 확인하고 분석하며 그들이 해석할 수 있는 메시지를 생산하고 가장 접점이 많은 매체를 선택하려 한다. 방송프로그램과 신문기사, 광고 등은 물론, 간단한 편지글이나 냉장고에 붙이는 메모조차도 그렇다. 그러나 커뮤니케이션 과정으로 살펴본 예술로서 현대미술은 좀 다르다. 메시지의 생산자는 수용자에게 해석을 위한 단서를 제시하지 않고, 오로지 긍정적 피드백(감동, 구매)을 바란다.

일반적인 커뮤니케이션 상황이라면, 해석할 수 없는 메시지의 경우 당장 '커뮤니케이션의 실패'라고 할 수 있다. 성공적 커뮤니케이션을 위해 수신자의 메시지 해독을 위한 조사, 분석이 필요한 이유이기도 하다. 필자가 이 책을 쓰며 독자를 한국 사람으로 특정하고 한글로 적듯이 수신자에 따라 해독 가능한 메시지를 생산해야 성공적인 커뮤니케이션이라 할 수 있다. 생산자의 생각이 의도대로 수신자에게 전달되고 피드백으로 이어질 때, 비로소 커뮤니케이션이라 부를 수 있다. 여기서, 예술은 '커뮤니케이션' 과정의 의사소통의 한 형태로 취급하면 안 된다는 지적을 할 수 있다. 예술을 그런 싸구려로 취급하지 말라는 지적이다. 예술은 우리가 알 수 없는 거룩한 철학적 함의가 담겨있다고.

그러나 동시대를 살아가는 현재의 우리는, 오랫동안 예술은 단순히 창작자가 관객에게 메시지를 전달하는 수단이 아니라는 점에 별다른 비판 없이 동의해왔다는 사실에 유의해야 한다. 필자는, 동시대 미술이 의사소통을 넘어 수용자로부터 다양한 감정, 생각 및 반응을 끌어낼 수 있는 복잡하고 다면적인 경험이 되었고, 예술이 우리의 이해를 넘어, 철학적 메시지를 담을 수 있다는 것도 당연하게 받아드리며 그것이 단순히 값싼 소통의 형태로 축소되어서는 안된다는 점을 이해한다. 동시대 미술의 경험은, 지극히 개인적이고 주관적이며 그것을 해석하고 반응하는 것은 개인의 몫이 되었다는 부분 또한 그렇다. 그러나 의사소통이 예술 경험에서 여전히 역할을 할 수 있다는 점을 인식하는 것

또한 중요하다. 예술은 생각이나 감정을 표현하려는 의도로 만들어지는 경우가 많고 작품에 대한 관람자의 해석과 반응 또한 관계와 소통의 한 형태가 될 수 있기 때문이다.

무지의 발견

현재, 미술을 대하는 수용자는 창작 메시지 해석을 위한 친절한 안내를 받지 못하고 '무지'한 상태의 관람자는 예술이라는 커뮤니케이션 메시지를 해석할 경험과 지식이 부족한 채로 미디어(평론가, 미평가)들의 해석에 의존하고 만다. 심지어 심오한 철학의 정수를 쥐어짠 짧은 문장으로 이뤄진 그 해설조차 이해하지 못한 채, 오로지 누군가 정한 작품의 가격을 확인 후에야 비로소 예술의 가치를 수긍하는 것이다. 사람들은 알지 못하는(사실은 좋아하지도 않는) 무언가를, 명확한 이유 없이 사랑하고 고가의 화폐가치로 전환하는 설명하기 어려운 미술 커뮤니케이션 과정에 헤매고 있다.

미술에 대한 '무지'는 나아가 타 문화요소들과 달리 독특하게 적극적이고 고집스러우며 당당하다. 미술의 '무지'는 교육과 가르침을 통해서도 해소되지 않는다. 그것은 반복 경험이나 학습을 통해 채워질 수 없는 '무지'이다. 현대미술의 '앎'을 위해 무엇을 배우고 이해해야 하는지 범위를 정할 수도 없고 본질적 접근이 가능한 아카데미를 선택할 수도 없다. '미술'은 학교에서 배운다고 알 수 없는, 창의적이며 관념적인 영역이다. 아카데미를 통한 배움은 미술이라는 성역을 다룰 수 있다는 일종의 권위를 부여받을 수 있는 가장 쉬운 방법이 되지만, 아카데미에서 발행하는 '미술 자격증'은 '무지'에 대한 대책이 될 수 없다. '무지'를 채워줄 스승도, 그것의 명확한 개념적 설명을 담은 자료도 없다. 창의적으로 자신의 시각으로 평가할 수 없고 평가를 가능하게 하는 지식을 학습할 수 없다면, '무지'의 태도와 행동은 당연히 대중의 몫으로 남겨져 있을 뿐이다. 기본적인 '앎'의 본능적 욕구를 제외한다면 현대미술에 대한 '앎'의 동기

에 대한 방향과 강도는 갈 곳이 없는 상태이다. 그런데, 현대미술의 독특한 '무지'와는 다르게 대중은 이미 인식론적으로 넓은 범위에서 '예술과 문화'를 이해하고 있다. 예컨대, 우리는 일반적으로 가끔, 이해하기 어렵거나 다양한 해석이 필요한(재미없다고 표현되는) 작가주의 영화를 감상하기도 하고 그 영화에 대하여 일부 평가가 가능하다. 또, 매우 한정적이겠지만, 수용자 관객의 입장, 수준만으로도 충분히 취향적 소통이 가능하다. 음악 또한, 고전, 재즈, 컨트리 팝송, 펑크, 힙합 등 다양한 음악을 즐기고 '취향'에 따라 호불호를 가르고 평가를 할 수 있다. 이렇듯 영화나 음악의 경우, 과거와 현재의 취향에 대해 자신의 학습 방식과 태도의 변화를 바탕으로 감상을 표현할 수 있다. '영화를 잘 모르지만, 음악은 잘 모르지만…' 이라는 사연을 구구절절 보탤 이유도 없다. 그런데, 유독, 현대미술 앞에서는 일정한 간격을 두고 주변을 돌며 거리감을 유지하는 이유는 무엇인가?

'무지'를 당연시하고 자신의 무지를 용감(?)하게 고백하는 생소함을 보이는 이유는 무엇인가? '학습'이 반복되는 '경험'의 결과라고 한다면, 역설적으로, 집단적이며 다원적인 무지의 프레임 속에서 축적된, 보이지 않는 권력에 대한 복종, 혹은 무관심이라는 태도로 인해 무지에 대응하는 경험 자체를 거부하고 있다고 볼 수 있지 않을까?

일반적인 '무지'보다 더욱 곤혹스러운 것은 바로 '앎'을 추동하지 않는 당당한 '무지'에 있다. 이때 대중적 무지는 비단 '모르겠다'에 멈추지 않고 '벌거벗은 임금님'을 바라보며 진실을 말하지 못하는 군중들의 집단적이며 다원적인 무지로 흘러 미술 커뮤니케이션 과정 자체를 미궁에 빠뜨려 버리는 것이다. 대중의 이중적 태도는 마치 현대미술을 즐기는 상위계층의 문화적 우월감을 복제하고 대리하며 '무지'를 당연시하고 '미술계'의 권위에 거부하기보다는 적극적인 옹호, 자기합리화라는 인지적 부조화 과정을 통해 자신이 희구하는 계층 사다리 상단의 '허상을 바라보는 태도'와 닮아있다. 그것은, 수동적이며 소극적이지만, 역설적으로 '적극적이고 고집스러운 무지'이자, 진실하지 않고, 거짓되며 어리석고 환상적인 헛된 이야기와 닮았고 진실성의 규칙에서 해방된 허무

한 담론이자 한정적인 집단의 구술이 된다.

동화 속 어른들은 거짓말 속에서 임금님이 벌거벗었다는 사실을 아무도 말하지 못하고 행진하며 창피를 당하고 말았다. 하지만, 한 어린아이의 천진함으로 인해 모두는 결국 벌거벗은 임금님을 솔직하게 바라보게 되었다는 점도 알고 있다. 마찬가지로, 예술이라는 상징적 틀 속에서 작품을 보지 않고 문자로 작성된 해설이나 평론에 관람자 개인의 감상을 의존해야 한다면 이미 해당 작품이 예술이 아니라 '문자로 이뤄진 해석'이 예술이라 해야 하지 않을까? 작품을 감상하기보다는 옆에 놓인 해설집을 들춰보고 고개를 끄덕이며 고급스러운 예술적 취향을 자위하는 아이러니는 우리가 미술관에 가야 할 이유를 모호하게 만든다.

오늘날 대중이 접하는 미술은, 미술의 대중화 노력과 성과에 비해 작품의 해설[48]이 없다면 관람자의 주관적 가치판단은 불가능한 지경이 되었다. 미술이 생산하는 커뮤니케이션 메시지를 해독할 역량이 없는 대중과, 감상의 기준과 형식이 사라진 동시대 미술 간의 관계 속에서 동시대 미술 커뮤니케이션 과정의 독특한 현상을 발견하게 된다. 물론 동시대 미술의 미적 텍스트와 수용자의 관계를, 성급하게 상호 능동적으로 의미를 생산하고 다양한 의미로 해독하여 소비하는 일반적인 인간 커뮤니케이션 관계의 미디어와 수용의 관계라 볼 수만은 없을 것이다. 하지만 필자는, 일반적으로 통용되는 비주얼 커뮤니케이션[49] 관점에서, 본질적인 시각적 커뮤니케이션 메시지를 염두에 둔 논의가 필요하다고 생각한다. 이미 우리는 동시대 미술뿐만 아니라, 자신의 시각으로 판단이 가능하던 시절, 형상이 뚜렷한 작품들에 관한 판단의 기억마저 상실한 혼돈의 상황 속에 존재하기 때문이다. 더하여, 시각적 메시지 또한 커뮤니케이션의 한 형태이고, 미술 또한 오랫동안 시각적 메시지의 범주에 존재했었다고 생각하기 때문이다.

48 작품 외 평론, 전시 공간 등 다양한 커뮤니케이션 메시지를 총칭한다.
49 visual communication. 문자에 의하지 아니하고 텔레비전, 사진, 그래픽 디자인 따위의 시각적 수단으로 정보를 전달하는 일 또는 이를 위한 표현이다. (표준국어대사전)

"시각적인 메시지는 지적이고 감정적인 반응을 동시에 자극하여 느끼고 생각하게끔 만든다는 이유에서 강력한 커뮤니케이션 형태가 된다."(중략….) "창조된 모든 이미지가 커뮤니케이션할 수 있는 일정한 의미를 가지며 그 자체로 무언가 전달할 수 있게 된다(Leicester, 1995)."

나는 기술의 발전에 따라 변화하는 미디어와 커뮤니케이션을 배경으로, '미술 커뮤니케이션'의 동시대적 가치생산시스템의 발전과 변화에 주목한다. 시각적 이미지 활동만이 예술이라 불리는, 전문적인 미술 커뮤니케이션 영역의 경계가 무너지며, 그동안 예술이라는 틀 속에 존재했었던 미술의 판단기준이 사라지는 듯 보인다. 사람들은 이제 형상이 뚜렷한 르네상스 유럽의 작품을 보더라도 자신만의 창의적 해석을 할 수 없다. 감동이 사라졌다. 오로지 누구의, 어떤 스토리가 담겨있는지에 더 관심을 가진다. 어떤 그림, 작품을 보더라도 판단 자체를 남들의 시각과 말과 글에 의존해야만 한다. 판단할 수 없다는 것은 예술적 창의가 사라졌다는 것을 의미한다. '판단'이란 자기 자신의 개념에 대해 옳고 그름, 가치에 대한 구별을 의미하며, 현재, 미술에 대한 창의성이 사라진 대중은 자의적 판단이 불가능한 상태다. 무비판적이며, '앎'을 추동하지 않는 대중의 수동적 무지는 혼돈의 상태에서, 구조와 생태의 무관심으로 이어지고, 비판하지 않는 다수의 방관자는 차라리 기존의 독점적이며 무책임한 가치생산의 구조를 견고히 하는 토대가 되어버린다.

과학기술의 결과물로 나타난 미술에 대한 대중의 '수동적 무지'로 인해, 이제 미술은 소수를 내세워 창의의 가치를 선전하지만, 예술적 메시지를 평가하는 권위만은 독점하고 있고. 창의적 수용자 관람자 대중을 잃어버린 동시대 미술은, 기술을 기반한 다양한 미디어를 통해 마침내 '무지의 신화'를 써 내려가고 있다.

필자는 오늘날 이미지 생산은 디지털기술을 배경으로 다양한 수단에 의해 일상적 기술이 되었고, 다양한 시각 매체들의 공존 속에서 동시대 미술은 전통

적 형식이 사라지고, 관람자로서 대중의 창의적 가치판단의 능력이 사라졌다고 생각한다. 능동적 수용자로서 관람자의 역할이 사라지고 해석 불가능한 상상의 산물만 남은 듯한 동시대 미술의 독특한 커뮤니케이션 현상에 대한 현실적인 논의가 필요하다고 보는 것이다.

질문은 우리의 창의를 깨우는 동력이다. 동시대 미술에 대한 우리의 '무지'가 '앎'을 추동하는, 전통적이고 창의적인 '능동적 무지'로 변해야 한다. 예술은, 메시지를 만드는 예술가만큼 대중의 '무지'를 기반한 창의적 관람, 해석 또한 필수적이기 때문이다.

2장

미술 커뮤니케이션의 이해

2장

미술 커뮤니케이션의 이해

앞장에서는, 당나귀 귀를 가진, 혹은 벌거벗은 임금님을 바라보는 대중의 선택적 인식과 기억에 대해 아이의 시각으로 본질적인 질문을 던졌다. 아울러 예술로서 미술에 대한 대중의 '무지', 그리고 그 '무지'를 기반한 '앎'의 실종을 이야기했고, 창의적 예술가와 함께 창의적 수용자 대중 또한 동시대 미술 커뮤니티를 이루는 중요한 맥락임을 언급했다. 그리고 일반적인 커뮤니케이션 변화의 흐름과 대중적 성취와는 다르게 기술의 발전과 함께 변화해온 동시대 현대미술의 경우, 신화적 스토리텔링을 통해 창의적 관람의 기능이 사라진 대중을 '수동적 무지'로 이끌었음을 지적했다. 이제 약간 생소한 '미술 커뮤니케이션'에 대해 조금 더 구체적으로 논의를 이어가겠다.

커뮤니케이션 과정 중 미술과 대중 사이에 발생하는 의식의 흐름을 보면, 수용자로서 대중은 '미술'이라는 과정을 통한 가치생산과 유통과정에서 발생하는 암호화된 다양한 메시지를 주체적으로 해독하고 인지하는 과정을 거친다. 그러나, 19세기 사진술의 개발 이후 시각적 재현의 의미가 사라졌고, 개념과 철학을 관념적으로 시각화하는 '동시대 미술'의 메시지는, 해석 가능한 수준이 아니며 결국 수신자 대중을 '수동적 무지'로 이끌었다.

일반적으로 메시지를 인지하지 못한 경우, 동의나 호감 등 우호적 감정으로

이어지지 못하고, 감정이 없다면 행동으로 이어지기 어렵다. 그러나 미술 커뮤니케이션 과정에서는 메시지의 해석을 통한 인지, 그리고 감정 단계를 뛰어넘어 바로 '추앙, 옹호'로 이어지는 독특한 의식의 흐름을 보인다. 물론, '인지, 감정보다 앞선 행동' 또한 존재하지만, 치약, 칫솔처럼 너무 익숙하거나 관여도가 낮은 제품, 의미를 두지 않는 메시지에 한정되므로 예술로서 미술작품에 적용되기엔 무리가 있다고 볼 수 있다.

　미술에 대한 '무지'와 '옹호'가 지배적인 여론으로 자리하며 현대미술에 대한 불편한 질문은 예술과 미술의 담론에서 제외되었다. 아무도 꺼내지 않는 미술에 대한 궁금증과 질문은 창의적 수용자를 소외시키고 만다. 현대미술이 산출하는 다양한 메시지를 접하는 수용자 대중은 이제, 더이상 자신만의 창의적 시각을 구하지 않고 또한 과학기술의 결과물인 인터넷 검색을 통해 기존 지식의 산물인 '정답'을 빠르게 구하고 수긍하는 수동적 관람자가 되어갔다.

　우리는 이제 예술과 비예술도 구분하지도 못하지만, 오직 작품의 배경과 검색의 결과에 의존하며 고급문화를 누린다는 착각 속에, SNS를 타고 관련 산업까지 '예술의 신화'를 견고하게 넓혀가고 있다.

　인간은 일상적 현상이나 변화에 호기심을 가지고 창의적 질문을 통해 과학기술을 발전시켜 왔다. 그러나 동시대를 살아가는 현대인들은 유독 미술에 대한 질문과 호기심을 잃어버리고 '창의적 앎'에 소극적이다. 되려 '무지'에 당당하며, 집단적이며 자발적인 무지를 선언한다. 그리고 고집스럽게 '무지'의 상태를 유지하면서도 '미술을 사랑한다.'라고 말하고 있다. 우리는 이제 단순히 동시대 현대미술은 무지를 기반으로 해야 한다는 점에 인정하고, 그 대중적 무지가 '창의'로 다시 발현되어야 한다는 점을 동의해야 한다. 예술은 배워서 이해할 수 있는 성질의 것이 아니다. 조금 다르게 말하자면, 기존에 있던 지식을 그대로 머리에 옮겨 담는 학습이 아니라는 이야기다. 동시대 현대미술은, 그동안 상상의 재현, 현실의 묘사를 다루던 '전문 기술로서 회화'의 잣대로 해석할 수 없다. 기술의 발전과 함께 미술 또한 생산과 유통 등 커뮤니케이션 방식이 변했으며, 따라서 기존 미술의 해법이나 이어지는 전통적 지식은 더는 유효하지

않다. 동시대 현대미술을 바라보는 방식을 타인의 지식을 바탕으로 배우고 익혀서 예술을 '안다'고 판단하면 안 된다. 동시대 현대미술은 정보와 지식의 축적 차원의 '앎'이 불가능하기 때문이다.

현시대를 살아가는 대중은 아무것도 아닌 무언가에 예술적 의미를 부여하고, 예술적으로 해석해내는 '창조적 수용'을 필요로 한다. 그러나 미디어와 커뮤니케이션 방식의 눈부신 발전은, 역으로 예술에 대한 '무지'를 일깨우는 원동력이 되고 말았다. 절대적인 지식과 관점이 존재하던 예술의 르네상스는 커뮤니케이션의 변화로 인해 사라졌다.

그동안 예술은 새로운 세계를 상상하고 새로운 것을 창조했고, 이러한 창의적 화두를 던지는 천재들을 '예술가'라 불렀다. 누군가가 예술가로 존재하기 위해서는, 창의적 수용자 대중을 필요로 하지만, 대중은 이미 수동적이고 고집스러운 무지의 상태를 이어가고 고급문화에 대한 허위의식은 SNS로 전파되며 개선의 여지가 없는 상태로 나아가고 있다. 이런 구조에서 예술 인플루언서는 일차적으로 '왜 이런 행위를 하는가'에 대한 고민 없이 '어떻게 할 것인가?', '무엇을 할 것인가'에 대한 고민으로 포장에 심취하고, 예술로서 의미와 해석은 가장 뒤편으로 미뤄버린다. 그들은 창의적 콘셉트로 화두를 던지지 않는다. 고작 자신의 브랜드와 활동형식의 차별화를 통해 미디어 커뮤니케이션을 활용한 대중의 반응을 확인하며 자신의 예술가적 기질을 알리는 데 주력한다.

동시대 미술 커뮤니케이션 과정에서 대중은, 고급문화에 대한 환상을 심는 가스라이팅을 기꺼이 감내하고 '무지'를 고집하며 태도를 유지하고 있다. 필자는 이제, 예술을 바라보는 창의적 시각, 즉 '개개인의 관점'이 사라져버린 시대를 맞이하여 다시 한번 창의를 요구하는 것이다.

1. 기술과 미술의 만남, 동시대 미술(contemporary art)

미술 + 커뮤니케이션이라는 다소 생소한 개념을 논의하기에 앞서 먼저 우리는 동시대 미술(contemporary art)이란 무엇인가라는 질문을 짚어볼 필요가 있다. 오늘날 '현대(modern)미술'과 '동시대(contemporary)[1] 미술'은 혼용되어 사용되고 있기 때문이다. 그러나 동시대 미술과 현대미술은 서로 다른 개념이라 할 수 있다. 관련한 초창기 연구들을 살펴보면, 현대미술과 동시대 미술을 대부분 시기적으로 구분하고 있고 현대미술과 동시대 미술이 구분되는 시기를 1970년대로 보는 시각이 일반적이다.[2] 이는 1970년대 포스트 모더니즘(post modernism)의 등장으로 모더니즘과 구분되고 새로운 사조나 운동으로 정의되지 않는 미술작품이 다양한 형태로 존재하며 확장하기 때문이다. 통상적으로, 20세기 전반부부터 후반부까지의 작품을 현대미술이라 지칭하며 이 시기의 미술은 다양한 예술적 운동과 실험적인 작업들이 등장한 시기라 할 수 있다. 따라서 동시대 미술은 20세기 후반부터 21세기 초까지의 작품, 즉 그 이후의 현대적 예술작품을 일컫는 용어가 되었으며 컨템포러리 아트, 혹은 동시대 미술이라는 용어가 현대미술이라는 용어를 대체하고 있음을 발견하게 된다. 동시대의 미술이란, 현재 우리 시대가 공유하고 있는 미술 전반을 일컫는 용어이며 당대의 시대성을 담아내는 미술이라고도 한다. 컨템포러리 아트(contemporary art)로 불리는 동시대 미술은 특정한 미술 양식을 의미한다. 컨템포러리 아트는 이 시대의 미술 중 하나로서 동시대의 미술에 포함되며 현대미술로 불리기도

1 동시대란 용어인 contemporary의 사전적 의미는 같은(con-) 시대의(temporary)로서 당대의, 현대의(present, current, latest, recent) 의미로 해석한다. 보통 예술이나 추상적인 것에 관하여 쓸 때 '현대의, 당대의' 의미로 사용하며 '동시의, 동시에, 동시에 발생한'이라는 simultaneous의 의미를 포함한다.

2 동시대 미술의 시대적 구분은 다양한 의견이 존재한다. Smith는 『컨템포러리 아트란 무엇인가』를 통해 동시대 미술의 시대를 1980년대 이후로 규정했다. 그러나 동시대성을 시기로 규정하는 것은 동시대 미술에 대한 올바른 정의가 될 수 없다. 2000년 이후 동시대 미술에 관한 연구가 지속되면서 '동시대성(contemporaneity)'이란 무엇인가를 논의한 색다른 담론들이 이어지고 있다.

한다. 동시대를 대표하는 미술이 바로 컨템포러리 아트이긴 하지만 동시대의 미술이 컨템포러리 아트만을 의미하지는 않는다. 컨템포러리 아트는 1960년대 서구미술에 등장한 현대미술의 대표적 양상을 가리키며 사용된 용어이다. 전통적인 미술의 개념을 거부하고, 혁신적 매체와 주제를 통해 전복적인 형태로 등장한 컨템포러리 아트는 '시대와 함께하는 미술'이란 의미로 당대의 시대성을 담아내는 데 적극적이었던 미술 형태를 지칭하였다. 새로운 매체와 표현방식을 표방한 컨템포러리 아트는 '팝아트'와 '미니멀아트'로 대표되는 개념미술의 형식으로 대표되며 비디오라는 매체를 적극적으로 미술에 끌어들였다. 또한, 여성 작가가 현대미술에 등장하게 되는 계기가 된다(이영란, 2011). 혁신성을 추구하는 컨템포러리 아트의 핵심적 요소들은 오늘날까지도 영향을 미치며 동시대의 미술의 핵심이 되고 있다.

동시대 미술에 대한 초기 논의는 시기적으로 해석하여 1970년대 포스트모더니즘과 후기구조주의 논의의 연장으로 바라보거나, 이접적 시각에서 해석하는 것에 집중했다. 그렇지만 현재에는 그러한 도식적이고 선형적인 역사 발전단계 측면에서 벗어나 동시대를 이해하는 방법 그 자체에 대해 주목하고 있다. '동시대성'을 간단하게 시기로 규정하는 것은 '동시대 미술'을 이해하는 데 올바른 접근이 될 수 없으며 시기적인 구분보다는 담론으로 접근에 초점을 맞춰야 한다는 주장이 주를 이룬다. 필자 또한 '현대적'이란 의미는 시점에 따라 달라 시대를 지칭할 수 없는 용어이며 구상, 비구상의 구분은 물론 전통미술까지 다양하게 제작되는 현재의 미술계를 볼 때 시대상을 담은 담론해석이 올바른 설명이 될 수 있을 것으로 본다. 그러나 현대미술에 대한 '무지'와 '기술'의 만남으로 이뤄진 미술 커뮤니케이션 네트워크는 오래된 지식과 정보만을 담은 비창의적 담론이 모여 여론을 형성하고, '무지'를 더욱 견고하게 한다. 따라서 동시대 미술을 이해하기 위한 담론분석이란 단순히 기존의 오래된 미학적 지식을 옮기는 인터넷 게시글이나 댓글 분석에 의존한다면 현재의 수준을 넘어설 수 없다.

이 책에서는 다양한 학자, 이론과 주장을 나열하여 소개하기보다는 필자와

독자 간의 논의를 이어가기 위한 수준에서 필자가 주목하는 동시대 미술에 대한 주요한 특징을 바탕으로 정리하고 있다. 이 책에 등장하는 동시대의 미술 혹은 동시대 미술이라는 용어는 동시대에 우리 사회에 존재하는 다양한 형태의 미술 양식 전반을 일컫는 용어로 사용되며 특히 기술과 결합한 예술 메시지의 생산과 전달의 관점에서 접근할 것이다. 붓과 안료, 캔버스 천과 회화/조각 방법 등 다양한 관련 기술의 발전으로 인해 미술의 표현방식 또한 변해왔으며 현재는, AI, 비디오와 스마트폰, 디지털카메라, 그래픽프로그램 등 이미지 생산수단과 페이스북, 유튜브, 트위터와 같은 소셜네트워크를 통한 이미지 배포 수단 등 기술로 인해 미술을 기반한 커뮤니케이션 과정은 그 어느 때보다 가장 큰 변화를 보이기 때문이다. 더구나 첨단 과학기술의 발전은, 현재 전 세계의 예술가가 아닌 일반 대중들이 생산하는 사진, 비디오, 이미지, 글 등과 '예술'과의 구별을 불가능하게 만드는 독특한 미술 현상을 보인다. 또한, 과거의 기술이 물질적 대량생산을 위해 발달해 왔다면 이제 언어, 코딩, 비즈니스 전략 수립 및 예술의 영역까지, 즉 지적행위의 결과물을 대량생산할 가능성이 예측된다. 게다가, 그 결과물의 공유와 전파 또한 실시간으로 글로벌 커뮤니케이션이 가능한 환경에서 동시대의 기술과 예술에 대한 새로운 관점의 논의가 필요하다. 필자가 '동시대 미술'과 '미술 커뮤니케이션'을 설명하며 특징적으로 기술과 미술의 변화를 짚는 이유라 할 수 있다.

미술은 언어, 문자, 인쇄술, 사진술 등 언제나 커뮤니케이션기술의 발전과 밀접하게 연계되어 변화해왔고 특히 인터넷, SNS 등 최근 커뮤니케이션 네트워크의 혁신적 변화야말로 동시대 미술의 특징을 살펴보는 데 필수적 배경이 돼야 할 것이다. 새로운 유형의 커뮤니케이션 수단을 통한 네트워크는 공유된 현실적 공간 혹은 개인적 접촉이라는 일반적 조건이 없는 경우에도 쉽게 형성될 수 있다. 과거에는 특정한 소통 기법을 특정한 수준의 사회조직에 조응하여 연결할 수 있었으나 커뮤니케이션 기술발전과 광범위한 확산으로 인해 이러한 구분은 어렵게 되었다. TV가 사회 전반의 수준에서, 신문과 라디오는 지역과 특정도시 수준에서 주로 활용되지만, 인터넷은 모든 수준에서 커뮤니케이션할

수 있게 만들었다. 인터넷은 수평적, 수직적 연결뿐만 아니라 다양한 방식으로 연결이 가능한 네트워크 체인을 형성하고 있다. 미술 또한 그 자체로 미디어의 역할을 하며 발전된 커뮤니케이션 기술의 네트워크를 통해 글로벌 전파되는 상징적 메시지로서 이해해야 한다. 또한, 객관적 시각으로 '동시대의 예술가'의 처지를 생각해 보는 일은 미술을 이해하는 데 도움이 될 것이다. 시대에 따라 예술가를 바라보는 대중의 시각과 태도는 변화해 왔기 때문이다. 동시대를 살아가는 예술가를 우리는 어떻게 바라보고 있는가. 이에 대한 대답이 동시대 미술을 설명할 수 있는 현실적인 실마리가 될 수 있을 것이다. 대중의 관점은 담론으로 발화하며 이러한 담론을 통해 동시대 미술과 예술가 및 미술계 전반의 상황을 이해할 수 있을 것이라 보는 것이다.

　시대를 막론하고 예술가 또한 언제나 경제활동을 위해 직업적 노동이 필요했다. 직업적 관점에서 예술 활동이란 그 시대에 주목받는(유통되는) 형식과 유행이 존재하고 그 흐름이 후대의 평가와 판단으로 미술사조가 된다. 예컨대, 사진술의 개발 당시를 보면, 오랫동안 실물을 묘사하고 상상을 그림으로 표현할 수 있었던 재능과 기술을 보유한 화가의 사회적 위상과 역할은 사실적 재현에 능한 사진술로 인해 흔들리게 된다. 그동안 왕가, 귀족, 종교를 통해 재능에 대한 대가를 받아오던 화가들에게 사진술의 개발은 또 다른 창의적 매체의 확대가 아니라 당장 먹고사는 문제, 즉, 직업적 위기를 초래했다. 현재 인터넷으로 인해 신문 등 인쇄 매체의 전성기가 가고 AI로 인해 사라질 직업의 리스트가 돌아다니듯, 19세기 후반, 그동안 왕가와 귀족의 초상을 그리고 종교적 의식에 사용되는 성상화를 그리며 생활을 영위하던 화가들은 기술로 인해 심각한 생활고를 겪게 되었고 사진과는 다른 특별한 무언가를 제공해야만 했다. 물론, 예전의 것을 대체하는 기술과 매체, 커뮤니케이션 방식의 변화과정이 그러하듯, 사진 또한 갑자기 시장에 진입하여 메가트랜드 기술로 현재까지 이어지는 것은 아니다. 오랜 시간을 동안 다양한 실험의 성공과 실패의 경험을 거쳐 자리 잡아가는 과정 전부를 이야기하기 때문에 시기적으로 어느 순간 순식간에 화가의 초상화가 사진으로 대체되었다고 할 수 없다. 다만, 변화는 천천

히 다가오는 듯하지만, 사람들의 경험과 학습의 시간이 쌓이며 익숙했던 커뮤니케이션 환경은 어느 순간 새롭게 변해있는 것이다. 기술로 인해 기존에 존재하는 것들을 기억하여 흡사하게 묘사해 내는 화가의 능력은 마치 신기술 아이폰에 밀려나는 구형 전화기처럼 점점 시장에서 도태되었고 새로운 회화를 필요로 하는 직업과 산업의 대안은 '사진이 할 수 있는 것'들로부터의 차별이 최우선과제가 되었다고 할 수 있다. 실재하는 것들의 회화적 재현을 버린 예술가의 창의는 철학, 문학 등 융합을 통해 그 어느 때보다 개념적으로 확장되었고 현재 제작방식 또한 디지털기술을 배경으로 AI, 이미지제작 프로그램 등 다양한 수단을 이용한 이미지의 생산과 SNS 유통은 일상적인 기술이 되었다.

동시대 다양한 매체를 활용한 미술은 SNS를 통해 전파되는 이미지로 인해 미술가들이 대중의 위치에서 그들이 생산하는 이미지와 경쟁해야 하는 상황에 놓이게 했다. 다시 말해 미술가들은 대중들이 생산해내는 이미지와의 차이점 또한 필요로 하게 된 것이다. 기술은 관람자로서 대중을 다양하고 품질 좋은 이미지 생산이 가능한 기능을 부여했으나 대중은 관람자로서 역할에 더해 생산자와 자신의 작품의 유통 주체로서 기존 예술가들의 전통적 방식을 넘어 예술가의 입장뿐 아니라 문화를 공유하는 대중, 그리고 시각예술을 누리는 관람자로서의 위치를 동시에 경험하고 있는 것이 오늘의 대중이다. 인터넷을 통해 쉽게 접하는 제작방법 등 기술 지식을 습득함은 물론, 그림 그리는 애플리케이션을 통해 예술가가 아니더라도 수준 있는-일반 대중이 보기에- 그림을 그려내는 경우도 쉽게 볼 수 있다. 반대로 전통적인 미술교육을 수료한 전공자가 디지털을 활용해 작품을 제작하는 예도 빈번하다.[3] 그러나 기술적으로 놀라운 수준에 있다고 해서 그것을 미술작품으로 보거나 그림을 그린 사람을 모두 작가로 인정하는 것은 아니다. 이에 대해 그로이스는 "오늘날 더 넓은 범위의 사

3 "영국의 팝아트를 이끈 작가 데이비드 호크니(78). 2009년 그에겐 새로운 별명이 생겼다. 이른바 '아이패드 작가'다. 아이패드로 그림을 그리는 '아이패드 드로잉' 작업 덕분에 얻은 수식어다. 호크니는 "매일 아침 창문 밖에 피어 있는 꽃을 아이패드로 그려서 20여 명의 친구에게 작품 사진을 전송한다."라고 했다." (조선일보, 2015. 〈태블릿 PC로 작업하는 작가〉)

람들이 미술작품을 생산해낸다고 하더라도, 그들은 이미지가 생산되고 분배되는 경제적·사회적·정치적 조건에 대해서는 말할 것도 없고, 자신들의 생산에 사용되는 수단을 연구하고 분석하고 논증하지 않는다. 반면 전문적인 미술은 정확히 그 역할을 수행한다."라고 언급하며 일반적으로 생산되고 있는 이미지와 전문적인 사고의 개입으로 생산된 창조적 이미지를 구분한다. 이러한 이유로 창조적인 이미지 작업은 끊임없이 예술이라는 장르를 갈구하는 사회와 문화에 녹아들며 전문적인 미술로써 다시 그 위치를 지켜가고자 노력한다. 그만큼 '이미지 생산'이라는 역할로 바라볼 때 미술가에 대한 특별함도 일반화되었기 때문에 예술가를 바라보는 대중의 태도는 변화했다. 누구나 글로벌 방송 메시지를 제작하고 유통할 수 있는 상황에서 누구나 기술적으로 차이가 없는 작품을 창작해 낼 수 있다는 기술의 자신감은 사진술과 다름없이 또다시 미술의 차별화를 필요로 하고 있다. 관람자로서 수용자 대중의 창의성이 사라진 상황에서 새로운 것의 추구는 다시 '무지'로 이어지고 마는 것이다.

다양한 형식이 공존하는 동시대 미술에서 작가들의 시도는 형식의 융합과 주변의 것들의 개인적 관심사로 세분되고 있다. 동시대 미술작가들의 작품세계, 즉 세계관과 서사는 당연히 난해할 수밖에 없다. 이제 동시대 미술은 (뛰어난 솜씨뿐만이 아니라) 문해력과 개념을 중시하는 높은 지능과 지성의 장이 되었다. 기존의 전통적 제작방식에서 벗어나 소재, 재료, 전시 등 각각 파편화된 양식들로 인해 동시대의 작가들은 주류에 반 경향적 양식으로 출현하던 미술사의 법칙에 연연하지 않는 자유로운 창작이 양적으로 증가하였다. 계속해서 등장하는 다양한 형식의 미술들은 확실한 지표 없이 각종 동시대 새로운 매체들을 표류한다. 동시대 미술은 시대를 대표하는 미술의 양식이 나타나지 않으며 그런데도 각 지역과 문화, 이제 미술의 주체적 산실이라고도 할 수 있는 대학 등에서 미술에 대한 새로운 내용의 해석과 매체의 융합 등을 통해 동시대 미술의 다양한 시도는 계속되고 있다.[4] 다양성의 시대에 미술작품은 작가의 의

4 이러한 미술의 상황과 관련하여 파격적인 행보를 보이고 성공을 거둔 대표적인 예는 영국의 yBa라 할 수 있다.

도와 함께 또 다른 해석의 가능성을 가진 무엇인가가 존재해야 하는 대상으로 제시되어야만 하는 방향으로 변화해가고 있다. 오늘날 예술가들은 창의적 역량과 함께 온라인 소통에 능숙하고 민감한 대중의 모습을 가지고 대중적 매체들을 적극적으로 활용한다. 그리고 그 과정에서 경험한 학습능력을 그들이 생산하는 미술 창작에 사용하고 있다. 이처럼 동시대 미술은 포스트모더니즘적 사고를 하고 있지만 동시에 지양한다. '지금-여기'와 구분되며 시간 안이 아닌 시간과 같이 있는 것처럼[5] 동시대의 시간은 과거와 현재라는 역사적 연속성을 파괴하기 위해 덧없는 반복을 하고 있다. 동시대는 그 비생산적인 상실된 시간을 기록하며, 무한한 현재의 존재이자 반복적이고, 미래로 연장될 수 있는 현재를 기록하고 있다.

기술의 진보에 따라 지식을 습득하는 방법이 고전적인 책보다는 인터넷 검색으로 옮겨 가듯이 미술을 접하는 방법도 미술관, 전시장을 벗어나 컴퓨터나 휴대전화의 화면으로 점점 영역을 넓혀간다. 기술로 인해 모든 것은 '데이터(data)화'되어 다양한 시간과 공간을 넘나들며 다양한 문화를 쉽고 빠르게 접할 수 있게 되었다. 양식의 혼란은 불가피해졌다. 현대미술 작품들은 새로운 시각과 기술적으로 발전된 수단들을 이용하여 고전적인 예술의 규범을 깨고 새로운 작품을 만들어내는 시도를 했다. 회화, 조각, 설치미술, 미디어 아트, 퍼포먼스 등 다양한 예술 형식을 포함하며 기술의 발전과 디지털화에 대한 반영으로 미디어 아트 등 디지털기술을 활용한 작품들도 많이 나오고 있다. 동시대의 문화는 개방적이고 다양한 개인의 취향을 반영하며 이제 미술의 형식적 주류는 사라졌다. 다시 말해 동시대를 살아가는 대중은 여러 세대를 거쳐오며 변화된 다양한 형식과 다양한 방법으로 제작되는 작품들이 공존하는(즉, 사조가 없는) 미술을 접한다. 그것은 마치 과거와 현재의 미술 양식들이 공존하는 듯

5 그로이스는 '시간에 근거한 예술(time-based art)'을 논하면서 시간성을 중요하게 여겼다. 그것은 순수하며 비생산적인데 그것은 조르조 아감벤(Giorgio Agamben)의 '헐벗은 삶(nuda vita)'을 말하기도 한다. '헐벗은 삶'은 벌거벗겨진 것과 동시에 날것의 삶인데 이상적인 정치의 삶은 순수한 삶이다.

이러한 동시대 미술의 전형적 양상을 형성한다. 동시대 미술은 다양한 시각 매체들의 공존 속에서 이미지를 순환시키고 매체에 즉각적으로 반응하며 현재의 사회문화적 현상에 충실한 모습을 보인다. 인터넷과 정보의 디지털화에 따른 변화된 이미지 텍스트는 그에 따른 생산과 유통, 소비에 대한 이론적 틀이나 체계의 변화를 배경으로 미술과 관련한 커뮤니케이션 방식의 변화로 이어진다.

2. 미술 커뮤니케이션의 개념

이 책을 통해 처음 제시되는 '미술 커뮤니케이션'은 미술(art)과 커뮤니케이션(communication)을 결합하여 만들어낸 합성어이다. 커뮤니케이션 이론은 버거와 채피(Berger & Chaffee, 1987)가 정의한 바 '미디어 생산, 상징체계의 과정과 효과와 관련한 현상을 이해하기 위해 검증 가능한 이론을 발전시키고 현상에 대한 일반화를 꾀하는 과학'이라 할 수 있다. 그러나 이 정의는 실제 커뮤니케이션의 원인과 효과를 '양적'으로 진단하는 연구에 초점이 맞춰져 특정한 탐구모델에 적용하기에 적합하지만, 이를 통해 미술처럼 '상징체계'의 본질이나 의미화의 과정, 특히 다양한 사회적, 문화적 맥락 속에서 의미형성의 과정을 다루기엔 부적절한 면이 있다. 일반적으로 서로 다른 수준에서 제기된 연구문제는 유사할 수는 있지만, 현실적으로 매우 다른 개념이 개입되며 수준에 따라 매우 다르다. 커뮤니케이션 또한 그렇다. 예컨대, 친구와의 대화, 매스미디어의 메시지가 수용자에게 전달되는 상황, 조직 내 명령체계 등은 각기 다른 '규칙'에 의존하여 발생한다. 따라서, 커뮤니케이션에 관한 연구는 대인 커뮤니케이션과 매스 커뮤니케이션의 차이, 문화와 예술, 역사에 관한 관심과 시각, 행동에 대한 차이 등 각각의 수준을 발견하고 이해할 필요가 있다.

이 책에서 언급하는 미술 커뮤니케이션 또한, 기존의 일반적인 커뮤니케이션의 효과이론 등을 활용하여 미술을 매개로 현상을 일반화하거나 그 원인과 효과를 양적으로 제기하지 않는다. 예술, 미술 등은 인간의 정신과 감각에 작용하는 경험재라는 특성으로 인하여 대중 혹은 관람자, 미술 소비자에 관한 연구는 매우 부분적이고 제한적으로 이루어지고 있으므로 가설적 변인으로 구성된 설문지의 질문만으로 미술을 대하는 대중의 복잡 미묘한 내적 욕구와 사회적 욕망을 파악하는 것에 한계가 있을 수 있기 때문이다. 그리고 문화산업의 관점에서(물론, 예술을 산업으로 단순히 명명하는 것은 어렵다. 그러나 기술을 기반으로 예술작품뿐 아니라 수용자 대중의 지식과 경험을 복제하고 공유, 전파하는 상황에서 미술 또한 산업의 개념으로 살펴볼 여지가 있다고 본다) 문화예술 소비자의 특성

에 따라 소비 경험의 만족도나 경험의 질이 다양하게 나타나는 문화예술상품의 특성을 감안할 때, 문화예술에 관한 연구는 더 심층적이고 총체적으로 다루어질 필요가 있다.

커뮤니케이션학은 대상과 대상 사이의 정보 교환과 효과, 이해를 연구하는 학문 분야로써 다양한 학문적 배경을 토대로 한 이론과 근거를 기초하고 있다. 그중 의미의 관점6에서 커뮤니케이션이란 '상호작용하는 관계 속에서 의미를 산출하고 공유하는 과정'으로 정의할 수 있다. 커뮤니케이션 대상 간의 상호작용은 대화, 문서, 영상, 음악 등 다양한 매체를 통해 이루어지는데 언어적, 비언어적 방식으로 단순히 공유, 전파의 개념을 넘어 창의적 의미를 창출하는 과정이라 할 수 있다. 이 책에서는, 새로운 예술적 가치를 생산하는 '가치 생산수단으로서 미술'과 그 가치를 공유하고 전달하는 과정, 즉 '의미의 생성과 공유의 과정으로서 커뮤니케이션'을 합쳐 '미술 커뮤니케이션'이라 칭했다. 이러한 맥락에서, 이 책에서 언급하는 '미술'은 커뮤니케이션 메시지를 전달하는 수단, 즉 매체(media)의 역할을 포함하여 미술관이나 인터넷을 통해 전달되는 메시지이자 예술가의 가치를 설명하는 광고 메시지, 혹은 산업의 구조에 속한 제품으로까지 확장된다.

이 책은, 미술이 '새로운 창조적 가치를 생산하는 커뮤니케이션 수단이자 매체'라는 전제하에 미술을 매개한 다양한 사회, 문화적 커뮤니케이션 현상의 해석을 위해 '미술 커뮤니케이션' 개념을 제시하고, 그동안 형이상학적 미학과 신화적 해석 속에 잠겨있는 미술을 현실의 동시대적 커뮤니케이션 관점에서 바라보고자 하는 것이다.

인류의 역사는 인간의 기능을 극대화하고 생태계 역할을 확대하기 위한 도구나 기술을 발달시켜왔던 기록이라 할 수 있으며, 미디어는 인간의 감각 확장을 위해 창조되었고, 인간의 감각과 더불어 작용하고 상호영향을 미친다. 맥루언에게 미디어는 인류의 역사이며, 메시지는 사회운동을 유발한다. 즉 미디어

6 커뮤니케이션은 일반적으로 정보전달의 관점, 의미의 관점, 설득의 관점으로 크게 구분되어 설명한다.

는 우리의 개인 생활의 사회적 상호작용에 따른 모든 국면을 재구조화, 재형성
시킨다.

> "새로운 환경이 나타나면 사람의 감각에도 새로운 균형이 형성
> 된다. 그리고 사람의 감각은 제각기 사용될 수 있는 양이 한정되
> 어서 작용을 미치는 미디어가 달라지면 감각의 균형도 변한다.
> 이런 맥락에서 20세기 백 년 동안 전보, 전신, 전화, 영화, 사진,
> 라디오, TV 등의 전자매체가 등장하면서 현대의 인간은 단순한
> 시각 의존형에서 감각의 다면적인 이용으로 옮아갔다는 것이다
> (박일호, 2011)."

마샬 맥루언(Marshall McLuhan)은 기술이 어떻게 우리의 삶, 특히 우리의
정치를 통제하는지에 대해 미디어와 커뮤니케이션을 중심으로 설명했다. 당시
맥루언이 지적한 바대로 전기, 전자매체의 시대에 들어서며 다면적 감각 활용
이 필요한 커뮤니케이션 방식의 출현이 있었고, 미술계의 포스트 모더니즘 또
한, 시각뿐만 아니라 청각, 촉각 등 복합적 감각 인식이 필요한 작품들이 나오
고 있으므로, 맥루언의 지적과 동시대 미술을 비교하며 설명하고자 한다.

맥루언의 감각적 커뮤니케이션 이론은 이전까지의 미디어에 대한 접근방식
과는 크게 다른 것이다. 즉 미디어의 종류와 관계없이 그 내용-메시지-에 대한
시비나 그 효과에 대한 평가 등이 주류를 이루었던 커뮤니케이션 이론들을 비
판하고 미디어 자체가 인간과 사회, 문화에 미치는 영향에 관심을 돌리도록 한
것이다.

미디어가 담고 있는 콘텐츠는 각 매체의 내용물인데, 전보의 콘텐츠는 인쇄
물이고, 인쇄물의 콘텐츠는 문자이며, 또 문자의 콘텐츠는 말이고, 말의 콘텐츠
는 사유과정이다. 같은 맥락에서 신문의 콘텐츠는 문어이고, 책의 콘텐츠는 구
어이고, 영화의 콘텐츠는 소설이다. 새로운 미디어는 사회를 재구조화하지만,
여전히 과거의 콘텐츠를 지니게 됨으로써 역사성을 지니고 있다. 맥루언은 자

신의 논법을 "미래와의 관계 속에서 현재를 해석하기보다, 오히려 현재는 과거의 결과이다."로 전개했다. 하나의 미디어는 과거 미디어 내용과 연계시켜 설명할 수 있다는 의미이다.

필자는 맥루언의 이러한 논의를 바탕으로 '미술 커뮤니케이션' 연구가 추상적인 이론으로 그치지 않고, 미술작품 또한 다른 미디어와 마찬가지로 의사소통을 위한 매체로 바라보고, 의사소통을 통해서 사회나 대중에게 어떤 영향을 미치는지에 대해 주목해야 한다고 제안한다. 또한, 미술의 미디어적 기능과 역할에 대한 개념적 정의를 통해 비로소 '미술을 매개로 하는 커뮤니케이션', 즉 '미술 커뮤니케이션'의 개념을 확장할 수 있어야 할 것이다.

전통적으로 미디어의 개념은 인간의 의사소통을 위해 커뮤니케이션 메시지를 실어나르는 그릇 정도로 여겨져 왔지만, 맥루언은 "미디어는 메시지다."라고 선언하여 새롭게 등장한 전자매체 시대의 도래를 알렸다. 이것은 기존의 '콘텐츠가 메시지'라던 인식에 반하는 주장으로 들릴 수도 있다. 여기서 '미디어'는 문법이고 그릇이고 프로그램이지만, '콘텐츠'는 글이고 음식이 된다. 결국, 미디어 자체가 중요하고, 미디어가 메시지와 같은 역할을 한다는 말이다. 즉 기술의 발전에 따라 변화하는 의사소통 매체인 미디어 자체가 사람들의 생활방식이나 인식에 직접 영향을 미친다는 것이다.

인간은 감각 자료들을 통해 세상을 인식한다. 모든 종류의 미디어는 인간과 세계를 연결해주는 감각의 확장이라 할 수 있다. 따라서 역사적으로 문화적으로 특정한 사회의 지배적인 미디어는 인간의 감각균형에 영향을 주는 조건이 된다.[7] 언어 또한 하나의 기본적인 미디어이자 콘텐츠이다. 그렇다면 언어의 출발점인 몸 또한 미디어가 되고,[8] 미디어는 특정한 커뮤니케이션 매체에 국한

[7] 인간의 지각 자체가 하나의 매개 과정이라 할 수 있다. 맥루언이 미디어는 메세지라고 했을 때의 의미는 이런 것이다. 쉽게 의식할 수 없으나 하나의 배경(ground) 혹은 환경으로 작용하는 것이 미디어의 영향력이다. "기술의 영향은 의견 또는 개념의 단계에서 나타나는 것이 아니라 착실하게, 아무런 저항 없이 감각의 비율 또는 지각의 기준을 바꾸어가는 것이다." (McLuhan, 1964)

[8] 이를 다른 측면에서 접근하면 '인간 감각의 확장으로서의 미디어' 개념을 논의할 수 있다. 미

되는 것이 아니라 화폐, 교통수단 등을 망라한 문화에까지 확장되는 폭넓은 개념이다. 이러한 맥락에서 미술 또한 미디어가 되고 커뮤니케이션 과정의 수단, 도구가 된다. 또한, 맥루언은 기술-도구-의 긍정적 측면을 부각했다. 그는 "도구가 매체 아닌 것이 없다."라고 생각했다. 물론 여기에서 인공물은 '매체'를 일컫는데 나무, 돌 그리고 강과 바다. 또한, 인간이 조합하여 새롭게 만들어 사용하면 매체가 되는 것이다. 맥루언은 어떤 경험을 다른 어떤 것으로 변환시키는 모든 것을 미디어로 보았다. 하나의 경험을 다른 것으로 변환시키는 것은 은유이기 때문에 미디어는 곧 은유의 방식이기도 하다. 무엇을 어떻게 경험하고 그것을 어떻게 표현할지에 개입된 것은 은유의 방식 즉 미디어의 지각방식이 된다. 또한, 은유는 시나, 미술작품 등 예술의 은유가 작용하듯 이미 존재하는 것들에 새로운 생명을 불어넣는 창의를 위한 중요한 기법이라 할 수 있다.

미술은 미디어이고 미디어는 곧 메시지이며 콘텐츠, 미디어, 미술은 결국 창의적인 은유 활동의 과정이자 결과물이 된다. 은유는 곧 창의, 즉 예술 그 자체를 말한다. 기존의 무언가에 새로운 생명을 불어넣는 신적 권능은 은유로부터 시작한다. 말 그대로 아예 '새로운 것'이란 존재하지 않으며 예술적 새로움이란, 은유하고 결합하여 새로운 오리지널리티를 확보하는 과정에서 탄생한다. 따라서, 창의적 은유를 해석하는 능력은 마찬가지로 '창의'를 필요로 한다.

예술가의 창의, 즉 은유를 해석하고자 몰입하는 과정이 예술을 즐기는 유력한 수단이라 할 수 있다. 수용자로서 대중의 예술의 감상이란, 한낱 미술의 역사를 외우고 타인의 해설을 읽어 예술을 알고 즐기는 것처럼 뻐기는 SNS 활동이 아니라 자신의 세계와 작가의 세계를 이어주는 은유를 이해하는 창의에서 시작해야 한다.

현실 세계는 기호와 코드의 무수한 체계들로 둘러싸여 있다. 우리는 모두 각각 다양한 언어, 문화를 통해 메시지를 생성하고 다양한 매체를 통해 전달하며

디어는 인간의 감각과 세계를 연결하게 해주는 것이지만 그 자체가 확장된 인간의 감각이기도 하다. 인간의 감각 즉 몸은 인간 자신의 몸인 동시에 지각의 미디어이다. 맥루언에 있어 감각과 미디어, 인간과 기술은 분리하여 생각하기 어려운 측면이 있다.

해석하고 반응하는 순환고리에 있다. 미술 또한 이런 기호의 코드화, 즉 창의적 은유를 바탕으로 서로에게 일정한 의미를 전달한다. 작가는 물론 평론가, 큐레이터와 관람자 또한 자신만의 해석 메시지를 암호화하여 서로 전달하는 커뮤니케이션 과정에 있다. 다만, 예술작품의 생산과 해석을 일반적인 커뮤니케이션 과정에 대입하기엔 약간 어색하다. 그러나 근본적으로 메시지가 만들어지고 이동하며 어떤 의미로든 해석되고 해석에 따른 감동, 즐거움, 향유의 반응까지 피드백으로 본다면 미술 커뮤니케이션 또한 본질에서 같은 과정을 거친다.

미술 커뮤니케이션 과정은 작가와 관람자, 비평과 관람자, 작가와 비평가, 작가와 컬렉터(자본) 등 다양한 관점에서 살펴볼 수 있다. 통상, 커뮤니케이션의 성공이란, 메시지 생산자가 의도한 의미가 대상에게 정확히 전달되고 의미에 맞게 해석되어 피드백으로 이어지는 과정을 의미하며 커뮤니케이션 대상이 의도한 의미로 이해하지 못하면 반대로 커뮤니케이션의 실패라 부른다. 동시대 미술 커뮤니케이션 과정의 수용자 대중은 해독기능을 상실하고 고장이 난 듯 창의적 관람을 멈춰버린 것처럼 보인다. 대중은 현대미술에 대한 해독역량이 사라진 결과물로 앎을 추동하지 않는 '동시대 미술에 대한 수동적 무지'라고 하는 다소 과격한 피드백을 남겼다. 이제 고급문화, 순수미술로서 거룩한 허상을 벗고, 미술의 생산자인 작가(암호화)와 관람자의 수용(해석과 이해)이라는 일반적인 커뮤니케이션 방법론을 대입하여 문제를 이해해 볼 필요가 있다. 작가, 미디어, 관람자 등은 각각 자신의 메시지와 피드백을 암호화하고 해석하는 주체로 존재할 때, 비로소 미술 커뮤니케이션은 성공할 수 있다고 보는 것이다.

커뮤니케이션 이론 중 능동적이고 적극적인 의미 창출자로서의 수용자에 대한 인식은 특히 스튜어트 홀(Stuart Hall)의 부호화·해독(encoding / decoding) 모델을 통한 텍스트와 수용자에 대한 이론적 전개에 기인한다. 이 모델에서 생산자에 의해 부호화된 메시지는 수용자의 해독을 통해 재생산된다. 매체 담론 속에 작성된 부호는 지배적 의미 혹은 선호된 의미이지만, 텍스트의 의미는 고

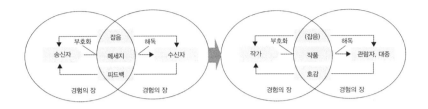

정된 것이 아닌 경쟁적(contested)인 것으로 봄으로써 수용자에 따라 상의하게 해독될 수 있음을 강조하고 있다.

그림의 마케팅 커뮤니케이션 모형(좌측)에 삽입된 단어들을 바꾸어 미술 관련 커뮤니케이션 모형(우측)으로 다시 그려보면 미술과 커뮤니케이션 이론과의 관계는 좀 더 친밀해진다. 단순 구조로 미술 커뮤니케이션 과정을 파악하기엔 무리가 있으나 쉬운 이해를 위해 송신자를 작가로, 수신자를 대중/관람자로 바꾸고 부호화, 암호화하여 제작하는 메시지를 작품으로 대입하고 관람자의 피드백은 작품에 대한 호감, 혹은 작품의 구매 행동 등으로 대입해보면 미술 커뮤니케이션 과정의 문제점을 쉽게 찾아낼 수 있을 것이다. 비평가와 큐레이터 등 미술계 다양한 메시지 생산자들의 대입 또한 마찬가지다. 단순하게 대입해보는 것도 현재의 문제를 발견하는데, 일부 도움이 되겠으나, 무엇보다 커뮤니케이션의 성공을 위해서는 상대방을 둘러싼 상황분석과 이를 통한 인사이트를 찾고 방향을 설정해야 한다는 점이 중요하다. 애초 커뮤니케이션 모형의 연구자는, 본래 모형(좌측)에서는 송신자와 수신자의 경험의 장이 서로 달라 송신자의 메시지가, 수신자의 경험을 바탕으로 해독되면 본래와는 다른 의미가 될 수 있다고 보았다. 단순히 송신자는 전달하고 수신자는 마땅히 해독해야 하는 것처럼 접근하는 것은 옳지 않다. 가령, 나라가 다르고 사용하는 언어가 다르거나 색다른 학습과 경험을 가진 작가의 작품을 다른 설명 없이 그대로 해독(이해)하기는 힘들다. 설득 커뮤니케이션 차원에서 커뮤니케이션 대상의 '경험의 장'을 깊이 있게 이해하지 못한다면, 즉, 상황분석이나 현황파악이 안 된다

면 표적의 마음을 움직일 인사이트를 찾을 수 없는 것이다. 예컨대 내가 한국 사람을 대상으로 책을 쓰는데 아프리카 소수부족의 언어로 집필하고 이해를 구할 수 없다. 유명한 사례로 알래스카 거주민에게 냉장고를 파는 일은 색다른 Needs와 Wants를 그들의 마음속에 새기는 일이며, 이를 위해 먼저 그들의 경험 속에서 강력한 인사이트를 찾아내는 것부터 시작하는 것과 같은 맥락이다.

메시지의 의미를 온전히 전달하기 위한 설득 차원에서 경험의 분석은 인류학적 분석은 물론, 삶의 총체로서 문화적 접근이 무엇보다 중요하다. 특히 예술의 경우, 언어처럼 문법 속에서 일정한 형식을 갖추고 전달되는 것이 아니기에 비언어적 커뮤니케이션의 성공을 바란다면 대상을 문화적으로 분석해야 한다. 이에 비춰 볼 때, 국내 미술 커뮤니케이션 과정의 메시지 생산과 전달과 해석의 과정에서, 국내 수용자 대중의 문화, 사회, 역사적 경험과 환경, 현황에 대한 분석과 대응이 없으니 당연히 한국적 미술의 방향은 안보이고 오로지 유럽의 체계(언어, 상징, 개념)로 해석할 수밖에 없다. 한국의 현대미술은 유럽의 미학과 역사를 여기저기 주워 모아 짜깁기된 미학지식을 그럴듯하게 포장하기에 급급했다.

한국의 미술 커뮤니케이션의 수용자 대중은, 전후 어려웠던 시절을 거치고 현대로 접어들어 비로소 동경하던 서양의 품격있는 고급문화를 접하게 되었고 경제성장에 따른 삶의 여유를 서양의 시각과 분석, 활동으로 해소했다. 당시 우리의 언어와 상징으로 미술 메시지를 해독한다는 것은 불가능했다. 전통적으로 이어오던 한국예술의 태생적 모습이 바뀐 혼란의 시기를 거치며 서양식 미술 커뮤니케이션을 감당할 경험과 학습은 충분하지 못했으나, 근거 없는 모더니즘에 기초한 신념을 그럴듯한 언어로 포장하기엔 넉넉한 시간이 흘렀다. 커뮤니케이션 과정의 생산과 수용 자체를 의존하고 미루며 오늘날 한국의 수용자 대중은 미술 커뮤니케이션 능력을 상실하고야 만다.

현상적으로, 미술계를 구성하는 대부분은 가난하지만 유식하고, 미술에 '무지'한 대중과의 거리감을 지켜내며 자존감을 채운다. 알 수 없는 메시지를 생산하는 그들은, 알 수 없는 말을 하지만 정작 철학적 깊이는 부족하다. 차원이

다른 세계를 넘나드는 듯 이상한 행동을 하고 대중의 일상과 평범, 무지를 조롱한다. 대중은 이를 되려 예술가들의 자유롭고 낭만적인 모습으로 받아들이며 그것을 비범함, 특별함으로 인식하며 미술계 전반을 바라보고 있다.

탄탄한 지성을 바탕으로 하는 새로운 예술적 도전이 필요한 시대, 더욱 이해하기 어려운 철학적 난제를 발견하길 원하는 시대 상황이 만든 미술계의 전형적 이미지는 결국 대중의 '수동적 무지' 현상으로 발현된다. 그렇다면, 이제 미술 커뮤니케이션 과정의 관계 속에서 보이는 독특한 커뮤니케이션 현상에 대한 논의를 이어가기 위해 우리는 '대중'에 대해 좀 더 정리해야 할 필요가 있다.

3. 미술 커뮤니케이션과 대중

커뮤니케이션 측면에서 미술을 바라본다는 것은, 작품을 포함하여 평론, SNS를 돌아다니는 소감 등 미술을 둘러싼 다양한 메시지의 '생산과 수용자로서 대중'에 대한 이해와 더불어 '미술의 대중화'로 포장된 현대미술계에 대한 비판적 논의가 필요하다. 순수미술 범주에서 살펴보면 미술계는 미술의 대중화를 외치고 있고 어느 정도 성공한 듯 보이기도 한다. 하지만 아직 현대미술을 접하는 대중의 역할은 상당히 제한적이다. 먼저 언급했듯 그 어느 때보다 많은 사람이 미술을 즐기고 사랑하는 듯하지만, 오히려 수용자로서 대중은 미술에 대해 창의가 사라진 절대적 '무지'의 길로 더욱 깊숙이 접어들고 있기 때문이다. 기술의 발전과 허위의식의 확산으로 인해 발현되는 '동시대 미술에 대한 대중의 수동적 무지'라는 일반적이지 못한 독특한 현상과 함께 싸잡아 '대중화'라 일컬을 수 있을까? 근대화 이후 미술 커뮤니케이션 과정의 수용자로서 '대중'과 동시대 미술의 '대중화'에 대한 설명이 필요한 시점이다. 먼저 일반적인 맥락에서 미술 대중화의 개념과 의미를 찾기 위해 먼저 '대중' 개념의 변화 속에서 오늘날 '대중화'의 사회적 의미를 살펴보는 것으로 시작해보자.

> "대중의 개념은 농경사회 이후에 나타났으며 각 시대와 사회에 따라 그들이 차지하는 사회적 위치와 역할이 변화됐다. 역사적으로 대중의 존재가 인류의 역사에서 의미를 지니게 된 것은 서양의 근대 대중사회 이후이다. 이전까지의 대중의 의미는 본질적으로 피동적이고 소극적인 집합체로 존재한 것이 사실이며, 이는 대중 스스로가 사회 내에서 주체적인 인식과 역할을 수행하지 못하고 있었음을 의미한다. 그러나 근대 대중사회 이후 대중은 그 나름으로 사회적 쟁점의 대상이 되고 사회적 역할을 갖게 되었다 (성민우, 2012)."

'대중'이란 사전적 의미로, '밀집한 사람들, 개성이 상실되는 집합'이라는 의미가 있다. 중립적인 개념으로 아무런 사회적인 평가를 담지 않은 경우, 보편적인 집합체, 또는 군집(collectivity)의 한 형태로 볼 수 있다. 이는 많은 사람이 자연 발생적으로 모아진 비조직적 집합이라는 의미로 여기에 사회적 성격을 추가하여 대중이란 "어떤 공통의 사회적인 자극에 개별적으로 반응하는 여러 사람으로 개인적인 목표를 추구하고 개별적인 선택과 결정을 내리는 사람들"이라고 볼 수 있다. 이들은 신체적으로 가까이 모여 있는 일도 있지만 대체로 상호작용은 드물게 일어나고, 직접적, 계속된 접촉을 별로 하지 않는 군집으로 군중, 공중 등과는 구별된다.

> "매스(mass)로서의 대중은 지위와 계급, 직업, 학력, 재산 등의 사회적 속성을 초월한 불특정 다수의 사람으로 이루어진 집합체를 말한다. 20세기 산업기술 사회에서 모든 사회조직의 거대화와 관료제화 등으로 이른바 대중사회가 출현하면서 대중은 집단의 구성원이라기보다는 무차별적인 집합체로서 수동적, 정서적, 비합리적, 대중의 개념으로 변질되었다(성민우, 2012)."[9]

사회학적으로 대중사회론이 펴내는 대중관은 세분화, 원자화, 고립화되고 있는 무력한 존재라는 인상을 준다. 그러나 대중사회의 대중을 바라보는 또 다른 관점들에서는 대중을 무기력하고 소극적인 존재로만 보지는 않는다.[10]

[9] 한편 각 개인의 이질성의 측면을 강조하는 공중 혹은 시민으로서의 의미가 부가되는 'the public'의 의미로 받아들여지기도 한다.

[10] 김경동(2005)은 대중사회의 다양한 대중관을 대중민주주의, 엘리트주의, 마르크스주의, 개방된 다원주의 사회론의 네 가지 입장에서 요약하여 설명하고 있다. 먼저 대중은 합리적인 지성을 지니고 자발적인 행동을 할 수 있으며 역사에서 적극적인 계기가 될 수 있는 인민이다. 그러나 자본주의 사회의 구조적 변동이라는 여건의 제약으로 획일화되고 원자화된 존재로 바뀌어 수동적이고 소극적인 의미가 있게 된다. 엘리트주의 대중론에서는 대중을 역사의 수동적, 객체적 존재로만 보며 본질에서 비합리적이고 감정적인 존재로서 우민, 군중으로 본다. 인간사회를 지배계급 또는 엘리트와 대중으로 나누는 엘리트주의에서 대중은 선천적으로 결

이러한 기존 사회학적 입장과 함께 고려되어야 할 부분은 오늘날 문화산업 사회에서의 대중이다. 이때 대중은 다른 사회적 대중의 기타 개념보다 훨씬 일반적이면서 소비자로서의 개념을 포함한다. 문화산업에서의 대중은 지위, 계급, 직업, 학력, 재산 등의 사회적 속성을 초월한 불특정 다수의 사람으로 이루어진 집합체를 의미한다. 이러한 대중을 구성요소로 하지 않는 문화콘텐츠는 존재할 수 없으며 대중은 문화콘텐츠의 상업성을 담보해주는 필수요소가 된다. 그런데, 그동안 문화콘텐츠를 수용하고 소비하는 '대중'에 대한 인식은 SNS 등 개인 매체를 통한 정보의 접근과 전파가 쉬워지며 점차 '능동적 수용자로서 대중'으로 그 범위를 확장해 왔다. 일방적인 광고, 홍보를 수용하며 따라가는 '수동적 소비자로서 대중'의 인식은 기술의 발전과 함께 확대되고 있다.

> "예술경영의 측면에서 가장 궁극적인 소비자로 여겨지는 대상
> 은 소극적인 생산자집단으로 아마추어 제작자를 의미한다(강윤주
> 외, 2008)."

강윤주의 주장에 따르면, 다양한 컴퓨터 프로그램을 이용하여 작품을 제작하는 방식이 일반화된 현재의 경우, 궁극적인 소비자가 늘어난 '미술의 대중화'의 길목에 있다는 징조로 받아들여도 되지 않을까? 이런 조짐은 마케팅 연구자들의 산업분석에서 좀 더 확실히 읽어볼 수 있다. 1980년 앨빈 토플러(Alvin Toffler, 1928-2016)는 생산자이면서 소비자이며, 소비자이면서 생산자라

정능력이나 통제력이 결핍되어 있어 엘리트에게 정책 결정의 권력을 주는 것이 마땅하다고 본다. 그러나 대중사회의 대중을 바라보는 또 다른 관점들에서는 대중을 무기력하고 소극적인 존재로만 보지는 않는다. 대중을 긍정적으로 간주하는 대표적인 이론은 마르크스주의 입장이다. 이 경우 대중은 물질적인 재화를 생산하고 노동 때문에 물질적, 정신적 문화의 위대한 가치를 창조하여 생산 욕구를 변경시키고 사회의 생산력을 발전시킴으로써 역사를 창조하는 생산적 대중으로 규정한다. 마지막으로, 개방된 다원주의 사회에서의 대중은 겉으로는 획일적으로 평준화되고 무기력해 보이지만 그 저력은 살아있다는 관점이다. 그것은 비조직적인 대중이라도 전체주의적인 통제를 받지 않는 개방사회에서는 정치과정이나 사회경제적 발전에 중요한 영향력을 미칠 수 있음을 의미한다.

는 의미로 프로슈머(Prosumer)[11]라는 합성어를 제시했다. 또한, 최근에는 유튜브 플랫폼에서 영상 콘텐츠를 기획하고 창작하는 크리에이터(Creator)와 대중적 영향력을 행사하는 개인, 즉 인플루언서(Influencer)가 결합한 '크리언서'라는 용어도 생겨났다. 얼마 전까지만 해도 압도적인 영향력을 지닌 대중매체 즉 방송, 신문 등을 통해 활동하는 연예인들이 인플루언서로 불리던 시절이 있었다. 그러나 방송사의 섭외에 의존해 출연하던 인플루언서가 직접 제작, 출연, 송출하는 개인 채널을 운영하고, 대중의 일부, 즉 개인이 직접 콘텐츠를 창작하여 대중적 영향력을 발휘하는 인플루언서가 될 수 있는 시대가 되었다. SNS 등 개인 매체를 통한 정보의 접근과 전파가 용이한 시대, 문화산업의 생산과 소비관점에서 대중은 점차 적극적 생산자, 유통 매체로서 일방적인 수용과 소비자라는 인식은 급격하게 변하고 있다.

　일반적으로 현재까지 미술 커뮤니케이션에서 대중이란, 일반적으로 미술에 직접 종사하는 전공자, 전문가가 아닌 대중을 의미했다. 더 많은 대중이 미술적 체험과 향유의 기회를 얻게 되는 것, 문화로서의 미술이 특정한 계층에게만 특정한 분야에서만 역할 하는 것을 넘어서서 수용자인 대중에게 가까이 다가가고 이들의 자발적인 참여가 이루어지는 미술의 사회적 확산이 '미술의 대중화'의 방향이자 전략이라고 할 수 있다. 그동안 미술이 사회적으로 확산하여 가는 대중화 현상은 고급예술로서 미술이 사회 구성원인 대중에게 가까워지기 위한 노력으로 봐야 하며 상업화로 치닫는 문화산업화 현상과 구분 지어 논의하고자 했다. 고급미술, 즉 순수미술이라 칭하는 영역과 대중미술의 영역을 구분했다. AI가 그린 그림 또한 '고급', '순수'의 범위에서 인정받지 못한 혈통으로 주장하고 있는 것과 같은 맥락이다. 물론, 대중성을 바탕으로 한 대중미술과 고급미술의 영역이 대중화된다는 것은 다른 의미를 지니며, 고급미술과 대중미술의 이분법적 구분은 논쟁의 여지가 있다. 일단 고급과 대중예술을 나눠

11 미국의 미래학자 앨빈 토플러가 1980년 자신의 저서 '제3의 물결'에서 처음 소개한 개념으로 프로듀서(producer, 생산자)와 소비자(consumer, 소비자)의 합성어이다. 소비자(소비자 클럽)가 모여 제조업자와 함께 소비자 욕구에 맞는 물건을 만든다.

규정하기 어렵고 고급예술의 가치를 존중하고 고급문화의 확산을 중시하는 입장에서는 대중문화로서 대중예술의 확산을 우려하는 비판이 있고, 반대로 예술의 고급화, 엘리트 문화를 경계하는 목소리도 존재하기 때문이다.

> "고급미술의 대중화는 창조된 작품 혹은 예술적 행위를 좀 더 폭넓은 영역에까지 영향을 주고자 하는 영역 확대의 추구임과 동시에 이러한 대중화 노력으로 문화의 보급과 향유가 확대될 수 있다는 측면에서 시도되는 활동들을 말한다(성민우, 2012)."

사회학자 폴 디마지오(P. Dimaggio)는 미술관의 대중을 후원자 대중(patron public), 마케팅 대중(marketing public), 사회적 대중(social public)으로 구분한다. 이때 시각예술을 주로 여가의 관점에서 접하거나 시각예술에 대한 동기가 강하지 않은 대다수의 일반 대중은 마케팅 대중과 사회적 대중을 의미한다(한국문화예술위원회, 2008).

'수용자 연구'는 커뮤니케이션 분야에서 날로 중요성을 더해가고 있는 미디어 수용자 연구를 총칭하지만, 좁게는 흔히 1980년대 영국에서 시작되어 국제적으로 확산한 비판적 문화연구 전통의 '수용자 연구'를 지칭하기도 한다.

미디어 수용자 연구는 미디어 연구 초기부터 활발히 수행되어 온 의제로 인식론적 틀에 따라 혹은 연구목적과 접근방법에 따라 다양한 관점에서 논의되어왔다. 시각에 따라 수용자에 대한 인식, 수용자와 미디어의 관계, 그리고 미디어와 미디어를 소비하는 수용자의 실천 등을 이해하는 방식도 변화됐다.

초기 커뮤니케이션 연구의 주된 관심은 실증주의적 효과연구라고 할 수 있다. 효과연구는 대중매체 이용과 그에 따른 수용자의 인식, 태도나 행위의 변화를 설명하고자 했으며 여기서 수용자는 송신자가 이끄는 대로 조종할 수 있고 설득 가능한 수동적인 존재로 여겨졌다. 그러나 1970년대 커뮤니케이션 분야의 문화연구 등 다양한 접근방식을 통해 새로운 개념과 이론들을 차용하면서 수용자에 대한 새로운 논의가 이루어지게 되었다. 이를 통해 초기 커뮤니케

이션 모델과는 차별화된 새로운 시각의 수용자 개념이 제시되었다. 여기서 수용자는 수동적이고 개별적 존재가 아닌 능동적 수용자로서 인식되었다.

능동적 수용자란 수용자의 적극적인 미디어 이용의 측면보다는 메시지의 해독과 의미 창출이라는 측면에서의 능동성을 말하는 것으로, 수용자는 메시지의 소비자에서 나아가 의미의 생산자로 개념화되었다. 이런 시각에서 수용자는 일상생활에서 미디어를 능동적으로 소비하는 적극적 의미 창출자로 미디어에 대한 수용자의 다양한 해석이 가능해졌다.

문화연구를 모태로 하는 수용자 연구는 미디어 텍스트의 지배문화를 위한 헤게모니적 힘에 대한 수용자의 힘(자율성 또는 저항)을 강조하는 소위 '능동적 수용자 이론(active audience theory)'이 지배적 흐름으로 자리를 잡고 있다. 능동적 수용자 연구는 수용자 연구의 이론적 틀의 역할을 한 영국 스튜어트 홀(Hall, 1980)의 '부호화, 해독' 논문과 이를 수용자 연구에 처음으로 적용한 데이비드 몰리(Morley, 1980)의 <네이션 와이드 시청자>(The Nationwide Audience)를 각각 이론과 방법론적 근간으로 삼으며 시작되었다.[12]

수용자 연구는 흔히 '미디어 텍스트 해독에 관한 연구'와 '미디어 활용 연구'로 나눌 수 있는데[13] 수용자 해독연구에 관한 국내 연구들은 흔히 스튜어트 홀(Hall, 1980)과 데이비드 몰리(Morley, 1980; 1986), 그리고 즐거움에 대한 논의에서는 특히 앵(Ang, 1985)과 피스크(Fiske, 1987a; 1987b)의 연구를 이론적 배경으로 삼는다.[14]

미술계는 마치 미술의 대중화를 원하는 듯 교묘한 대중 지향적 활동을 확대하지만, 정작 대중화는 그들의 지향점이 아니며 범접하기 힘든 고급문화로서

12 여성 시청자의 드라마 해독에 대한 첫 수용자 심층 인터뷰 연구인 도로시 홉슨(Hobson, 1982)의 Crossroads가 선구적 저술로 여기에 포함될 수 있다.

13 몰리와 실버스톤(Morley & Silverstone, 1991)은 이를 '수용분석'과 '민속 지학적 접근'으로 부르며, 나미수(2005)는 '텍스트 해독연구'와 '미디어 소비연구'로 구분해 부른다.

14 더욱 세분된 관심사에 따라 그 이론적 자원들은 물론 조금씩 달라진다. 젠더 정치학에 초점을 둔 연구들은 제니스 래드웨이(Radway, 1984)나 메리 브라운(Brown, 1994)의 연구를, 그리고 수용자의 즐거움에 초점을 맞춘 경우는 롤랑바르트와 미하일 바흐친을, 또 일상성을 강조할 경우는 드세르토의 연구를 주로 활용하는 경향을 보인다.

미술이 존재해야 하기에 창조적 생산자로서 대중의 '무지'를 조롱하고 그들을 '계몽'의 대상으로 취급한다. 그러나 인공지능 등 다양한 프로그램 활용사례에서 보듯 대중은 일반적 이미지 관점에서 살펴보면 수동적인 관람자, 소비자의 역할을 벗어나 디지털기술을 활용한 이미지 창작과 유통, 전파 등 커뮤니케이션 과정의 주체가 될 수 있는 환경에 있다.

3장

미술 커뮤니케이션의 변화

3장

미술 커뮤니케이션의 변화

1. 보는 방식의 변화, 새로운 시각적 경험

선사시대 동굴 벽화부터 오랫동안 인간의 커뮤니케이션 수단으로 이어져 온 이미지 텍스트, 즉 '그림, 이미지'는 '말'이 생겨나기 이전부터 인간의 생각을 표현하고 전달하는 방식으로 사용되었으며 현재까지도 '문자'로 설명하기 어려운 다양한 의미를 함축적으로 내포하고 있다.

'말'은 별다른 장치의 개입 없이 인간 대 인간의 소통을 가능하게 하였으나 직접 커뮤니케이션 현장에 없다면 소통할 수 없고 현장을 벗어나면 기억에 의존해야 하므로 정보, 지식의 저장과 전달은 시간과 공간의 제약을 벗어날 수 없었다. 그러나 최초의 그림, 이미지로 표현된 '이미지 메시지'는 '말'의 시간적 한계를 넘을 수 있었다. 예컨대, 현재를 살아가는 우리가 문자가 발명되기 전 오래된 동굴 벽화나 성당의 벽화를 통해 당시의 문명을 추측할 수 있듯이 말이다.

┃그림 9 알타미라 동굴벽화

그림이 세상에 존재하지 않는 새로운 메시지를 창조하며 이어지는 반면, 인간을 통해 구전의 방식으로 전파되던 '말'은 '문자'의 발명으로 인해 마침내 시간과 공간을 넘어 저장되고 전파될 수 있었다.

┃그림 10 이집트 파피루스 〈사자의 서〉

이후 문자는 인쇄술의 발명으로 인해 권력과 자본에 독점화된 정보, 지식을 비로소 대중화하고 계승해 갈 수 있게 되었다. 현대 미디어의 역사는 책이 인쇄되면서 시작된다고 볼 수 있다. 필사되던 텍스트가 기술을 통해 대량으로 똑

▌그림 11 수메르 쐐기문자판

같이, 유사하게 재생산된다는 점에서 커뮤니케이션의 혁명이라 부를 수 있겠다. 초기에는 인쇄기 등 생산수단이 왕실, 권위적 기관 등에 한정되어 있었으나 점차 세속적이며 실용적인, 대중적 콘텐츠가 각국의 언어로 인쇄되며 중세 세계의 변혁을 가져오는 역할을 했다고 봐도 무방하다. 인쇄술 이전에는 대략 2개월 만에 1권의 책이 필사될 수 있었지만, 구텐베르크 이후 1주일 만에 5백 권이 넘는 책이 인쇄될 수 있었다. 1450년부터 1500년까지 반세기에 걸쳐 유럽 사회에는 8백만 권에 달하는 서적이 쏟아졌다. 인쇄술 덕분에 유럽 사회는 '정보와 매체의 대폭발'을 경험했다. 1500년 이전에는 2천만 권의 책이 인쇄되었고, 다음 100년 동안은 1억 4천만 권이 넘는 책이 인쇄되었다는 통계도 있다. 이처럼 더욱 많은 사람이 책을 접할 수 있게 됨에 따라 폭넓은 식자층의 시대가 열렸다. 사람들은 더는 정보를 통치자나 교회에 의존하지 않아도 되었으며 스스로 정보를 해석하면서 기존의 견해에 도전하기 시작했다. 서양 사회가 중세에서 근대로 이행하는 계기로 작용한 르네상스, 종교개혁, 과학혁명도 인쇄술이 없었더라면 거의 불가능했을 것이다.

이미지 또한 인류의 역사와 함께 변화해왔으며, 그 시대의 사회적 환경 및 기술의 발전과 깊은 연관이 있다. 고대 그리스와 로마 시대에는 신화와 종교적

▌그림 12 제단화 예시

이야기를 주제로 한 조각상과 회화가 많이 생산되었고, 이는 이들 시대의 미술
을 바라보는 시각과 철학, 종교적 신앙에 기인한다. 마찬가지로 중세시대에는
교회와의 관계에서 제의식의 상징으로서 기독교의 역사와 예수 그리스도의 이
야기를 전달하기 위한 종교화와 성상이 많이 만들어졌다.

　미술 커뮤니케이션 과정의 기술과 매체의 발전을 살펴보면, 먼저 회화에 있
어 캔버스라 불리는 '사각의 프레임'의 발명에 주목해야 한다. 유체 페인팅 기
법이 발명되기 이전 서양회화는 건축물 일부라고 할 수 있었다. 건물의 장식적
효과를 위한 소품 수준으로 이해할 수 있다. 건물의 아직 마르지 않은 회반죽
벽에 물로 녹인 물감으로 그리는 프레스코1 기법은 당시 회화라는 부호화를
통한 메시지 전달의 기본 방식이었고 건물은 그 메시지를 표현하는 매체로써

존재했다. 독립적인 작품이라기보다 건물에 종속된 실내장식 수단으로 보는 것이 합당할 것이다. 하지만 캔버스의 등장 이후 회화는 이제 독립적이며 이동 가능한 사각형의 프레임에 그려지게 되었다. 캔버스의 사용으로 회화는 건축물 일부라는 위치에서 비로소 독립될 수 있었다.

이후, 르네상스 시대는 원근법 등 '그리는 기술'의 큰 변화와 발전이 이루어졌다. 매체를 연구하는 학자에 따라 다르지만, 프랑스의 매체학자 레지스 드브레(R. Debray)의 견해[2]에 따르면 가상의 평면 공간을 실제처럼 보여주고자 했던 기술 즉, 원근법은 커뮤니케이션의 사회적 약호이며 메시지를 부호화한다는 점에서 보는 방식과 수단으로써 커뮤니케이션 '매체'라 할 수 있다.

그림 속의 가상을 실제처럼 보이게 하는 일루전(illusion) 창조가 목표였기 때문에 무엇보다도 환영을 만들어내는 예술가의 솜씨는 찬탄의 대상이 되기도 했다. 전통적인 그림일수록 진짜와 같은 환영을 불러일으키기 위해 원근법이 필요했고, 원근법을 토대로 한 전체적인 조화가 중시됐다. 근·현대적 시각체제에서 지배적 시각 양식은 원근법[3]에 기반한 것이었다.

"플라톤 이래 근대미술에 이르기까지 서양의 전통미술을 이끈 절대적 규범은 '재현과 모방'이었다. 특히 시각예술의 모방적 모델은 르네상스 사상 속에서 입지를 굳히고 있었다. 르네상스의

1 Fresco Painting 프레스코는 인류 회화사에서 가장 오래된 그림의 기술 혹은 형태로 여겨지는데, 프레스코의 등장이 확인되는 것은 13세기 말로, 14세기부터 16세기까지를 특히 프레스코의 황금기라고 할 수가 있다. 지오토, 마사치오, 피에로 · 델라 · 프란체스카, 미켈란젤로 등이 명작을 남겼다. 기원전 약 3000년 미노스 문명의 중심지인 크레타섬의 크노소스 벽화가 프레스코 기술로 그려진 대표적 유물이다.
2 레지스 드브레(R.Debray)의 매체 분류
 1. 상징작용을 담당하는 일반적 방식(말, 문자, 영상, 디지털 전산)
 2. 커뮤니케이션의 사회적 약호(code: 영어, 한국어 등 음성메시지가 발화되는 자연언어)
 3. 기록과 저장을 위한 물질적 평면체(점토, 파피루스, 종이, 마그네틱테이프, 스크린)
 4. 특정한 전송망과 연결된 기록장치(인쇄물, 사진, 텔레비전, 컴퓨터) (Debray,1994)
3 작가가 지정한 한 장면을 2차원의 캔버스를 통해 사실감 있게 보는(사실은 속는), 지배적인 〈보는 방식〉이다. (주은우. 2003. 〈시각과 현대성〉. 한나래)

이론가 조르지오 바자리(Giorgio Vasari 1511－1574)는, 미술의 역사를 모방 기술이 진보적으로 완벽해지는 과정으로 보기까지 했다(Danto, 1983)."

서양미술에 있어 대상의 재현, 정확한 묘사는 지속적인 관심사였고 특히 르네상스 시대에 들어 원근법적 시각, 즉 투시의 문제를 지각하기 시작하였다. 르네상스부터 사실주의까지는 대상을 그대로 옮길 수 있다는 재현(representation)에 대한 믿음으로 원근법, 명암법 등을 중시하고 실물과 똑같이 옮기거나 심지어 더 화려하게 그리는 것만이 왕족이나 귀족 등 후견인에게 인정받는 재능이자 역량이었다고 할 수 있다.

"원근법의 본질은 화가(관찰자)와 대상 사이의 거리를 재는 것이었다. 화가는 모델 앞에 격자창(grid)을 세우고 지지대에 한눈을 고정한다. 격자창으로 대상의 위치를 확인한 화가는 격자창과 똑같이 그려진 종이에 대상을 옮겨 그린다. 이러한 방식으로 화가들은 사물을 화면 위에 정확하게 그려낼 수 있었다."[4]

원근법은 르네상스 이후 서양미술의 가장 기본적이고 보편적인 원리로 작동하게 되는데, 원근법의 개발 당시 혁신성으로 인해 미술가 대부분과 대중들은 익숙한 중세적 공간 표현과의 상이함에 곤혹스러워했다. 그러나 원근법의 적용으로 인해 이전의 그림과는 다른 깊이감을 만들어 낼 수 있게 되었고 르네상스 이후 대다수 미술가는 원근법을 매개로 현실보다 더 사실적인 시각적 현실을 성공적으로 그려낼 수 있었다.

4 김승환. 2009. 미술과 매체 - 모더니스트 미술에 미친 사진과 영화의 영향 - 2009.04, (33) pp.81~98

"3차원의 입체와 공간을 2차원으로 나타내기 위해 기하학적으로 균질한 바탕 위에 일정한 틀을 설정하고 그 틀에서 작업해 낸 인위적 원근법은 과학과 예술의 속성이 혼재되어 출발하였다."[5]

당시 2차원 캔버스에 묘사된 풍경과 인물, 사물이 인간의 물리적 시각체계와 별 차이가 없어야 했다. 사실적인(혹은 과장되게 아름다운) 그림일수록 화가는 일거리도 많아지고 경제적으로 풍요로워지는 구조라 할 수 있다.

사회구조의 변화로 인해 중산층과 자본계급이 등장했고 이 신흥계급들은 기존의 왕족이나 귀족과 같은 특정 계급들만이 누릴 수 있었던 초상화 등 고가의 작품 구매에 적극적이었다. 비싼 사실적인 초상화를 소유하려는 그들의 욕구와 수요는 당시 대상을 관찰하고 그대로 사실적으로 옮겨오는 기술적 방법에 관한 다양한 연구들이 진행되는 계기가 된다. 현재 우리가 알고 있는 익숙한 사진술 또한 인화기술이 발명되기 전부터 다양한 연구자들이 사진의 원리를 드로잉에 먼저 활용하는 시도가 있었다.

"적어도 15세기부터 자연을 최대한으로 정확하고 확실하게 재현하도록 고안된 기계적인 것이나 렌즈 모양의 수많은 장치가 있었다."[6]

"16세기에서 17세기에 이르기까지 많은 종류의 카메라가 고안되었다."[7]

5 류전희. 2011. 15~16세기 초 원근법의 전개 과정. 대한건축학회 논문집 – 계획계, 27(2).
6 디아그라프, 아가토그라프, 히알로그라프, 까레오그라프, 프로노피오그라프, 외그라프, 도안경, 잠만경 카메라, 자연광 확대환등기, 오목볼록 그리즘, 피지오노트레이스, 그리고 수많은 전사기 (Scharf, 문범 옮김, 1992)
7 아론 샤프, 문범 옮김, 미술과 사진, (미진사, 1992)

원근법과 명암법 등 재현에 충실했던 미술 커뮤니케이션 매체들은 르네상스 시대 회화의 기본 원리로서 작용하며 2차원의 화면에 3차원의 공간을 담아 당시 회화가 담당한 재현의 목적을 수행했다. 그리고 그러한 재현의 욕구로 인해 뒤러의 격자구조 장치와 접안렌즈, 알베르티(Alberti)가 설명한 불확실한 기계 이론을 필두로 17세기에 여러 장치가 만들어졌다. 프리즘을 이용하여 대상을 보고 그리는 '카메라 루시다' 등 초기 다양한 전사기들이 출현했으나, 사진이 발명되고 나서 모두 사라졌다. '사진술'의 개발은 오랜 세월 동안 그 지위를 보존해 왔던 르네상스 회화의 오랜 전통을 깨뜨리고 새로운 보는 방식과 표현을 제시했다. 결국, 회화의 생산성을 위해 고안됐던 사진술로 인해 전통적 회화의 방식은 구태스런 유물이 되었고 많은 직업 화가들은 생활고를 겪게 된다.

오랫동안 인간의 감각에 의존한 생산, 즉 직접 눈으로 보고 손으로 그리는 전통적 방식에서 현실적인 이미지 저장과 전달이 쉬워졌다. 지금은 각각 휴대 전화마다 내재되어 누구나 가지고 다니는 촬영 기기지만 이 사진기술이 세상에 나오기까지는 광학과 공학, 화학 등 다양한 분야의 연구자들의 오랜 시간의 연구와 실패의 과정을 거쳐야 했다.

다게르의 다게레오타입(daguerreo type)이 1839년 프랑스 과학 아카데미에서 발명품으로 처음 인정을 받아 공표되었다.[8] 다게레오타입과 함께 등장한 새로운 시각의 경험들로 인해 결국 이전의 삶을 지배하던 보는 방식, 즉 재현의 원근법은 위기를 맞이하게 되었는데, 그 어떤 사실적인 그림보다도 훨씬 더 정확하게 현실을 재현해 내는 사진으로 인한 위기는 어쩌면 당연한 결과라 할 수 있었다. 사진으로 인해, 인물을 세밀하게 묘사해왔던 초상화가, 비교적 많은 수량의 인쇄가 가능했던 판화가 등은 물론 대부분 화가는 입지가 좁아졌다.

"1800년대부터 1870년대까지 로열 아카데미에 출품된 세밀한 초상화 수가 급감하기도 하였으며 1880년 전에 베를린과 함부르

8 다게레오타입 이전부터 상을 고착시키려는 연구와 실험이 여러 방식으로 동시다발적으로 진행됐기에 사진의 발명에 있어 특정한 시점을 밝히는 것은 위험하다는 것이 일반적인 견해다.

크에 거주하는 59명의 다게레오타입의 사진사 중 적어도 29명은 판화가를 포함한 화가들이었다. 또한, 프랑스와 영국에서도 화가들이 사진 스튜디오의 조수로 일하기도 하고 사진으로 전향하는 예도 생기게 된 것처럼 회화 특히 초상화는 사진의 출현 이후 가장 큰 위협을 받게 된다(Aaron Scharf, 1992)."

대중들은 그 어떤 화가의 사실적인 그림보다 더 정확하게 현실을 재현해 내는 사진이라는 커뮤니케이션 매체의 매력에 빠져들었다. 사진은 이미지를 만들어내는 것이 아니라 빛에 실려 온 이미지를 기계적으로 기록한다. 재현이라는 측면에서 볼 때, 이제 원근법은 더는 사진의 적수가 될 수 없었다. 당시 경제력을 갖춘 중산층들이 확대되며 상위층이 누리던 그림에 대한 수요가 늘었다. 사진술은 르네상스 이래로 굳건히 유지해오던 서양미술의 근간을 뒤흔들고 동시에 인간의 커뮤니케이션 방식에도 커다란 변화를 가져왔다.

19세기 산업화시대에 등장한 사진, 영화의 발명과 같이 기술의 발전에 따른 인간의 커뮤니케이션 방식도 변화하고 있었다. 400여 년간 서양미술을 지배해 온 원근법은 경쟁력을 잃게 되었다. 재현묘사를 기반으로 하는 회화작업으로 생계를 유지하던 화가들은 상대적으로 사실적 재현이 가능한 사진으로 인해 직장을 잃게 되는 상황에 직면한 것이다. 그러나(다음 절에서 후술하겠지만) 기존 회화 커뮤니케이션 방식의 변화는 불가피했지만, 반면 사진술의 개발은 예술적 자율성을 확보하는 계기가 되었으며 현재의 후기모더니즘, 개념미술로 이어지는 중요한 단서가 된다.

당시 회화의 위기의식은 이처럼 기술을 기반한 다양한 커뮤니케이션 매체의 탄생과 밀접한 관련이 있다고 볼 수 있다. 새로운 시각 매체들은 기존의 보는 방식과 표현방식을 전복할 만큼 영향력이 강했고 이들의 등장으로 전통적 미술이 가지는 가치와는 다른, 새로운 가치의 교환이 가능한 커뮤니케이션 구조가 만들어지고 있었다.

그동안 정확한 묘사와 재현을 위해, 그리고 권력과 종교를 위해 고민해 왔

던 서양회화의 전통이 달라지기 시작한 것도 이 시기와 밀접한 관계가 있다. 사진이 가져온 회화의 변화에 대해 맥루언은 다음과 같이 말했다.

> "사진이 가져온 극히 커다란 변혁은 전통적 예술세계에서 일어났다. 화가는 이미 몇 번이나 사진에 찍힌 적이 있는 세계를 그릴 수는 없게 되었다. 그리하여 화가는 인상주의와 추상주의 예술을 통하여 창조의 내적 과정을 표현하는 방법을 채택하게 된다. (......) 이리하여 예술은 외면의 세계를 닮는 데에서 내면의 창조로 전향하였다. 예술가는 우리가 '이미 알고 있는 세계'를 닮은 세계를 그대로 묘사하는 것이 아니라, 사람들의 참가를 요청하기 위하여 창조의 과정만을 제시하게 되었다(McLuhan, 박정규 옮김, 2005.)"

서양미술의 근간을 뒤흔든 사진술은 인간의 지각방식에도 커다란 변화를 가져왔다. 사진의 등장이 가져온 가장 커다란 변화 중의 하나는 주관적인 감정이나 선입견이 없는 '기계의 눈'이 '인간의 눈'을 대신하게 된 것이다.[9] 르네상스의 원근법은 현실의 재현을 표방했으나 사실, 이상화된 아름다움을 보여주었을 뿐이었다. 그러나 객관적인 '기계의 눈'이 대상을 묘사하는 과정에서 미술가의 감정이 개입되는 것을 허용하지 않음에 따라 전통적인 미술의 기준에서 볼 때 추하고 저급한 주제도 더욱 사실적 관점에서 다루어지게 되었다.

사진의 등장은 회화의 새로운 커뮤니케이션 방식을 요구했다. 더불어 예술의 시스템 구조와 작동 규칙, 메커니즘 역시 복제기술의 혁신에 맞춰 새로운 방향을 제시해야 했다. 이처럼 19세기 미술 커뮤니케이션의 변화는 이미지 복제기술인 사진술의 개발로부터 시작되었다고 할 수 있다. 사진은 회화가 구축했던 전통적인 화면 프레임과 구도를 수용함으로써 상호관계를 형성하게 되어 독립적인 예술 장르를 형성하였으나, 최근 AI를 활용한 사진(사진 같은 그림)으

9 김승환. 2009. 〈모더니스트 미술에 미친 사진과 영화의 영향〉. 미술과 매체.

로 인해 사진술에 대응하는 회화의 위기를 그대로 이어가야 할 처지에 있다.

한편, 벤야민(Walter Benjamin, 1892~1940)은 예술과 관련하여 사진과 영화라는 새로운 기술 매체가 초래한 철학적인 변화를 제기했다. 사진과 영화의 매체적 속성은 이미지의 기계적 재현 및 복제 가능성으로, 이러한 기술 매체의 기계적 복제와 예술의 상관성을 벤야민은 다음과 같이 설명한다. 우선 예술작품의 기계적 복제가 앞서 언급한, '아우라(Aura)'를 배제한다는 점이다. "아무리 가까이 있더라도 어떤 것의 일회적 나타남"으로서의 아우라는 예술작품의 일회적 현존성으로 인해 작품이 지니게 되는 거룩하고 성스러운 의미, 분위기를 뜻하지만, 이제 예술작품의 기술적 복제 가능성은 그 같은 아우라를 제거함으로써 예술작품이 지금까지 종교적 의식 속에서 살아온 기생적 삶의 방식에서 벗어나도록 하였다는 것이다. 전통예술의 본래 사용가치는 종교의식과 상관이 있으며, 이 의식적 가치를 기술복제시대 이후 전시가치가 대신한다는 것이다. 사진과 영화와 같은 기계적 복제 영상을 두고 '예배적 가치'는 현저히 감소하였으나 '전시적 가치'는 극대화되었으며, 기계적 복제 때문에 정보로서만 존재하는 시각예술작품은 '아우라(Aura)'와 관람자와의 물리적 거리를 상실하였다는 주장이다. 다시 말해, 전통적 미술은 그 유일무이성(唯一無二性)으로 인해 종교적 가치에 필적하는 예술의 고유한 가치, 즉 아우라를 소유하고 있었으나, 복제기술의 발전으로 등장한 사진 및 기타 미디어 아트는 쉽게 복제될 가능성으로 인해 아우라를 상실하였다는 견해이다. 대신 관객이 언제 어디서든 접근해서 감상할 수 있는 대상이 되었고, 결국, 기술의 발전이 예술의 탈신비화를 가속해 예술을 민주화하고 사회에 대한 비판적, 참여적 거리감을 확보할 수 있게 한다는 것이다. 그러나 기술이 예술을 민주화하여 대중에 더욱 친근해질 것이라는 가정은, 기술이 항상 누구에게나 동등하게 접근할 수 있다는 것을 가정하는 것이다. 그러나 이것은 항상 유효한 사실이 아니다. 예를 들어, 사진과 영화의 기술을 사용하거나 이용하기에 처음부터 저렴했던 것은 아니었다. 그리고 필자가 주장하는 것처럼 기술로 인해 이미 어려워져버린 예술을 오로지 보급의 발달로 비판과 참여를 할 수 있는 민주적 접근이라 보는 것은 일부 다른

견해가 있을 수 있다. 기술은 종종 사람들이 세상에 대해 비판하고 참여하지 않도록 만드는 데에도 역할을 한다. 기술 복제된 원형은 그 가치를 잃고, 관람이라는 '경험'을 복제하며 개인적 감상까지 복제해내고 있으며 다른 시각을 원천 차단하는 효과를 보인다. 기술은 다양한 예술적 가치와 현상에 공통된 프레임을 씌우고 같은 생각을 강요하며 여론을 만들어 가는 것이다. 다만, 현상적으로, 기술로 인해 복제가 가능해지며 공간적 접근이 쉬워지고 복제된 예술의 수집이 보편화하여 더 많은 사람이 예술에 액세스할 수 있게 되었다는 점에서 벤야민의 주장은 어느 정도 타당하다.

이후, 사진술에 이어 축음기술과 전신의 발명으로 인해 말과 이미지는 물론 소리까지 저장할 수 있게 되었고, 전화기로 인해 그 소리를 멀리 떨어진 곳까지 전달할 수 있게 되었다. 다음은, 이미지, 소리에 비해 대용량의 데이터인 영상 메시지를 생산하고 저장, 전달할 수 있게 되면서 영화와 텔레비전이라는 대표적인 매스미디어의 시대를 열 수 있었다. 물론, 그 사이에는 인쇄술, 사진술 등 핵심적 발명 외에도 커뮤니케이션을 변화시킨 다양한 과학과 기술이 존재한다. 가령, 종이, 잉크, 프레스 기술 등이 발명되지 못했다면 커뮤니케이션의 혁명이라 불리는 인쇄술은 없었을 것이다. 마찬가지로, 라디오, TV 또한 무수히 많은 아이디어와 발명품의 조합이다. 이들은 다양한 기술들을 조합하고 아이디어들을 편집하여 오랫동안 의미 있는 미디어로 살아남을 수 있었다. 이처럼 기술과 미디어의 변화와 확장에 따라 미술을 매개로 하는 커뮤니케이션의 방식 또한 지속해서 갈등과 융합을 통해 이전과는 다른 방식으로 변화하고 있었다.

이처럼 미디어 커뮤니케이션 기술의 발전에 따른 미술 커뮤니케이션의 변화는, 전통의 부정과 함께 새로움을 추구하던 모더니스트 미술가들에게도 커다란 자극제가 되었다. 20세기 초 기술의 발달은 다양한 매체의 출현을 가속했고 대중의 일상 속으로 들어옴에 따라 실험적인 미술가들은 이런 매체들을 자신의 미술과 적극적으로 연결하고자 했다. 이런 전통은 1960년대 이후에도 계속되어 비디오 아트, 컴퓨터아트, 멀티미디어 설치미술, 디지털아트, 웹 아트

등 새로운 방식의 미술이 나타나기에 이르렀다. 이처럼 새롭고 다양한 이미지 생산기술과 디지털 장치를 배경으로 기술과 미술이 결합한 동시대 미술에 대중들은 더욱 현대미술로부터 소외감을 느끼게 되었고, 창의성을 잃어버린 대중의 '무지'는 견고해졌고 벤야민이 꿈꾸었던 예술의 민주화 또한 그 의미를 잃어갔다. 아니 그보다 훨씬 전부터 '대중적 무지'의 조짐은 있었다고 볼 수 있다.

사진의 발명 이후 1910년 무렵 마르셀 뒤샹(Marcel Duchamp)은 회화의 종말을 선언하였다. 사진, 영상 등 새로운 매체들의 등장 이후 회화는 자율성을 토대로 자신의 길을 모색하기 시작했고 그 과정에서 다양한 미술적 이념과 철학들이 모더니즘의 이름으로 선언되었다. 결국, 추상회화에 이르러 스스로 더 증명할 것이 사라짐과 동시에 회화의 죽음, 즉 여정의 마지막 종착지에 도달하게 되었다는 것이다. 새로운 매체의 출현과 함께 발생한 커뮤니케이션의 문제는 어찌 보면 당연한 현상이었다. 맥루언이 암시하듯, 서로 다른 매체는 외부 세계와 관계를 맺거나 정보를 전달하는 다른 매개를 의미한다는 점에서 매체가 바뀌었다는 것은 바로 그것을 사용하는 사람의 인식방식과 구조가 바뀌었음을 의미하기 때문이다(McLuhan, 2007).

> "새로운 매체를 이용한 미술가들의 작업은 기존의 세계를 보고 인식하는 방식에서 벗어나서 새로운 인식체계를 모색하거나 확립했음을 의미한다. 따라서 새로운 매체를 이용하는 미술을 이해하기 위해서 우선 미술가가 어떤 새로운 매체를 자신의 작업에 어떻게 연관시키는가를 이해해야 한다. 다시 말해 우리는 다음과 같은 질문에 대한 답을 찾아야 한다. 새로운 매체가 전제하는 새로운 의사소통방식과 인식구조를 미술가는 어떻게 이해하고 수용했는가? 그러한 인식체계에 따라 그는 어떻게 세상을 인식하기 시작했으며, 그러한 인식방식은 그의 작품 속에서 어떻게 구체적으로 형상화되었는가(김승환, 2009)?"

현대 대중매체 중 최고의 정보전달 시스템이라 할 수 있는 '인터넷'을 중심으로 사회의 커뮤니케이션 구조가 바뀌고 있으며 이는 필연적으로 인간 또는 인간이 사회를 바라보는 패러다임도 바뀌게 하고 있다. 특히 90년대부터 급속히 발달한 인터넷은 21세기 현대인들의 생활방식을 완전히 바꾸어 놓았다고 해도 과언이 아니다. 이런 혁신적 변화의 배경에는, '사진'으로 대변되는 이미지복제 테크놀로지가 예술의 영역으로 들어오면서 초래한 커뮤니케이션 방식의 변화에 따른 새로운 예술적 패러다임이 존재한다. 결국, 기술과 커뮤니케이션 매체의 변화는 사회 전반에 걸쳐 커뮤니케이션 방식의 구조적인 변화를 일으켜 우리의 삶에도 새로운 예술적 시각을 요구하고 있다. 그리고 예술과 미술에 대한 개념과 정의, 역할, 형식과 내용 또한 이러한 패러다임에 의하여 필연적으로 상당 부분 변화를 겪고 있다.

최근 창의적 인간의 대표 브랜드로 인식되는 애플사의 스티브 잡스 또한 기존 매체와 아이디어의 융합을 통해 인간의 커뮤니케이션 방식을 바꿔버린 대표적 사례라 할 수 있다. 현재는 이 스마트폰을 통한 다양한 SNS 활동이 인간의 기본 커뮤니케이션 도구가 되어가고 있다. 빠르고 저렴한 네트워크 환경에서 이제 스마트폰은 문자, 이미지, 음성, 영상 텍스트 등 다양한 메시지 형태 모두를 제어하고 관리하며 공유하고 있다. 스마트폰은 현재를 살아가는 대중들의 24시간을 점유하는 압도적인 미디어로서 인간과 인간은 물론, 인간과 지식 간의 커뮤니케이션을 주도하고 있다. 다른 관점에서 기술은 미디어와 커뮤니케이션의 변화에 필수적 요소지만, 모든 기술이 미디어에 지속해서 적용되지 않고 새로운 기술의 융합으로 인해 메가 히트를 기록한 미디어 또한 순식간에 사라지기도 한다. '씨티폰'으로 불리던 통신단말이나, 필름카메라, GPS 내비게이션 단말 등 시장에서 사라진 매체 또한 부지기수다. 이유가 무엇이든, 결국 대중의 선택을 받지 못하면 사라진다. 과거의 매체가 사라지면 항상 새로운 매체가 그 자리를 차지하고 이것이 기술과 문화가 끊임없이 진화하는 이유이다. 사라진 미디어 서비스는 공통으로 대중의 선택을 받지 못했다고 할 수 있는데, 사라지는 매체의 주요 원인을 살펴보면, 결국 미디어의 커뮤니케이션

메시지 즉 콘텐츠의 부족이라 할 수 있다. 다른 이유로 종종 등장하는 '기능, 네트워크의 품질, 가격, 고객분석 등' 또한 콘텐츠의 생산과 유통에 주요 역할을 하는 부분이니, 결과적으로 미디어의 성공과 실패는 해당 매체와 딱 들어맞는 콘텐츠의 확보와 유통의 문제라고 볼 수도 있겠다. 미술 커뮤니케이션 과정을 이해하기 위해 우선 일반적인 미디어와 콘텐츠의 관계에 대해 논의를 하고 넘어가도록 하자.

2. 미디어와 콘텐츠

앞서 열거한 사라진 매체들 또한 스마트폰이라는 새로운 과학기술의 조합으로 인한 콘텐츠 경쟁에 밀린 결과이다. 따라서 간과하지 말아야 할 부분은 커뮤니케이션의 수단으로서 미디어의 경쟁력은 콘텐츠라 할 수 있으나 경쟁력 있는 콘텐츠 또한 영향력 있는 미디어로 모인다는 점이다. 콘텐츠의 자발적 제공을 유도하는 미디어의 영향력은 또한 편리한 기능, 확장성, 품위 등을 고려한 대중의 선택에서 비롯된다는 점에서 미디어와 콘텐츠, 수용자의 관계는 '닭이 먼저인가, 달걀이 먼저인가'라는 질문과 흡사한 구조를 가진다. 다만 신개념의 신기술로 태어난 매체의 경우, 마찬가지로 새로운 방식의 기술에 부합하는 새로운 개념의 콘텐츠를 확보하기는 쉽지 않다. 콘텐츠 생산자의 경우 자신의 콘텐츠 유통에 쉬운 기존 매체가 훨씬 더 익숙하고 성과를 보여주기 쉬우므로 아무리 편리하고 새로운 기술이 적용된 매체라 할지라도 경제성이 보장되지 않는다면 접근이 어렵다. 새로운 기술이 적용된 매체 출현 시 일정 기간 동안 기존 매체에서 유통되던 콘텐츠들이 여과 없이 그대로 유통되는 시기를 거치는 이유이기도 하다. 새로운 기술과 매체 출현 시 어느 정도 시장검증의 시간이 흐른 후, 해당 매체와 가장 어울리는, 혹은 대중의 선택을 받을 수 있는 콘텐츠가 살아남아 더욱 확장되고 발전해가는 것이다. 예컨대, 인쇄술로 인해 탄생한 초기 신문의 경우 그동안 구전되던 '소문'이 '기사'화 된다거나, 라디오 발명 당시 신문에서 유통되던 기사를 그대로 읽어주는 형태, TV의 경우 라디오 녹음 부스에서 읽어주는 광경을 그대로 촬영하여 보여주는 식으로 진행되는 것이다. 비교적 최근의 사례를 살펴보면 2000년대 초반 IPTV[10] 초창기, 인터넷망을 이용하는 새로운 매체 IPTV는 당시 케이블망을 이용한 유선방송사업자들과 DVD 등 영상배급사업자들에게 상당한 위협이라 할 수 있었다. 인터

10 인터넷 프로토콜 TV. 인터넷으로 실시간 방송과 VOD를 볼 수 있는 서비스로 최초 양방향 TV App 등 다양한 실험이 있었으나, 이후, 구독형 '실시간 채널 서비스'와 '주문형 비디오 VOD' 방식의 플랫폼 서비스로 산업 내 자리매김하고 있다.

넷망을 이용하여 방송을 제공하는 IPTV는 현재의 OTT[11] 서비스의 바탕이라 할 수 있는데 한 방향으로 콘텐츠를 제공하는 방송에 비해 양방향으로 송신과 수신을 할 수 있는 새로운 형태의 매체였다. 기존 방송 관련 사업들은 수용자 관점에서 당연히 시청자 중심으로 콘텐츠를 자유롭게 선택할 수 있는 IPTV를 선호할 것이라는 전망이 지배적이었고, 케이블방송, DVD 제작사 등 기존 사업자들에게 IPTV는 큰 위협이 아닐 수 없었다. 이처럼 IPTV를 포함한 인터넷 미디어는 채널, DVD 등 매체 사업자는 물론, 콘텐츠를 생산하고 유통, 관리하는 사업자, 그리고 채널 운용 시 삽입되는 광고사업자, 하다못해 DVD 포장 사업들까지 미디어, 콘텐츠 관련 거대한 산업적 변화를 예고하는 기술혁신을 불러왔다. 이러한 변화는 현재까지 이어져 방송미디어 산업은 이제 넷플릭스, 유튜브 등 글로벌 OTT 전쟁을 치르고 있다.

새로운 기술과 연결되는 새로운 매체의 탄생은 또한 기술과 매체에 정합하는 새로운 커뮤니케이션 방식을 요구하게 되는데, 새로운 기술과 매체에 완벽히 정합되는 콘텐츠의 제공은 상당한 적응의 시간이 필요했다. 예컨대, 문자와 이미지 위주로 제공하는 신문의 콘텐츠 형식과 메시지 전달의 방식을 이후 새로운 수단이자 방식의 매체, 라디오에 그대로 적용하기 힘들었다. 당시 라디오가 콘텐츠를 제공하는 방식은 그야말로 혁신적이었다. 익숙한 인쇄 매체의 정보전달방식을 넘어 음성메시지를 전달하는 라디오만의 새로운 커뮤니케이션 방식이 필요하게 되었고 라디오의 기술적 문화적 특성에 맞는 차별화된 콘텐츠가 생산되기까지는 상당한 시간이 필요했다. 마찬가지로, 영상을 저장 전달할 수 있는 TV, 인터넷망을 이용하여 양방향 소통이 가능한 IPTV, OTT 서비스 또한 매체의 특성에 따른 콘텐츠, 메시지의 개발에 상당한 시간이 소요되었고 지금까지도 매체와 완벽하게 어울리는 콘텐츠 방식을 찾고 있음은 주지의

11 OTT(OverTheTop)는 인터넷을 통해 볼 수 있는 TV 서비스를 일컫는다. OTT는 전파나 케이블이 아닌 범용 인터넷망(Public internet)으로 영상 콘텐츠를 제공한다. 'Top'은 TV에 연결되는 셋톱박스를 의미하지만, 넓게는 셋톱박스가 있고 없음을 떠나 인터넷 기반의 동영상 서비스 모두를 포괄하는 의미로 쓰인다.

사실이다. 다른 관점에서 보면 콘텐츠를 제공받지 못하는 매체의 경우, 방식에 기술적 우월성이 있다 하더라도 시장에서 도태되기 마련이다.

'매체'는 결국 콘텐츠를 전달하는 '수단'이며 이 '수단'을 이용하는 콘텐츠, 메시지의 존재가치는 매체의 생존을 결정한다. 매체를 수단으로 활용하는 생산자, 송신자는 자신의 콘텐츠 제공을 통해 수신자로부터 얻어낸 가치를 매체와 분배하는 과정을 거치게 되는데, 송신자의 경우, 일반적으로 자신이 개발한 콘텐츠와 메시지가, 최대치의 경제적 가치로 전환될 수 있는 매체를 선택하여 지속해서 이용하게 된다. 가령, 1997년 넷플릭스는 DVD 임대서비스를 제공하는 회사로 시작했다는 것을 모두 알고 있을 것이다. 당시 해당 사업의 압도적 1위 사업자는 '블록버스터'였다. 넷플릭스는 당시 인터넷 기반 임대서비스라는 것 외에 특장점이 부족했고 2007년 임대와 함께 스트리밍 서비스를 시작하였으나 그 또한 이미 알려진 비즈니스 모델이라 초반에는 시장의 큰 주목을 받지 못하였다. 하지만, 2013년, 넷플릭스는 자체 제작 드라마 시리즈 '하우스 오브 카드'로 큰 성공을 거두게 되고 이후 OTT 사업자가 직접 자체 제작 콘텐츠를 생산하는 방식으로 시장의 변화를 가져오는 계기가 되었다. 킬러 콘텐츠를 통해 미디어의 영향력을 확대한 이후 넷플릭스는 다양한 국가에서 서비스를 더욱 넓혀 제공하며, 지속해서 성장을 이어가고 있다. 만약 고만고만한 인터넷 스트리밍 서비스 중 하나로 남았다면 현재의 넷플릭스는 없었을 것이다. 미디어의 영향력 확대는 곧 핵심 콘텐츠의 원활한 확보를 의미하기 때문이다. 양질의 콘텐츠를 안정적으로 수급한다는 의미는 또한 미디어의 이용을 확대하는 기본 조건이 되기에 미디어와 콘텐츠 간 선순환을 이루는 구조가 된다. 고객이 많은 중심가의 대형백화점에 입점하려는 브랜드는 오직 입점만을 바랄 뿐 따로 조건이 없지만, 고객이 없는 동네 상가의 경우 브랜드를 입점시키기 위해 온갖 부당한 조건을 들어줘야 하는 것과 같다.

미디어와 콘텐츠, 메시지는 모두 고객, 수신/수용자의 선택이 필수적이며 수용자의 선택은 곧 매체의 영향력으로 변환되고 이어 경제적 가치로 전환되는 유일한 절대가치라 할 수 있다. 그렇다면, 현대미술을 지탱하는 동시대 미술

메커니즘의 커뮤니케이션 방식도 이와 같은 것일까? 수용자의 선택으로 인한 메시지와 미디어의 생존이라는 구조가 이어지고 있는 것일까?

　결론적으로, 미술 커뮤니케이션 과정의 미디어와 콘텐츠, 메시지의 관계는 일상적인 커뮤니케이션 구조와 확연히 다르다. 카텔란이 생각하는 미술관과 예술에 대해 알아보고 동시대 미술 커뮤니케이션 과정의 '미디어와 콘텐츠, 메시지'에 대해 논의를 이어가도록 하자.

카텔란과 미술관

　앞장의 미술관에 부착한 바나나를 기억하는가? 그렇다. 마우리치오 카텔란에 따르면, 그의 모든 작품은 미술관, 갤러리 같은 환경을 필요로 하며, 그 밖의 다른 공간에서는 아무런 효력을 발휘하지 못한다. 즉, 미술관을 벗어난 일상공간에서 카텔란의 작품을 접한다면 예술을 알아차릴 방법이 없다는 의미이다. 카텔란은 자신의 작품 <제9시>('La Nona Ora', 1999)를 예로 들었다. 붉은 카펫 위 커다란 운석을 맞고 쓰러져 있는 교황의 모습은 2001년 베니스 비엔날레에서 카텔란의 이름을 떠들썩하게 했다. 사람들이 이 익살스러운 작품에 높은 가격을 책정하고, 언론이 뜨거운 반응을 보인 것은 이것이 '예술'임을 알아차렸기 때문이었다. 똑같은 재료와 형상이라도 영화 소품이나 백화점 쇼윈도에 설치됐더라면 예술로서의 가치를 알아볼 사람들은 거의 없었을 것이다. 하지만 <제9시>는 비엔날레 전시에 출품되었고, 따라서 2006년에 300만 파운드, 한화 50억 원이 넘는 금액에 판매되었고 다양한 세계 매체들은 지면과 전파를 할애하여 이 작품의 가치를 논했다. 워홀의 브릴로 상자 또한 마찬가지이다. 슈퍼마켓 앞에 쌓인 평범한 수세미 상자였다면 예술적 가치는 없었을 것이다. 예술이 되기 위한 핵심조건은 커뮤니케이션 메시지의 이해라기보다는 기본적으로 공간, 즉 매체의 성격에 따라 규정된다고 보는 편이 가장 직관적인 답변일 수 있다. 사람들은 극장, TV, 모바일 등 각각 매체를 달리해도 대중의

감상과 판단에 미술처럼 큰 차이가 없는 영화나 드라마, 그리고 음악의 경우 또한 매체 환경에 따라 최소한 그것이 '예술인가 아닌가'를 따지고 의심하며 경계하지 않는다. 이에 반해, 미술 커뮤니케이션 과정의 메시지 전달 매체 중 하나인 미술관은 메시지와 상관없이 '예술을 구분할 수 있는 권위'를 가진 매체라 할 수 있다. 일상적 '상자', '변기' 등 그것이 무엇이라도 미술관의 선택을 받는다면 그것이 예술이 되고야 만다. 어찌 보면 매우 우스운 일이다. 동시대 현대 예술가들은 이러한 미술관의 권위를 이용하여 마음껏 대중을 우롱할 특혜를 받는다. 그렇다면, 미술관이나 갤러리를 이용할 수 있는 권리는 누구에게 주어지는가? 예술가들의 특권일까? 그렇다면, 예술가가 되는 과정, 절차는 또 어떻게 진행되는 것일까? 미술관에 전시할 수 있는 예술가의 자격은 어떻게 만들어지는 것일까. 그보다 먼저, 예술을 호명하는 미술관의 권위는 누가 어떻게 부여하는 것일까.

이처럼 동시대 현대미술관은 작품을 전시하는 장소, 공간, 매체의 의미를 뛰어넘어 미술 커뮤니케이션 과정의 메시지 그 자체가 된다. 지각할 수 있는 형상을 표현하던 회화와 조소의 시대는 따로 미술관이나 전시장이 필요하지 않았다. 건물 벽에 직접 그린 회화, 실내장식을 위한 소품으로 삽입되거나 설치된 작품들이었다. 누구나 회화가 있는 성당이나 저택에 들어가면 감상할 수 있었다. 따로 예술을 증명하는 미술관에 가야 하는 건 아니라는 의미다. 작품이라는 메시지를 확인하고, 예술적 아우라를 느끼는 익숙한 미술 커뮤니케이션의 순조로운 흐름은, 작품이 작품만으로 설명되지 않는 순간부터, 미술관의 개입은 필수적인 조건이 되어버렸다. 미술 커뮤니케이션에서 미술관이라는 '공간 매체'는 미술을 예술 메시지로 해석하게 만드는 일종의 상징이라 할 수 있다. 결과적으로 최초에 미술관을 통해 전달되지 않는 메시지는 예술이 될 수 없다. 미술관을 통해 예술, 예술가로 1차 승인 후 비로소 타 매체, 즉 방송, 신문 등에 복제된 작품과 함께 예술가로 소개된다. 어차피 신문, 방송 등 기존 매체의 경우 또한 미술에 대한 '무지'를 겪어내고 있으므로 미술관의 허가와 승인은 필수적이다. 미술관이라는 미술 커뮤니케이션 과정의 가장 강력한 영향력을

가진 대중매체의 지원이 없다면 동시대 미술은 메시지로 존재할 수 없고, 예술로서 대중의 해석과 판단 대상이 될 기회는 없다.

3. 자율성의 획득, 전통적 가치판단 기준의 상실

예나 지금이나, 미술가의 창작활동에는 돈이 필요하다. 창작활동을 그저 캔버스와 물감을 구매하거나 전시에 출품하는 등에 필요한 창작원가 개념으로만 생각할 수는 없다. 전업 작가란 말 그대로 창작활동을 통해 먹고 자고, 가족을 이루는 등의 비용 전부를 창작활동에 따른 생산성으로 해결해야 하기 때문이다. 따라서 미술 커뮤니케이션 과정에서 작가들의 생활은 어떻게 영위됐는지를 살펴보는 것은 동시대 미술계의 구조를 알고 변화를 이해하는 데 필수적 항목이 될 것이다.

르네상스 시대 이후 19C까지 미술가의 생활은 왕가, 귀족, 종교단체의 재정 지원에 의존하였다. 그들의 요청에 따라 주문제작방식으로 그려진 그림은 일반적인 현대적 관점에서 자율성(autonomy)[12]을 가진 '예술'이라기보다 고객의 의도를 충족시킬 수 있는 현실의 재현과 묘사의 기술에 가깝다고 할 수 있었다. 전통적인 재현 미술의 시기에는 재현의 대상이 매체 속에서 대상과 차이를 느끼지 못하는 방식으로 묘사하는 것을 중요하게 생각했다. 다시 말하면 그 당시 미술은 실물과 유사하게 재현하는 것을 목표로 삼았다. 당시의 화가들은 가능하면 감상자가 그 작품이 '그려진 것'이라는 것을 의식하지 못하게끔 가상의 실제를 그려내려 하였다. 주문자의 의도대로 현실을 그대로 재현하고 똑같이 묘사해내는 역량은 작품의 가치를 판단하는 주요 판단기준이 되었다. 당시, '잘 그린다.'라는 판단의 의미는 '똑같이 그린다, 진짜인 줄…'의 의미였으나,

12 예술의 '자율성'의 의미는 크게 두 가지 측면이 있다. 1) 예술과 예술 외적인 것의 관계에서, 무언가의 종속에서 벗어나 자유롭게 된다는 의미의 측면과 2) 예술 내적으로, 경험적 현실을 미메시스적 표현과 구성의 방식을 통해 가상으로 만들어놓는 바로 그 예술 고유의 '독자적 형식'을 의미하는 측면이 그것이다. 1)의 경우: 예술은 오랫동안 형이상학이나 과학적 탐구 등 진위(진리)의 문제를 표현하고 탐구하는 수단에 봉사했으며, 도덕적 규범의 정당성을 드러내는 수단으로도 사용되었다. 칸트로부터 '과학과 도덕, 예술'의 가치영역이 구별되기 시작하면서부터 예술의 자율성 논의의 기초는 이루어지며 이 세 영역의 구분은 베버(M.Weber), 하버마스에 이르기까지 대부분 철학자에 수용됐다.

후기 인상주의를 거치며 매체를 의식하지 못하도록 숨긴다는 것이 더는 작가의 역량의 우월함과 작품의 장점으로 두드러지지 못했다. 왜냐하면, 당시 사진기, 동영상기술이 발전하면서 눈에 보이는 대로 그린다는 것이 점점 그 중요성을 상실해갔기 때문이다.

사진기술의 개발로 19세기 중반 이후 회화의 위상은 급격히 무너졌다. 그런데 아이러니한 점은 사진술의 등장은 똑같이 그리는 회화기술에 몰락을 가져왔지만, 전통적 방식의 회화에 새로운 방향을 제시했다는 것이다.

사진과 미술은 초창기 갈등과 경합이 존재하였으나 사진은 전통적 미술이 새로운 방향을 모색하게 하는 동력으로 작용했다. 사진술의 기술과 기계가 인간의 회화적 묘사능력보다 훨씬 정교한 현실의 재현이 가능했기 때문에, 다시 말해 사진으로 인해 대상을 있는 그대로 표현해야 하는 기존 회화의 필요와 그 의미가 줄어드는 계기가 되었다. 이제 이들의 붓질이란 재현대상의 환영을 창조하기 위해 사용되는 것이 아니라 특수한 효과를 연출하기 위한 수단이 되었다. 세잔에게 붓질은 보이는 풍경과 정물과 관계가 없는 물성과 공간감을 나타내는 수단으로 사용되었고, 고흐의 붓질 또한 자신의 감정을 표현하는 수단으로 사용되었다. 이처럼 사진기술의 개발로 회화의 지위는 흔들리기 시작했고 이는 회화가 자율성을 획득하며 새로운 방향으로 나아가는 계기로도 작동하였다.

사진의 현실 복제 능력을 회화적 표현만으로 따라잡기는 어려웠다. 따라서, 회화는 대상을 정밀하게 묘사하는 방식에서 벗어나 대상을 지각하는 인식을 표현하는 다양한 방식을 연구하게 된다. 그래서 사진술 이후 회화는 대상의 절대적 색감과 적용을 무시하고 빛에 따른 인간의 시각적 인지를 주목하여 인상주의 회화 양식을 구축한다. 지각 자체로 관심을 기울이면서 사진기술의 기계적 반응/작용으로 파악할 수 없는 인간의 인식의 다른 차원을 표현하고자 하는 것이다. 이는 미술 커뮤니케이션 메시지가 기존의 오래된 양식처럼 원근법이나 투시도법과 같은 시각적 구조, 혹은 절대적 사실이나 진리에 근접하게 묘사하는 것이 아니라 인간의 감각과 감정을 표현하는 것으로 이동했다는 것을

뜻한다.

회화는 창조라는 관념을 통해 작품에 권위를 부여했지만, 사진술을 통해 기계적 복제와 재생산이 가능해지며 회화의 원본성, 진정성이 희석되고 회화의 기본 관념 자체가 도전에 직면하게 된다. 이런 미학적 가치 기준의 변동으로 인해 미술과 관련한 전반의 상황도 급변했다. 복제기술로 인해 특정 계급이나 계층만이 독점적으로 누렸던 고급예술을 누구나 다 누릴 가능성을 열어놓은 것이다. 물론 복제를 통한 향유 방식은 전통적인 방식의 경험과는 달랐지만, 대중적 접근이 가능한 문화로서 미술사적인 의미가 있다고 볼 수 있다.

무엇보다 기존의 고급 예술과 대중의 삶은 구분되어 있었으나 복제기술의 등장은 이 예술적 전통의 간격을 불식시키고 예술이 대중의 삶으로 들어오는 방식으로 나아가는 계기가 되었다.

기존의 예술은 신화를 포착하는 데에 주력했고 실제적인 삶과는 다른 것이었다. 복제는 기존의 전통적인 미술 커뮤니케이션 방식을 변화시키는 단서를 제공하였고 그에 따라 작품의 생산방식 역시 달라졌는데 다시는 후원체제에 의존할 수 없었고 예술시장에서 자신들의 가치를 새로운 기준에 따라 검증받아야만 했다. 즉 예전처럼 가상의 재현적 묘사 역량이 사진이나 복제기술을 통한 재현과 반복 생산능력을 따라갈 수 없기에 회화는 가치판단 기준을 새롭게 정립해야만 했다. 상품의 논리와는 다른 미적 자율성을 구성해야만 예술이 될 수 있었다는 것이다. 그런 점에서 미학적 자율성을 획득한 미술은 경제 논리의 차원을 넘어 자유롭고 숭고한 예술의 권리를 확보하는 듯하였으나, 동시에 저주이기도 했다. 상품으로서 존재를 부정하고 복제기술과는 다른 차원에 미술을 위치시키는 것이었지만, 한편, 결국 미술은 또다시 상품의 운명에 놓이게 된다.

즉, 회화는 복제기술과 차별화를 위해 다른 경로를 개척해야만 했으나 복제 생산을 피하면서도 고급 상품으로 판매 가능한 예술적 외관으로 치장해야 하는 이중적인 모습을 보이게 된다.

"회화는 사진이 도달하는 기술적이고 기계적인 대상의 탐구가 관심을 기울이지 않은 인간 지각 자체를 대상으로 삼을 수밖에 없었다. 그것이 회화에서의 미적 자율성이고 이는 대량생산 시스템에서 반복되는 상품과는 다르지만 동시에 그것만이 갖는 상품성의 체계를 회화가 완전히 버릴 수 없었다는 것을 뜻한다(김성연, 2013)."

새로운 커뮤니케이션 매체의 출현은 있는 그대로의 세계를 재현해야 한다는 관습적인 회화의 태도에서 벗어날 수 있도록 예술적 자율성을 부여하면서 동시에 기존의 회화 양식과는 다른, 일반적인 재현과 묘사에서 벗어나 자기만의 독특한 스타일을 구축하라는 명령이 되었다. 즉, 그대로를 묘사하는 기술 외 작가의 '개성'이나 '차이'가 예술을 판단하는 중요한 가치로 대두되었다. 이는 기술적으로 현실을 포착하는 방식과는 상관없이 인간의 내적 이미지, 자연의 인상을 표현하는 것이 훨씬 더 중요해졌기 때문에 일어나는 변화였다. 이러한 변화는 기존의 일반적 경제상식을 지닌 대중의 관점에서 현대미술 작품의 천문학적인 교환가치의 근거와 기준을 이해하기 어렵게 만드는 시작이라 할 수 있다.

현실 재현과 대상의 엄밀한 묘사나 시각적 분석을 할 필요가 없어짐으로써, 미술가들은 이제 매체를 환영을 창조하는 재현의 수단이 아니라 특별한 효과를 산출하기 위한 과정으로 인식하기 시작했다. 즉, 회화의 자율성이 부여된 것이다. 회화의 재현과 '서사' 구조가 서서히 사라지고 주관적이고 변화하는 환경의 즉각적인 포착에 주력하는 인상주의가 당시 미술계에 광범위하게 영향을 미친 것은 이 때문이라고 할 수 있다. 단토13는 그 시기를 후기 인상주의 화가인 세잔, 고흐, 고갱부터라고 말한다. 언급한 인상주의 화가들 또한 사진이 순간적으로 포착한 대상을 활용하여 활동했다. 인상주의, 절대주의, 입체파 등등 미술의 다양한 주의는 모두 기술의 발전에 따른 커뮤니케이션 방식의 변화

13 아서 단토(ArthurC.Danto) 미국의 미술비평가이면서 철학자이다.

에 따른 동시대적 흐름이다. 인상주의 또한 마찬가지이다. 모네, 르누아르 등 인상주의는 현대미술의 다양한 형태 중 비교적 알기 쉽고 대중적이며 따라서 관람에 편안함을 주는 편이다.

인상주의는 누구나 쉽게 알아볼 수 있는 풍경을 보기 좋게 표현한다. 아름다운 프랑스풍의 풍경과 거리와 건물, 그 속의 도회적인 인물들이 흐릿하고 모호하게 비친다. 대중은 이 낭만적인 작품을 대하며 태평스럽게 여가를 즐긴다. 그중에서도 특히 한국에서 인상주의 그림은 인기가 좋은 듯 보인다. 고급 가전제품과 라면 광고에도 사용되는 익숙한 이미지라 할 수 있다. 대중이 인상주의를 선호하는 것은 최근 난해한 현대미술을 접할 때보다 다소 쉽고 익숙하기 때문이겠지만, 인상주의에서 다루는 회화의 대상이 아직 이해할 수 있는 수준이기 때문일 것이다.

이미 고전이 되어버린 인상주의 화가들은 아직도 시간과 공간을 넘어 현재를 살아가는 대중들에게도 인기를 얻고 있으나 현재의 난해한 미술과 비교하자면 고리타분하고 고지식한 예술가로 보일지도 모른다. 하지만 인상주의가 태동하던 시기의 대중은 그렇게 생각하지 않았다. 익숙함? 편안함? 인상주의들은 예술사를 통틀어 가장 급진적인 혁명을 이끌었던 혁명가들이자 동시에 당시 지배적인 예술적 흐름과 경쟁에서 도태된 '삼류예술가'라 할 수 있었다. 그들은 예술적 가치를 판단하는 무소불위의 권력을 가진 관료주의적 집단인 기존 프랑스 아카데미를 위시한 당시 미술계와 대중의 끊임없는 조롱과 멸시를 이겨내야 했다. 당시 권력자들에게 인상주의자들은 그동안 오랜 세월 지켜온 미술의 규칙과 규범을 찢어버린 무법자일 뿐이었다. 좌절한 인상주의자들에게 구원이란 오로지 자본과 미디어였다. 다시 말해 인상주의라는 미술사적으로 가장 파격적인 혁신을 이끈 원동력은 엄격하게 그들 각각이 행한 미술의 가치가 아니라 자본과 미디어의 선택 때문이었다.

인상파는 미디어와 자본의 개입이 없었다면 존재하지 않았을지도 모른다. "악플보다 무플이 더 나쁘다."라는 말을 들어본 적이 있을 것이다. 같은 맥락에서 오스카 와일드[14]는 다음과 같이 말했다. "입방아에 오르는 것보다 나쁜

것은 입방아에도 오르지 못하는 것이다." 1874년 프랑스 아카데미에 반감이 있는 작가 모네 세잔 등이 뒤랑뤼엘15의 도움으로 개최한 전시에 혹평을 남겼던 '루이 르로이'16로 인해 '인상파'가 만들어졌다 해도 과언이 아니기 때문이다.

당시의 기준에서 미술 자체로는 가치를 판단할 수 없었다. 자본과의 교환 가치가 성립될 때 비로소 가치의 측정 가능한 수준이 정해지고 교환을 통해 예술가 또한 다시 캔버스와 물감을 사거나 생활을 영위할 수 있게 되는 것이다. 어떤 혁신적인 천재가 출현한다고 하더라도 자본과 미디어의 후원이 없다면 오스카 와일드의 말처럼 "입방아에도 오르지 못한" 가난하고 비루한 예술가로 남을 뿐이다. 다행히 프랑스 혁명과 기계화 덕분에 '부르주아'라는 새로운 사회계층이 등장했고 중산층 신흥부자들은 다른 예술을 원했다. 당시의 사람들은 종교적 심상이 가득한 빛바랜 그림이 아니라 변해가는 새로운 세상을 담아내길 원했다. 그들이 치열한 노동의 시간을 벗어나 여가활동을 즐기게 된 것이 중대한 변화를 가져다주는데, 자유시간이 생긴 사람들은 기술이 선사한 멋진 예술을 즐기게 되는 계기가 되었다. 공원을 거닐고 뱃놀이를 즐기고 노천에서 커피를 즐기는 등 만족스러운 도시 생활을 담은 그림들. 그리고 또 검소한 중산층 또한 벽에 걸 수 있는 작은 그림 등, 대중의 취향은 빠르게 변화하였다.

미술은 19세기에 비로소 시민사회의 시장에 참가하며 기존의 예배 가치나 지배 가치 등 기존 영역으로부터 분리되어 순수한 자율성을 확보해 내는 데

14 아일랜드 출신의 극작가. 빅토리아 시대 가장 성공한 극작가로 뽑히는 인물.

15 폴 뒤랑뤼엘(Paul Durand-Ruel, 1831-1922). 인상파의 발명가로 불리는 화상이다. 그는 약 1천 점 정도의 모네 그림과 1500점 정도의 르누아르, 400여 점의 드가와 시슬리 800여 점의 피사로, 200여 점의 마네의 그림을 구매해서 판매했다. 대략 거래한 그림의 점수는 1만 2천 점이고 미국전시회를 위해서는 화물선을 빌려서 그림을 실었다고 전해진다. 뒤랑뤼엘은 1876년~1877년 2~3회 인상주의 전시회를 열었고, 사람들의 악평을 이겨내면서 인상주의 화가들이 자리를 잡는 데 이바지했다. 특히 중개의 방식이 아닌 매월 매주 급료를 지급하는 전속계약이라는 제도를 통해 작품을 매집하고 화가가 그릴 그림까지 제시하는 공격적인 마케팅을 전개했다.

16 루이 르로이(Louis Leroy, 1879-1944). 화가, 극작가, 미술비평가로 그가 잡지 '샤리바리(Le Charivari)'에 모네의 출품작인 '인상, 해돋이'를 빌어 "인상주의자들의 전시"라는 제목의 전시 리뷰를 게재한 데서 '인상파(Impressionism)'의 명칭이 비롯되었다.

성공할 수 있었다. 그러나, 예술의 자율성 쟁취로 인해 미술은 또한 새로운 결과에 직면하게 된다. 지배계층에 봉사하면서 사실적 재현에 충실하던 전통미술과는 달리 모더니즘 회화의 경우, 예술적 자율성을 극단으로 실험하는 "자본주의의 상품화에 저항했던 대표적 미술(Greenberg, 1986)"이며 진정한 보편성에 이르고자 열망해왔으나 하층계급까지 포섭하지 못하고 또한 어려운 엘리트 문화산업이 되어버리고 마는 것이다.

　20세기 초반, 사회 전반의 현상은 물론 예술에도 큰 변화가 있었고 야수파, 인상파, 입체파, 초현실주의는 '미술'이라는 단어의 의미를 바꿔 놓았다. 미래파 운동17은 기존의 주제와 소재를 몰아내고 과거의 유행을 파기하고 형태의 모방을 경멸하며 독창적인 것을 찬양할 것을 주장하였다. 결국, 기술의 발명 즉, 사진술로 인해 전통적 미술품의 제작 시스템은 붕괴하기 시작했으나 미술이 소위 주문제작이라는 기존 방식을 통한 상품성 확보방식을 벗어나 '예술'로서 독자적이고도 고유한 미적 '자율성'을 확보해 내는 계기가 되었다고도 볼 수 있으니 아이러니한 일이다.

　벤야민은 앞서 언급한 대로 기술복제로 인한 아우라의 상실을 예술사에서의 진보로 판단했었다. 즉 예술은 오랫동안 종교에 기생하던 방식을 버리고, 현대 대중사회에 걸맞은 민주주의적 존재 방식을 취하게 되었기 때문이라 주장한다. 하지만, 다른 관점에서 기술의 발전, 즉 사진술의 개발은 당시 기능적으로 사실감을 표현해 낼 수 있었던 대다수 작가의 심리적 박탈감과 함께 결국 대중이 작품의 가치를 판단할 수 없고 감동하기 어려운 신비화로 나아갈 수밖에 없는 환경을 제공하였다. 마치, 미술가의 세계관은 일반 대중이 따라오기 어려울 만큼 숭고하고 거룩하여 그것을 감상자, 구매자가 가치를 판단하고 구매금액을 기준으로 한다는 것이 불경스러운 일이라 선언함에 다를 바 없었다. 어쩌

17 미래주의(futurism)는 1910년 무렵 이탈리아에서 일어난 전위예술(前衛藝術,avant-garde) 운동으로 시작되었다. 즉, 전통적인 예술을 부정하면서 도시와 기계 문명의 역동성과 속도감을 새로운 미(美)의 가치로 승화시켰다. 새로운 시대에 부응한 소재와 주제로 격렬한 색채감과 역동(力動)이 특징인 미래주의는 현대 사회에서 하나의 콘셉트로 패션, 영화, 건축, 실내장식 등에 많이 활용되고 있다. (이현영(2014). 콘셉트 커뮤니케이션. 커뮤니케이션 북스)

면, 벤야민의 '아우라의 상실'에 따른 미술가들의 억지스러운 반발이라 할 수
있다.

4. 지각적 경험으로부터 언어적 서술로의 전환

그동안 예술작품들과 일상적인 사물들의 차이가 명백하고 논쟁의 여지가 없는 것처럼 보였던 시기를 거쳐 1960년대 추상회화의 순수성에 저항하는 대중적이면서도 저급한 구상미술인 팝아트와 미니멀리즘의 등장 이후, 이전과 달리 예술과 일상 사물이 지각적으로 식별할 수 없어지며 서로 구분하기가 쉽지 않게 되었다. 즉, 이제는 무엇이 예술이고 무엇이 일상적 사물에 불과한지 판단하기 어렵다는 의미이다. 앞서 살펴본 워홀의 '브릴로 상자'나 카텔란의 '바나나'처럼 주변의 다양한 일상의 사물과 구분이 불가능한 작품들이 미술이 될 수 있는 상황은 예술과 예술이 아닌 것의 구분 자체를 어렵게 만들었다. 즉, 이제는 주변의 흔한 일상 사물과 생김새가 같은 예술이 가능하다는 생각을 할 수 있게 되었고, 반대로 특정 예술품과 시각적으로 똑같지만, 예술이라 할 수 없는 대상[18]을 구분할 수 없게 되었다는 의미이다. 이에 따라 대상의 기존 가치판단기준에 따른 예술, 비예술의 구분이 불가능함은 물론, 일차적으로 예술로 판단되는 작품조차 보이는 외형만으로 작품성 등 예술적 가치판단은 더욱 어려워졌다. 아니 그것은 불가능했다. 이처럼 일상적이고 객관적인 물건이 작가의 의도 속에서 선택되어 새로운 의미로 전환될 때 그 사물은 작가적 상상력 속에서 새로운 생명을 얻게 되고 더불어 기존의 일상적인 존재의 의미를 넘어서게 되는데, 그런 과정을 통해 일상 사물에서 의미가 변환된 예술작품을 '오브제'[19]라 부른다. 브릴로 상자나, 바나나는 작품의 오브제로 활용된 것들이다. 이 같은 오브제 개념의 확장은 미술사에서 대단히 중요한 위치를 차지하는데, 그것이 곧 근대미술에서 현대미술로 나아가는 발전과정을 함축적으로 잘 보여주고 있기 때문이다. 오브제 미술은, 가상을 현실인 것처럼 환영을 창조하

18 쉽게 구매 가능한 대량의 복제품 등
19 철학용어로 보통 객체(客體)나 객관(客觀)이라 해석되는 영어의 'Object'라 하는 단어는 불어의 'Objet 오브제'에서 온 것으로, 물체·물품·사물·대상 등의 의미가 있다. 뒤샹과 입체파의 '오브제' 개념 사이에는 다소 차이가 있다. 입체파의 오브제가 '사물'의 개념이 강하다면 뒤샹의 그것은 'ready-made' 즉 기성품으로서 오브제의 성격이 짙다.

던 일루전(illusion) 미학20에 대해 그 이미지들이 실제가 아닌 허상이라는 자각에서 시작한다. 오브제 미술가들은 미술이 현실을 재현하는 것만을 위한 것이 아니며, 미술이 현실에 대해 진술을 하고, 감정을 불러일으키고, 생각을 자극하는 도구가 될 수 있다고 믿었다. 오브제 미술가들은 기성품, 자연물, 폐기물과 같은 다양한 재료를 사용하여 미술을 만들었고, 그들은 미술이 현실에 대한 환상이나 일루전을 창조하는 것이 아니라 현실을 질문하고 도전하는 데 사용될 수 있다고 믿었다. 원근법, 명암법, 색채 이론을 사용하여 현실을 가능한 한 정확하게 재현하는 작품 속 이미지가 단지 현실을 옮긴 '허상'이고 '환상'일 뿐이라는 인식, 오브제는 대상(對象) 세계 외 아무것도 아니라는 자각에서 출발한다. 오브제의 활용은 미술이 단순히 현실의 사진이 아니며, 오히려 미술은 예술가가 현실을 어떻게 보는지에 대한 해석이라 할 수 있다. 동시대 예술가는 자신의 창의성을 사용하여 현실을 새롭고 독특한 방식으로 해석하고 질문을 제기하고자 했다. 그들은 미술을 통해 현실의 현상을 새롭고 독특한 방식으로 이해해야 할 수 있고, '보는 방식'을 바꿀 수 있다고 생각했다.

> "예술작품과 예술작품이 아닌 어떤 것 사이의 흥미로운 지각적 차이가 존재하지 않을 때 둘 사이에 차이를 만드는 것은 무엇인가(Danto, 1997)?"

단토는 오늘날 무엇이든 미술이 될 수 있다고 말한다.21 무엇이든 미술이 될 수 있다는 것은 일상의 용품이나 단순한 사물(mere thing) 등 이전에는 미술이

20 미술이 현실을 정확하게 재현하는 데 초점을 맞춘 일루전 미학은, 르네상스 시대에 시작되어 19세기까지 지속되었다. 일루전 미학의 목적은 눈속임으로 관객으로 하여금 그림이 실제라고 믿게 만드는 것이라 할 수 있다.

21 아서 단토의 미술종말론과 그 근거로서 팝아트의 두 가지 함의이다. (현대미술사연구, 19, 75-96). 단토는 무엇이든지 미술이 될 수 있다는 것이 미술의 위기를 보여주는 증표가 아니라 서구 미술사의 자연스러운 귀결이고 잘 보존해야 할 특징이면서, 동시에 이제까지 제대로 드러나지 않았던 미술의 정체성에 대한 문제를 올바르게 제기해 주고 그에 대한 해결책을 제시해 줄 수 있다고 보고 있다. (장민한, 2006)

라고 여기지 않았던 대상들이 미술이라는 이름으로 등장할 수 있다는 것이고, 이제는 미술작품이라고 부르는 대상과 일상의 단순한 대상이 눈으로는 구분할 수 없는 상황이 도래했다는 것이다. 그렇다면, 어떤 기준과 시스템을 통해 예술이 되고 또 예술이 아닌 것이 되는가?

'모든 것이 예술이다.'라는 말은 곧 '어떤 것도 예술이 되지 못한다.'라는 말과 전혀 다를 바 없으며 이러한 다원주의는 여러 가지 미덕에도 불구하고 한계가 없다는 점에서 무한긍정으로 통하면서 '비판의 종식'을 수반해버리는 더 큰 병폐를 낳고 만다. 이러한 사유는 현대미술에 무한한 자유를 주는 대신 포스트모더니즘 그 해체주의자들과 마찬가지로, 진정한 미술과 사이비 미술을 가르는 미술의 기준을 몰수해버리고 있다. 가령, 뒤샹의 <샘>은, 서적이나 논문을 통해 보이는 몇 장의 사진만으로 작품의 원형(originality)을 상상할 수밖에 없는데, 가령, 미술관이 아닌 일상적 공간에서 우연히 <샘>의 진품[22]을 만난다 해도 그것이 뒤샹의 <샘>이라는 '진실'을 알아차릴 방법은 없다. <샘>은 일반적인 시각에서 '소변기'와 다르지 않기 때문이다. 눈으로 지각할 수 있는 성질만을 가지고 대상이 예술적 가치를 내재한 작품인지 아닌지 즉, 예술과 비예술을 구분해낼 수 없고 당장은 당연히 일상 사물이라 판단할 수밖에 없다. 역설적으로, 그것이 실제 일상 사물에 불과하거나 혹은 위작이거나 모작이라 하더라도 유명 미술관에 전시되어 있거나 유명 잡지에서 예술적 가치를 지닌

22 당시 뒤샹에겐 진품과 위조품의 경계가 없었다. '샘'은 철물점에서 실제 판매하던 '변기'에 작가의 사인을 덧붙인 후 미술관에 전시했던 것으로 이조차도 당시의 진품은 분실되었다. 목적성이 분명한 기성품 즉 레디 메이드(ready-made)제품에 작품 제목을 부여하고 전시장에 옮겨 전시하는 실험이었다. 현대미술에서 오브제라는 장르를 열었다고 할 수 있다. 실용성으로 만들어진 기성품이라는 그 최초의 목적을 떠나 별개의 의미가 있게 한 것이다. 마르셀 뒤샹이 변기, 술병걸이, 자전거 바퀴, 삽 등을 예술품으로 제출한 데서 시발한다. 자연물이나 미개인의 오브제 등과 다른 점은, 이것은 기계 문명에 의해 양산되는 제품으로서 거기에는 일품 제작의 수공품인 예술에 대한 아이러니가 숨어있음과 동시에, 물체에 대한 새로운 인식의 길이 암시되어 있다. 뒤샹은 이것을 '예술작품의 비인간화', '물체에 대한 새로운 사고'라고 부르고 있다. 전후의 폐물 예술(정크 아트)과 아상블라주 및 팝아트의 잠재적인 영향도 무시하지 못한다.

진품으로 다루고 있다면 또한 예술작품으로 인식할 수밖에 없다. 이 말은 곧, 예술작품을 예술작품으로 만드는 성질은 지각적으로 확인될 수 없다는 것, 동시에 작가는 자신의 작품을 통해 이 성질을 제시할 수 없다는 사실이다.

> "서로 닮은 두 개의 사물 중 하나는 예술작품이고, 다른 하나는 일상적인 사물일 때, 무엇이 이들의 차이를 설명해 주는가 (Danto, 2000)?"

워홀의 '브릴로 상자' 또한, 그것이 신뢰할만한 권위적 배경과 함께 '예술'로 호명되지 않았다면 마찬가지로 그것이 예술인지 아닌지 알아차릴 방도는 없다. 다만, 예술작품과 비예술 작품 사이의 흥미로운 지각적 차이가 존재하지 않을 때, 둘 사이에 차이를 만드는 것은 '스토리와 맥락'이 된다. 여기서 말하는 '스토리, 맥락'은 어떤 것이 예술로 여겨지는지 아닌지에 영향을 미치는 모든 요소를 의미하는데, 작품이 만들어진 상황, 작품이 전시된 장소, 작품을 보는 사람의 배경 등이 포함된다. 예를 들어, 뒤샹의 샘은 변기가 일반적으로 사용되는 맥락과는 매우 다른 맥락에서 전시되었고 흥미로운 스토리로 구성되었다. 이로 인해 사람들이 일상적인 소변기를 새로운 방식으로 보아야 하고 그것이 예술임을 받아들이도록 만드는 것이다.

동시대 미술 커뮤니케이션 과정에서 뺄 수 없는 이 '스토리, 맥락'은 수용자 대중이 메시지의 의미를 해석하는 방식에 영향을 미친다. 또한, 같은 예술작품이라도 다른 맥락에서 전시되면 다른 의미가 있게 될 수 있다. 예를 들어, 전쟁박물관에 전시된 작품은 미술관에 진시된 작품과 다른 의미가 있게 될 수 있다. 이것은 작품이 전시된 맥락이 작품의 의미에 대한 우리의 해석을 형성하기 때문이다. 요컨대, '스토리와 맥락'은 우리가 현재 예술작품을 보고 그것의 의미를 해석하는 방식에 영향을 미치는 거의 유일한 요소가 되었다. 동시대 미술계의 예술이란, 작품제작보다, '스토리와 맥락'을 기획하고, 구성하고, 연출하는 활동으로 확대되었고, 이를 바탕으로 하는 개념적 활동은 동시대 미술 커뮤

니케이션의 메시지 생산과정이 되었다.

1960년대 이후, 우리가 알고 있는 미술과는 아주 다른 영역의 형식이나 내용이 미술의 이름으로 등장한다. 당시 미국 미술계는 다양한 오브제 작품들이 끝없이 발표되었고 일상의 물건들과 구별하기 힘든 대부분의 오브제 작품들은 상품화되어 미술시장을 차지하고 있었다. 미술과 주위환경과의 구별이 불가능해지고 거의 동시에 기술적인 시각적 의미를 찾기보다는 작품의 이유와 배경, 근거에 대한 본질적 개념을 강조하는 경향이 두드러지게 되었다. 낯설고 비 미술적인 오브제들에 당황한 일반 관람자 대중뿐 아니라, 미술 커뮤니케이션 시스템에 속한 작가, 평론가들조차도 이제 '미술이란 과연 무엇인가'에 대해 스스로 심각하게 생각해 볼 수밖에 없는 상황에 이르게 되었다.

> "미술이 무엇인지 궁금하다면 감각 경험으로부터 사고로 방향
> 을 돌려야 한다(Danto, 1997: 장민한, 2006. 재인용)."

그렇다면 일상 속에서 예술을 구별해낼 수 있는 시각적, 의미적 명분은 무엇일까? 눈으로 식별할 수 없는 두 대상이 하나는 일상 사물이고, 다른 하나는 미술작품일 때 후자를 미술로 만드는 것은 무엇인가? 동시대 현대미술은 작품의 물리적 현존성에 집착하지 않을뿐더러, 수집되고 매매될 수 있는 작품의 전통적인 존재 방식을 따르지 않는다. 일반적으로 혹은 전통적으로 예술창작과정을 거친 작품이 존재하기 위해서는, 먼저 첫 번째로 우선 미술가의 작품에 관한 생각(idea, concept)이 있고, 둘째 그에 적합한 재료선택 및 작업의 방법·방식·과정이 이어지며, 셋째 이런 '창의적 예술적 행위'의 결과로 완성된 작품(object, 사물)은, 넷째 미술관에 전시되어 감상의 대상이 되고 마지막으로 매매되어 개인이 소유하거나 미술관에 영구 소장되곤 한다. 이것이 전형적인 미술작품의 창작 과정이라고 할 수 있는데, 개념적 성격의 미술들은 이러한 과정 중 어느 부분을 생략하거나 어느 한 단계만을 택함으로써 미술 자체에 대한 개념을 수정하게 된다.

1960년대 말 비평가인 루시 리파드(Lucy R. Lippard, 1968)와 존 챈들러(John Chandler, 1968)는 "미술의 비(非) 물질화(The Dematerialization of Art)"라는 글을 통해 "1945년 이후 지배해 온 감성적이고 직관적인 작품제작 방식이 거의 배타적으로 사고의 과정만을 강조하는 극단적인 개념미술에 자리를 내주었다."라고 주장함으로써 개념미술의 태동을 알렸다.

개념미술은 미술에 있어서 '개념'을 가장 중요하다고 보고, 그 외의 작업방식, 작품의 완성도, 오브제로서의 작품 자체, 미술시장 등을 별로 중요하게 생각하지 않을 뿐 아니라 의도적으로 부정하면서 미술 자체에 대한 의문을 제기했다. 다시 말해, 기존 모더니즘의 산물의 가치를 부정하고 회의하는 가운데 나타났던 개념미술은 그 자체가 어떤 예술적 양식이라기보다는, 현재 상황과 산물에 대한 습관적인 의문의 전형처럼 보인다. 미술에 대한 질문을 계속 확장해 나가는 미완성의 프로젝트처럼 남아있게 된 것이다. 그들은 미술이 시각적 재현이나 아름다움을 추구하는 것만이 아니라, 아이디어를 전달하고, 감정을 불러일으키고, 생각을 자극하는 도구가 될 수 있다고 믿었다. 이제 미술작품은 '이것은 추상회화'라고 하듯이 명료하게 제시되어 당연하게 미술로서 받아들여지는 것이 아니라, "이것이 과연 미술작품이 될 수 있을까?"라는 의문과 도전을 던짐으로써 일반 관람자 대중에게조차 깊은 '사고(思考)'를 요구하는 것이 되었다. 개념미술에서 관념이나 개념은 작품의 중요한 측면이다. 예술가가 예술의 개념적인 형태를 사용할 때, 이는 계획과 결정의 모든 것이 미리 이뤄져 있으며, 실행은 형식적인 작업에 불과하다. 관념은 예술을 만드는 기계가 된다. 개념미술은 다양한 형태를 취하는데, 일부 작품은 단순히 텍스트로 된 설명만으로 예술이 된다. 또 다른 작품들은 이미지, 오브제, 설치물, 퍼포먼스, 비디오, 사운드 등 다양한 미디어를 사용하기도 한다. 개념미술 작품의 공통점은 그들이 전달하고자 하는 아이디어일 뿐이다.

형태와 양식을 중시하며 오브제미술과 모더니즘에 대한 대항으로 등장한 개념미술은 형식주의 모더니즘과 달리 철학과 언어학, 그리고 사회과학 등 대해 개방적이었다. 개념미술에 동의하는 작가들은, 무엇이 예술이며, 왜 그것이 예

술인가, 관객들은 무엇을 예술로 인식하는가 등의 철학적 질문을 통해 예술의 본질적 개념을 찾아가는 방식으로 자신의 차별점을 찾으려 했다.

> "개념미술은 개념 자체를 예술의 본질로 규명코자 했다. 물질이
> 나 형식에 관한 것이 아니라 개념과 의미들에 관한 것이다. 그것
> 은 예술을 재료나 양식적 용어로 정의하지 아니하고 무엇이 예술
> 인가를 묻는 질문에 의해서 정의되는 예술이다(김찬동, 2007)."

개념미술은 수집 가능하며 판매 가능한 전통적 예술 커뮤니케이션의 형태와 형식에 도전한다. 개념미술은 전통적인 작품의 형태를 무시하고 관람자들을 좀 더 고민하게-알 수 없게- 하고 실제적인 반응을 요구하기 때문이다.

솔 르윗(Sol LeWitt, 1992)은 개념미술에 관한 글들(Paragraphs on Conceptual Art. 1967)을 통해, "개념미술에서는 아이디어 혹은 개념이 작품의 가장 중요한 요소가 된다. 미술가가 미술의 개념적인 형식을 사용한다면, 그것은 계획을 세우고 결정을 내리는 모든 것들이 미리 행해지며 그 실행은 있어도 되고 없어도 되는 부수적임을 뜻한다."라고 주장하였다. 조셉 코수스(Joseph Kosuth, 1973)는 철학을 따르는 미술(Art after Philosophy, 1969)에서 "개념미술에 관한 가장 순수한 정의는 그것이 의미하는 바의 미술이라는 개념의 기초를 탐구하는 것이 될 것이다."라고 하면서, "개념미술가들은 그 기본적인 신조로서, 형태나 색채 또는 재료를 가지고 작업하는 것이 아니라 의미가 있고 작업하는 것에 대한 이해를 지닌다."라고 하였다. 이외에도 많은 비평가와 미술가들이 개념미술을 정의하려 하였지만, 대체로 형식, 물질을 벗어나 우선하여 '미술개념' 자체를 재고하는데 의견을 같이하고 있다.

개념미술은 미술에 대한 언어적 해석과 서술만을 중시하는 극단성을 보인다. 다시 말해 형식, 재료 등에 관심을 두지 않고 '미술이란 무엇인가'에 대한 의문을 가지고 오로지 미술의 개념을 탐구함으로써 존재한다고 볼 수 있다. 개념미술은 매우 논리적이고 지적인 특성을 보이지만 그러기 위해서 부정 혹은

┃그림 13 Keith Arnatt(1969), <I'm a Real Artist>

회의(懷疑)로 시작되는 것이 특징이다. 이제 미술가들은 19세기 말 이후 20세기 내내 존경받아왔던 천재로서의 최고의 지위를 의심받게 되었다. 이것은 바로 20세기를 지탱해 온 모더니즘 및 사회의 내적 가치에 의문을 제기하는 것이었다.

미술가들은 기성품을 차용하고 복제하며 일상생활의 사물을 그저 쌓아 놓는 등, 그리는 행위 없이도 작품에 대한 개념, 혹은 아이디어만으로 그대로 예술이 되는 상황을 맞이하며 스스로 '미술가는 누구인가'를 고민하게 되었다. 이제 미술창작자는 화실에서 붓질하는 익숙한 화가의 모습을 버리고, 도서관에서 철학을 연구하고 글을 쓰며 언어적 지적탐구에 심취했다. 더는 대중이 알고 있는 화가의 모습은 없었다. 차라리 미학, 철학자에 가깝다고 해야 할 것이다. 이처럼 창작-그림 그리는-작업을 하지 않고 예술의 철학적 의미를 탐구하고 논쟁하는 개념미술가들은 키이스 아네트(Keith Arnett)의 작품**23**처럼, '나는 진

정한 미술가(I'm a Real Artist)'라는 자조적인 광고를 매달고 다녀야 할 상황에 이르렀다.

1960년대 말 세계 미술의 흐름을 주도하던 미국의 미술계는 온갖 종류의 오브제들이 창작 대부분을 차지했던 시기라 할 수 있다. 관람자 대중은 각종 레이메이드, 오브제 작품의 이해를 위해 시각적 감상 외 반드시 해설-평론-이 필요한 상황이었고 오브제는 창작물로 상품화되어 해설문과 함께 미술시장을 독차지하고 있었다.

> "낯설고 비 미술적인 오브제들에 의혹을 품고 있었던 일반 관람자들뿐 아니라, 미술가들조차도 이제 미술이란 과연 무엇인가에 대해 스스로 심각하게 생각해 볼 수밖에 없는 상황에 이르게 된 것은 필연적인 일이었다. 이러한 양상은 자연스럽게 작가성, 저작권, 독창성의 문제 등 이후 포스트모던 상황에서 발생하게 될 여러 가지 문제들을 이미 내포하고 있었다. 미술은 이제 정말 철학처럼 의식적으로 작용하기 시작하였다(전혜숙, 2008)."

개념미술은 정치 및 사회문화적으로, 더 나아가 미술에서도 권위를 의심받게 된 매우 어려운 시기에 시작되었다. 특히 60년대 말은 예술의 권위에 대한 위기가 절정에 달한 시기로 개념미술은 바로 그러한 상황에 대한 증후이자 진단이었다. 이 시기를 거치며, 미술 커뮤니케이션 과정에서 일반적 형태의 커뮤니케이션 수단들은 쓸모가 없어졌다. 무엇보다도 무엇이 미술이고 무엇이 미술이 아닌가를 단언할 수 있는 가치판단의 기준이 사라졌고, 창작의 산물보다는 언어적 유희만으로 예술적 가치를 인정받고 천문학적 화폐가치로 변환되는, 동시대 미술 커뮤니케이션만의 독특한 현상으로 자리 잡게 되었다.

23 그림 13) 〈I'm a Real Artist〉 참조

4장

미술 커뮤니케이션과 문화산업

미술 커뮤니케이션과 문화산업

 '문화'라는 개념은 매우 포괄적이며 연구자별로 다양한 의미와 맥락에서 정의된다. 그중 레이몬드 윌리엄스(Raymond Williams)는 넓은 의미에서 문화를 세 가지로 정의한다. 첫째, 문화는 "지적, 정신적, 심미적인 계발의 일반적 과정"을 일컫는 데 사용된다. 둘째는 "한 인간이나 시대 또는 집단의 특정 생활 방식"을 가리키는 것이다. 그리고 마지막으로는 "지적인 작품이나 실천 행위, 특히 예술적인 활동"을 일컫는 용어로 사용될 수 있음을 지적하고 있다. 미술을 매개로 하는 다양한 커뮤니케이션 활동의 경우, 마지막 세 번째로 정의된 문화의 범주, 즉 예술적 활동에 속한다고 할 수 있을 것이다. 미술은 물질적 향유보다는 정신적 가치를 추구하며, 특정 집단과 공동체에 의해서 공유되는 가치 있는 삶의 방식이며, 또한 인간의 삶에 의미를 부여하는 정신적 실천 등을 늦하는 다분히 긍정적이며 생산적인 '문화'적 산물이라 할 수 있다. 레이몬드 윌리엄스의 정의 외에도 우리가 현재 대중문화를 이해하기 위해 제시된 문화의 개념은 또 여러 가지를 들 수 있다. 예를 들어 "우리의 사회적 존재를 구성하는 행위, 실천, 관습, 의미를 산출하는 역동적인 과정", "한 사회의 생활 양식을 구성하는 과정", "의미, 감각, 의식을 생산하는 체계", "의미들이 맺는 내적 연관체계" 등과 같은 다양한 정의들이다. 그런데, 후기 산업사회에서 경제적

영역과 확장된 이데올로기적 영역에서 문화적으로 주목할 만한 사건 중 하나는 바로 고귀한 문화적 산물로 여겨지던 '미술'이 문화예술의 생산에서 이미지 복제를 기반으로 대중적 소비 차원으로 전환되었다는 것이다. 일반적인 마케팅 차원에서 보면, 미술 커뮤니케이션 환경 또한 당연히 소비자의 선택을 받기 위한 생산자들의 심화하는 품질경쟁을 떠올리겠지만, 현재의 미술 환경 내 수용자 대중은 생산품질의 향상을 끌어내는 능동적 소비 주체로서 위치하는 것만은 아니다. 모더니즘, 팝아트 등 현대미술 커뮤니케이션 작동 시스템 중 일반 관람자의 위치는, 모든 것을 경제적 가치로 바라보는 문화산업의 범주 중에서 특별히 배려받지 못하는 '수동적 수용자'라 할 수 있다. 후기 산업사회의 미술 커뮤니케이션 환경은 대중을 단순한 소비자로 길들인다. 그들은 자발적인 문화의 생산자가 아니라 미술계라는 시스템 메커니즘으로부터 관리되는 미술 커뮤니케이션 과정의 수동적 수용자로 전락하게 되는 것이다. 결과적으로 대중은 자연스럽게 독특한 현대미술 소비 시스템, 즉 미술관과 미디어(미술비평), 그리고 자본(구매자)으로 이루어진 현대미술 커뮤니케이션 메커니즘에 종속되는 결과를 맞이하게 되는 것이다.

1. 허위욕구의 생산, 개성의 실종

"'문화산업'이라는 용어는 호르크하이머와 내가 1947년 암스테르담에서 출판한 「계몽의 변증법」에서 최초로 사용하였을 것이다. 우리들의 기본적인 의도는 대중문화에 관해 언급하려는 것이었다. 우리는 처음부터 대중문화를 옹호하는 해석을 배제하기 위하여 문화산업이라는 용어를 선택한 것이었다. 대중들 스스로에 의하여 자발적으로 생겨난 문화라는 문제, 즉 popular art의 현대적 양식이라는 주장을 거부하였다. 대중문화의 모든 분야에서 대중들에 의한 소비를 목적으로 하고 아울러 대부분 그 같은 소

비의 본질에 의하여 결정되는 생산품들은 계획적으로 제작된다
(Adorno, 1976)."

 '문화산업'[1]이란 용어는 아도르노와 호르크하이머(M. Horkheimer, 1970)의
공저(共著) '계몽의 변증법'에서 처음으로 사용되었는데, 후기 자본주의 시대의
대중문화를 지칭하여 '문화산업'이라는 새로운 용어를 사용했다. 아도르노와
호르크하이머의 문화산업이라는 개념은 단순히 문화와는 차별적인 성격을 지
닌다. 대중문화라는 표현을 쓸 경우, '대중 스스로에 의해 자발적으로 생겨난
문화'라거나 '대중의 꿈과 희망을 대변하는 문화'라는 긍정적 뉘앙스를 가질
수 있음을 염려했기 때문이다(신혜경, 2009).
 그들에게 문화산업은 산업 그 자체를 지칭하는 것이 아니라, '표준화(standardi-
zation)'와 문화적 실체들에 대한 '의사 개별화(pseudo - individualization; 이는 경
계의 변별을 의미)'를 의미하며 기술의 증진과 분배의 합리화 등을 지칭한다. 그
들에게 문화산업은 자율적 체계에 의해서가 아니라 후기 자본주의의 경제적
종속관계에 있는 주체들로 받아들여지는 모든 것을 뜻한다.[2] 문화산업은 자본
주의의 지배질서에 종속되어 산업화한 정치, 자본을 망라한 모든 종류의 문화
형태라고 규정해볼 수 있을 것이다.
 이들은 근대문화로 인해 개별 인간들이 순응화되어 가는 과정을 '총체적으

1 '문화'라는 개념은 매우 포괄적이며 연구자별로 다양한 의미와 맥락에서 정의된다. 그중 레이
 몬드 윌리엄스(Raymond Williams)는 넓은 의미에서 문화를 세 가지로 정의한다. 첫째, 문
 화는 "지적, 정신적, 심미적인 계발의 일반적 과정"을 일컫는 데 사용된다. 둘째는 "한 인간이
 나 시대 또는 집단의 특정 생활방식"을 가리키는 것이다. 그리고 마지막으로는 "지적인 작품
 이나 실천 행위, 특히 예술적인 활동"을 일컫는 용어로 사용될 수 있음을 지적하고 있다. 미
 술을 매개로 하는 다양한 커뮤니케이션 활동의 경우, 마지막 세 번째로 정의된 문화의 범주,
 즉 예술적 활동에 속한다고 할 수 있을 것이다. 미술은 물질적 향유보다는 정신적 가치를 추
 구하며, 특정 집단과 공동체에 의해서 공유되는 가치 있는 삶의 방식이며, 또한 인간의 삶에
 의미를 부여하는 정신적 실천 등을 뜻하는 다분히 긍정적이며 생산적인 '문화'적 산물이라 할
 수 있다.
2 R. Wiggershaus, *Theodor W. Adorno*, München: C.H. Beck, 1987.

로 관리되는 사회'라 부른다. 여기에는 이성의 도구적 사용으로 인한 기술지배의 증대와 이데올로기적으로 재생산되는 문화의 기능이 우선으로 문제시된다. 그러므로 아도르노와 호르크하이머는 정통 마르크스주의자들처럼 제반 문화현상들을 단순한 '하부, 상부'라는 모델로써는 분석할 수 없으며 또한 문화를 '사회적 총체성'으로부터 분리해 분석하는 관례적인 문화비판도 지배 메커니즘의 활동을 올바르게 지적할 수 없다고 주장한다. 다시 말해 그들은 문화를 도식화된 모델에 의해 설명하거나 독립된 자율적 영역으로 파악하는 것 모두를 거부하였다.

문화산업은 자율적 예술의 이해 가능성과 타당성을 해치며 자율적 예술이 지니는 부정적, 도전적 특성은 유용성의 추구 때문에 희석된다. 문화산업은 대량소비를 위해 대량생산을 하며, 대량생산을 위해 대량소비를 유발하고 조작한다. 생산자도 소비자도 모두 주관성을 지니지 못하므로 특정한 관심이나 비판적 의식은 상실된다. 문화산업은 현존의 사회조직에 대해 대중의 순응을 인도하며 사회조직으로부터의 이탈을 방지하는 미시적인 권력을 창출한다.

대중들은 조작된 표준화를 지향함으로써 실존적 안정과 정체성을 유지하며, 주입되고 의식화된 개성을 추구함으로써 개인의 만족감을 증진시킨다.

> "현대 사회에 들어 재생산의 난점들이 더욱 심각하게 직면하게 되자 모든 유용한 수단들을 사용하여 현존하는 것을 유지하려는 일반적 경향이 생겨났다. 그리고 권력과 부에 대한 분배를 주재하는 자들은 소유와 지배를 집중시키는 내부적인 힘들을 이용하며, 경제적, 정치적, 문화적 수단들을 현상의 유지에 사용하게 되었다(데이비드 헬드, 백승균 역, 1988)."

아도르노와 호르크하이머는 자본주의적인 산업생산의 자연적인 귀결을 문화산업으로 보고 있다. 그들은 오늘날 문화가 철저하게 이윤을 추구하는 일종의 비즈니스가 되었음을 강조한다. 따라서 보통 '문화산업론'의 경우 아도르노

와 호르크하이머의 비판이론의 대중 문화론을 지칭한다고 할 수 있다.

프랑크푸르트학파의 대중문화연구는 두 개의 주제가 핵심이 되고 있다. 첫째는 대규모 경제적, 기술적 변동에 직면하여 사회화의 기구가 약화되었다는 사실이며, 두 번째 문화의 물신화가 증가함으로써, 인간의 노동이나 활동의 대상이 표면적으로는 인간의 통제를 넘어서 자주적이고, 자율적인 힘으로 변형되었다는 점이다. 대중사회의 원자화된 개인은 '맹목적인 필연성'에 의하여 지배되어 진다.

아도르노와 호르크하이머는 도구적 이성으로 대변되는 계몽이 전체주의를 가속하고, 문화산업은 이 전체주의의 지배체계와 직접적인 공범관계를 맺고 있다고 주장한다. 그리고 문화산업을 그 지배를 영속화시키는 대리자로 간주한다. 문화산업이 전체주의적인 지배체계와 직접적인 관계를 맺고 있으며 지배체계의 영속화를 위한 조력자의 역할을 수행한다는 점은 후기 자본주의 사회의 특성에 기인한다. 후기 자본주의 사회는 기형적으로 비대해진 도구적 합리성이 절대적으로 강조되어 교환원리에 근거한 시장 법칙과 규격화와 표준화가 일반화되고 문화를 상품화시키는 현상이 나타나는 사회이다. 다시 말해 후기 자본주의 사회에서는 사물들 사이에 존재하는 차이는 배제되어 상품 생산에 용이한 형태로 규격화, 표준화되어 등가교환이라는 시장 법칙에 따라 매매된다. 그리고 이 매매의 영역은 물질적 생산 관계로부터 문화적 생산 관계로까지 확장되어 대중들의 욕구체계를 허위적으로 조작한다. 이 과정에서 사물화 현상은 증폭되어 인간은 자신의 의식을 의식하지 못한 채, 사물 세계가 행하는 권력에 종속된다. 결국, 후기 자본주의 사회는 전체적 억압 메커니즘의 총체로 나타나며, 도구적 합리성에 근거하여 수행되는 자연지배와 나아가 사회 지배의 결정판인 셈이다.

공적 영역과 사적 영역의 붕괴는 아도르노와 호르크하이머가 문화산업이라고 명명한 당시 대중문화의 실상을 그대로 반영한다. 아도르노는 당시의 대중문화가 대중들 자신으로부터 자발적으로 발생한 문화라는 것에 동의하지 않기 때문에 대중문화 대신에 문화산업이라는 말로 대체한다. 다시 말해 당시의 대

중문화는 참된 요구의 산물이 아니라 유발되고 조작된 요구들의 결과라는 것이다. 보통 대중문화의 본질을 산업화한 '대량 생산체제의 산물'에서 찾거나[3] '민중의 것'이라는 점에서 찾을 수 있다. 이는 한때 민중 스스로가 직접 만든 것에서 발전했다고 할 수 있는데 오늘날의 의미로는 대중이 직접 생산한 것은 아니지만 대중의 이념과 열망을 담아 인기를 누리는 점이 강조된다고 할 수 있다.[4] 아도르노의 경우 대중문화란 독점 자본주의하에서 모두 획일적 모습으로 이윤을 추구하기 위한 하나의 사업으로 존재한다고 생각했다. 오늘날 대중문화와 예술은 더 이상 문화와 예술의 범주에서 고찰될 수 없으며 많은 수익을 올린 작품일수록 작품에 대한 미학적 가치나 사회적 유용성 등에 대한 논의는 사라지고 만다는 주장이다. 문화란 단순히 고상한 예술이나 지식만을 의미하는 것이 아니라 우리의 일상생활 곳곳에 영향을 미치는 다양한 의미를 내포하고 있기에 현상을 객관적으로 살펴보는 것이 필요할 것이다.

질적 가치에 대한 분석과 비판은 사라지고 오직 인기와 수익의 양만이 이상적 지향점이 되는 것이다. 아도르노는 "시장성이 예술의 가치를 결정한다고 말한다. 예술이 상품으로서 지위를 얻게 된 상황에서 작품의 특수한 사용가치는 밀려나며 교환가치 자체가 향락의 대상이 되어 물신화된다. 교환가치 자체로 대중이 느끼는 쾌감은 작품의 가격이 비쌀수록 더욱 고상하고 가치 있다고 여기며 더욱 증가하게 되는 것이다. 그것은 예술 자체의 향유를 통한 만족감이 아니라 작품의 가격, 즉 그것의 교환가치가 주는 가상일 뿐이다.

벤야민은 전통적으로 예술의 가치와 기능은 "제의 속에" 있었다고 파악한다. 그러나 전통사회에서 현대 사회로의 이행이라는 역사적 과정에서, 인간은 세계와의 마법적이고 주술적인 관계를 벗어나 인간 중심의 객관적이고 합리적인 현존을 목표하게 되었고, 이에 예술 또한 "제의가치"에서 "전시가치"로 중심 이동한다.

3 이 관점에서 보면 대중문화의 탄생은 18세기 중엽 이후 자본주의적 상품 생산 및 대량 생산 기술의 발전과 밀접하게 연관된다.
4 이 관점에서 대중문화의 시원은 고대 그리스 시대까지 거슬러 갈 수 있다.

"기술적 복제는 대중이 대상을 상(像)속에, 아니 모사(模寫) 속에 복제를 통해 전유하고자 하는 욕구를 계속해서 증가시켰다 (Benjamin, 최성만 역, 2007)."

이런 전유 욕구는 이후 예술의 제의적 가치보다 전시적 가치를 확대하는 현상을 불러왔다. 김우필(2014)은 전유는 한 사물의 목적에 맞게 나머지 다른 것의 의미를 빌려오거나, 훔치거나, 대체하는 행위를 뜻하는 말이라고 주장했다. 그런데 문화에 있어서 전유는 일상용품들, 문화적 생산물, 구호들, 이미지들이나 패션의 요소들을 빌려오거나 바꾸는 과정을 뜻한다. 이렇듯 예술작품의 전시적 가치가 확대되면서 등장한 문화산업은 엘리트의 전유물이었던 예술작품의 생산과 귀족들의 소유물이었던 예술작품의 소비를 대중의, 대중에 의한, 대중을 위한 예술작품의 생산과 소비의 형태로 복제했다.

이러한 변화는 예술적 향유로 대변되는 엘리트나 귀족의 상위문화와 누구나 누릴 수 있는 하위문화의 이분법을 낳기도 하였으나, 결과적으로는 노동자, 농민, 소부르주아 계층에 이르기까지 누구나 예술을 향유할 수 있는 대중문화를 만들어 낸 계기가 되었다.

1895년 파리, 뤼미에르 형제에 의해서 개발된 시네마토그래프(Cinematograph) 상영회가 열렸다. 참석한 관객들은 <뤼미에르 공장의 출구>, <기차의 도착>, <물 뿌리는 정원사> 등 모두 10편의 신기한 활동사진을 보고 집단적인 향유가 가능한 기술적 복제의 예술적 성취에 대해 환호를 보냈다. 영화의 경우 19세기 말에 처음 등장하였으나 20세기가 되자마자 산업화에 성공하였고, 이후 회화의 복제를 포함한 인쇄 매체, 음반 등 다양한 영역에서 문화는 산업화에 성공하기 시작했다.

문화산업은 생산전략을 통해 만들어 낸 문화상품을 대중에게 유통하기 위해 다양한 판매전략을 구사한다. 문화산업은 문화상품을 생산하고 이를 판매하기 위해 대중의 소비심리를 자극하는 것을 가장 중요한 원칙으로 삼는다. 여기서 고급예술로서 동시대 순수미술과의 구분지점이 만들어진다.[5]

소비심리의 자극을 위한 문화산업의 절대적 전략 중 하나는 '인간 욕구의 조작'이다. 아도르노와 호르크하이머는 상품화된 문화의 소비방식이 산업에 의해 조장되는 '허위욕구'에 의존하고 있으며, 이 허위욕구는 대중들이 자율적이고 합리적인 사고에 이르는 길을 차단하고 있음을 '문화산업론'에서 밝히고 있다. 물론, 산업에 의해 조장되는 '허위욕구'의 기제만으로 문화 소비를 촉진한다고 한정 지을 수는 없을 것이다. 그러나 문화상품의 예술적, 경제적 가치를 부여하고 구매를 설득하는 일보다 대중의 '허위욕구'를 조장하는 방식은 더없이 쉬운 일이 된다. 따라서, 대중의 허위의식이나 허위욕구의 생산에 있어 광고, 선전은 그 일을 수행하는 첨병과 같은 존재다.

수요 창출을 위한 수익목표를 설정하고 수익을 극대화하기 위해 전략을 모색하고 추진하는 것은 산업적 측면에서 지극히 자연스러운 일이다. 문화산업은 인위적인 소비 욕구의 생산체계로 대중의 소비 욕구를 의식적으로 만들어내고 이를 조종한다. 시장의 수요공급원리가 보이지 않은 손에 의해 자연스럽게 조절되면서 돌아가듯 자본주의 전략들은 이제 체제 메커니즘의 내재한 규범에 따라 자연스럽게 작동된다고 봐야 할 것이다.

> "문화산업의 위치가 확고해지면 확고해질수록 문화산업은 소비
> 자의 욕구를 더욱 능란하게 다룰 수 있게 된다. 문화산업은 소비
> 자의 욕구를 만들어내고 조종하고 교육하며 심지어는 재미를 몰
> 수할 수도 있다(Adorno, 1970)."

결국, 대중의 소비 욕구는 필요를 자체적으로 만들어내는 것이 아니라 문화산업의 시스템을 작동하는 메커니즘에서 결정되는 것이다. 오랜 시간 동안 필요를 느끼지 못했던 다양한 제품들이 마트와 시장에 전시되고 팔리는 이유이기도 하다. 대중은 문화산업의 틀 속에서 필요를 강요[6]받는다. 아도르노가 소

5 현재 일반적으로 인식되는 순수예술의 경우, 대중에게 유통하기 위한 목적에서 '기획'되는 것이 아니므로 문화산업을 기반한 대중예술과 차이를 가진다.

비하는 대중의 욕구를 근본적으로 불신하는 이유가 바로 여기에 있다. 아도르노는 <미학 이론>을 통해 인간 욕구의 허위성에 대해 다음과 같이 말한다.

> "인간의 욕구에 대한 신뢰는 그러한 욕구가 거짓된 사회에 의해 통합되고 이로써 거짓된 것으로 된 이래로 무의미하게 되었다. 그와 같은 욕구들이 예언대로 다시 충족될지도 모른다. 하지만 그러한 충족은 자체로서 허위이며 인간을 기만하여 인권을 박탈한다(Adorno, 홍승용 역, 1984)."

이처럼 외부로부터 주어진 왜곡된 욕구를 마르쿠제는 '허위욕구'로 정의하고 있으며 이는 '공급이 수요를 창조한다.'라는 세이의 법칙7이 문화산업의 기본 원리임을 보여준다. 문화산업에 있어 인간의 욕구는 수요를 창출하기 위한 판매전략의 대상일 뿐이다.

문화산업론은 엄연한 대중의 현실로서 허위욕구에 주목한다. 그것은 자본주의 상품사회에서 살아가는 대중은 허위욕구에서 벗어날 수 없으며, 거시적 경제체계로서 자본주의 상품사회 속에서 대중의 의식세계는 기본적으로 물화 되어있다는 모욕적 인식론이라 할 수 있다. 근대사회를 지나며 대중의 삶은 예전에 비해 경제적으로 여유로웠고 이전 부르주아 계급에서 가능했던 고급문화의 향유가 대중화되면서 대중들은 일상의 삶에 계급 간 큰 차이를 느끼지 못하게 되었으며 그동안 상위층 문화로 치부되던 고급문화를 소비하는 허위욕구에 몰입하게 되었다. 이로 인해 현상적으로 아직 다양한 차별이 존재하지만, 문화생활 환경을 중산층과 부르주아지의 형태와 흡사하게 제시하며 마치 이상적 민주

6 예컨대, 치약 등 예로부터 지금까지 필요성을 못 느꼈던 새로운 제품이 미디어, 광고 등을 통해 필요함을 강요하고 대중은 해당 제품이 항상 필요했다고 판단하는 것이다.

7 세이의 법칙(say's law): 19세기 초, 프랑스의 경제학자 세이(Jean B. Say)의 주장이다. "경제가 불균형(수급 불일치) 상태에 처하더라도 이는 일시적인 현상에 불과하며, 장기적으로는 수요가 공급 수준에 맞추어 자율적으로 조정되기 때문에 경제는 항시 균형을 유지할 수 있다."

사회처럼 인식하게 만들고 자신 또한 계급의식을 잃어버리게 되는 것이다.

대중문화는 일률적으로 삶의 모델과 패턴을 정해두고 대중들의 의식과 소비의 패턴을 조정한다. 표준화된 세계관 쪽으로 대중을 유인하며 계급의식을 둔화시키고 비판적 판단을 마비시켜버리는 것, 바로 이 사회에 대한 내재적인 저항요소를 사전에 제거하는 마찰 없는 기능, 이것이 대중문화의 체제 도구적 기능이며 성격인 것이다. "대중은 상품에서 자신을 재인식한다. 그들은 자동차, 하이파이 전축, 주방기구 등에서 자신들의 영혼을 발견한다(Marcuse, 1964)." 소비주의에 노출된 대중의식은 문화산업이 판매전략을 통해 소기의 목적을 달성할 수 있는 중요한 전제이다. 문화산업은 이런 전제 아래 대중의 의식세계를 적극적으로 공략하고, 대중은 상품 소비를 통해 이에 호응한다.

문화산업의 허위욕구 창출 노력은 대중의 소비 욕구와 맞물려 상승작용을 일으킨다. 이 과정에서 문화상품은 물신적 성격을 획득한다. 문화상품은 단순 소비의 대상을 넘어 대중의 정신과 영혼이 구체화 된 숭배의 대상으로 격상된다. 문화산업은 이 지점에서 '물신화된 상품에 걸맞은 정신적 가치를 부여'하는 판매전략이 수립된다. 이런 맥락에서 특히 문화산업이 문화소비자의 소비 욕구를 자극하기 위해 주목하는 것은 '개성'이라는 정신적 가치와 '문화의 민주화'라는 긍정적 관념이다. 상품 소비 유도를 위해 개성이라는 계몽적 가치가 대중을 유혹하는 요소로 기능하는 것이다. 이처럼 특정 소비행위를 개성을 발휘하는 행위로 미화하는 문화산업은 개성을 조직적으로 우상화한다. 나아가 문화산업은 개성이라는 개념을 소비를 유도하는 기제로 활용한다. 동일한 것에 대해 쉽게 지치는 대중의 차별화 욕망을 학습하고 반영했다고 할 수 있다. 이런 전제 아래 문화산업은 상품의 차이를 강조하고, 이 차이는 새로운 문화상품에 대한 소비의 지속성에 관여한다. 차별화된 문화상품은 새로움으로 포장되어 차이에 따른 소비는 개인의 정체성을 실현하는 행위라 주장한다. 그러나 이는 판매를 위한 문화산업의 전략일 뿐이다. 다양한 취향의 대중을 포섭하고 더 다양한 상품을 구매하게 만드는 일의 일환일 뿐이다.

"(대중문화의) 차이는 본질적인 차이라기보다는 소비자들을 분류하고 조직하고 장악하기 위한 차이에 불과하다(Adorno, 김유동 역, 1995)."

아도르노에게 문화는 산업일 뿐 아니라 이데올로기이기도 하다. 문화산업의 산물은 대중에게 항상 새로운 것, 예전과는 다른 특수하고 개성적이라는 인상을 심어주어야 한다. 아도르노에게 대중문화는 가능한 많은 사람의 취향과 기호를 충족해야 할 특정한 상업적 기능을 수행하기 위해 생겨난 것들이기 때문에 이러한 기능들을 창의적이고 독창적으로 수행하는 데는 한계를 가질 수밖에 없다. 참신한 개성을 가장한 '사이비 개성'이 탄생하고 결국 문화산업이 제공하는 획일적인 생산물, 항상 같은 문화산업의 산물들로 채워진다고 생각했다.

문화산업은 '개성'이라는 기제를 사용하여 '차이'를 만들고 대중의 욕구를 충족시키며 결국 이들을 대중문화의 세계 속에 끌어들인다. 문화산업이 유도하는 '기존의 것과 다른 새로운 것의 지속적이며 반복적인 소비'는 이제 산업사회의 생산과 소비의 질서가 된다. 그러나 문화산업이 유혹하는 개성적 소비는 주어진 틀 안에서 이루어지는 소비라는 점에 문제가 있다.

문화산업은 모든 사람이 미리 자신에게 주어진 수준에 걸맞게 자발적으로 행동하며 자기와 같은 유형을 겨냥해 제조된 대량 생산물을 고르도록 만들기 때문이다. 따라서 대중은 자신의 의도대로 소비행위를 주도한다고 믿지만 실상 그들이 누릴 수 있는 자유는 제한적이다. 아도르노는 여기서 말하는 '개성'이란 "사이비 개성"이라 말한다. 문화산업은 "사유하는 주체"를 배제하고 "영원한 소비자"를 만들어 내려 한다. 이처럼 문화산업은 유럽 계몽의 정신적 가치를 상품화한다. 인간을 존엄한 존재로 절대적으로 존중받아야 할 소우주로 만들어 준다고 믿었던 '개성'이라는 가치를 물질적 가치로 전환하고 있다. 문제는 이 대목에서 탄생한 사이비 개성이 주체의 소멸을 초래할 수 있다는 점이다.

복제기술로 만들어진 '예술'은 상품화된 작품에 대한 대중들의 허위욕구를 자극했고, 증가한 대중들의 문화적 욕구에 부응하는 문화산업이 확대되었으며,

이러한 문화산업의 등장으로 대중문화는 산업화시대 문화의 주도권을 쥐게 되었다. 자본주의 산업의 생산물들은 상품 미학으로 포장되었으며, 문화산업에서 창의적 새로움은 전형적으로 상품의 판매를 위한 것이 되었다. 이 속에서 예술작품의 자율성은 그것 자체로 순수하게 남아있을 수 없게 된다. 물론 긍정적 차원에서 문화산업은 시장경제를 바탕으로 미술의 성장을 장려하는 측면도 있다. 즉, 수요와 공급이라는 경제 원칙은 "다양한 예술적 시각이 공존할 수 있도록 지원하고, 새롭고 훌륭한 창작품이 지속해서 생산되도록 도와주며 소비자와 예술가의 취향을 더욱 세련되게 한다는 측면에서 창조적 예술 활동에 도움을 준다고 생각할 수 있다.

예술과 문화의 대중화가 자리 잡아갈 즘 비슷한 시기, 또 다른 사회현상으로 대두된 '파시즘'에 대하여 주목할 필요가 있다. 벤야민은 "19세기 시민혁명과 사회주의 혁명으로 등장한 무산자계급인 대중을 교묘하게 선동하고 조직화하는 기제로서 문화정치를 이용한 파시즘을 목격하면서 새로운 대중문화의 미학을 발견하였다. 유대인으로서 파시즘의 직접적인 피해를 본 벤야민에게 20세기 초 이탈리아로부터 유럽을 휩쓴 파시즘은 그 이전 봉건주의보다 더 두려운 광기 어린 정치, 사회 혁명이었다.

> "벤야민이 보기에 기술복제 시대의 문화산업과 예술의 상품화
> 가 자본주의에 새로운 경제적 수단을 마련해 주었다면, 문화산업
> 과 예술의 상품화로 형성된 대중문화는 파시즘에 새로운 정치적
> 수단을 제공해주었다(Paxton, 손명희 외 역. 2005)."

그리스인들이 감각적 지각에 관한 이론으로 발전시켜온 미학은 영화와 같은 문화산업에 있어서 시각과 청각의 현재화를 불러일으켜 미적 근대성으로서 진정한 사실주의 미학을 구현시켰으나 대량복제 기술과 함께 광기 어린 대중의 대량복제를 일삼은 파시즘은 '정치적 삶의 심미화(審美化)'라는 전체주의 미학을 만들어 낸 것이다. 대량복제기술은 계급 간 문화의 차이를 좁혔고, 문화의

개별가치의 차이를 소멸시켰으며 문화적 환경을 획일화하게 만들었다. 획일화는 권위주의를 조성하여 미디어 정치로써 선전, 선동의 저널리즘과 정치의 심미화를 불러일으켰다. 벤야민에게 파시즘이란 대량복제기술 대중조작 사회가 만들어 낸 결과물이라 할 수 있다. 특히 파시즘은 정치적 삶의 심미화를 전쟁을 통해 완성하려 했다. 2차 세계대전은 파시즘 미학의 완성이자 자신을 파국으로 몰아간 종말적 사건이었다. 벤야민보다 호르크하이머와 아도르노는 산업자본주의와 파시즘 모두를 동시에 비판하기 위한 논의의 대상으로 문화산업을 바라보았다. 특히 아도르노는 문화산업을 '예술의 탈 예술화'로 규정하고 예술작품의 상품화가 근대시민사회의 인권을 박탈할 그것이라고 주장했다. 아도르노의 주장은 근대 시민 주권이 혁명을 통해서 획득한 자유와 평등 권리에 따라 예술작품을 누구나 누릴 수 있는 상징적 권리를 획득하였으나, 20세기 초 문화산업의 등장과 함께 예술의 사용가치가 증가하게 되면서 미적 가상에 대한 패러디만이 난무하게 되었고, 그 결과 일반 시민들이 더 예술작품과 자신을 같게 만드는 미적인 승화를 경험할 수 없게 되었음을 시사한다. 여기서 벤야민의 '미적 가상에 대한 패러디'는 '기술적으로 복제된 예술작품'을 뜻한다. 아도르노는 진정한 예술작품의 향유는 인간의 보편적 권리이지만, 근대 산업 자본주의가 그러한 인간의 권리를 박탈하였다고 보았다. 문화산업이 예술작품에서 지배적 양식, 즉 예술의 보편성을 파괴하고 대신 양식의 비밀을 폭로하여 예술이 동일성 미학에 집착하게 했다는 것이다. 그들의 주장은 예술의 지배적 양식이란 예술가의 창조적 노력으로 유지되어왔던 예술의 보편성인데, 그러한 양식을 문화산업이 전유와 복제 등을 통해 파괴함으로써 예술작품 간에 개성의 차이가 사라지고 획일화된 작품들만이 대량으로 생산될 것임을 지적한 것이다. 또한, 아도르노와 호르크하이머는 대량복제기술의 발전에만 집중하는 문화산업을 지적하며 산업자본주의하에서 문화산업은 오직 유흥산업으로만 치닫게 될 것이라고 주장하였다.

"예술작품은 절제를 알지만 수치스러워하지 않고 문화산업은 포르노적이면서도 점잖을 뺀다." 이 문장에서 드러나듯, 그들은 20세기 문화산업은 허위욕

구에 가득 찬 대중의 거짓된 웃음만을 대량으로 생산하는 유흥산업에 불과하며 행복을 기만하기 위한 도구라고 생각했다. 호르크하이머와 아도르노에게 있어 문화산업은 헤겔과 칸트식 미학에서 벗어난 기형아에 가까웠고, 산업자본주의의 심화와 후기 자본주의가 만들어 낸 예술의 상업화일 뿐이었다. 호르크하이머와 아도르노, 벤야민은 모두 문화산업을 산업자본주의와 대량복제기술의 결과라고 보고 있다. 그러나 호르크하이머와 아도르노는 기술복제 시대의 문화예술 상품화가 열등한 문화와 예술을 양산할 것이라고 비관하는 데 반해, 벤야민은 그것이 예술작품의 아우라를 파괴하긴 하였지만, 예술작품에 대한 대중의 욕구를 증가시켜 문화예술의 대중화, 민주화를 불러일으킬 것이라는 점에서 중립적 태도를 보인다. 또한, 호르크하이머와 아도르노는 문화산업이 후기 자본주의가 만들어 낸 산업시스템의 하나로 보고 있음에 반해, 벤야민은 문화산업이 파시즘의 문화정치시스템을 만들어내고 선동적인 대중 정치의 미학과 연계한 혐의가 짙음을 주장한다는 점에서 이들 간에 해석적 차이가 존재한다.

문화산업을 후기 자본주의의 핵심적인 산업시스템으로 볼 것인가 아니면 벤야민의 시각처럼 파시즘의 선동적 대중 정치 미학인가의 문제는 결국 문화산업과 미디어의 관계에 대한 그들의 시각 차이를 확인할 필요가 있다.

아도르노는 문화산업이 문화 소비를 통해 '자율 의지'를 상실한 대중을 정치적 객체의 길로 이끈다고 믿는다. 여기에는 문화산업은 사회적으로 '관리'하기 쉬운 순응적인 인간상을 만들어낸다는 논리가 숨어있다. 이는 문화산업과 정치의식의 상관관계에 대한 아도르노의 통찰을 보여주는 대목이다. 그러나 이 주장을 대중문화 전반에 초시대적으로 적용하는 데는 적지 않은 무리가 따른다. 이 주장은 정치적 목적을 위해 대중문화를 이용했던 나치독일과 미국의 문화 현실을 염두에 두고 있다는 점을 고려해서 제한적으로 수용할 필요가 있다.

2. 문화산업과 미디어

문화산업의 등장과 함께 벤야민이 지적하듯 기술적 복제는 대중이 대상을 상(像) 속에, 아니 모사(模寫) 속에 복제를 통해 전유하고자 하는 욕구를 계속해서 증가시켰다. 문제는 그러한 전유의 욕구가 이후 예술의 제의적(祭儀的) 가치보다 전시적(展示的) 가치를 확대하는 현상을 불러왔다는 점이다. 본래 전유는 한 사물의 목적에 맞게 나머지 다른 것의 의미를 빌려오거나, 훔치거나, 대체하는 행위를 뜻하는 말이다. 그런데 문화에 있어서 전유는 일상용품들, 문화적 생산물, 슬로건들, 이미지들이나 패션의 요소들을 빌려오거나 바꾸는 과정을 뜻한다. 이렇듯 예술작품의 전시적 가치가 확대되면서 등장한 문화산업은 엘리트의 전유물이었던 예술작품의 생산과 귀족들의 소유물이었던 예술작품의 소비를 대중의, 대중에 의한, 대중을 위한 예술작품의 생산과 소비의 형태로 복제했다. 아도르노는 다음과 같이 말한다.

"주문자의 후견인제도가 예술가를 시장으로부터 보호해주던 18세기까지 미술작품은 상품이 되지 않을 수 있었지만, 대신에 주문자나 그들의 목적에 종속되었던 것처럼, 시장에 의해 지배계층의 봉사에서 벗어날 수 있었던 미술의 자유는 이제 미술작품의 상품성에 대한 내재적 요구를 수용하지 않으면 안 되었다."

이러한 변화는 엘리트나 귀족의 상위문화와 하위문화의 이분법을 낳기도 하였으나, 결과적으로는 노동자, 농민, 소부르주아 계층에 이르기까지 누구나 예술을 누릴 수 있는 대중문화를 만들어 낸 계기가 되었다.

아도르노는 문화예술이 거대 자본으로 흡수되면서 오늘날 문화산업은 등장했다고 주장한다. 이 과정에서 문화산업은 문화콘텐츠의 속성상 미디어에 탑재되어 대중들에게 전달될 때 비로소 목적하는 이윤을 창출하므로 미디어와 함께 대중 지향적인 저널리즘-선전, 선동-이라는 공동의 목표를 가지게 되었다

는 것이다.

저널리즘은 미디어산업이 대중의 미적 욕구에 부응한 최초의 근대적 문화산업의 출발이라고 할 수 있다. 15세기 구텐베르크의 금속활자와 인쇄 혁명은 대중문화를 등장시킨 주요 원인이자 소설, 잡지, 신문, 광고를 시장에서 상품화시킨 최초의 문화산업 사건이었다. 물론 저널리즘의 출발이 처음부터 문화의 상품화를 목적으로 등장한 것은 아니었다. 근대 초기만 해도 출판인쇄술은 언어를 기반으로 지식과 정보를 전달하기 위한 기술에 불과했다. 그런데 지식과 정보의 확대 과정에서 대중들은 앎에 대한 욕구와 함께 '무엇을 읽을 것이냐'의 문제, 다시 말해 출판 미디어를 타고 흐르는 콘텐츠에 대한 수요와 욕구가 증가하였다. 비록 콘텐츠의 시작은 성경, 법전과 같은 기록물이 위주였지만, 점차 소설, 잡지와 같은 대중 콘텐츠로 확대되면서 인쇄는 단지 지식과 정보의 전달 매체가 아닌 유희와 쾌락의 전달 매체로 변신하였다. 미디어산업 그 자체는 출판노동자들의 노동 행위 결과였지만 미디어산업의 결과물인 출판콘텐츠는 유희의 대상으로 발전한 것이다. 특히 출판 미디어는 광고, 홍보의 주요 수단이 되면서 문화산업이 사진, 영화, 음반과 같은 다양한 감각 매체로 확장해가는 후원자 임무를 수행하였다.[8]

19세기 후반, 20세기 초반의 시각 매체와 시각콘텐츠의 폭발적인 증가는 출판미디어산업 없이는 불가능했을 것이다. 저널리즘은 미학의 대중화와 함께 문화산업의 현실화를 가능하게 만들었다. 따라서 20세기 초 '예술의 상품화'와 '문화산업의 통속화' 문제의 핵심은 근대 저널리즘의 속성에서 찾을 수 있으며, 예술작품에 대한 비평적 기능을 주로 담당한 언어콘텐츠의 생산과 소비의 메커니즘에 이 문제의 해법이 내재되어 있다고 볼 수 있다. 대중 문화예술에 강력한 영향력을 발휘하는 출판 저널리즘, 미디어산업은 근대 문화산업의 출

[8] 신문·잡지 등을 통해 폭발적으로 증가한 근대의 대중독서물은 주로 근대문화를 소개하는 일에 적극적이었다. 특히 음악, 공연, 영화와 같은 다양한 근대적 취미를 소개하여 근대의 대중문화를 형성하는 데 결정적인 영향을 미쳤다. 바로 이점 때문에 저널리즘을 문화산업의 모태이자 선진 수단으로 볼 수 있다. (전정환, 2006)

발이자 허브가 되었다.

문화산업이 예술작품을 하나의 물질적 대상으로 가공하는 것이라면, 미디어는 가공된 예술작품을 문화상품으로 포장하여 광고하고, 유통하며, 판매하는 역할까지 수행한다. 이렇게 문화산업과 미디어의 관계는 감각적 질료를 주관적으로 추상화한 예술작품을 다시 객관적 대상이자 즉물적 가치로 해체하는 일련의 공정에 있어서 주요 메커니즘을 형성하고 있다.

문화산업의 속성에 대해 호르크하이머와 아도르노, 그리고 벤야민은 모두 미디어 기술 발달과 저널리즘의 확대로 보았다. 호르크하이머와 아도르노는 미디어의 보급으로 인해 문화산업이 성장했다고 판단했다. 그들이 문화산업을 과학 기술적 측면에서 미디어의 기술적 발전이 문화산업과 밀접한 관련이 있다고 보았다면, 벤야민의 경우 미디어가 예술작품의 생산자와 소비자의 경계를 해체하고 문화의 주체를 생산자에서 소비자로 확장했기에 문화산업은 미디어의 정치적 발전과 밀접한 관련이 있다고 보고 있는 것이 벤야민의 입장이라 할 수 있다. 벤야민은 문화산업을 저널리즘의 측면에서 보고 있다. 벤야민은 대중을 선동한 파시즘에서 절망과 가능성을 문화산업과 미디어 정치를 통해 동시에 발견했다. 그러나 문화산업의 발달과 함께 나타난 예술의 상품화는 이들 각각의 의견 차이에도 불구하고 미디어 저널리즘의 선전성에 함몰된 예술작품은 결국 다시 소비되기 힘든 모순된 상품이 되고 말 것이라는 부분에서 모두 같은 태도를 보인다.

미디어 저널리즘 또한 그 자체만으로도 대중 콘텐츠로써 읽을거리를 제공하며 수익을 창출한 초창기 문화산업의 형태를 가지고 있다. 특히 최초의 매스미디어로서 위치하는 인쇄 매체의 경우 그 자체로 판매 상품이었고 신문, 잡지, 광고와 같은 매체를 통해 문화산업의 다양한 상품을 장르로 구성하여 문화상품들을 소개하고, 소비를 유도한 문화, 예술비평의 전진기지였다. 문화산업과 미디어는 현재도 상품과 광고, 마케팅과 브랜딩의 영역에서 서로 밀접한 협력 관계를 유지하며 때론 수익모델의 충돌에 따른 긴장 관계를 형성하며 발전해왔다고 할 수 있다.

"예술의 상품화는 미디어 저널리즘을 통해 가속화되었지만, 동시에 미디어 저널리즘에 따라 저속화된 것 역시 사실이다(Eisenstein, 전영표 역, 2008)." 예술의 상품화로 인해 주목해야 할 부분은 미디어 기술의 발달이 정치적 저널리즘의 대중화를 이끌 것이며, 문화산업은 그러한 저널리즘을 기반으로 성장할 것이라는 점, 그리고 점차 대중의 정치적 욕구와 미디어의 선전기능이 밀접해질수록 미디어 저널리즘은 대중 문화예술 영역에서 주요한 역할을 담당할 것이며 정책의 주요 기제로 작동할 것이라는 점이다.

> "기술 면에 있어서나 경제 면에 있어서나 선전과 문화산업은 하나로 용해된다. 선전에 있어서나 문화산업에 있어서나 무수한 장소에서 같은 무엇이 나타나고 있으며, 똑같은 문화생산물을 기계적으로 반복한다는 것은 이미 똑같은 선동 구호를 기계적으로 되풀이하는 행위가 되고 말았다. 양자에게 모두 효율성에 대한 요구는 기술을 심리조종기술로, 즉 인간을 조종하기 위한 과정으로 만들어버렸다(Adorno, 1970)."

오늘날 예술, 문화산업은 미래가치를 창출하는 첨단 IT 기술산업의 중심이 되고 있다. 바로 얼마 전까지만 해도 IT산업의 핵심이라고 하면 PC, 노트북 등 하드웨어 중심의 모델이었으며, 이제 글로벌 디지털 시대를 맞이하여 IT산업은 소프트웨어 기술과 콘텐츠 융합산업이 경쟁력을 가진다. "IT산업의 본질인 소프트웨어 중에서도 특히 멀티미디어 콘텐츠는 소프트웨어산업 가운데 가장 부가가치가 큰 분야로 주목받고 있다(서병문, 2005)."

멀티미디어 콘텐츠란 디지털 기반의 다양한 미디어를 통해 다양한 형태로 제작된 콘텐츠라는 상품이 결합한 동시대 문화상품이라 할 수 있다. 멀티미디어 환경은 콘텐츠와 소비자를 연결하는 네트워크의 속도, 안정성, 요금 등에 영향을 받을 수밖에 없는데 최근 네트워크 속도는 빨라지고, 이동성이 담보되며 무한요금제 출시 등 가격은 저렴해지고 있다. 게다가 글로벌 미디어가 인기

를 끌며 대중들은 이제 개인 미디어 시대를 맞이하고 있다. 아도르노와 벤야민을 거치며 지난 백 년 동안 빠르게 성장한 문화산업은 최근 OTT, 유튜브 등 글로벌 멀티미디어를 기반으로 대용량, 고품질 콘텐츠를 쏟아내고 있다. 통합성, 상호작용성, 하이퍼텍스트성, 몰입성, 서사성으로 대변되는 멀티미디어의 속성은 점차 예술을 통합시키고, 예술의 향유를 관조의 방식에서 체험의 방식으로 빠르게 변화시키고 있다.

오랫동안 대중매체의 중심이었던 인쇄, 방송과 비교하면 디지털 미디어의 경우, 제한적인 네트워크와 사양이 낮은 하드웨어 장치들이 출시되는 상황에서 문자와 이미지 중심의 가벼운 콘텐츠만이 소비되었다면, 이제 콘텐츠의 양식이 미디어를 통해서 완성되는 단계를 넘어 온라인 이동형 미디어가 새로운 콘텐츠를 창조해 내고 있다. 미술 또한 전통적 미학의 차원에 머물지 않고 디지털 공학의 차원으로 확장되고 있다. 백남준의 비디오 아트가 새로운 매체를 활용한 매체의 미학화를 가속하였다면, 동시대 미술의 창의성과 최신기술 간 결합의 확장성은 가늠하기 어려울 지경이다. 물론 동시대 미술의 이러한 확장에 대해 우려와 기대가 극단적으로 존재한다. 디지털기술을 기반한 멀티미디어 콘텐츠가 세계 시장의 주도권을 장악해 가는 시점에서 대중화, 산업화로 인해 전통적 예술의 가치가 훼손될 것이라는 우려와 다양한 기술들로 인해 예술의 영역이 더 넓어질 것이라는 기대가 그것이다.

> "비디오 기술과 음악이 결합하여 뮤직비디오가 만들어지듯, 회화와 CG 기술이 결합하여 3D 애니메이션이 만들어지듯 예술은 기술과 결합하여 예술의 심미성을 해체하지 않고 오히려 예술의 다양한 표현방식과 기법을 발전시켜왔다(김우필, 2011)."

오늘날 예술과 기술의 결합은 그 어느 쪽이 헤게모니를 장악할 것이냐의 문제가 아니라, 누가 더 강하게 모방하고자 하느냐가 문제의 관건이 되고 있다. 따라서 예술의 상품화 혹은 매체의 미학화의 경우 상반되거나 모순된 가치라

할 수 없다. 오히려 인간의 감각을 활용하여 주체와 객체가 공감을 이루고자 했던 전통미학의 현실적 대입을 의미한다. 현대의 기술로 인해 미술, 음악, 소설 등 구분되어 각각의 매체, 혹은 전시 공간에서 개별적으로 존재하는 예술의 통합이라는 예술의 오랜 바램을 실현할 수 있게 만들어주었다고도 볼 수 있다. 예술은 기술로 인해 더 많은 콘텐츠로 활용되고 있다. 이것은 벤야민이 걱정한 정치의 심미화도, 아도르노가 걱정한 예술의 저속화도 아니다. 오히려 예술 콘텐츠의 확대는 대중의 미학화를 끌어냈다고 볼 수 있다. 기술과 결합한 예술은 대중의 미학, 즉 감각적 지각을 공유하게 하였으며 서로 다른 주체들에게 일체감을 부여하고 시간과 공간을 벗어난 의사소통을 가능하게 하여 더 다양한 지식과 정보를 공유하고 공감할 수 있는 참여의 기회를 확대해 주었다.

　오늘날 디지털 이용자들은 다양한 디지털 이미지 제작기술을 이용하여 콘텐츠를 직접 기획하고 제작하며 글로벌 공유 또한 자유로워졌다. 디지털 사회의 일반 대중들이 누리는 콘텐츠와 커뮤니케이션 서비스는 예전 접근이 어려웠던 문화상품에 비해 차별 없이 누구나 이용 가능한 콘텐츠이다. 물론 현재의 콘텐츠 이용대가 또한 비싸다고 생각할 여지가 있지만, 예전 문화상품의 이용을 위해 치러야 했던 대가에 비하면 현재 콘텐츠를 소비하기 위해서 일반 대중이 지불해야 하는 금액은 대단한 수준이 아니다. 기술의 발달로 인해 그 어느 때보다 더 강력한 감각적 지각을 만끽하는 현재를 살아가는 동시대 대중은 자본과 기술의 제약으로부터 더 자유로워졌다고 할 수 있다. 이제 대중은 모두가 이동형 단말기를 조작해 이미지와 영상을 촬영, 편집하고 간단한 조작으로 전 세계 SNS로 공유한다. 멀지 않은 과거 20세기를 기준으로 삼아도 지금은 대부분을 예술가라 부를 수 있다. 이들은 감각적 지각의 사실적 체험과 공유를 위해 다양한 기술을 활용하고 방법들을 동원할 줄 안다. 콘텐츠 생산의 관점에서 예술가보다 더 예술가다운 창조적 행위를 하루도 쉼 없이 해내고 있고 예술가와 대중의 차이는 점점 줄어드는 것이다.

　벤야민은 <기술복제시대의 예술작품>에서, 신문의 '독자투고란'이 독자와 필자의 근본적 차이를 약화시켰고 필자의 권위는 작아진다고 주장했다. 신문

이 '독자투고'라는 새로운 콘텐츠를 발전시키고 대중적 소통을 강조하면서 독자는 읽기만 하던 수동적 이용자에서 능동적인 정보제공자로 변화했다는 것이다. 이러한 현상은 언급한, 현대의 디지털 커뮤니케이션 매체를 활용하는 미디어 이용자 대중의 모습과 유사하다. 신문의 정보 생산자로서 대중은 신문의 커뮤니케이션 메시지를 일방적으로 수용하지 않고 감시하고 비판하고 때로는 반박할 수 있게 되었다. 방관자에게 있을 수 없는 콘텐츠 주체로서 권위가 대중 참여의 장을 열어줌으로 생겨난 것이다. 독자투고 수준의 참여는 이제 양방향 커뮤니케이션 미디어로 발전하여 누구나 문화산업과 저널리즘에 참여할 기회를 제공해주었으며 여론과 담론을 이끌어가고 있는 세상이다. 마찬가지로 디지털 복제기술은 모두를 예술가로 만들어 가는 듯 디지털 이미지는 대량소비되고 있다.

> "보통 사람들은 박물관에 갇힌 예술작품을 평하려 할 때보다, TV 드라마를 평할 때 스스로 전문가가 되어 자신의 견해에 권위를 부여할 줄 안다. 예술상품의 대량화에 따른 대중문화의 등장과 발달은 대중 스스로가 문화에 참여함으로써 문화적 권위의식을 획득하고 스스로 전문가(혹은 마니아)로 행사할 줄 아는 문화의 주체들을 대량으로 생산해냈다(Henry Jenkins, 김정희원 외 역, 2008)."

기술의 발전으로 인해 미디어 또한 변화하고 궁극적으로 인간의 커뮤니케이션 방식이 변화하며 대중과 예술가들과의 구별이 힘들어졌음은 물론, 예술과 예술이 아닌 것 간의 차이도 모호한 상황에 이르렀다. 벤야민의 고귀한 예술의 아우라는 손상되었을지라도 기술과 예술의 결합으로 인해 예술의 감상 가치를 독점했던 지배적 권위주의 역시 약화했으며 동시대 미술을 이루는 중요한 특징적 요소가 되고 있다.

3. 문화예술의 상품화

문화산업은 근본적으로 문화의 상품화를 주도한다. 문화산업의 생산물인 문화상품은 우선 이윤을 목적으로 하여 생산되기 때문에 문화산업의 기획자들은 인기를 끌 수 있고 잘 팔릴 수 있는 제작물을 생산하기 위해 노력한다. 또 다른 한편 문화상품은 "거대한 수용자들을 매료시켜야 하므로 때로는 충격적이고 관습에 도전적일 수도 있고, 진보적 사회운동이 지향하는 동시대의 이념을 보여주기도 한다."[9]는 점도 지적될 수 있다.

> "예술은 인플레이션으로 인해 아무것도 의미하지 못하게 되면서 형이상학적 초월성을 상실하는 탈 예술화 과정에 진입한다 (Adorno, 홍승용 옮김. 1984)."

이런 현상은 순수예술도 예외가 아니다.

> "자신의 고유한 법칙을 좇음으로써 사회의 상품적 성격을 부정하는 순수한 예술작품도 또한 상품이다(Adorno, 김유동 외 옮김. 1995)."

아도르노는 예술의 가치가 인플레이션으로 인해 하락함에 따라 예술이 형이상학적 초월성을 상실하고 있다고 생각했다. 인플레이션은 화폐의 가치가 하락하고 상품과 서비스의 가격이 상승하는 현상인데, 이것은 상품과 서비스의 상대적 가치가 변함에 따라 예술의 가치도 변한다는 것을 의미하기 때문이다. 예술이 형이상학적 초월성을 상실한다는 것은 예술이 더 이상 현실의 초월적

9 Douglas Kellner, *Media Culture: Cultural Studies, Identity and Politics Between the Modem and the Postmodern,* (미디어 문화), 김수정, 정종희 번역, 새물결, 1997

인 표현이 아니며 더 이상 영감과 감정의 원천이 아니라는 것을 말해준다. 예술은 단순히 상품이 되었고, 그 가치는 시장의 법칙에 따라 결정된다는 의미이다. 결국, 예술의 상업화에 대한 비판이다. 그것은 예술이 더는 영혼을 위한 것이 아니라 단순히 돈을 버는 수단이 되었다는 주장이다. 또한, 예술이 다시는 사람들에게 영감과 감정을 불러일으키는 힘이 없다는 선언이기도 하다. 이 시대의 예술은 단순히 돈을 버는 수단일까? 예술은 여전히 영감과 감정의 원천이 될 수 있을까?

문화산업은 예술이 자본으로 흡수되는 흐름을 가속했다. 예술이 문화산업에 편입되면서, 예술의 자율성은 이윤추구의 틀 속에서만 유지되게 되었다. 문화산업은 대중문화를 끌어낸 경제적 토대를 구축한 것이다. 문화가 상품화된다는 것은 바로 문화적 생산물이 돈을 위해 교환될 목적으로 생산된다는 것을 의미한다. 문화산업은 예술을 자본축적의 수단으로 물화시키면서 예술의 존재의미를 위협한다. 예술은 사회 역사적 기능을 상실하고 순수 소비의 대상으로 전락할 위기에 놓인다. 예술의 사용가치가 교환가치에 의해 대체되는 것이다. 문화산업에서 모든 예술적 가치는 오직 시장의 교환성에 의해 결정된다. 즉 문화적 가공물들은 돈으로 교환되기 위해 생산되는 것들로, 모든 것은 그 자체가 어떤 무엇이기 때문이 아니라, 교환될 수 있는 무엇일 때에만 가치를 갖는 것이다. 그러므로 가치의 유일한 척도는 얼마나 이목을 끄는가 또는 얼마나 포장을 잘하는가에 달려 있다.

> "예술을 소비로 전환하는 역할을 기본원칙으로 삼는 문화산업
> 에 의해 예술의 소비는 전빙위적으로 이루어진다(Adorno, 김유
> 동 외 옮김, 1995)."

'상품화'를 통해 예술은 소비자의 사회적 신분을 확인시켜주는 도구로 기능하는 한편, '비 상품화'를 통해(각종 매체의 배경음악처럼) 본디 의미를 상실한 채 장식적 수단으로 사용된다. 이 과정에서 과잉 공급된 문화상품은 수용자와

예술의 관계를 왜곡시킨다. 이런 맥락에서 문화산업을 향한 아도르노의 역설적 야유는 절박성을 지닌다. 이제는 문화에 대한 해설에 만족하는 자보다 문화를 포기하고 문화의 축제에 어울리지 않는 자가 오히려 문화를 존중하는 셈이 되었다.

문화산업이 미술에 영향을 줄 뿐만 아니라 역으로 미술이 산업생산에 영향을 주기도 한다. 미학이 상품화, 물신화로 이동하는 것처럼 역으로 상품은 미학화의 길을 걷게 되었다. 문화산업은 이처럼 상품을 예술의 미학적 권위를 차용하여 보다 매력적인 상품으로 포장하는 커뮤니케이션 방식을 창조했기 때문이다. 다소 평범한 상품이나 서비스에 예술적 디자인과 스토리가 겹치며 품격과 가치가 올라가는 예를 종종 봤을 것이다. 문화산업은 상품을 아름답게 보이게 하고 상품 배경의 감성적이거나 품격있는 스토리를 접목하는 등 예술가와 디자이너를 고용하여 상품에 예술적인 감각을 부여하여 단순한 물건이 아니라 미적 경험의 원천으로 만들었다.

1960년대 이후 미니멀리즘(minimalism)은 이러한 문화산업의 특징을 보여주고 있다. 미니멀리즘은 단순함과 간결함을 추구하는 20세기 미술 운동인데 미니멀리스트들은 미술이 잭슨 폴록(Jackson Pollock)[10] 같은 과도한 감정표현이나 복잡한 기교, 표현력에 의존할 필요가 없다고 주장하며, 미술이 단순한 형태와 재료를 사용하여 감정과 생각을 불러일으킬 수 있다고 믿었다. 미니멀리즘 미술 운동[11]은 추상 표현주의라는 기존의 관습에 도전하는 아방가르드적인 정신을 기반으로 함에도 그 작품의 생산방식은 기계화, 표준화, 노동의 분업화와 같은 상품 생산의 특성을 따르고 있다. 즉, 상품 생산의 특징들이 미니멀리즘 작품의 미학적 원리들에 그대로 침투되었다고 볼 수 있다.

1960년대 추상표현주의의 쇠퇴와 함께 미국 미술에서 부상한 미니멀리즘의 대표주자 도널드 저드(Donald Clarence Judd)[12]의 후기 작업은 가구, 패션, 광

10 잭슨 폴록(Jackson Pollock. 1912~1956)
11 1960년대 미국에서 시작되어 전 세계로 퍼진 미니멀리즘 미술 운동의 가장 유명한 예술가로는 도널드 저드, 프랭크 스텔라, 솔 르윗이 있다.
12 도널드 클레런스 저드(Donald Clarence Judd. 1928~1994). 미국의 미니멀리즘 예술가.

고 등에 많은 영향을 미치면서 상품의 미학화 경향을 주도한 측면이 없지 않다고 할 수 있다. 그는 물질의 형이상학적, 은유적 상징성을 재현하는 것보다 물질적이고 현상학적 경험 그 자체를 구현하고자 했다. 그가 1965년에 발표한 글 "특수한 오브제(Specific Objects)"는 회화와 조각 어디에도 속하지 않는 새로운 '3차원의 작품'에 대해 논하며 미니멀리즘 개념의 정립과 발전에 중요한 역할을 했다. 저드는 조각가가 아닌 "생산자(maker)"로 자신을 지칭하곤 했는데, 그가 금속판, 플렉시 글라스, 베니어판 등의 산업적 재료를 사용하여 제작한 모듈을 연상시키는 상자 형태의 조각들은 '특수한 오브제'에 대한 그의 개념을 담아낸다.

결국, 문화산업의 발달과 함께 미술은 상품화 경향에서 벗어날 수 없게 되고 역으로 상품은 미학화의 길을 걷게 되었다고 볼 수 있다. 예술 전반을 아우르는 문장은 아니지만, 문화산업이라는 단어는 미술을 상품으로 생산하고 소비하는 시스템이기 때문이다. 문화산업은 기존의 예술로서의 미술을 흡사하게 대량 복제하거나, 오리지널리티를 확보한 채 원본의 생산 또한 가능하게 하였고, 대중에게 판매할 방법을 개발하고 차용했다. 그러나 이로 인해 미술은 더는 특권층의 전유물이 아니게 되었다고 단언할 수는 없다. 예술의 상품화와 상품의 미학화는 복잡하고 양면적인 현상으로 볼 수 있는데, 한편으로 이러한 현상은 미술의 대중화를 가져왔다는 점에서 긍정적인 측면이 있지만, 예술의 상업화와 상품의 과도한 미학화에 이바지했다는 점에서 부정적인 측면도 가지고 있다. 고급예술과 대중예술의 거리감은 여전하고, 예술의 대중화에 대한 순수예술계의 회의적 시각 또한 존재한다.

전반적으로 문화산업의 발달은 미술과 상품의 본질에 상당한 영향을 미쳤다. 미술과 상품은 이제 이전보다 더 밀접하게 연결되어 있으며, 그 경계는 점점 모호해지고 있다. 고급 문화예술의 대중화를 경계하는 이는 자본주의 시장에서 미술의 탈 상품화 노력은 매우 힘든 투쟁일 수밖에 없다.

주요 미술 분야는 조각이었으며, 전후 미술사조에서 가장 중요한 미국인 아티스트로 꼽힌다.

"문화산업은 소비자들에게 너무나 많은 포만감과 둔감만을 제
공하고 있다. 소비자에게는 아무것도 귀한 것이 없다(Adorno,
김유동 외 옮김, 1995)."

미술과 돈의 상호연관성에 대한 논의는 비단 현대미술만의 문제는 아닐 것
이다. 미술사의 전면에 나타나지는 않았지만, 미술에는 돈의 문제가 언제나 결
부되어왔다. 미술과 돈은 어떻게 결부되는가? 미술의 가치가 돈에 의해 결정되
는 것은 아니지만, 미술은 소유의 한 형태로서 경제적 가치를 가진다. 미술의
가치는 이중적이다. 미술작품은 자기의 고유한 미적 가치를 가지면서도 동시
에 여타의 생산물과 마찬가지로 상품으로서 경제적 가치를 갖기 때문이다.

따라서 예술지상주의자들이 주장하는 것처럼 미술을 돈에서 완전히 분리하
여 논의하는 것은 가능하지 않다. 미술에서 돈을 논의하는 것이 새로운 주제는
아닐 것이다. 그런데 왜 우리는 현대미술에서 돈의 문제를 부각해 논의해야 하
는가? 이전과는 비교할 수 없을 정도로 미술의 상품성이 오늘날 강조되고 있
기 때문이다. 현대미술에서 미술의 미적 가치와 경제적 가치는 상호보완적인
관계가 아니라 미술의 가치가 경제적 가치로 종속되는 경향을 보인다.

오늘날 글로벌 인기 예술가는 작품을 판매하지 않고 자신의 브랜드를, 스스
로 파는 직업이라 보아도 무방하다. 따라서 작가들은 특이한 행적으로 인지도
를 높이고, 탄탄한 스토리텔링을 앞세워 자신의 매력을 어필하여 호감도를 상
승시킨다. 일단 인지도와 호감도가 높아지면, 예술가의 모든 메시지는 곧 화폐
가치로 변환되어 산업의 구조 속에 상품성 있는 브랜드로 자리 잡는다. 그런
점에서 현재 가장 성공한 매력적인 예술 브랜드 중 하나는 데미안 허스트
(Damien Hirst, 1965~)[13]일 것이다. 그를 중심으로 한 YBA[14]의 성공은 '사치 갤

13 데미안 허스트(Damien Hirst). 영국의 현대 예술가로, 토막 낸 동물의 사체를 유리 상자 안
 에 넣어서 전시하는 그로테스크한 작품들을 주로 선보이고 있다. 영국 브리스틀 출생으로 리
 즈에서 성장하며 1986년~1989년 런던 골드스미스 대학 졸업 후 골드스미스 대학 학생들과
 함께 결성한 YBAs의 프리즈 전시회를 기획하면서 주목을 받기 시작했다. 2005년과 2008
 년에는 미술전문지 아트리뷰가 선정하는 세계미술계 영향력 있는 1위까지 오르기도 했고

러리’로 대변되는 자본의 힘이 만들어 낸 마케팅의 결과물이다. 허스트는 1991 년 첫 전시회에서는 죽은 상어를 포름알데히드를 가득 채운 유리 진열장에 넣어 전시한 <살아 있는 자의 마음속에 있는 죽음의 육체적 불가능성>이라는 심오한 제목의 작품을 선보여 논란을 일으켰는데, 인지도가 올라간 이후, ‘사치 갤러리’를 소유한 광고 재벌 ‘찰스 사치’와 갤러리 화이트 큐브를 소유한 ‘제이 조플링’의 전격적인 후원으로 미술시장의 기록들을 갈아치웠다.

허스트와 YBA는 자본주의, 경제 및 예술의 관계에 대한 논쟁의 여지가 있는 질문을 제기했으나, 일부 비평가들은 그들이 예술을 상품화하고 시장의 힘에 종속시켰다는 비난과 함께 YBA의 작품이 종종 쇼맨십과 상업적 성공에 더 관심이 있고 예술적 가치에 관심이 없다고 비난했다.

또 다른 일부는 허스트가 예술을 대중화하고 더 접근할 수 있게 만들었다고 주장했는데, 허스트는 긍정과 부정의 비평 모두를 다시 마케팅에 활용하는 영악함을 보여주었다. 미디어의 관심과 주목은 허스트의 작품가격을 더 상승하게 하는 커뮤니케이션 마케팅의 기본이기 때문이다. 시간이 흘러 2005년, 허스트의 ‘상어’는 화학 액체 속에서 썩기 시작했고, 원본을 교체한다면 그것은 동일한 작품인가에 대한 논란 속에 결국 상어를 교체하기에(새로 만드는 작업에 가까운) 이르렀고, 교체된 상어는 이후 1,200만 달러에 판매되었다. 데미안 허스트는 쇼맨십과 마케팅 커뮤니케이션을 활용한 상업적 성공을 통해 예술이 단순히 상품이 될 수 있음을 보여주었다.

자본, 경제 및 예술의 관계에 대한 논쟁은 여전히 진행 중인 의제다. 자본주의 시스템 내 문화 산업적 관점에서 예술의 본질과 예술의 역할에 대한 질문

그의 나이 마흔 살에 1억 파운드의 경제적 가치가 있는 인물로 평가받았다. (위키백과)
14 ‘Young British Artists’의 약자로 1980년대 말 이후 나타난 영국의 젊은 미술가들을 지칭. 데미안 허스트(Damien Hirst), 마크 퀸(Marc Quinn), 채프먼 형제(Jakeand Dinos Chapman), 게리 흄(Gary Hume), 트레이시 에민(Tracey Emin), 사라 루카스(Sarah Lucas), 더글러스 고든(Douglas Gordon), 이언 대븐포트(Ian Davenport), 질리언 웨어링(Gillian Wearing), 레이첼 화이트 리드(Rachel Whiteread), 제니 사빌(Jenny Saville), 개빈 터크(Gavin Turk), 크리스 오필리(Chris Ofili), 샘 테일러우드(Sam Taylor-Wood) 등 현대미술의 주역들이 그 대상이다.

을 제기하는 것이다.

YBA는 미술시장의 논리를 반영하는 스타 시스템과 블루칩으로서의 미술, 상품이 어떻게 형성되는지를 상징적으로 보여준다고 할 수 있다. 이는 예술과 경제가 작용과 반작용, 달리 말하자면 공생관계를 형성하거나 때로는 대립관계를 형성하는 것을 넘어서서 예술적 가치가 경제적 가치로 환원되고 있음을 보여주는 한 예일 것이다. 예술은 자본주의 시스템에서 복잡하고 상호 연결된 방식으로 작동한다. 예술이 상품으로 간주되어 사고 팔 수 있는 물건이 된다. 예술은 수집품이 될 수 있으며, 여느 상품과 마찬가지로 예술품의 가치는 수요와 공급에 따라 결정된다. 즉, 예술 행위를 통해 형성된 문화, 혹은 예술작품이 교환가치이자 사용가치의 대상이 될 때, 작품과 행위는 상품으로서 산업의 품목 중 하나가 될 수 있다. 그러나 시장이나 마트에서 구매 가능한 일반적 상품 품목 중 하나라는 의미는 아니다. 예술상품은 그 자체가 자연물로부터 감각적으로 가공된 질료의 상태(Hegel, 두행숙 역, 1997)이며 다른 제조품과는 달리 원가를 따져 부가가치를 논하지 못하는 비물질적 예술 가치를 지니므로 화폐가치로 변환할 때 수익과 수익성을 가늠할 원가개념이란 없다. 예술상품은 농산물이나 식료품, 제조업 등 다른 상품과는 달리 생존과 노동 행위에 즉자적이 아닌 대자의 위치에 놓이기 때문에, 예술상품의 소비는 생존, 노동 행위와 대응 관계를 이루게 된다. 한 권의 책을 예로 보면 책은 단순히 종이에 인쇄한 물질의 조합이 아니라, 작가의 성찰과 사유를 담은 지식과 정보의 조합이다. 마찬가지로, 미술작품 또한 캔버스라는 천에 물감을 붓칠한 이상의 가치를 내재하고 있다. 캔버스 천이나 물감, 종이는 예술로서 중요한 재료이자 형식이지만 천과 종이를 작품의 본질로 생각하지 않는다. 이러한 이유로 "예술작품은 즉자적인 상품이기 이전에 '감각적으로 지각'할 수 있는 미적 대상이다 (Marcuse, 최현 외 역, 1989)." 디지털 미디어를 타고 흐르는 콘텐츠 또한 바로 이러한 감각적 지각의 대상이라 할 수 있다. 사람은 감각적으로 대상을 지각할 때 감동, 슬픔 등 다양한 정서적 자극을 받게 되고, 정서적 자극은 유희를 동반한다. 대중은 더욱 강한 자극과 유희를 추구하는 콘텐츠 상품을 지향하게 되는

데 이런 대중적 속성 때문에 콘텐츠는 인간에게 필요한 조건이 될 수 있지만 충분한 조건은 될 수 없다. 모든 예술상품은 유희적 상품으로서 콘텐츠이며 커뮤니케이션 도구라 할 수 있다. 또한, 콘텐츠 상품을 커뮤니케이션 과정의 메시지라고 해석한다면 모든 메시지는 수신자에게 전달할 수 있는 매개체가 필요하다. 여기서 매개체란 즉 미디어란 어떻게 해석해야 하는가. 가령, 무인도에 누군가 혼자 있다고 가정해보면 생존을 위해 물고기를 잡거나 우물을 팔 수는 있겠으나, 기술 등 무언가의 도움이 없다면 책을 볼 수도, 음악을 들을 수도, 그림을 그릴 수도 없을 것이다. 종이가 없고 음악재생 기기가 없고 물감이 없을 테니 말이다. 물론 혼자 해변에 글씨를 쓰거나 불을 피워 주변에서 춤을 출 수도 있겠다. 그러나 함께 공유하는 대상 없이 혼자 하는 행동은 생존의 연장선에서 휴식일지 모르나 예술을 지각한 유희 행위라고 볼 수 없다. "휴식은 효과적인 노동 행위를 위해 필요한 부수적 행위이지만, 유희는 노동과 분리된 독립적 행위이기 때문이다(Marcuse, 최현 외 역, 1989)." 따라서, 온전한 유희는 반드시 외부의 개입이 있어야 한다. 그리고 혼자가 아닌 공동체를 통해 공유할 때 가능하다. 외부의 도움, 공동체와의 공유란 커뮤니케이션이며 사람과 사람 간 메시지와 콘텐츠를 연결하는 매개행위이며, 이러한 매개행위를 수행하는 것이 바로 미디어라 할 수 있다. 미디어는 인간이 누리는 유희의 대상으로서 콘텐츠의 공유방식과 함께한다. 콘텐츠 대부분을 이루고 있는 예술(작품)은 기본적으로 감각을 다양한 방식으로 전달하는 '매체예술'이듯, 콘텐츠는 각각 개별적 양식(혹은 장르)을 지니고 있으나, 그러한 양식은 미디어와 함께할 때 비로소 완성된다. 이런 이유로 현재 문화산업의 명칭은 '문화콘텐츠산업'으로 바꿔 불린다. 문화콘텐츠산업에서 콘텐츠뿐 아니라 미디어, 플랫폼과 네트워크 유통까지 확장하여 논의하는 배경도 여기에서 찾을 수 있다. 콘텐츠와 미디어, 유통망 등 네트워크는 현대의 문화산업의 필요충분조건이 되었다. 예술 또한 콘텐츠 생산만 담당하는 예술가 위주로 성립하는 구조를 벗어난 듯 보인다. 21세기 기술을 기반한 문화콘텐츠산업은 기존의 유희와 노동의 개념을 재정립하게 하고 예술과 산업의 관계에 중요한 변화를 일으키고 있다. 유희적 요소를

수용한 노동은 행위의 효율성을 높이고 있으며, 유희 행위는 전문성과 창의성을 획득하며 새로운 노동이 되어간다.

> "전통적 개념에서 노동이 산업(경제)의 영역이고, 유희가 문화(예술)의 영역이었다면 이제 산업과 문화의 영역이, 노동과 유희가 그러하듯 겹치고, 합일되고, 전유(Appropriation)[15]되기 시작했다. 더구나 예술 영역 간에도 통합화와 다중화가 증가하고 있다(Wagner, 아트센터 나비 역, 2004)."

[15] 이 글에서 전유란 이미지의 혼성과 모방을 끌어내 현대의 수많은 문화상품을 다양화시킨 이미지 조작방식을 의미한다. 이러한 전유가 기술적 복제가 가능해지면서 나타났다는 점과 그러한 복제기술이 예술작품의 고유한 자율성을 약화해 결국 예술작품이 대중들에게 신비(혹은 주술)의 대상으로 존재할 수 없었다는 점이 20세기 문화산업이 형성될 수 있었던 토대가 되었다.

4. 헤게모니, 지배 메커니즘

20세기 마르크스주의, 좌파 학자들의 이론적 노력은 각각 다양한 문제들을 다뤘던 것처럼 보이지만, 자본주의 사회에서 작동되는 지배 메커니즘의 규명이라는 한 가지 관점에서 살펴볼 수 있다. 그람시와 루카치의 이론적 작업도 지배 방식에 대한 해명으로 파악해 볼 수 있다. 먼저 그람시가 지배계급의 지배 방식을 파고들었다면, 루카치는 지배 체제에의 이데올로기적 포섭과 관련하여 피지배계급인 노동자계급의 계급의식을 분석하였다. 그리고, 프랑크푸르트학파의 아도르노와 호르크하이머가 '계몽의 변증법'을 통해 밝힌 문화산업 비판도 자본주의적 지배가 문화영역으로까지 확대·침투되고 있음을 밝혀내는 작업이었으며, 알튀세르의 이데올로기적 국가장치[16]에 관한 주장, 나아가 20세기 후반 프랑스의 포스트 구조주의 또한 지배에 대해 이론적으로 깊숙이 개입하고 있다.

 "M. 푸코(Michel Foucault)의 미시권력론과 파놉티콘[17]은 일
 상생활의 미시영역에서 작동하고 있는 지배 권력을 분석하고 있

[16] 알튀세르의 이데올로기적 국가장치는 국가가 법적 지위를 인정한 민간기관, 예컨대 학교와 교회·노조·정당 등을 아우른다. 이 기관들은 정부와 감옥, 군대, 경찰 등의 억압적 국가장치와는 구별된다. 이데올로기적 국가장치는 주로 사적 영역에서 우리에게 기존의 관습·관행을 명시적인 폭력이나 위압 없이도 암묵적으로 수용하게 만든다. 자본주의 사회의 지배적 사회질서는 힘뿐 아니라 권위에 대한 자발적 복종이 있어야 유지될 수 있다. 이데올로기적 국가장치는 시민사회의 기관들이 어떤 방식으로 국가권력을 유지할 수 있게 하는지를 설명해 준다는 점에서 국가 외부와 내부 간의 역설적 관계 분석에 유용하다. 이처럼 최근까지 20세기 서구 좌파의 담론은 현대 자본주의 사회에서의 지배의 작동 메커니즘의 규명이란 관점에서 통괄해 볼 수 있다. (박선웅. 2000).

[17] 18세기 말 J.벤담(Jeremy Bentham)이 이상적인 교도소로서 고안한 건축물로 '일망 감시 시설'이라고 한다. M.푸코(Michel Foucault)에 의하면 벤담에 의해 파놉티콘이란 단지 건축의 형태만을 말하는 것이 아니라 오히려 통치의 형태이며 사람이 사람에 대해 권력을 행사하는 방식이었다. 푸코는 이 건축 형태가 내포하는 권력 행사의 형태를 분석하고 거기에 근대 부르주아지 사회에서의 규율훈련의 권력의 일반적인 운용의 모델을 발견하였다.

으며 들뢰즈의 사상도 인간의 근원적인 욕망 차원에서 지배와 해방의 문제를 세밀하게 관찰하고 있다. 그리고 최근 정보 자본주의의 단계에 들어서서 정보기술이 사회적·정치적 통제에 이용되고 있는 것과 관련된 논의도 또한 지배 메커니즘에 새로운 기술적 방식이 등장하고 있음을 보여준다(이성백, 2004).”

인간의 경험과 역사성을 중시하는 ‘문화연구’ 또한 지배 메커니즘의 규명에서 발전했다고 볼 수 있다. ‘문화연구’는 미디어에 대한 비판적 시각을 견지했던 유럽의 학문 전통과 닿아있다. 미국의 매스컴 연구자들이 대중매체의 효과 연구에 치중하고 있을 때 유럽의 커뮤니케이션 연구 경향은 특정 미디어의 효과보다는 광범위한 문화적 주제에 관심을 두기 시작했다(정인숙, 2013).

‘마르크시즘’, ‘대중사회 이론’, ‘프랑크푸르트학파의 비판이론’ 등이 그것이다. 유럽의 학문 전통이 거대 담론을 가져왔던 ‘거대 사회 이론(grand social theory)’에 근거하고 있다면, 미국은 실증주의에 따라 증명된 사례들을 모아 집대성한 중(重)범위 이론의 전통을 가지고 있다고 할 수 있다(정인숙, 2013).

보다 구체적으로, 영국 문화 주의 연구 전통에서는 이데올로기라는 개념 대신 안토니오 그람시(Antonio Gramsci)의 헤게모니 개념을 확장해 문화 현상의 지배·피지배 구조를 설명하려 시도한다(정재철, 2014). 그람시는 자본주의 사회의 지배 방식에 대해 고민했다. 이전까지는 자본주의 사회의 지배 방식에 대한 고민은 없었기에, 그람시의 지배 방식에 대한 질문 자체가 새롭고 특별할 수밖에 없었다. 오늘날 자본과 권력의 지배 메커니즘은 더욱 고도화되고 ‘세련화’되고 있으므로 현대 시민사회에서의 다양한 지배 메커니즘에 대한 질문이 더욱 필요한 이유가 되는 것이다.

그람시는 국가, 구조보다 시민사회, 개인에 주목하여 헤게모니라는 지배의 새로운 방식을 발견하는데 그람시에게 시민사회는 국가의 강제력이 작용하지 않는 의사소통이 자유로운 자율적이고 중립적인 영역이라 할 수 있다. 그람시는 상부구조를 두 가지로 구분하는데, 하나는 ‘정치 사회’ 즉, ‘국가’이고, 다른

하나는 '시민사회'이다. 그람시가 제시한 시민사회의 개념은 자본주의의 경제적 토대와 정치적 국가 사이에 이를 매개하는 상부구조의 영역이라 할 수 있다(이성백, 2004). 그람시에게 시민사회는 국가의 강제력이 작동하지 않고, 자유로운 의사소통이 이루어지는 자율적이고 중립적인 영역으로 설정된다. 시민사회 내에서도 지배계급과 피지배계급을 위시하여 여러 계급 간에 다양한 영역에서 이데올로기 경쟁이 이루어지는데, 정당, 노동조합 등 대중에 의해 자율적으로 조직되는 일체의 사회적, 문화적, 정치적 단체들을 포괄하는 광범위한 영역이 여기에 속한다고 할 수 있으며, 미술 커뮤니케이션 환경에서 지배와 피지배의 연구 또한 그람시의 시민사회와 이데올로기 경쟁의 연장선에서 살펴볼 수 있다.

이데올로기 경쟁을 거치며 지배계급은 국가기반의 물리적 강제만이 아니라, 지적, 도덕적인 지도력, 즉, 헤게모니의 행사를 통해 피지배 계급들로부터 동의를 얻어내고 대중에 대한 지배를 확립한다.

그람시는 이러한 '헤게모니' 개념을 끌어들여 이데올로기의 본질과 그 기능에 대해 독창적인 논의를 펼치는데, 그람시의 이데올로기론은 상부구조의 상대적인 자율성을 중시하며, 지배 이데올로기는 헤게모니를 통하여 경제적 차원과 비경제적 차원에서 균형을 통해 발현된다는 데 있다(같은 책, 79쪽). 다시 말해, 그람시가 채택하고 발전시킨 헤게모니에 의한 사회 지배는 지배 집단의 지도력에 의해 비경제적 차원인 시민사회를 통해 이루어지는 지배 이데올로기에 대한 사회구성들의 암묵적인 '합의'를 통한 지배인 것이다(김지운 외, 2011).

자본주의 사회의 지배는 강제와 동의라는 두 가지 방식으로 이루어지는데, 마르크스의 경우, 지배 방식이 물리적 강제력으로서 국가에만 주어져 있다고 생각했다면, 그람시는 이에 더하여 이데올로기적인 지배로서의 헤게모니적 지배를 제시한다. 그러나, 이데올로기적 지배를 "자율적인 시민사회"의 영역에 배치한 그람시와 달리 알튀세르는 이것을 "이데올로기적 국가장치", 즉 국가장치 일부로 보았다. 알튀세르가 이데올로기적 지배를 국가 지배 장치의 일부로 본 것은 그가 그람시가 시민사회를 과도하게 긍정적으로 보고 있는 것을 정확하게 지적한 것이라고 할 수 있다(이성백, 2004).

프랑스 구조주의자이며 마르크스주의자인 알튀세르는 물질과 경제적 요인을 중심으로 하는 마르크스 이데올로기론을 비판하고 새로운 이데올로기론을 정립한다. 알튀세르는 이데올로기가 마르크스가 생각하는 정적인 신념 체계로서 허위의식이라는 관점보다는 한 사회의 이데올로기가 가진 실천 측면에 주목한다(이성백, 2004). 즉, 사람들은 자신이 생각하는 방식과 행위를 이데올로기를 통해 현실과 자연스럽게 내면화해 내고 사회의 지배 가치, 행위 양식 등에 무의식적으로 편입된다는 것이다. 사람들이 살아가는 방식이나 그 시대의 중요하게 생각하는 가치, 소소한 문화적 행동 양식 및 타인과의 관계 형성까지도 이데올로기의 호명으로 의해 주체화하게 되고 대중의 상식이 되어가는 것이라 설명할 수 있다. 그러나, 문화연구의 이론적 틀에서 출발한 스튜어트 홀은 알튀세르의 구조주의, 형식주의에 만족할 수가 없었다.

알튀세르는 한 사회의 지배적 가치들은 그 사회 구성원들 대부분이 승인하는 가치들인데, 이 지지와 동의의 획득은 이데올로기의 작용으로 이루어진다고 보았다. 알튀세르는 이데올로기의 작동 메커니즘을 구조주의적 입장에서 설명했다. 보통 이데올로기는 개인이 신봉하거나 거부하는 신념과 사상의 체계를 의미하지만, 알튀세르에 따르면 이데올로기는 구조주의적 요인들의 작동 결과 형성된다. 따라서 이데올로기는 개인이 자유의지에 따라 받아들이고 말고의 문제가 아니다. 이렇게 알튀세르는 인간의 자유의지에 대한 믿음을 견지하는 인간주의와 철저히 결별한다. 홀은, 알튀세르의 이론에 자리 잡은 기능주의적 논리가 자본주의 생산양식의 재생산을 위한 이데올로기의 기능적 작용을 설명해 주지만, 그 논리에 따르자면 노동계급이나 일반 대중은 단순히 지배 이데올로기의 담지자로서 자본주의 체제에 필요한 순응적인 인간들일 뿐이라고 생각했다(박선웅, 2000). 결국, 스튜어트 홀은 구조주의에서 인간이 스스로 역사를 만들어 가는 능동적 행위자로서의 모습은 찾아보기 힘들다고 결론짓게 되었다.

그람시는 국가를 "자신의 '유기적 지식인들'을 통해 '인민'에게 행사하는 헤게모니에 의해 통합된 하나의 윤리적 총체성으로 사고 된" 역사적 블록으로

이해한다. 이런 개념화 작업에서는 계급과 계급 투쟁이 실종되며, 하부구조가 간과된 채 모든 것이 상부구조로 환원된다. 상부구조 안에서도 국가는 이데올로기로, 더 정확히는 헤게모니로 환원된다.

그람시는 이데올로기를 마르크스처럼 지배계급이 자신들의 영속적 통치를 목적으로 피지배계급에 일방적으로 주입하는 것으로 보지 않고 지배계급과 피지배계급 간에 벌어지는 투쟁의 전장(戰場)으로 보았다. 그는 경제적 생산양식의 하부구조가 상부구조를 결정한다는 식의 정통 마르크스 이념에서 탈피해 상부구조의 상대적 자율성을 인정했다. 잘 알려진 그의 헤게모니 이론은 지배계급의 통치가 경제적 차원뿐 아니라 비경제적 차원에서 어떻게 유지되는지를 설명하는 과정에서 만들어졌다. 그러나 알튀세르는 그람시가 국가와 이데올로기 같은 상부구조의 현상들에만 관심을 쏟은 나머지 하부구조를 철저히 무시했고, 결과적으로 상부구조가 하부구조와 맺는 유기적 관계 속에서 상부구조를 성찰하지 못했다고 비판한다. 그람시는 국가가 있고 법이 있고 이데올로기가 있다고만 말하지, 이것들이 왜 존재하고 어떤 요소들로 만들어졌는지는 설명하지 못한다. 그건 원래 그러하다는 식의 말 외에는 하지 못한다.

영국 내 문화연구 전통의 수용자 연구는 대처리즘의 헤게모니 상황에서 기존의 텍스트 분석을 통한 이데올로기 비판이 한계에 봉착한 때 시작되었다.[18]

영국 문화주의를 형성한 윌리엄스는 이러한 그람시의 헤게모니 개념을 확장해 헤게모니가 전반적인 사회적 과정으로서 문화 개념을 담고 있는 그것으로 파악했다(박선웅, 2000). 즉, 헤게모니란 언제나 하나의 전체적인 과정으로서, 또 포괄적이고 사회·문화적인 형성물로서, 이것이 실제로 효력을 지니기 위해서는 그 범위가 실세 사람들이 체험하는 모든 영역 전체에 상식으로 확장되어야 한다고 본 것이다(Williams, 1977).

18 수용자 연구의 이론적 근거가 된 스튜어트 홀의 「부호화·해독」(*Encoding·Decoding*) 논문이 버밍햄 문화연구센터에서 개별 논문으로 이미 1973년에 발간되었지만, 학계의 주목을 받고 공식화된 때는 재발간이 이뤄진 1980년 이후라는 점도 이와 무관하지 않을 것이다.

"문화연구 진영은 마르크스의 사회구성체론의 수정과 함께 마르크스가 정립한 허위의식으로서 이데올로기론 역시 보다 역동적으로 수정·보완하게 된다. 이러한 경향은 큰 틀에서 볼 때 영국의 문화 주위에서 진행되었고 다른 한편으로는 프랑스 마르크스주의와 결합한 구조주의에서 진행되었으며, 1980년대 들어 스튜어트 홀(Stuart Hall)이 융합해 오늘날 문화연구라고 부르는 연구 전통이 수립되게 된다(정재철, 2014)."

홀은 마르크스주의 전통 안에 있으면서도 다른 이론적 시각에 대해 개방적이고 그것을 비판적으로 수용함으로써 마르크스주의 문화연구의 지평을 확대해 나갔다. 홀은 그람시의 헤게모니 개념을 문화적 권력과 이데올로기의 문제에 한정시키는 태도와 달리 '결정적인 경제적 핵심부'에 대한 지도권을 확보한 어떤 기본적 사회집단이 이 지도권을 시민사회와 국가 전반에 걸친 사회적, 정치적, 문화적 지도력과 권위의 계기로 확대해, 일련의 '국가적 과제'를 통해 사회구성체를 통일하고 재구성함으로써 유기적 경향을 달성할 수 있게 되는 그런 모든 과정을 지칭한다고 생각했다.

"그람시는 기본적으로 물질적 생산이 조직화하는 방식에 토대를 두면서도 헤게모니가 창출되는 과정을 사회구성체 내의 복잡하고 다양한 측면 간의 관계가 연결되는 계기로 파악했다. 이처럼 그람시의 사회구성체에 대한 인식이 유물론적이면서 비환원론적이라는 점에서 홀이 지향하는 문화주의적 문제 틀에 적합했다. 게다가 그람시의 헤게모니론은 구조주의의 비역사성과 형식주의, 이론주의적 경향을 수정할 수 있게 해준다. 헤게모니를 창출하는 과정은 구체적인 사회형태, 경쟁적인 세력들의 세력균형 그리고 역사적 국면에 따라 다양한 모습을 띠며, 그만큼 헤게모니의 획득 여부도 특정 변수에 의해 결정되는 것이 아니라 절대 보장되

지 않으며 우연적(contingent)이다(박선웅, 2000)."

홀은 특정한 국면에서 알튀세르가 개념화한 이데올로기의 작용을 파악할 수 있게 되었다. 특히 그람시의 사고에서 이데올로기적 영역이 헤게모니 획득을 위해 다중의 동원과 동의를 둘러싼 경합과 투쟁의 영역이라는 점에서, 홀은 그람시로부터 단지 이데올로기를 투쟁이라고만 말한 알튀세르의 이론적 몸짓을 보완할 가능성을 발견한다. 그람시는 헤게모니를 지속해서 고정된 상태가 아닌 특정한 투쟁현장의 일시적인 정복으로 봄으로써 지배와 저항의 가능성을 동시에 고려했다. 이로부터 홀은 문화나 일상적인 언어영역 속에서 자본주의 체제의 '지배성'이 구현된 것(즉, 이데올로기적 지배구조)을 밝혀내면서 동시에 그 속에서 저항과 변화의 가능성을 읽어내고자 했다(임영호, 1996).

> "홀의 기본적인 문제의식은 문화를 '문제화(problem atizing)' 시키는 것이다. 이는 특정 문화 질서가 어떻게 생산되고 유지되는지, 즉 '선택적 전통'의 작용 때문에 자연스럽게 받아들여지고 당연하게 여겨지는 문화생산의 환경과 조건들은 무엇이고, 다른 대안들을 능동적으로 굴복시키고 지배적인 구조 내에서 주변화시키거나 속으로 통합시키는 메커니즘은 무엇이며, 사회구성체의 문화들에 대한 특정한 배치가 위계화된 다른 사회적 제도에 미치는 영향은 무엇인가에 대한 질문을 던지고 규명하는 작업이다. 간단히 말해서, 문화의 문제화는 이데올로기와 재현의 정치에 초점을 둔다(박선웅, 2000)."

그람시의 시각에서 국가장치 차원의 동의와 자율적인 시민사회의 동의는 구분해야 한다. 시민사회는 강제력으로서의 좁은 의미의 국가와의 관계에서 볼 때 그 국가에 포위되어 있다. 이른바 '시민사회' 내에서 지배계급의 이데올로기적 지배에 균열이나 문제가 발생하게 될 때, 강제력으로서의 국가는 즉각 강

제력을 동원하여 시민사회의 헤게모니 회복에 나선다. 시민사회에서의 지배계급의 헤게모니와 피지배계급의 동의는 '자율적'이고, '자발적'인 것처럼 보이나, 그것은 국가의 강제력에 의해 뒷받침되고 있다.[19] 그것은 지배계급의 일정한 경제적이고 정치적인 양보('당근')와 정치적 강제력('채찍')과의 함수적 관계 속에서 이루어진 조건부적인 것이라 할 수 있다. 그람시에게 이데올로기적 동의란 피지배계급의 실질적인 이해 계산 속에서 그에 상응하는 필요조건이 충족되어야 가능할 것이다. 헤게모니적인 지배는 관념만이 아니라 또한, 조건이 필요하다는 의미이다. 피지배계급은 지배계급으로부터 필요한 조건이 충족될 때, 이에 대한 반대급부로 지배 체제에 동의를 보낸다. 이렇게 그람시의 헤게모니적 지배는 이데올로기뿐만 아니라, 경제적 조건, 그리고 물리적 강제력 등 다양한 요인들의 상호작용 때문에 이루어지는 다차원 함수라 할 수 있다. 그렇다면, 미술 커뮤니케이션 과정의 미술계 지배와 대중의 피지배 관계 또한 양보와 강제라는 조건의 성립으로 설명이 가능한 것인가?

19 이데올로기적 지배를 "자율적인 시민사회"의 영역에 배치한 그람시와 달리 알튀세르는 이것을 "이데올로기적 국가장치", 즉 국가장치 일부로 보았다. 알튀세르가 이데올로기적 지배를 국가 지배 장치의 일부로 본 것은 그가 그람시가 시민사회를 과도하게 긍정적으로 보고 있는 것을 정확하게 지적한 것이라고 할 수 있나.

5장

미술 커뮤니케이션 현상과 분석

5장

미술 커뮤니케이션 현상과 분석

이번 장에서는 '동시대 미술(미디어)과 대중(수용자)의 관계'를 어떻게 이해하고 설명할 것인가를 위해 미술계 구성원과 일반인을 대상으로 한 인터뷰를 정리하여 소개하고자 한다.

먼저, '미술의 생산과 유통'에 대한 이해와 설명을 위해 전문가(전공자) 집단으로 구성된 미술계 참여자들의 인터뷰를 진행했으며 다음은 '미술 커뮤니케이션 과정의 관람자로서 수용자 대중의 태도'를 확인하기 위해 미술에 관심이 있는 일반인1 대상으로 집단면접을 진행하였다. 일반인, 즉 관람자, 수용자의 경우 예술, 미술 등은 인간의 정신과 감각에 작용하는 경험재라는 특성으로 인하여 대중 혹은 관람자, 미술 소비자에 관한 연구는 매우 부분적이고 제한적으로 이루어지고 있으므로 가설적 변인으로 구성된 설문지의 질문만으로 미술을 대하는 대중의 복잡 미묘한 내적 욕구와 사회적 욕망을 파악하는 것에 한계가 있을 수 있다. 소비자의 특성에 따라 소비 경험의 만족도나 경험의 질이 다양하게 나타나는 문화예술상품의 특성 때문에 문화예술에 관한 연구는 더 심층

1 '미술에 관한 관심'의 조건은 '미술관을 유료로 가본 적이 있는가?', '작품을 구매한 적이 있는가?' 등을 질문하였다.

적이고 총체적으로 다루어질 필요가 있다. 그러나 문화예술상품 소비는 개인의 지적 수준이나 경험이 요구되기 때문에 1:1 심층 인터뷰의 부담감으로 인하여 솔직한 답을 얻지 못할 위험성이 있다고 여겨지므로[2] 타인의 의견을 경청하며 자유스러운 분위기 속에서 자신의 의견을 솔직하게 진술할 수 있는 반구조화된 표적 집단면접(semi-structured focus group interview)을 선택하였다. 이책에서는, 더 이상의 참여자 정보 및 시간, 주제 등 세부조건에 대한 사항은 다음의 표로 가름하고 바로 내용으로 들어가도록 하겠다.

No	구분	활동영역	성별	나이	학력/특이경력	면접시간
A	개별	작가	여	43	박사/한국화	1시간 4분
B	개별	비평	여	48	학교 재직 중	1시간 18분
C	개별	갤러리	여	42	학사/강남	1시간 15분
D	개별	수집가	여	49	석사/부동산업	2시간 5분
AA	집단	작가	남	48	석사/미디어아트	2시간 14분
BB		예술 마케팅	여	43	학사/서양화	
CC		비평	여	37	석사/평론	
DD		수집가	남	50	학사/전업 수집가	
EE		갤러리	여	42	석사/종로	

▌표 1 연구참여자의 기본 인적사항 – 미술계 구성원

No.	구분	성별	나이	학력/경력
A	소비자 작품 구매 경험 有	여	45	박사수료/광고회사운영
B		여	44	미술학사/웹디자이너
C	관람자 미술품 전시 티켓구매 경험 有	남	38	고졸/신생기업대표
D		남	51	학사/변호사
E		여	48	학사/은행, 사회복지단체 근무

2 질문자 본인이 순수회화를 전공했다는 사실을 참여자들이 알기에, 연구자는 의제를 제시한 뒤 경청만 하고 부담이 적은 비전공자들끼리 이야기하는 방식으로 진행한다.

No.	구분	성별	나이	학력/경력
F		여	45	학사/편의점운영
G		남	42	학사/보험업

▌표 2 연구참여자의 기본 인적사항 - 관람자, 수용자

1. 미술 커뮤니케이션 과정의 생산자 분석

예술은 설명하지 않는다

미술 커뮤니케이션 과정의 주요 생산자로 지목되는 '작가'의 경우, 근본적이며 물질적인 '미술작품'을 1차 생산한다. 그러나 이후 예술성을 포함하여 다양한 2차 가치생산과 3차 유통 메커니즘의 과정에서 작가의 역할은 현저하게 줄어든다. 전시되는 순간부터 작품에 대한 이해는 이제 관람자의 몫이 된다. 작가는 작품을 이해할 수 없는 일반 관람자를 위해 친절한 설명을 하지 않는다. 송신자(생산자)의 의도에 근접하게 이해하고 피드백하는 것은, 동시대 미술 커뮤니케이션의 방식이 아니다. 미술 커뮤니케이션 과정에서는, 송신자의 메시지에 대한 수신자의 해석이 반드시 '커뮤니케이션의 성공'이라 할 수 없다. 반대로, 해석할 수 없는 메시지도 '커뮤니케이션의 실패'라 하지 않는다.

(미술작품의 가치는 무엇으로 어떻게 판단할 수 있을까요?)

C: 예술이든 아니든, 컨템포러리 아트이든 그게 중요한 게 아니에요. 그 이후에 의미를 부여하는 건 내가 하는 일이예요. 내 작가의 예술적 가치를 알려주는 건 제 몫이에요. 작가의 몫이 아니에요. 왜냐하면, 작가는 이미 제게 위탁을

했잖아요. 작가가 이젠 그거를 설명할 의무가 없는 거야. 이미 위탁을 했잖아…. 그럼 내가 공부하고, 내가 전달하고 판매해야 하는 거야. 그게 갤러리스트가 해야 할 역할이에요. 작가는 이제 이 공간에 나타날 의무가 없는 거죠. 자신의 작품을 맡기면서…… 기초적인 의미를 전달받았고…… 작가 노트를 전달했고, 작품에 대한 자신의 설명을 줬고 작품의 가치가 어떤 건지…… 자기의 이력, 소장처 이런 것들을…… 충분한 자료를 받았고…… 자료는 만들어 가는 거죠. 새롭게 만들어진 자료, 도록…… 그걸 가지고 설명을 해요.

(작가의 의도가 있을 텐데…….) - 작가의 커뮤니케이션 메시지의 해석에 대해.

B: 평론이 반드시 작가의 의도와 일치할 필요는 없어요. 평론은…… 그 자체로 의미가 있어요. 작가는 자신의 작품 평론을 기대하며 기다리고…… 작가 자신도 몰랐던 예술적 가치를 발견하기도 하죠. 아…… 내 작품에 그런 의미가? 물론, 예술과 평론이 같은 곳을 바라보고 함께 가는 것이 가장 좋은 일이죠.

BB: 지금, 간단하게……. 작품의 가치는 결국 '돈'이죠. 그 작품의 판매가격이 가장 확실한 가치 아닐까요. 가격을 최초에 제시하고 최종 판매로 이끌어가는 과정……. 가치를 만들어 가는 단계라고 생각합니다.

(판매가 안 되면 가치가 없나요?)

BB: 팔리지 않는다고 가치가 낮다고 이야기할 수는 없어요. 그렇게 생각하는 작가도 없을 거예요. 그래도 결국…… 저도 미술을 전공했지만, 팔리지 않으면…… 가치를 뭐로 증명할 수 있을지……. 가장 쉬운 방법이죠.

A: 작품의 가치를 뭔가 다른 도구를 이용해 측정하려고 하는 것은 위험해요. 작품만으로 판단해야 하죠.

D: 작품……. 예술 본래의 가치를 알 수 있다는 것은 예술이 무엇인가에 대해 정의할 수 있어야 할 텐데…… 예술은 정의할 수 없어요. 살아있는 생물처럼 우리와 함께……. 시대를 함께 살아가는 것. 결국, 예술에 대해 무언가…… 교환가치로 대체할 수밖에 없죠.

갤러리는 에이전트의 역할을 하며 작가의 작품을 적극적이며 능동적으로 포장하고 판매를 촉진한다. 그 과정에서 평론과 전시, 브랜딩이 함께 이뤄진다. 최근 전시보다는 판매가 목적인 아트페어(art fair)3 가 지역별로 자주 개최되고 신세대를 중심으로 인기를 끌며 작품을 판매하고자 하는 작가들 위주로 출품이 늘어가고 있다.

예술가는 어떤 형태로든 '예술작품'을 생산한다. 그리고 그 작품은 일차적인 고유한 가치를 지닌다. 그러나 작품만으로 그 가치를 판단할 수 없다. "잘 그렸다, 못 그렸다."고 평가할 전통적 기준은 이미 사라졌으며 오직 관람자 자신의 느낌만으로 평가한다는 것은 일반적 기준의 가치평가라 할 수 없다. 따라서, 작품의 가치판단을 위해 교환가치를 설정하게 되는데 화폐가치로의 변환이 그것이다. 결론적으로 작품의 가치 창출을 위해 화폐가치를 인정받아야 하고 따

───────────

3 여러 개의 화랑이 한곳에 모여 미술작품을 판매하는 행사이다.

라서 화폐가치를 상승시키는 평론과 전시, 마케팅이 뒤따르는 것이다. 작가는 작품이라는 원천가치를 생산하고 평론가-미디어-는 작품 해설, 평론, 비평이라 불리는 2차 가치를 생산한다(어쩌면 이 과정의 글과 개념이 1차 가치라는 생각도 해 봐야 한다). 작품과 해설이 묶여 미술관에 전시되면 마지막 3차 가치가 생성되고 시장에 나온 작품은 화폐가치로 교환되어 최종적인 가치판단이 완료된다. 이 과정에 다양한 미술계 구성원들이 비즈니스 관점의 다양한 임무를 수행한다.

미술계 구성원들의 가치생산 역할을 살펴보면 일차적으로, 작가가 작품을 생산한 후, 이차적 생산 활동으로 미디어 콘텐츠의 영역에서 평론가의 작품'비평', 마지막으로 판매 마케팅의 측면에서 '전시'라는 3차 가치를 각각 생산한다.[4] 이후, 생산되는 가치의 규모와 수준에 따라 최종적으로 경매, 미술시장 및 에이전트-갤러리-의 홍보마케팅을 통해 예술적 가치는 경제적 가치로 변환된다.

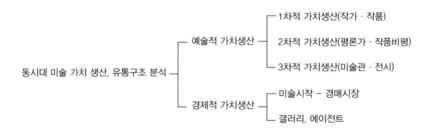

▌그림 14 동시대 미술의 가치 구조(필자 자체 제작)

일반 기업의 광고, 전시, 행사의 경우 단순히 판매를 지원하는 활동이라 생각할 수 있다. 일반 제조기업은 먼저 제품의 품질을 우선하여 경영전략을 수립할 것이지만 기업의 활동과는 다르게 '비평과 전시'를 구태여 '2, 3차적 가치'로 분류하여 독립적으로 표현하는 이유는, 미술 커뮤니케이션 과정에서 '비평

4 '전시'의 경우, '판매 마케팅 측면'뿐만 아니라, 그 자체로 미디어, 콘텐츠 측면으로 구분할 수도 있다. 전시가치는 미디어로서 작품을 저장하고 전시하는 기능과 콘텐츠로서 수용자에게 가치를 전달하는 기능도 동시에 포함하기 때문이다.

과 전시'는 1차 가치생산에 버금가는 새로운 문화적 가치로 존재한다고 판단하기 때문이다. 평론의 경우, 예술작품을 벗어나 그 자체만으로 문학적 가치로 인정받고 있으며 예술(미술) 전시, 행사의 경우 또한 고급 문화예술의 구체적 성과로 인정되고 입장료, 기념품 판매수수료 등 전시 또한 경제적 가치로 변환되기 때문이다. 무엇보다, 작가의 '브랜드' 이미지의 인지도, 호감도가 낮은 상태라면 1차 생산의 산출물인 '작품'만으로 예술적, 경제적 가치가 될 수 없기 때문이다.

꿈의 무대 〈미술관〉

앞서 언급했듯이 예술작품의 최종 가치 창출을 위한 시장은 미술관, 미술경매소, 갤러리로 귀결된다. 천문학적 금액이 오가는 미술경매소를 제외하더라도 미술관과 갤러리 또한 그 역할과 기능이 다르다. 미술관은 공공의 이익, 사회발전 추구를 목적으로 예술작품을 소장하고 전시하는 공간이라면 갤러리의 경우, 예술작품의 전시는 같은 맥락이지만, 상업적 목적이 더 크게 운영된다.

쉽게 말하면, 미술관이 작가의 가치 상승을 위한 브랜딩에 도움을 준다면 갤러리의 경우 수집가-컬렉터, 자본가를 관리하며 작품을 직접 화폐가치로 변환시키는 역할을 한다고 보면 될 것이다. 물론, 거리 미술가로 불리는 뱅크시의 경우처럼 허름한 거리를 미술관처럼 활용할 수도 있겠으나 뱅크시의 작품이 교환되는 과정에서 미술관과 갤러리의 역할은 같다고 할 수 있다. 작가는 결국, 자신이 예술가임을 증명하고 자신의 작품이 예술임을 확인하기 위해, 그리고 작품의 최종 가치판단을 위해 반드시 거쳐야 할 과정이라 할 수 있다.

> D: 미술관은 예술을 소장하고…… 그것을 보여줍니다. 미술관
> 은 소장하기 위해 구매하는 소비자의 역할과…… 소장한
> 작품 외에도, 다양한 영역에서 미적 가치를 판단하고 전파

하는 역할을 동시에 하죠. 일반적으로, 전시 말고도 여러 가지 순기능과 중요한 역할들이 있죠.

EE: 우리 미술관은 작년에 좋은 이벤트를 기획했어요. ○○○ 작가(유명 중견 여성작가)와 함께 마당에서 직접 작품을 만들어 보는 행사인데…… 참여율이 너무 낮았어요. 그 작가의 명성에…… 참여율이 이 정도일 줄은…… 이런 기획에도 관람객은 매년 줄어드니…… 힘들어요. 이젠 예전처럼 아름다운 일만 할 순 없죠.

A: 미술을 어떻게 하면 내 삶으로 복제시킬 수 있는가에 대해 미술관이 그동안은 미안한 말이지만 노력을 안 했다고 저는 생각을 하는 거예요. 근데 그거는 누구 탓이라고 할 수가 없어요. 관장도 다른 나라는 평생 직업인데 우리는 길어봐야 5년 이런 식이니까…….

"21세기 사회는 작은 공동체를 지향하고, 전통을 보호하고 있던 틀을 깨면서 모든 것이 함께 공존한다는 뜻을 지닌 '다원화'된 사회로 급속히 변하고 있다 (Best, 1986, 박정애, 2008, 재인용)." 산업사회가 '대중'이라는 개념을 제안하고 의미를 부여했다면 현대 디지털 사회는 대중이라는 주체가 가상을 바탕으로 현실 사회의 중심이 되는 시대라 할 수 있다. 이러한 현재의 변화는 미술관의 기능과 역할에도 큰 영향을 주었다. 세계의 많은 미술관이 '미술의 대중화'를 위해 관련한 다양한 시도를 하며 변화를 추구하고 있는 것처럼 한국의 미술관들도 이러한 변화의 흐름에 동참하며 다양한 행사를 진행하거나 기타 예술과 융합하는 복합문화공간으로 변화를 시도하고 있다.

미술관의 역할이 확대되고 있을 뿐 아니라 수적으로도 미술관, 화랑 등은 점차 증가하고 있는 추세이며 이 또한 중요한 미술 문화의 변화라 할 수 있다.

무엇보다 현재 급속하게 성장한 한국 미술시장의 규모, 갤러리 및 대중 참여 상승 또한 미술계의 변화 중 하나라 할 수 있다. 경매시장이나 미술품시장, 아트페어를 위시로 미술품을 중심으로 한 미술시장은 과거 전통적인 미술품만이 아니라 동시대 미술품을 거래 대상으로 받아들이고 있다. 미술관은 순수예술의 옹호자로서 본래의 사명을 다하기 위해서는 순수예술과 문화산업을 엄격히 구분하고 상업성과 소비성을 배제할 것을 요구하는 점에서, 오늘날 문화산업의 일환으로서 미술관을 이해하는 미술계 외부의 일반적 관점과 대립관계인 것이 분명하다. 외부의 정책 수립자들은 대중이 없는 미술관은 존립할 수 없다는 근거로부터 미술관을 하나의 사회적 기업으로 이해하고 관람객 유치를 위해 적극적인 경영과 마케팅 기법을 도입할 것을 요구하고 있다.

작가들의 창작활동 지원을 위해 미술관의 참여이벤트, 아트페어 등 고급예술(미술) 커뮤니티의 대중화 노력은 지속해서 진행되었으나 미술이 대중예술의 범주를 포괄적으로 받아들이는 영역 확장을 시도했다는 의미는 분명 아니다. 대중을 기반으로 한 문화산업과는 분명한 경계를 그어두고 예술이 직접 선을 넘어 대중을 바라보기보다는 대중을 수용자의 위치로 끌어들이기 위한 활동을 지속했다고 하는 것이 더 정확한 표현일 것이다.

미술의 대중화 현상이란 고급예술로서 미술이 사회 구성원인 대중에게 가까워지기 위한 노력이며 기술복제에 국한한 문화산업화 현상과는 구분해야 할 필요가 있다. 물론, 산업적 구조를 적극적으로 활용하여 엄청난 고가의 가격으로 대량의 작품을 온라인몰을 통해 판매하는 작가들도 있으나[5] 이런 천문학적 가격 또한 대중적이라거나 문화산업의 증거이자 결과라고 말하기엔 무리가 있다. 작가 대부분은 차라리 동시대의 다양한 매체를 기반으로 창의적 자율성을 견지하며 산업적 구조와의 영합을 거부하거나 견제해왔다고 할 수 있다. 소위

5 2022년 현재 기준 가장 고가에 팔린 작품을 제작한 '제프 쿤스(Jeff Koons, 1955년~)'의 작품은 온라인에서도 작품을 구매하고 배달받을 수 있다. 쿤스는 처세술과 스타성으로 대중적인 인기와 더불어 상업적으로도 성공한 예술가이며 고급문화와 대중문화를 천착하며 소비주의를 신봉한다. 자기 홍보와 대량 생산되는 상품(작품)들을 여러 종류의 미디어를 통해 홍보한다.

'쉽고, 팔리는' 형식을 거부하고 자신의 예술적 가치를 지켜가는 작가들이 대다수라는 의미이다. 작가들은 '어렵고, 안 팔리는' 가치생산에 익숙하고 따라서 작품활동을 통한 경제활동은 미약하다.

A: 약간 좀 고전적인 플로어지만. 가령, 그냥 거리 낙서를 하는 사람인데…… '당신의 작품은 뛰어난 예술작품이야'라고 누군가가 이렇게 인정을 했다면…… 이후, 자본(미술관, 컬렉터)이 그것을 구매하기 시작했어…… 그러면, 대중은…… 저거 좋은 건가 봐, 비싼 건가 봐 …… 추앙하기 시작하고…… 결국 거리의 낙서가는 거룩한 예술가가 되는 것이죠.

AA: 지금은 성립이 안 된다고 생각하지만, 전 지금도 기대하고 있어요. 저는 미술관의 기능이 '난민처'라고 생각하고 있거든요. 그러니까 이제 '예술' 이런 거 그냥 다 버리고…… 그냥 거리의 언어가 미술관에 들어올 수 있는…… 난민의 자격을 부여해주는 역할을 해야 한다고 생각해요. 지금 구별이 잘 안 되는데…… 한국뿐만 아니라 전 세계적으로 다양한 예술…… 다원적 예술이라는 이름으로 자기네들 무대(거리)에 서지 않고 미술관에 와서 서는 게 이제 굉장히 이제는 일상이 되었어요. 그게 저는 비평가들의 승리라고 봐요. 비평가들의 노력이 성공했다고 보고 있거든요.

AA: 얘네들(미술관/비평)의 언어가, 길을 잃고 있는 언어들을 난민 자격을 부여해서 성공시키는 거야…… 비엔날레까지 보내잖아요. 저는 미술관, 비평은 이런 특별한 역할을

하는 것이라 보고 있고…… 그러니까 대중이 그걸 못 알
아보는 게 안타깝긴 해요. 하지만, 이게 내가 있는 이 거
리의 언어가…… 우리의 언어가 주류 세력이 됐다는 거
손뼉 칠 일이거든요.

(누구라도, 미술관에 자신의 작품, 혹은 쓰레기라도 들어가면
예술이 되나요?)

AA: 배경의 개념들이 필요해요. 그것이 왜 예술인가에 대한
설명이 필요해요. 작가가 직접 설명할 수 있어야겠지
만…… 평론가가 의미를 부여해주는 것도 필요하죠. 연
예인…… 좀 알려진 사람들이 자신의 인기…… 인지도를
가지고 평론가의 응원을 받아……데뷔하는 하는 사례도
많이 있고.

'작가'들은, 미술관을 '성공의 무대'로 인식한다. 그 '무대'는 작가에게 희망
과 미래를 약속한다. 자신들이 생산한 '미술작품'을 '무대'로 끌어올려 명예와
부를 약속하는 권력은 미술관과 비평가에 있다고 믿는다. 자신의 작품이 예술
이 되고(예술적 가치를 인정받고) 경제적 가치로 변환되어 화폐가치로 가격이 매
겨지는 것이 궁극적인 자신의 작품의 가치가 완성되는 과정이라 할 수 있다.
아직 자신의 예술은 '거리의 언어'라 칭하며 언젠가 미술관이라는 무대로 오르
는 '주류'가 될 것을 기대하는 것이다.[6]

6 인터뷰 대상자인 "작가/미디어아트"는 40대 후반의 중견 작가로 그 세대 중 상당히 명성이
있는 작가 중 한 명이다. 하지만, 미술관의 역할을 논의하며 자신 또한 '거리의 언어', '가난하
다'라고 칭한다.

예술의 가치가 감상에서 화폐가치로, 측정하는 판단기준의 변화가 현실이 되고 있다. 다시 말해 화폐가치가 사라지면 감상만으로 예술적 가치를 판단할 수 없다는 의미다. 이 과정에서 미디어와 미술관은 예술을 지목하는 권력을 누리고, 원천적 가치 생산자로서 작가는 선택된 극히 일부를 제외하고 생활을 위한 안정적 소득조차 기대할 수는 없다. 대부분 전업 화가를 영위한다고 볼 수 없으며 작품활동 외 다른 수익 활동을 병행하는 것이 일반적이다.

미술대학 교수, 미술 교사의 경우 개중 안정적 수입과 더불어 작품활동을 이어갈 수 있지만, 연관성이 떨어지는 업종이거나 연관성이 있더라도 수익성이 떨어지는 업종의 경우, 정부의 지원정책과 기업의 협업 등 후원을 기대할 수밖에 없다. 일반적으로 대부분 작가는 경제적으로 취약하므로 생활 복지 차원의 정부 지원과 기업 후원이 절실한 상황이다.

> BB: 우리나라는 (아티스트) 전속 개념이 다 구두 계약이에요. 계약서 쓰는 데가 별로 없어요. 계약서 쓰면 돈을 주잖아요. 우리나라 잘 나가는 작가들을 왜 해외 갤러리에서 다 낚아채 갈까요. 국내에서 대우가 없으니…… 싸고 안정적이잖아요. 그리고 그 메이저 갤러리들은 세계 시장…… 메이저 시장에 작품 내 주잖아요. 데뷔시켜주고…… 그게 갤러리들이 해야 하는 역할이에요.

> EE: 우리는 그런 잘 나가는…… 갤러리가 아니잖아요. 지금 계약은 매니지먼트가 좀 달라요. 나도 기업들이 연봉을 줘야 한다고 생각해…… 전속 작가를 키우고……. 기업이 기부 차원에서…… 사회 환원 차원에서…… 어차피 예술로 돈을 벌 수 없는 구조. 지금 화가들은 그러니까, 오로지 지

원뿐. 시장 개념이 여기 들어와도 안 돼요. 지원하려면 대기업들이 한 100명씩 책임져라…… 이런 거…… 기업이 왜? 그냥 하라고…… 왜? 그냥…… 문화예술이니까…… 문화예술은 무조건 기업이 기부해야 해요.

AA: 저는 제가 가난한 거 받아들였는데…… 너무 가난한 거는 문제라고 생각하고 있어요. 그게 비슷한 상황일 거라고 보는데…… 그래서 이제 저는 작은 자리일지언정…… 진짜 미술관에서만 만날 문제가 아니라…… 이런 문제를 같이 공감하고…… 지지를 해주고…… 본래의 자리에 갈 수 있도록 투자를 해 줘야…… 사회적인 약속을 했으면 좋겠어요.

BB: 우리나라에 전업 작가가 있나요? 화가를 업으로 살아갈 수 있나요? 화가라는 직업이 있나. (미술대학 교수들은 전업할 수 있죠) 아니…… 대학교수들은 직업이 교수고…… 취미로 그림 그리며 사업하는 분들 말고, 진짜 전업하는 분. 아니, 돈 벌어 퇴직 후 전업하는 거 말고. 몇 명 안 돼요. 이게 직업인가요? 구조를 이야기할 필요도 없죠…… 이건.

A: 제 선배도 ○○에서 농사해요. 추운 날 밭일하고…… 냉골에 그림 그리다 동상이 걸렸나 봐요. (웃음)…… 불도 못 때고…… 119 실려 가셨어요. 이게 뭔가 너무 드라마틱한가? 전 참 비참하더라고요. 사실 빈농…… 농부가 고급스러운 취미생활을 너무 심하게 한 거 아닌가 싶기도 하고. (웃음)

EE: 돈을 많이 벌어야 할 이유가 분명히 있는 게, 이 체제가 마음에 안 드는 게 많잖아요. 그러면 이거는 정상이 아니 잖아…… 그러면 내가 벌어놓은 재산으로 균형을 조금 맞 추는데 벽돌 하나라도 놓겠다는 마음을 가져야죠. 당연히.

AA: 작가들은 강렬하게 이야기 해줘야 해요. 작가들은 흔들려 요. 고달프니까. 뭐가 뭔지 모르고……. 나의 미래가 조 금이라도 따뜻했으면 좋겠다……. 현실적으로. 그냥 당장 올겨울을 따뜻하게 보낼 수 있느냐 없느냐에…… 너무 또 작가들이 너무 많으니까. 다들 이렇게 작가를 볼 때 복지 개념으로 보고…… 도와주는 사람으로 봐야 하는 건. 이 렇게 되니…… 이게 뭐예요.

A: 작가들의 고민…… 우선 기본적으로 창작을 한다는 것 자 체가 일종의 정신적·육체적 노동이잖아요. 기본적인 고민 이 있을 것이고, 현실적인 부분에서는 이제 다 힘들죠. 어 떤 일을 해도 다들 힘들죠. 어떤 직업을 가진 사람들도 힘 들고.

(일반인들이 생각하는 것보다 힘든 건 아닌가요?)

A: 경제적으로 일반인들이 생각하는 것보다 아마 더 힘들 거예 요. 일반인들은 많은 오해를 하더라고요 작가가 되면…… 갤러리에서 전시하고, 미술관에 전시하면 그래도 작품이 많 이 판매되는 줄 알고…… 왜냐하면 "판매가 되니까 돈 들 여 전시회 하겠지"라고 생각을 하고…… 또 하나는 전시 자체로 작가들에게 보수가 온다고 오해를 하더라고요. 음악

을 하고 노래를 불러주면 보수를 받고, 글을 쓰는 사람들은 글을 써서 발표하면 거기에 대한 원고료를 받으니까…… 근데 미술은 이제 국공립 미술관에서 전시하면은 아티스트 페이를 준다고 하거든요. 그래도, 어떤 전시를 해도 최대치가 거기 전시되는 작업에 대한 기본 제작비 정도지 어떤 수고에 대한…… 노동에 대한 정신적인 육체적 지급은 없어요. 사람들은 놀라죠. 아무리 노동을 하고 전시가 이루어지고 한다고 해도 거기에 대한 지분은 존재하지 않으니까…… 사람들은 예술가들을 베짱이에 비유한다거나 하겠지만.

AA: 공모전도 거의 없어졌고…… 요즘 작가들은 어떤 레지던시를 다녀왔느냐……. 그런 거로 평가를 하죠. 레지던시 프로그램7은 서울시에서도 운영하고 국립현대에서도 운영하고 몇 개 대형미술관이나 기업에서도 운영하는 것들이 있고…… 제가 있는 이곳 같은 지역 지자체에서 운영하는 것들도 있는데 첫 번째는 작가한테 작업 공간을 지원해 준다는 것이고, 그다음에 그 공간에서 이제 여러 가지 작가 프로모션들 전문가들하고 연계를 해서, 멘토링을 하거나 같이 작업을 해보거나 같이 전시를 한다거나 이제 그런 것들을 통해서 작가를 소개해 주고…… 작가한테 현실적인 지원을 해주고. 목적은 작가에 대한 지원이죠. 작가에 대한 프로모션인데 이게 선발의 과정을 거치잖아요. 그러니까 많은 작가가 지원하고, 그러다 보니 선정되고

7 레지던시 프로그램(Artist-in-Residence). 예술가들에게 거주, 전시, 작업실 등 창작 생활 공간을 지원해 작품활동을 돕는 사업으로 1990년대 후에 도입 활성화됐으며, 입주 작가 프로그램이라고도 한다.

선발된 작가들에 대한 어떤 객관적인 평가라는 외부적 시선은 분명히 존재하죠.

B: 작가들은 작업실이 충분히 있어도 그런 레지던시로 들어간다고 하죠. 이유는 개별적으로 자기 작업은 하겠지만 결국 외부적 네트워크나 관계 없이는 전시가 이루어질 수 없고, 기획이 이루어질 수가 없으니까. 그걸 맺을 수 있는 사람들로 연결되는 방법들이 필요하고…. 특히 요즘에는 해외에서 공부하고 들어오는 작가들도 많잖아요. 그럴 때는 더군다나 어떤 학교를 통한 관계망이 형성된다거나 정보를 얻거나 이런 것들이 힘들어서, 또 다른 네트워크를 만들어 가고 그다음에 자기의 경력을 써 이력으로 만들어 가는 데 있어서 이제 레지던시라는 것에 집착들을 많이 하게 되죠.

CC: 작가들이 현실적으로 필요한 게 결국 경제적인 부분이거든요. 작업 공간을 지원해 주게 되면 그만큼 월세 같은 게 안 나가요. 첫 번째로 현실적이고 직접적인 지원으로 레지던시가 존재를 하는 거죠. 그다음 그 레지던시가 어떤 프로그램운영을 해서 작가들을 프로모션을 하고, 외부에 알리고, 기획들을 만들어 가서 활동을 돕는가가 있겠고.

작가는 시험, 오디션, 공모전 등 객관적으로 자신의 예술적 가치를 인정받을 수 있는 구체적 창구가 보이지 않는다. 목적과 목표는 존재하지만, 방향을 모르고, 당연히 전략은 없다. 작가들은 기관, 기업의 레지던시 프로그램(Artist - in-Residence) 운영을 통해 재정적 지원 혹은, 다른 예술가나 미술계 인사와 교류하며 창작활동에 간접적인 도움을 받을 수 있다. 이 또한 공모방식이라는 경쟁을 통해 참여하게 되는데 유명한 지역이나 기업이 주최하는 레지던시 프로

그램에 참여하면 작가로서 위상을 높일 수 있는 수단이 되기도 한다. 주최 측은 관광 프로그램과 연계시켜 지역 홍보 효과를 누리기도 하고 해당 시민이나 기업의 고객들은 해당 예술가의 전시나 워크숍 등을 쉽게 접할 수 있다는 장점이 있다.

> B: 비평가들도 마찬가지죠. 독해져야 해요. 저는 우스갯소리로 공부하는 사람이 옛날 선비들처럼 돼야 한다고 생각하는데…… 그냥 과거 시험을 보고…… 최대한 권력 중심에 가서 자기 미학 가지고 싸우다가…… 둘 중 하나죠. 성공해서 자기 미학을 펼치든가…… 아니면, 유배당해 그냥 자기 혼자 쓰고 만족하고 물고기 구경 다니고 이러면 되는 거잖아요. 인생 별거 없죠.

> C: 역할을 하는 비평가…… 세대별로 좀 다를 거…… 옛날에 선생님들은 글이 귀할 때잖아요. 지면도 없고 영화뿐만 아니라 음악도 마찬가지고 그때 오래 기다렸잖아…… (기다렸죠) 이제 저보다 어린 친구들한테 얘기를 들어보면 나오는 사람(평론가)이 딱 정해져 있잖아요. ○○○ 씨(유명 평론가)죠. 몇 사람 있죠. 그나마 여자 혐오로 찍혀서 폭삭 망한 사례도 있고…… 열심히 자기 배신을 잘해서…… 살아남으려고 애를 쓰는 건…… 아이들이 칭찬하더라고요. 그렇게 열심히 살기 힘들다고.

> EE: 좋다, 나쁘다를 떠나서 좀 아쉬운 게 있죠. 자기 그릇이 있는데 좀 소모적으로 좀 살고 있다고 봐요. ○○○ 씨(유명 평론가) 같은 경우는…… 그 정도의 지혜와 지식과 판단력을 가진 사람이…… 누군가는 이 사람한테 쓸데없

는 짓 하지 말고…… 백화점 강의 이런 거 하지 말
고…… 인간적으로 계속 생겨나잖아요. 그런 정도의 사람
들. 그럼 생각해 봐야 하는 거지. 얘(평론가)를 어떻게 다
루고 얘를 어떻게 하면 우리의(미술계) 자산으로 남길 건
지. 그런데 그게 안 되니까.

(평론가로서 아무리 인정받아도 돈을 못 버는 상황인 거네.)

CC: 예전에 미술계는 글만 써서 먹고 살 수가 있었어. 명예도
 있고. 이젠 글만 써서는 먹고 살 수가 없으므로…… 다
 뭔가 아르바이트를 하거나 일단 행사 기획과 평론을 함
 께…….

D: 이렇게까지 알려진 사람이고 역량이 알려진 사람이고 거의
 원탑, 투톱 수준인데도…… 일단 생계를 꾸려야 할 상황인
 거네요. 근데 작가들은 그나마 기업들이 조금 투자도 해주
 고 하지만 조금 다층적으로 큐레이션을 해서 이런 부분에
 대해서 그냥 백화점 강의 이렇게 하지 말고…… 만약 대기
 업에서 "그냥 책 써! 당신 3년에 한 번 써! 대신 먹고살게
 는 해줄게. 직원 1인에 해당하는 월급 줄 테니까……" 그
 러면 그거 안 하겠어요?

AA: 작가도 마찬가지예요. 직원 일인에 해당하는 금액 안 주
 시잖아요.

감상의 가치가 사라지고 화폐가치만이 남은 상황에서 작가들은 더 이상 누
가 봐도 '잘 그릴 수 있는 방법', 혹은 '잘 팔리는 작품'으로 가는 방법을 모르

는 듯하다. 작가 자신의 천재성과 성실함으로 후원자를 확보할 수 있었던 시대
는 지나가고 '좋은-팔리는- 작품'으로 가는 방향을 잃은 듯 보인다. 이로 인해
작가들은 '예술을 선택하고 가치를 결정하는 미술계 권력의 선택'만이 예술가
자신과 작품의 가치를 인정받을 수 있는(판매 가능한) 유일한 방법이 되었다.

미술 커뮤니케이션 과정의 이차적 가치 생산자[8]로 1차 생산자 작가의 작품
에 새로운 생명력을 부여하는 평론가의 경우 또한, 작가의 상황과 다르지 않
다. 작가의 예술적 가치를 확대하고 미술계 전반에 실력을 인정받는 평론가라
할지라도 기본적인 생활을 걱정할 만큼 경제적으로 궁핍한 상황이다. 이에 대
한 가장 큰 이유는 미술비평 텍스트를 제공할 인쇄 매체의 몰락에도 영향이
있지만, 평론은 작품의 가치를 분배하지 않기 때문이다. 평론은 작가와 작품의
주변, 조력자로서 사용될 뿐이다.

평론가들 또한 다양한 아르바이트 형태의 두 번째 직업을 가지게 되는데,
백화점 문화강좌, 대학 시간강사 등이 있다. 실력 있는 평론가들의 안정적인
활동 지원의 필요성은 인터뷰에 참여한 미술계 모든 구성원이 동의하는 부분
이다. 대중이 아직 접해보지 못한 신진 작가들도 많고 그들이 생산하는 작품
또한 넘쳐난다. 그러나 실력 있는 평론가는 아끼고 보호해야 할 미술계 전체의
부족한 자산으로 판단하고 있었다.

> AA: 이제 결국은 지속 가능성, 보장이 문제죠. 어떻게 보면 일
> 회성 프로젝트…… 아니면 진짜 그냥 금방 끝나버리는 일
> 들이 많지만…… 궁극적으로 제가 추구하는 부분은 이게
> '올해의 작가'로 끝나는 것이 아니라 다시 한번 도약을 위
> 해서…… 어떤 결과치를 냈을 때는 그거에 대한 테스트나

8 평론의 경우, 지적재산으로 인정받을 수 있는 2차 저작물이다. 하지만, 인터뷰에 묘사되듯,
평론의 위상이 낮아지며, 역할 또한 미술작가와 같은 가치 생산자보다는 '유통'과정의 부분으
로 보는 견해가 있다. 하지만, 필자는 대중의 관점에서, 작품보다 평론을 보고 이해하는 상황
을 자주 언급하였으며 평론은 커뮤니케이션적 메시지를 생산하고 있다고 보았다.

무언가를 조금 해서…… 기존의 그 작가의 어떤 부분을 소유하고 있는 고객들한테…… 그것을 같이 공유를 한다거나…… 계속 지속할 수 있게 관심을 끌게 하는 구조를 짜는 게 관심이 있어요.

BB: 그게 되게 어려운 부분이죠. 그러니까 그건 개인적으로 할 수 있는 것도 아니고 작은 개인사업자가 할 수 있는 부분이 아니고 결국은 기업의 자본이 들어와야 하는 건데…… 어떤 기업의 자본 안에서…… 이게 마케팅 예산인가? 아니면 사회공헌이냐는 되게 디테일한 부분이에요. 결국, 그거는 기업의 구조를 알아야만……. 부서에서 이렇게 해서 돈을 따내고…… 이쪽에서 따내고…… 이거를 이제 결국은 커뮤니케이션하는 게 제 역할인데…… 무슨 서류는 그리 많은지. 지금은…… 결국 작가한테 작품을 구매해 주는 방식으로 가요. 작품을 구매하면서 전시를 열어주는 방식으로 가는 건데…… 그게 되게 기간이 짧아요. 결국, 그걸 컨트롤하고…… 담론을 만드는 게 큐레이터의 역할인데…… 미술관 큐레이터는 또 너무 기업의 언어를 모르기 때문에…… 이어지긴 어렵죠.

거의 매년, 기관과 기업의 문화예술 지원사업에 어렵게 통과해도 사업예산이 적고 게다가 지속성이 없는 일회성 지원으로 인해 구성원의 경제적 어려움은 해소되지 않는다. 지금까지 수집된 데이터를 바탕으로 고찰하면, 미술 커뮤니케이션 과정에서 가치를 생산하는 주체로서 작가, 평론가, 미술관 모두 경제적 가치로 변환하기 어려운 가치를 각각 생산한다.

일반적으로 작가는 자신의 작품을 '적정 금액으로', '지속해서' 구매하는 수집가(기관, 기업, 개인)를 확보하기 위해 '미디어(평론과 전시)'를 활용한다. 하지

만, 매체를 통해 보듯, 경매를 통해 높은 금액으로 교환되는 미술작품은 매우 한정적이며, 작품의 가치판단 기준 또한 없다. 그런데도 그나마 수집가를 만날 기회는 결국 미술관(전시장)에 있다. 그러나 대형미술관에서 치러지는 전시는 고가의 대여료로 인해 이름만으로 인정받는 세계적 아티스트 브랜드의 몫이 된다.9 대형전시를 기획하는 기획자의 궁극적 목적은 대부분 기획자 본인의 수익성에 맞춰진다. 이 경우, 작가의 예술적 행위에 초점을 맞추기보다 고가의 관람권과 애호가용 상품 판매로 수익을 발생시키는 '비즈니스'라 볼 수 있는 것이다.

미술관은 미술작품을 구매하는 소비자이면서 작가와 수집가, 대중을 이어주는 미술시장의 중개자이므로 두 기능은 동시에 추구되어야 할 필요가 있다. 이 두 가지 기능을 상호 대립적이거나 모순적인 것으로 이해하거나, 어느 한쪽만 일방적으로 강조하는 것만으로는 미래의 미술관에 대해 진로에 대한 해답을 구하기 어렵다는 의미이다. 마찬가지로 공공영역의 미술관이 이러한 역할을 벗어나 수익성에만 치중하는 것은 경계해야 할 부분이다.

현실의 미술관이란, 예술과 비예술을 판단하는 모호하지만 막중한 권위와 권력을 가진 존재로서 생산자(송신)의 위상과 역할과 함께, 관람자(수신) 개인 개인의 창의적 해석의 가능성이라는 예술 본연의 가치를 일깨워야 하는 책임을 지고 있다. 동시대 미술 커뮤니케이션 과정의 성공은, 예술에 대한 창의적 관람이라는 지향점을 가져야 하기 때문이다.

'새로움'을 파는 비즈니스

미술 커뮤니케이션 구성원 중 수집가(Art Collector)10를 특별히 주목하는 이

9 예술의 전당, 세종문화회관 등 각 지역 대형 전시장의 경우, 6개월 이상 (공간 대여)예약이 밀려있으며, 수익사업을 목적으로 한다.
10 이 책에서는 직접 수집하는 자본가뿐만 아니라 갤러리를 운영하며 매매 수수료, 차익을 확보하

유는 결국 미술계의 경제적 가치 생산 활동의 마지막 지향점이라 할 수 있기 때문이다. 물론, 모든 작가가 경제적 가치만을 추구한다는 의미가 아니다. 되려 자신의 예술적 가치가 화폐가치만으로 평가되는 상황을 매우 불쾌하게 여기는 작가들 또한 존재한다. 그러나 수집가들 또한 작품을 매매하고 경제적 차익을 누리려는 것이 아니라 자신이 좋아하는 아름다움에 공감하고 함께할 수 있는 사람들을 만나고 그들을 위해 기꺼이 배려하는 컬렉션 문화가 존재한다는 점을 이해해야 한다.

> CC: 예술작품은 취득세나 보유세를 내지 않아요. 법인기업이라면, 1000만 원 이하 미술품을 사서 전시할 때 비용처리도 되고…… 법인세 절세 이런 거……양도세 부분도 아직은 자유롭잖아요. 양도했을 때 세금을 부과하지 않기 때문에 이게 되게 심각한 거예요. 그래서 이제 돈세탁…… 이게 자본의 어떤 검은 흐름이기 때문에…… 이게 아직 우리나라에서 클리어하지 못하니까…… 미술 마켓이 점점 더, 그들만의 잔치로 가는…….11

> (에이전트가 없고 직거래를 한다면 안 줘도…… 공항에서 007 가방 현금 받고…… 작품 주고 왔다는 사람도……)

> D: 양도세 내야 하지만, 비과세 항목이 있는 거죠. 한 점당 6000만 원 미만이거나…… 양도일 현재 생존해 있는 국내 작가의 경우, 세금이 없죠.

는 거래중개인, 미술관이나 기업의 구매대행 역할 등 작품을 구매하는 구조 전반을 의미한다.
11 현재 우리의 인식을 알고 싶었기 때문에 미술거래에 대한 정확한 법, 제도를 소개하지 않고 인터뷰 내용을 그대로 옮겼다. 실제 법 관련 내용은 따로 확인하기 바란다.

AA: 사고파는 문제는 좀 조심스럽죠. 돈만 밝히는 싸구려가 될 수도 있어요. 그렇지만 또, 전 개인적으로 내 작품도 상품이 되어야 한다고 생각해요. 하지만, 슈퍼마켓에서 사고파는 대중적 공산품이나 소모품처럼 취급하는…… 그건 아니었으면 해요.

미술품은 그 특성상 정가를 매길 수가 없다. 공산품도 아니지만, 동산이나 주식과도 전혀 다르다. 거래 기록이 남지 않기 때문에 화랑이나 개인 간의 거래를 파악하기 쉽지 않다. 경매시장에서의 거래는 시장가격이 공개되기는 하지만 경매에서도 미술품은 현금으로 지불하며 신고할 의무가 없다. 등록 재산이 아니기에 굳이 자진 신고하지 않는 이상, 금융당국에서 추적하기가 굉장히 어렵다. 해외에서 사들여온다 해도 관세나 부가가치세가 없다. 또한, 등록세, 소득세, 취득세 등이 모두 면제되는 사실상 비과세[12] 품목이기 때문에 상속, 증여 등에서 탈세와 소위 '돈세탁'에 매우 유리하다고 할 수 있다.

작품의 양성적 매매가 활성화되어 있는 나라들에 비하면, 우리나라의 경우 유독 부정적인 시선이 함께하는 건 아직 미술 문화에 대한 제도적인 방편이 미비하고, 그간 미술품 구매가 탈세나 자금 세탁과 연루된 부정적인 뉴스가 많았기 때문으로 보인다.[13]

그러나, 위축되었던 코로나 시기를 넘어가며 최근 대중적 미술 마켓-아트페어-의 판매액이 최고치를 넘어서며[14] 접하기 어려운 숭고한 예술에서 사고팔 수 있는 대중적 문화상품으로 몸을 낮추고 미술시장에 참여하여 자신의 작품,

12 개인 거래 시 개당 양도가액이나 국내 원작자의 생존 여부, 혹은 미술품을 박물관 또는 미술관에 양도하거나 국가지정문화재로 지정된 미술품을 양도할 경우 등을 고려하여 비과세가 결정된다. (이데일리. 〈미술품 투자 열풍…비과세 가능한 경우는?〉. 2021.10.09)
13 지난 2008년 삼성 비자금 특검 수사 사건 당시 에버랜드 창고에서 수많은 고가의 미술품이 발견되어 논란이 된 적이 있었다. 또한 2013년에는 CJ그룹 이재현 회장이 해외 고가 미술품을 시세보다 고가에 사들여 차익을 되돌려 받는 수법으로 비자금을 조성한 의혹이 제기되기도 했다.
14 "2022 조형 아트 서울…. 90억 역대 최고급 매출" (뉴시스. 2022. 05.31)

소장품을 판매하는 갤러리와 작가들이 많아지고 있다.

> A: 신발 5만 개던가? 쌓아 놓은 작품…… 난 괜찮더라고요. 괜찮은데 이게 일회성이라 좀 안타까워요. 설치했다, 철거 되고…… 없어지고……. 좀 아쉽지. 보기에는 좋아요. 나 라에서 예술가한테 기회를 준 거 아닌가요?

> C: 슈즈트리……, 그 기획자들 부끄러운 줄 모르고 전시를 하 는 게 있어요. 그걸 부끄러운 줄 모르고 있잖아요. 전 주변 에 그 작품 좋아하는 사람 못 봤어요. 그 전시는 부끄러움 까지 같이 전시한다는 거예요. 형상만 보는 문제가 아니 라…… 이 작가가 선택받기 위한 구조, 이게 다 같이 부끄 러운 일이죠. 반대한다는 의미가 아니라…… 그 싸움도 차 라리 그냥 제대로 하자 이거지…… 차라리 근데 이도 저도 아니고 시스템만 구린 게 막 드러나니까…….

> CC: 공공기관 담당자가 (불합리한 방식으로) 결정하는…… 너 무 불합리한 방식으로 진행이 되는 게 너무 많고…… 문 제는 공공예술이나 이런 부분에서 공무원들의 파급력이 워낙 크잖아요. 그런데 이들이 근무가 자꾸 로테이션이 돼요. (담당 공무원의 순환 근무로 인한 전문성, 업무 연 속성 저하) 1년 뒤…… 2년 뒤 이때는 자기가 그 공공 업 무를 안 하고 또 다른 데로 가죠…….

> BB: 제가 석사 논문을 공공미술 관련으로 썼는데…… 일단은 공공미술이라는 게 장소 특정적이라는 특성이 들어가 있 거든요. 그럼 그 장소에 대해서 굉장히 연구를 많이 해야

해요. 그런데 장소에 관한 연구도 없고…… 서울역은, 서울에 올라와서 마주하는 첫 장소이기도 하고……거기 사실 되게 복잡한 곳이거든요. 사람들 많이 지나가고 항상 끊임없이 예수와 기도를 외쳐대는…… 정말 복잡하고…… 그런데 더 복잡한 것을 설치한다는…… 저는 첫 번째 문제점이 공공 미술가가 장소에 대한 이해가 없었다고 생각을 해요.

D: 그런데 모두가 싫어할 수 있는 흉측한 게 될 수도 있지만…… 건강하게 이야기가 되는 작업도 존재하잖아요.

C: 차라리 해운대에서 훼손되었던 외국작품이 더 좋은 듯해요. 사실 신발이 좋은지…… 바다가 좋은지…… 개인 인식의 차이라고 생각해요.

AA: 그림은 쉽게 만들어지는데 점점 문자로 된 텍스트(평론)만 계속 복잡해지고…… 개념들은 어려워지는데 정작 그림은 단순해지고, 뭔가…… 그러니까 문자 같은 뭔가 상징적인 언어가 같이 나와야 작품도 이해가 되는 거죠. 평론가와 아티스트가 같이 만나야 이게 뭔가 하나의 작품이 만들어지지…….

C: 미술계 구조 외엔 별로 할 말이 없어요. 작가들은 모두 새로운 것에만 관심이 있어서…… 공부한다고 매번 이해할 수 없죠. 볼 때마다 새로워. 무슨 이야기를 숨겼는지 모르겠고…….

가치판단 기준이 없는 상황에서 동시대 미술의 특징이라 할 수 있는 '새로움'의 추구는 필수 요건이라 할 수 있다. 끝없는 새로움이 추구되면서 창작은 다양한 철학적 배경과 모든 실험이 동원된다.

대중은 이제 예술로 규정지어진 대상을 감상하기 위해 관념적 해석의 바탕에 존재하는 철학적 이론을 탐구해야 한다. 그 이론적 틀 또한, 커뮤니케이션상 송신자라 할 수 있는 작가가 제공하는 것은 아니며 관람자의 몫도 아니고, 철학적 의미로 작품을 호명하는 평론가와 작품의 가치 상승을 위한 미술관의 매니지먼트, 관념적 산물일 뿐이다. 더하여, 작품의 메시지 자체가 작가의 의도와는 다르게 해석될 때조차 커뮤니케이션의 실패라 평가할 수 없다.

작품을 바라보는 다양한 시각과 해석의 존재는 메시지 전달의 오류가 아니라 도리어 더욱 창조적인 예술적 메시지가 된다. 작가들은 이제 예술적 행위란 커뮤니케이션 방식이나 주체들과는 무관하게 기존의 형태를 뒤집거나 규범과 상식과 논리를 부정하고 해체해야 한다고 믿는 듯하다. 그것이 기존의 방식과 형식을 부정하고 파괴하기에, 일반적인 대중의 시각에서 지나치게 기형적인 쪽으로 치달아온 것도 사실이다.

공공예술 프로젝트라는 명분으로 냄새날 듯한 헌 신발이 지자체 예산으로 전시되거나,15 해외 유명작가의 이해하기 힘든 고가의 조형물이 해운대 백사장에 설치된 후 해당 지역 공무원의 실수로 철거되는 수모를 겪기도 한다.16

'오줌으로 그린 그림'17이나 실제 인간의 해골에 보석을 씌운 작품, 죽은 동물을 잘라 저장한 작품,18 쓰레기를 활용한 설치미술, 심지어는 예술가의 분변을 캔에 담아 전시하는 등 오늘날 현대미술은 난해함의 극을 달린다. 문제는

15 도시재생 프로젝트 〈서울로 7017〉 중 기획된 환경미술가 황지해의 작품이다. 헌 신발 3만 켤레가 사용되었으며 높이 17m, 길이 100m에 달한다.

16 데니스 오펜하임 〈꽃의 내부. 2015〉 작품이 해운대 해변에 설치되었으나 관리기관에 의해 고철 취급 후 철거되었다.

17 1970년대 말에 제작된 앤디 워홀의 「산화(酸化) 그림 Oxidati on Painting」은, 물감에 금속가루를 섞어 바른 캔버스 위에 오줌을 갈김으로써 제작됐다.

18 Damien Hirst, 「The Physical Impossibility of Death in the Mind of Someone Living: 살아있는 누군가의 마음에서 불가능한 물리적인 죽음」, Installation: 혼합재료, 1991.

가치판단의 기준 부재와 비판의 불능을 초래한 동시대 현대미술 커뮤니케이션 과정의 무정부적인 혼란을 소수가 독점하는 고급문화산업이 그대로 접수하여 이용한다는 점이다.

미술계의 가치 생산자 다수는 고급예술을 대중문화로 편입시키는 일을 반기지 않는다. 예술-미술-을 문화산업과 관련짓는 역시 불편하다. 따라서, 미술계는 일반 대중의 지갑이 아니라, 기관, 기업의 지원과 후원이 필수적이라 말한다.

(AI로 그린 그림에 관한 생각은?)

BB: 전 개인적으로, AI가 그린 그림도 예술의 한 형태가 될 수 있다고 생각합니다…. 저 또한 무언가를 이용해 그림을 그리는데…… 내가 AI로 뭐가 창작한다면….

AA: AI는 방대한 양의 데이터를 학습하고 분석할 수 있죠…. 데이터를 바탕으로 가장 보편적 결과를 보여주는데, 이를 창의적이다…… 이렇게 말해도 될까요? 결국, 창의적인 바탕이 있어야 할 듯한데요.

A: 보기에 아름다운, 이쁘고 세련된 무언가를 만드는 데 활용할 수 있죠. 아름답다는 것은 자의적이지만…… 그래도 나의 창의를 통해 만들어지는 아름다움이죠. 작가는 창의적일 필요가 있을 뿐…… 도구는 상관없다는 거죠.

D: AI가 그린 그림이 예술이라고 받아들여지기 위해서 해결해야 할 과제가 있습니다. AI가 그린 그림과 인간이 그린 그림을 구별할 방법…… 그것을 찾아야 한다고 봅니다. 다음은, AI가 그린 그림에 대한 새로운 평가 기준 개발…… 그런데,

이게 가능하다고 생각하나요? 전 불가능하다고 보는데요.

> B: 중요한 건, 인간이고…, 인간의 창의성이 중요하죠. AI는
> 도구일 뿐……. AI는 기존 예술 형식을 보완하고…… 새
> 로운 예술적 표현방식을 가능하게 할 수 있습니다.

누군가는 AI가 새로운 예술적 표현의 가능성을 열어줄 수 있는 도구라고 생각하는 반면, 다른 예술가들은 AI가 인간의 창의성을 대체할 위협이 된다고 말한다. 누군가는 AI가 인간이 할 수 없는 방식으로 그림을 그릴 수 있는 잠재력이 있고, AI는 인간보다 훨씬 빠르고 정확하게 이미지를 생성할 수 있으며, 인간이 접근할 수 없는 이미지 데이터 세트에서 학습할 수 있다고 주장한다. 게다가 AI는 인간이 생각하지 못하는 새로운 창의적 아이디어를 생성할 수도 있을 거라는 말을 덧붙인다. 반면, AI가 인간의 창의성을 대체할 수 있기에 AI가 인간이 가진 아이디어를 표현하는 능력을 제한할 수 있다고 우려한다. 또 누군가는 AI는 예술을 대량 생산할 수 있으며(원본의 단순복제 차원이 아니라, 전혀 새로운 각각의 작품), 이로 인해 예술의 가치는 떨어질 것이며, 결국 인간이 만든 작품만큼 가치가 없다고 주장한다.

궁극적으로, AI 작품이 예술인가 아닌가에 대한 질문의 해답은 개인의 몫이라 할 수 있다. 미술 커뮤니케이션의 메시지 생산의 수단과 도구는 다양해졌고 판단은 결국 수용자 개인의 가치판단이 중요해졌다. 지금처럼 창의성이 사라진 '수동적 무지' 상태가 유지된다면, 기술로 인해 위협받았던 회화의 전철을 고스란히 감내해야 할 것이다. 무엇보다 중요한 부분은 결국, 생산의 문제가 아니라 관람자, 수용자 대중의 창의적 '앎'이 수반되어야 한다. 새로움을 창조하는 것이 인간의 영역을 벗어나 과학기술의 영역에서 가능해질 수 있다면, 이젠 예술을 바라보는 수용자의 창의적인 시각이 어느 때보다 필요한 시대가 됐다고 할 수 있다.

2. 미술 커뮤니케이션 과정의 수용자 분석

대중의 수동적 무지

앞서 미술 커뮤니케이션 과정의 가치생산과 유통 구조를 전문가 집단면접에서 수집된 질적 데이터[19]를 통해 살펴보았다. 다음은 관람자 즉, '비전공자'로 이뤄진 집단면접의 내용 중 "현대미술이란 무엇일까"의 주제로 자유롭게 논의했던 내용 중 발췌하여 정리했다.[20] 구태여 '동시대 미술'이라 특정하지 않고 '현대미술'로 질문한 이유는 비전공자, 일반인의 경우 '동시대 미술'은 처음 듣는 생소한 용어로 사전 설명이 어려웠고 '현대미술'이 동시대 미술과 가장 흡사한 용어이기 때문이다.

구조적으로 메시지-작품, 평론, 전시-에 대한 자기 해석이 가능한가에 대한 질문을 맥락으로 하여 비전공자들을 대상으로 한 표적 집단면접을 진행하였다. 면접의 유의미한 결과를 위해, 비전공자 중에서도 최소한 전시 관람, 작품 구매 등 미술 커뮤니케이션 활동의 수용자 경험을 보유한 경험자를 대상으로 진행하였다.[21] 그리고 전공자와 일반인의 시각 차이를 보여주기 위해 중간중간 전공자 인터뷰 내용을 삽입하였다.

(현대미술이란 무엇일까요?)

G: 내가 그럼 현대인이 아니고 고대인인가, 내가 보고 듣고,

19 사회과학에서 양적 데이터는 숫자로 표현되며 질적 데이터는 텍스트로 표현된다.

20 구태여 '동시대 미술'을 특정하여 질문하지 않은 이유는 비전공자, 일반인의 경우 '동시대 미술'이 생소한 용어로 사전 설명이 어려웠고 '현대미술'이 동시대 미술과 가장 흡사한 용어이기 때문이다.

21 전시 관람, 작품 구매 등 미술 커뮤니케이션 활동의 수용자 경험이 미술 관련 지식과 관심을 보여주는 것은 아니며, 답변자 중 미술을 모르고 관심도 없으나 '그냥, 즐기기 위해' 전시장에 간다는 답변도 존재한다.

하는 것이 모두 현대미술이겠지요.

C: 누군가가 이미 미술을 정의하지 않았을까요? 내가 지금 그
걸 모를 뿐. 정답은 없는 것 같기도 한데…….

F: 미술이라면 역시 그림을 생각할 거 같아요. 조각, 회화 일단
시각적으로 보이는 자체가 그런 거니까……, 그리고 행위예
술, 퍼포먼스도…… 건축도 그렇고……, 미술 아닌 거 찾기
가 더 빠를 듯.

E: 미술은 왠지 그리는 거일 것 같아요. 그러니까…… 시각에
대한 것들이 다 미술이지 않을까…… 전 관심도 없고……
잘 모르겠어요. 가르쳐 주세요. 뭐가 미술이죠?

A: 현대미술은 '삶'이라고 생각해요……. 예술에는 인생이 투
영되어 있죠.

D: 제가 좋아하는 거죠. 좋아하는 거……. 네…… 전 그림도
좋아하고…… 말도 안 되는 추상화 같은 것도 좋아해요.
(왜 좋아하죠?) 그냥 보고 있으면 마음이 편해져요.

B: 미술은 다빈치가 떠오르고…… 현대미술은…… 현대미술은
접해본 적이 별로 없네. 별로 이름을 잘 모르니까 현대미술은.

비전공자들은 대체로 현대미술에 대해 쉽게 '모른다.'라고 답했다. 그리고
어렵게 자기 생각을 설명했다. 설명하는 도중에도 도리어 질문자에게 질문을
확인하려는 듯 반복하여 멈췄다.

'모른다.'라는 '무관심(無關心)과 무지(無知)22의 고백'을 쉽게 던질 수 있는 영역이 현대미술이다. 현대미술의 영역은 그런 '무관심, 무지'를 빌미로 핀잔을 주지 않는 독특한 분야이기도 하다. 현대미술에 대한 '무지'는 도리어 솔직함의 표현이 되기도 한다. 현대미술에 대해 무관심하거나 모르는 것은 당연하여 '앎'의 표현이 되려 허위, 허세(虛勢)스럽게 보이기도 한다.

사실상 오늘날의 미학과 예술철학에서 예술의 본질, 예술의 정의에 관한 질문은 모두에게 기피되는 까다로운 질문이 되어버렸다. 점점 더 다양해지는 예술의 양상들과 예술가의 실험적 작업을 보며, 동시대 미술을 정의하고 감상의 가치를 판단할 수 있는 기준점이 존재할 것이란 오만한 의도를 버리게 되는 것이다.

앞서 기술한 일반 관람자와 미술전공자의 시각적 차이를 살피고자 전문가, 전공자들의 답변을 다시 추려보았다.

> D: 예전에 있지 않던 미술들을 현대미술이라고 그러지 않을까요. 기본적으로 작가별로 얘기하는 게 다 다르니까…… 보통 우리가 옛날에 말했던 것은, 풍경이 없고 사람을 정형화시켜서 그리는 거지만…… 현대라는 게 19세기 후반 20세기 초반부터가? 대부분 그때로 얘기를 하는데…… 일단 기본적인 형태 이런 게 파괴될 수도 있고…… 또 지금은 작가의 해석이 어떻게 되느냐에 따라서 다르니까……약간 비구상이나 추상 이쪽을 현대미술이라고 생각하는 듯 해요.

> AA: 현대적이라는 기는 약간, 물줄기 같다고 생각해요. 이렇게도 흐르고 저렇게도 흐르고…… 골이 넓어지기도 하고. 개인적으로는 현대적이라는 거는 이렇게 생각해요. 제임

22 ignorance란, 개인의 삶에서 가치가 없어서 몰라도 되는 것을 모른다는 의미이다. 따라서 현대미술에 대해서 사람들이 모르는 것은 너무나 당연한, 보편적 인식이 된다.

스 본드가 있고 셜록 홈스가 있다고…… 두 가지 유형이 있다고 생각해요. 근데 둘 다 현대적이었어요. 셜록 홈스를 봤을 때는 과거를 담보로 현재에 등장하죠. 그러니까 누군가가 살인을 당하면, 수사에…… 나름의 당시의 현대적 방식을 선택하죠. 현미경으로 본다. 뭘 채집을 한다…… 이러죠. 이게 과거를 담보로 현재에 등장하는 자기만의 방식이 있어요. 근데 저는 그거는 현대적이라고 봐요. 다 마찬가지, 자기 나름의 현대적인 방법이 있거든요. 근데 제임스 본드는 시간과 공간은 다르지만…… 그러니까 비슷해요. 사실을 수집하는 방식도 비슷해요. 그래서 뭐가 다르냐고 묻는다면 되게 웃겨요. 과거의 사건을 셜록 홈스가 찾아서 온다면 제임스 본드는 미래의 사건을 미리…… 가지고, 현재에 등장해…… 그래서 저는 의사와 예술가의 역할은 다르다는 거예요. 엔지니어하고 다르다는 거죠.

CC: 동시대가 뭘까…… 현대는 뭘까…… 제가 어렸을 때는 그런 말도 없었어요. 그냥 파인아트…… 순수예술. 그때는 쉬웠어요. 순수냐 아니냐만 생각하면 간단한데, 동시대 나오고 현대가 나오고, 로컬, 글로컬이 나오고. 복잡해요. 다 각자 나름의 현대성을 가지고 있는데, 갈수록 너무 어려워지는 것 같아요. 동시대와 현대의 구분이 의미가 있나? 그 대신 시대적 텍스트는 존재하는 거겠죠. 그 안에 주류 텍스트는 현대적인 거죠…… 예를 들어, 오늘 ○○○ 선생의 ○○○책을 주류 텍스트로 삼자 하면, 이제 주류가 되는 것처럼. 그리고 어떤 분은 또 새로운 상위 개념을 더 넓게 확장해 주면 또 거기에 주류가 더해질 것이고.

C: 미술이란, 개인적인 것……'작가의 이야기'라 할 수 있죠. 미술이란, 작가의 콘텐츠, 메시지 같은 것이죠. 그러나 미술은 작가만의 콘텐츠라 보긴 힘들어요. 미술뿐만 아니라 모든 게 그렇죠. 그리는 작가나 쓰는 작가나 음악을 만드는 작가나 다 생각이 있지만. 그 생각을 해석하는 것은 독자나 보는 사람 마음이고…….

A: 지금 전시장에 걸리면 동시대 현대미술이라 할 수 있죠. 그게 이제 애매한 게 예전에는 건축이 미술이었죠. 건축 자체가 성당을 짓든 뭘 하든, 벽에다 거는 액자가 나온 게 실제 따지면은 얼마 안 됐어요. 미술이란 말도 마찬가지죠. 결국은 미술이라는 말 자체가…… 한국화…… 이런 분류도. 기껏 해봐야 얼마 안 된 개념이라.

CC: 이젠 "무엇이 미술이 아닌가"에 대한 질문이 더 현실적일 만큼, 현대미술을 정의하려는 시도 자체가 무모한 일이 되었어요. 전 그것이 아직도 '원근법'적이라고 생각해요. 획일화된 습관을 고집하는 것은…… 나누는 것은 도움이 되지 않아요. 그저 어떻게…… 이 시대 다원적인 상황을 우리는 어떻게 바라볼 것인가에 대한 방법론적 태도를 제시할 수 있어야 되는 거죠.

전공자들로 이뤄진 미술계 내 구성원들의 인터뷰 내용을 보면, 동시대 미술, 현대미술에 대하여 기본적인 자기 해석의 근거와 개념적 맥락을 가지고 있다는 점을 확인할 수 있다. 다만, 예술작품들에 존재하는 어떤 본질적인 내용을 통해 예술을 정의할 수는 없다는 '예술 정의 불가론'이 이미 오래전에 등장했고, 이제 우리 시대는 예술의 정의를 포기하거나 아니면 다양한 주장들을 동시

에 인정하는 다원주의적 입장에 만족해야 할 것처럼 보인다.

> "현대의 예술가들은 무한한 자유를 얻었지만, 진정한 예술과
> 사이비 예술을 가르는 미술의 기준은 이제 사라져버렸다(박구용,
> 2006)."

이러한 상황에서 동시대 작가들에게 유일하고 절대적인 과제는, 오로지 타
작가들과의 차별화라 할 수 있다. 차별화에 대한 의지는 세상에 없는 '새로움'
에 대한 갈망으로 이어진다. 그 '새로움'은 항상 새로워야 하기에, 속도를 따라
가기 힘든 -과거에 머무를 수밖에 없는- 대중은 당연히 항상 '무지(無知)'에 멈
추게 된다. 그렇다면 미술 커뮤니케이션 과정에서 대중은 능동적 수용자로서
가능성이 있는가.

사진 찍으러 가는 미술 전시회

비전공자들에게 한정하여 이어지는 다음 질문은 "당신은 현대미술을 좋아하
는가?"라는 맥락에서 진행되었다. 이해하기 힘들고 모르는 예술(미술)에 대한
미디어 수용의 태도를 살펴보고자 한다. 일반적으로, 모르는 매체의 이용은
'불편하고, 부정적'일 것이다. 질문은 "현대미술 좋아해?"가 아니라, "전시회는
가끔 다녀?" 수준의 은유적 질문으로 진행되었다.

> A: 전시회⋯⋯ 1년에 다섯 번 정도 가죠. 무료 전시가 더 많
> 은데, 큰 전시도 돈 내고 티켓을 사서⋯⋯ 시간만 나면 맨
> 날 가고 싶죠. 그런데 장소도 그렇고 멀잖아요. 거리가 이
> 렇게 우리 집 바로 옆에 있는 것도 아니고⋯⋯ 사무실 바
> 로 옆에 있는 것도 아니고 일부러 찾아가야 하니까. 사실

잘 못 보는 거죠. 더 접근성이 좋으면 많이 보겠죠.

A: 누구의 그림…… 모든 장르 그림을 좋아한다고 하기엔…… 저는 그냥 그날, 그날 받아들이는 느낌이 달라서 딱히 누구의 그림이 좋아요. 이런 건 아닌 것 같아요. 지난주에 친구랑 같이 갔었거든요. 친구가 표를 주긴 했어요. 사실 그게 만 5천 원짜리인가…… 대림미술관, 거기…… 좋았어요. 작품은 모르겠고 분위기……. 미술관 옆 동물원 이런 거…….

D: 유명한…… 아는 작가들 오면은 보러 가죠. 시간 있으면은…… 전시회에 있다는 느낌…… 그림 같은 거 보면 좋죠.

B: 전시회 티켓은 실제로 자주 많이 사요. 사진도 찍고…… 아이디어를 얻기 위해서…… 요즘에는 SNS에 작은 미술관 같은 것도 나오고…… 길 가다 보면 괜찮은 건물 일 층에도 있고 그렇잖아요. 그러니까 도로에 있으면 좋은 거 같아요. 크고 좋은 미술관이라고 해서 많이 가거나…… 작은 미술관이라고 안 가거나 그러진 않아요. 그건 상관없죠. 그리도 또…… 위작이면 어때요? 모든 사람이 다 진품만 볼 순 없잖아요. 작가와 상관없이 잘 그려지고 내 마음에 드는 그림이라면 작가와 상관없이 좋은 거죠. 누가 따라 그린 것도 좋고…… 따라 그릴 수도 있다고 생각해요. 사실 원래 작가가 들으면 기분 나빠하겠지만…… 더 많은 사람이 볼 수 있게 내가 그린 거를 찍어서 올리는 사람들도 있는 거잖아요.

F: 영화는 좋은데…… 요즘은 어두운 게 사실 좀 많잖아요. 그

래서 전시회 가면 다채로운 색이 있어서 좋은 것 같아요.
영화 보면 졸려서…….

G: 백남준의 미디어아트…… 이런 거 좋아해요. 신기하지
좀…….

(백남준 작품이 골목 복덕방에 전시되어 있으면 그거 알아볼
수 있겠어요?)

G: 백남준이라면 알 수 있을 것 같은데…….

어려운 미술 커뮤니케이션의 과정을 지나는 대중들은 의외로 예술적 메시지
의 고단한 해독과정에 참여하길 희망하며 주변의 가득한 어렵고 알 수 없는
예술작품들을 기꺼이 경험하고 뭔가 새로운 의미를 찾고자 노력한다.

아이러니한 점은, 대중들은 예술로서 '미술'의 가치를 절대 판단할 수 없고
평가할 수 없지만, '미술'에 대한 호감은 일상적이다. 그러나 여전히 극적인 예
술가의 삶에 환호할 뿐, 정작 고급예술의 소유는 상위계층의 한정된 소수에게
만 허락된다. 여전히 대중은 보편적인 주변의 이야기와는 다른, 신기한 예술가
의 이야기에 경의를 표하는 수밖에 없다. 신화에 대한 비판기능은 사라지고 한
방향에서 들어오는 지식과 정보를 흡수하거나, 아예 관심을 돌려버릴 수밖에
별다른 도리가 없다.

전시를 좋아하고 자주 찾는다고 답한 비전공자들은 구체적으로 미술작품에
대한 기대감, 호감보다는 '전시'가 주는 심리적 안정감이나 취향적 만족감 등
을 이유로 들었다. 특히, 미술관을 배경으로 SNS 사진 촬영을 언급한 부분에
서 미술 커뮤니케이션의 영역이 디지털로 확장되고 전시장을 찾는 그 시간과
공간이 또 다른 의미의 커뮤니케이션 메시지가 되고 있음을 보여준다.

대중은 여전히, 알 수 없는 포스트모던 작품을 관람하기 위해 비싼 관람료

를 지급하고 예술작품과 비슷한 애호가용 상품(goods)[23]를 구매한다.

현대미술은 자신의 지위와 재력 등 매력을 장식하는 고가의 사치성 소비재로 사용되기도 한다. 비싼 티켓을 구매하고 현대미술 전시장을 찾거나 난해한 현대미술작품 이미지를 SNS를 통해 올리는 행위에서 사회적으로 비치기 바라는 특정 이미지 속에는 개인이 이상적으로 여기는 사회적 정체성의 모습이 반영된다.

> C: 영화가 더 좋죠. 미술보다는…… 전시보다는 좋아합니다. 전시장은 봐도 잘 모르니까. 현대미술은 안 배웠으니까…… 모르잖아, 그러니까 그런가 보다, 하는 거죠. 언젠가, 배우고는 싶어요. 현대미술에 대해서 배우면 좋죠. 그렇다고 미술 전시장을 돈 내고 찾아가지는 않을 것 같아요. 미술은 내가 생각하지 못하는 세상의 새로운 생각인 거 같아요. 그래서 모른다는 거예요. 모르는데 좋아한다는 것이…… 이게 맞나 싶기도 하고……. 그렇지만, 몰라도 좋을 수는 있지 않나요? 꼭 알아야 하는 건 아닌 듯.

> E: 20년 전, 당시에 미술교육은 이런 게 아니었죠. 지금은 부모들이 어떻게 교육하는지 모르겠고…… 확실히 예전 우리의 교육은 그게 아니었던 것 같아요. 전 전시회를 가도 전혀 모르니 감동도 없어요. 예전에 서울대공원 백남준 전시 보러 갔었을 때, 사람들이 하도 찬양을 했었기 때문에 기대치가 올라가서 그랬었는지……봐도 별로 감흥이 없었어요. 미술작품을 보면서 감동을 얻어야 정상인가요? 그걸 보면서? 감동이나 좋다는 느낌을 받으려면 사실 그 작품에 대해서 왜 이게 이렇게 나왔는지 정확하게 알면…… 좀 더 작가

23 특정 브랜드, 연예인 등이 제작하여 출시하는 기획상품으로 여기서는 미술 전시회 기념품 등을 의미한다.

와 같은 공감을 하면서 저도 감동을 할 수 있겠죠. 그런데,
꼭 그렇게까지 알아야 하고…… 감동해야 하는 걸까요?

이전 질문에서 대부분의 답변자는 '미술을 모른다.'라는 맥락에서 답했다. 모른다고 답한 답변자 중 일부는 모르고 흥미가 없으니 미술품 전시 또한 구태여 찾아다니지 않는다고 한다. 그러나 미술을 좋아하지는 않지만, 기회가 된다면 배우고 싶다고 답했다. 그러면서 그들은 또 반문한다. 미술은 싫어하면 안 되나요? 미술은 이처럼 모르지만 흥미롭거나, 흥미롭지는 않지만 배울 수 있다면 배우고 싶은 영역이라 할 수 있다.

미술의 대중화 노력으로 인해 공공영역에서 미술은 주변의 일상으로 들어와 있다. 도시 어디든 존재하는 미술관, 동네 주변만 봐도 미술작품은 곳곳에 설치되어 있다. 건물을 지을 때, 제도적으로 건축비 중 일부를 강제로 할애하여 고가의 조형물을 함께 설치해야 하고[24] 대학가 근처로 가면 자유분방한 색색의 그라피티[25]가 그려진 벽을 볼 수 있다. 라면 봉지에 난해한 현대미술작품이 사용된다거나 TV 광고에 고전 미술작품의 이미지가 사용되는 등 미술 커뮤니케이션 도구는 현실의 삶 속에서 충분히 일상적이며 고급스러운 메시지로 소비된다. 그런데도, 미술은 여전히 어렵고, 알 수 없지만 흥미로운 신화적 메시지로 존재한다.

미술 커뮤니케이션 과정에서 대중은 적극적이며 능동적인 수용자로서 역할

24 문화예술진흥법 제9조. 1만㎡(약 3025평) 이상 신/증축하는 건축물에 회화, 조각, 공예 등 미술작품을 설치해야 한다.
25 그라피티(graffiti)는 권력의 중심부에서 떨어진 주변 문화(subculture) 및 청년문화(youth culture)의 산물이다. 1960년대 뉴욕이나 1970년대 이후 런던과 파리에서 발전한 현대 그라피티는 주목받지 못하거나 버려진 도시 공간에 수행된다. 그라피티 라이터(graffiti writer)는 사회의 주류에 합류하지 못하는 계층이거나 합류하기 어려운 연령대에 속한 경우가 많고, 자연스럽게 그들은 기존의 법과 경제 질서를 비판한다. 1980년대 이후 그라피티는 갤러리와 미술관의 주목을 받고, 그라피티의 파생물인 거리예술(street art)은 주류 문화에 편입한다. 팹 파이브 프레디(Fab 5 Freddy), 키스 해링(K eith H aring), 장 미쉘 바스키아(Jean M iche l Basquiat), 셰퍼드 페어리(Shepard Fairey)가 대표적이다. (필자)

을 부여받거나 존중받지 못하고 있다. 미술작품을 자본에 판매하거나 후원을 요청하기 위한 미디어 요소로 평론과 전시가 활용되는 과정에서 일반 대중이 누릴 수 있는 이해와 설득의 과정은 점점 더 사라지고 있다.

미술작품과 평론으로 대표되는 미술 커뮤니케이션 메시지의 해석은 더욱 어려워지고[26] 이제 미술 커뮤니케이션의 성공과 실패를 가늠하는 전통적 가치판단 기준은 사라졌다. 시민사회의 구성원으로서 동시대를 살아가는 대중은 고급예술(미술) 커뮤니케이션 과정의 주요 구성요소로써 이슈를 생산하고 검토하는 생산자와 수용자의 역할에서 소외되었다. 동시대 미술은 그 어느 때보다 다양한 디지털 매체를 기반으로 대중화 양상으로 흐르고 있다. 하지만 대중은 고급예술의 대중화 노력과는 별개로 여전히 미술계의 관념과 시장의 지배 속에 수동적인 관람자로 존재한다.

> EE: 대중들에게 맞춰지는 것들, 바로 대중예술이죠. 대중들의 욕망이 있고 또 소비될 수 있기에 대중예술도 존재해야 하고, 그것으로 충분한…… 반드시 우위에서 떨어진다고 생각하진 않아요. 대중적인 미술. 디자인, 일러스트, 팝아트라든가…… 아니면 심지어 그것의 영향에서 나오는 건축, 의상…… 도시계획, 컴퓨터 디자인, 모든 물건 디자인 하나까지 우리가 너무 보편적으로 알고 있죠. 미술에 대한 기본적인 조형적인 것, 표현에 대한 철학. 사실 대중들하고 떨어져 있는 것이 아니죠. 그것을 모르는 건, 말 그대로 무지 때문인데 그 이유는 예술이 유별나게 다른 것들에 비해 오만하고 어려워서가 아니고…… 전문가들이 하는 것들은 다 어렵죠. 거기에 대해 적극적으로 다가가지 않고 있기 때문이 아닌가 싶어요. "원래 어려운 것"이라

26 '어렵다'의 경우 학습을 통해 '알 수 있다'를 암시하지만, 이 문장의 경우 '앎은 불가능하다'라는 의미로 사용했다.

는 것을 인정하지 않기 때문에.

대중의 일상과 문화환경에서 미술의 비중이 높아져 가고 있다. 미술계는 그 동안의 대중화 노력의 결과라고 하고 기술발전에 따른 필연이라는 주장도 존재한다. 먼저 미술의 대중화에 대해 언급하자면, 미술의 대중화는 일반 관람자 대중의 미술 전시회 관람의 증가, 직접 창작 경험, 체험의 확대 등 직접적인 경험이 확대되는 직접적 대중화, 그리고 동시대 다양한 기술 개발로 인한 시각문화 환경의 변화와 더불어 미술적인 요소가 삶에 관여하는 간접적 대중화를 동시에 의미한다. 동시대 미술의 개념이 확장하며 미술의 대중화 또한 직간접으로 과거 구분했던 고급예술과 대중예술 모두 동반하여 성장하므로 결과적으로 대중이 관여하는 궁극적인 미술 영역의 확대가 함께 이뤄지고 있다고 본다.

"미술의 대중화는 모더니즘 이후 시대적, 사회적 맥락 속에 재 위치된 미술의 변화 속에서 이해되어야 한다. 동시대의 미술은 미술의 화두나 주제 혹은 그 의미에 국한하지 않고 미술과 미술 이외의 영역으로 확대되어 가고 있다. 다양성과 다원성을 필두로 장르의 와해와 확장이 자유롭게 이루어지고 있고 소통과 참여를 중시하는 보다 사회적인 차원의 미술이 되어가고 있다. 미술개념 의 변화와 확장은 그 내용적 측면에서나 형식적 측면에서 대중, 즉 미술 전문가가 아닌 이들에게 다가가기 위한 노력을 지속하고 있으며 이는 미술의 공공성이 확대되는 측면에서 이해될 수 있다 (성민우, 2012)."

미술의 공공성을 담아내는 공공미술 또한 마찬가지로 예술의 차원에서든 경제와 산업의 차원에서든 국가적 지원을 통해 동네 주변까지 퍼지고 있으며 결과적으로 대중성으로 연결되고 있다. 미술의 개념과 사회적 역할의 확대는 미술이 공동체 즉 대중을 위한 예술로 역할을 할 가능성을 열어놓았다. 이는 미

술이 대중성을 획득하기 위해 기능해야 함을 의미하기도 하며 궁극적으로 공공성과 대중성의 확대로 해석될 수 있다.

고급문화의 대중화를 위해 미술계는 미술이라는 범주의 전통적 개념의 변화와 영역의 확장을 받아들였다. 그러나 실제 대중예술의 범주를 포괄적으로 받아들이는 영역 확장을 시도한 것은 아니었다. 여전히 고급미술의 가치를 존중하는 입장에서 대중문화로의 확산을 경계하고 있었고 고급화 엘리트 문화로 대중화를 실현하고자 하는 무리수를 적용하고 있었다. 쉽고 빠르게 이해되고 전파되는 대중문화의 커뮤니케이션적 속성을 모두 수용하기 곤란한 나름의 이유가 있었다고 할 수 있다. 이러한 예술의 대중화 노력으로 인해 미술 커뮤니케이션 과정의 '대중'은 고급미술의 긍정적 수용자로서 위치하지 못하고 자발적으로 선택한 '수동적 무지'의 태도가 더욱 견고해지고 만다.

아이러니한 점은 '미술에 대한 대중의 무지'는 그동안의 미술의 대중화 노력에 대한 커뮤니케이션 과정의 결과물 중 하나라는 점이다.

미술계는, 대중들이 이제야말로 시공간적으로 손쉽게 미술을 접할 수 있게 되어 고급문화의 대중화를 이뤄냈다고 자찬할 수 있겠으나 대중들은 예전에 겪어보지 못한 동시대 미술 메시지의 난해함으로 인해 그 어느 때보다 커뮤니케이션 구조에서 소외되어 있다. 다시 말해 알지 못하는 것은 곧 새로운 것이며 새로운 것이야말로 창조적 예술이라는 현대미술의 틀 속에서 새로움의 가치를 따라가는 대중은 항상 무지의 상태를 벗어날 수 없게 되는 것이다.

직접 평가하지 않는다

나음은 비전공자를 대상으로 "현대미술을 아는가?"에 대한 추가 질문의 성격으로 "현대미술의 가치를 평가할 수 있는가?"를 주제로 논의했다. 질문은 구체적으로 경매시장에서 고가에 매매되는 현대미술작품 사진과 무명화가의 작품을 이어 보여주며 "작품가격을 상상해 보세요.", "왜 그럴까요?"로 이어지는

수준으로 진행하였다.

현대미술은 전공자로서도 명쾌하게 설명할 수 없고 평가는 더욱 어려운 일임을 알지만, 수용자 대중의 현대미술에 대한 인식과 태도를 분석하기 위해 반응을 확인하고자 했다. 퀴즈쇼처럼 화기애애한 분위기 속에 진행되었다. 다음은 데이비드 호크니의 <예술가의 초상, 1972>을 보고 대화를 나눴다.

(이 작품 어때요? 비쌀 것 같아요?)

C: 이건 어렵지 않은데 그나마 뭔지 알 것 같은…… 내 스타일은 아닙니다. 한 오천만 원쯤? 대개 이런 스타일은 아주 비싼 그림은 아니던데. 뭐가 뭔지 모르게, 너무 당황스럽게 단순하거나 형태가 정확히 안 보이는 그림이 비싼 경향이 있죠. (웃음) 실험적인 작품들…… 유명한 사람도 아닌 듯하고.

F: 사진이 돌아다니는 수준이라면 그래도 5억쯤 할 듯. 여기서 구도나 색감 이런 이야기 하면 촌스러운가요? 잘 그렸다는 생각이 안 들어요. 산을 묘사한 원근법도 요즘은 상당히 촌스러운 기법이라고 생각되는데요.

G: 모르겠어요. 이런 경우 물어보면 대부분 해결됩니다.

(누구에게?) (누가 말을 해주면 제일 믿음이 갈 거 같아요?)

G: 믿음은 누가 말해줘서 믿음이 가는 건 아니고…… 전 그냥, 작품 밑에 그냥 천억이라고 쓰여 있어도 믿는데요. 미술품 밑에 매겨진 가격이 있으면 그냥 그걸 믿는 거고, 없으면 물어보면 되죠. 이거 얼마죠? (웃음)

(작가가 받고 싶은 만큼 매겨놓은 가격이 가치 척도라는 거죠?)

G: 뭣도 모르는 내가 가치를 매기는 게 아니라…… 그걸 만든 사람이 가치를 매겨 놓으면, 그럴 수 있다고 생각을 하는데요.

(예를 들어, 작가는 작품을 1억에 팔고 싶어. 그럼 이건 1억짜리가 되는 건가요?)

G: 그렇죠.

(그런데, 지켜보던 평론가가 저건 그림도 아니래…… 줘도 안 가진데. 그럼 어떻게 되는 거지. 누구 말이 맞는 걸까)

G: 평론하는 사람은 자기 기준에서…… 자기가 살면서 봐온 기준에 의해 얘기하는 거고. 그 사람이 가치 없다고 했다고 해서, 그 작품이 없어지는 건 아니잖아요.

A: 저도 제가 가치를 평가하고 가격을 산정하기는 힘들지 않을까요. 내가 생각하는 물건의 가치가 다 다르므로…….

(그럼 누가 그것을 평가할 수가 있을까요?)

A: 그걸 만든 사람이요. 그걸 제작한 사람. 그러니까…… 일 순위는 작품을 만든 사람이고, 그다음, 작품을 만든 사람이 없다고 하면…… 그 바닥에 제일 잘 아는 사람이겠죠.

(그게 누굴까요?)

E: 전 일단 제 주변에서 가장 많이 보고, 많이 접해본 사람들, 미술을 해봤던 사람에게 물어볼 것 같아요.

C: 작가가 자기 기준에서 1억이라고 한다면, 이해할 수 없지 만…… 그만큼의 값어치가 있으니까 그런 거 아닐까요.

인터뷰 당시, 뉴욕 소더비경매를 통해 호크니의 평면 회화작품이 1천억이 넘는 금액에 낙찰되었다. 당장 제작방식만으로 구분한다면 캔버스에 페인팅 기법을 사용했는데 일반적인 기법으로 기술적, 방법적인 특별함은 없다.

거리의 삐에로들의 풍선 만들기를 콘셉트로 크게 확대 제작한 제프 쿤스의 '벌룬독' 또한 마찬가지로 천문학적 금액으로 평가된다. 심지어, 쿤스 작품의 경우, 작가가 직접적인 제작행위에서 벗어나 공장에서 양산 제작한 작품들로 온라인 구매가 가능하고 택배 포장되어 일반 상품처럼 수령할 수도 있다.

그렇다면 미술작품의 가격을 결정하는 핵심요인은 무엇일까. 가격의 차이를 '희소성'으로 설명했던 애덤 스미스의 주장처럼 미술품 또한 작품이 주는 세상에 단 하나라는 희소성으로 인해 가치가 결정된다고 설명할 수는 없다. 미술계에 종사하는 대다수 작가의 작품 또한 개인의 독창성을 부여한 작품으로 희소성이 전부라면 각각 고유가치로 희소성을 인정해야 하는 모순에 빠지게 된다. 자기만의 방식으로 작품을 생산하는 작가들은 아주 많기 때문이다.

단토는, 현대미술의 '예술성'이란 작품의 지각 가능한 속성에 의해서가 아니라, 작품이 가지는 존재론적 구조에 대한 지식을 근거로 해서 발생한다고 주장했다. 즉, 동시대 현대미술의 경우, 보고 느끼는 지각 행위로 '예술성'이라는 가치를 판단할 수 없다는 것이다. 예술과 '예술이 아닌 것'으로 구분하고 천문학적으로 가치를 높이는 미술계의 메커니즘은 그 중 등급을 판단하여 고급예술, 순수예술, 혹은 진정한 예술 등으로 구분하고 나머지는 천박한, 대중적인, 혹은, 그저 '예술이 아닌 것'이 된다. 이러한 평가과정 중 대중이 부여받은 역할이란 그저 수동적인 관람자에 그치게 되는 것이다. 권위와 권력의 메커니즘

은 대중의 주관적 해석에 대한 비판 가능성을 봉쇄한다.

오늘날 미술은 평론가를 통해 작품에 철학적 서사를 부여하고, 자본은 시각적으로 인식할 수 있는 부분까지도 철학으로 감싸고 있는 난해한 작품을 고가에 구매한다. 그 과정에서 작품 본연의 감각적 경험은 사라지고 누군가의 평론과 해석, 그리고 작품의 화폐가치가 곧 예술적 가치, 의미가 된다.[27]

즉, 평론과 비평이 제공하는 관념적 텍스트 해석을 이해하는 것만이 고단한 현대미술을 감상하는 유일한 방법이 되고 화폐가치를 추론하게 하며 결국 미술의 예술적 가치가 산정된다고 할 수 있다. 평론과 비평이 제공하는 관념적 지식의 해석을 이해하고 시장의 화폐가치를 받아들일 때 비로소 대중은 동시대 미술을 온전히 감상했다는 착각에 빠져들게 된다.

결과적으로 현대미술을 접하는 일반 관람자 대중은 작품을 시각적 경험만으로 예술과 비예술의 차이마저 구분하지 못한다. 더불어, '의미'는 항상 '해석'의 지배를 받기 마련이기에 만약 -불가능하겠지만- '의미'를 어렵게 알아차렸다 하더라도 또한 미술계의 권력을 바탕으로 하는 전문가들의 개념적인 '해석' 앞에 무방비한 상태로 놓이게 된다. 결국, 미술계의 이론적, 개념적, 철학적 '해석'이 곧 작품의 의미가 되고 이어 예술이 되는 것이다.

대중들은 이제 모더니즘 작품을 감상하며 익숙한 전통적 가치 기준, 즉 고전적인 묘사능력, 원근감, 사실감 등을 적용하여 더는 무심하게 '잘 그렸다!'고 평가할 수 없다. 대중의 지각적 경험에 따른 평가는 대상의 '예술성, 작품성'을 대변해 주지 못한다. 어떤 사물, 혹은 행위가 예술이라는 점을 모르는 대중은 대상의 지각 가능한 속성만을 기억하고 기술하지만, '그것'이 '예술'이라는 것을 아는 순간 그때는 '예술'로 바라보고 예술이 가진 지각 가능한 속성을 토대로 해석 가능한 의미 영역을 찾기 시작한다.

누군가 그것이 '예술'임을 알려주지 않는다면 대중은 그저 일반적인 사물이나 행위로 바라볼 뿐, 물리적으로 지각하는 이상의 의미를 두지 않는 것이다.

27 대중의 관점에서, 대중은 미술작품을 보고 해독이 불가능하고 가치판단 또한 불가능하다. 문자 텍스트로 이뤄진 평론을 해독하여 가치를 판단하는 것이 일반적이라는 의미이다. (필자)

대중은 이처럼 예술과 비예술을 직접 구분하지 않는다. 판단거나, 평가하지
도 않는 무관심을 넘은 '무지'의 태도다. 미술에 대한 무지는 '앎'을 적극적으
로 추동하지 않는다. 모른다는 것을 인식하지만 구태여 알 필요를 느끼지 못하
는 '수동적 무지'라 할 수 있다. 또한, 동시대 미술을 바라보는 사람들의 이런
인식의 배경에는 '타인들도 나처럼 모를 것'이라는 보편적 여론(public
opinion)28에 대한 확신이 존재한다.29 사실상 오늘날의 미학과 예술철학에서
예술의 본질, 예술의 정의에 관한 질문은 모두에게 기피되는 까다로운 질문이
되어버렸다. 점점 더 다양해지는 예술의 형태와 경향, 실험적 작업과정을 보며
동시대 미술을 정의하고 감상의 가치를 판단할 수 있는 기준점이 존재할 것이
란 오만한 의도를 버리게 되는 것이다. 따라서 대중의 수동적 무지는 선택적이
기도 하다.

28 "여론(public opinion)이란, 한 사회의 구성원들이 이슈에 대해 가지는 개인적 의견의 결집
체다. 특히 성인(成人)들의 의견이 여론형성에 중요하다. 인적 집단의 측면에서 여론형성의
주체는 공중(公衆)이다. 공중은 이슈를 중심으로 형성된 집단이며, 특정 시간에 특정 장소를
함께 점유함 없이 분산되어 있으나 다양한 커뮤니케이션 수단을 통해 연결되는 사람들이다."
(김창남, "여론과 커뮤니케이션", 2015)
여론(public opinion)은 한 사회에서 중요한 사안이 결정될 때 공중의 분위기를 파악하는
데 있어서 중요한 단서가 되어왔다. 여론은 단지 개개인 의견의 총합이라기보다는 그 이상이
라고 할 수 있으며, 그것은 사람들 간의 커뮤니케이션 행위의 산물이라고 할 수 있다.
(Allport, 1937) 이러한 여론은 개인으로서의 공중뿐만 아니라 "상상된 군중"(imagined
crowd)으로서의 공중을 가정하기 때문에(Allport, 1924) 개개인의 의견뿐만 아니라 다른
사람들이 무엇을 생각하는지에 대한 그 개개인의 인식 또한 포함한다고 할 수 있다.
(Rimmer & Howard, 1990) 다시 말하면 여론은 특정 사안에 대한 개개인의 의견과 더불
어 그 사안에 대해서 다른 사람들이 어떻게 생각하는지에 대한 그 개개인들의 지각까지도 포
함한다는 것이다. 따라서 여론에 관한 연구에서는 표면적으로 드러나는 개개인들의 견해뿐만
아니라 그들이 다른 사람들의 생각을 어떻게 인지하느냐 하는 것도 중요한 관심 분야가 된다
고 할 수 있다.
29 자신 의견을 타자에게 투사하여 타자들의 의견이 내 의견과 같을 것이라고 믿는 '거울 반사
인지(looking-glass perception)'현상(오미영, 2005; Major, 2000)은 '문화적 편견
(cultural bias)'으로 설명할 수 있다.

6장

미술 커뮤니케이션과 무지의 신화

6장

미술 커뮤니케이션과 무지의 신화

1. 도구적 이성과 무지

　칸트에 따르면 계몽이란 인간이 스스로 책임지지 못하는 미성년상태(Unmündigkeit)에서 벗어나는 것이다. 미성년상태란 다른 사람의 지도 없이 자신의 지성을 이용하지 못하는 상태이다. 성숙한 상태는 자신의 지성을 사용하고 스스로 판단할 수 있는 상태이다. 계몽의 과정은 미성숙한 상태에서 성숙한 상태로 발전하는 과정이며, 이는 이성을 사용하는 과정을 말한다. 미성년상태를 스스로 책임져야 하는 것은, 그 원인이 지성의 부족에 있는 것이 아니라 다른 사람의 지도 없이 지성을 사용하려는 결단과 용기의 부족에 있는 경우이다. 그러므로 "과감히 알려고 하라! 너 자신의 지성을 사용할 용기를 가져라!" 하는 것은 계몽의 표어이다. 이때 독일어 "Unmündigkeit"는 입을 의미하는 "Mund"가 어원인 단어로, 법적으로 성년에 도달하지 못한 나이인 미성년자를 가리키는 것이 아니라 스스로 자기 목소리를 내지 못하는 의존적 상태를 의미한다. 칸트의 도덕철학은 자율성 개념을 바탕으로 하고 있으며, 자율적으로 이성을 사용하는 계몽된 상태와 타율적으로 타인에 의존하는 미성년상태의 구분은 중요한 위치를 차지한다. 이러한 계몽 개념은 인간의 진보에 대해 낙관적인

전망을 제시하였으며, 실제로 전 역사를 통해 계몽은 자신의 임무를 충실히 이행하였다.

칸트가 말하는 계몽이란 인간이 자신의 지성적 능력을 자율적으로 사용할 수 있는 용기와 힘을 지니는 것을 의미한다. 그것은 이성의 깨우침을 통한 진보적 사유이며 타인의 간섭이나 명령이 아니라 자신의 자율적 의지에 따른 이성을 사용할 수 있는 힘을 전제로 한다. 이러한 칸트의 계몽에 대한 정의는 오늘날에도 여전히 유효하다. 특히 미술 커뮤니케이션 과정의 대중은 여전히 미성숙한 상태에 있는 사람들이 많고, 계몽의 과정은 계속 진행 중이라고 본다. 미술 커뮤니케이션에서 계몽이란, 인간이 용기를 내어 이성을 사용하고 스스로 판단할 수 있도록 하는 과정이며, 이는 인간이 예술을 누리고 궁극적으로 본연의 창의성을 되찾기 위한, 더 나은 삶을 살기 위해 필요한 과정을 통칭할 수 있다. 또한, 칸트는 인간의 인식능력 비판을 주요 과제로 삼았으며, 칸트에게 이성의 비판이란 독단적 신학이나 형이상학에 대한 비판뿐만 아니라 비합리적인 권위에 대한 비판도 포함한다. 그는 이성을 객관적인 세계를 인식하는 능력으로 보았고, 이성의 한계를 인식하고 이성을 올바르게 사용하는 것이 중요하다고 생각했다. 그리고 비합리적인 권위, 예를 들어 종교적, 정치적 권위로 인간의 이성을 억압하는 것을 비판했다. 이러한 권위는 정당화될 수 없으며, 사람들은 자신의 이성을 사용하여 이러한 권위를 비판할 권리가 있다는 것이다. 이처럼 칸트의 계몽주의는 인간의 이성이 탐구와 개선을 통해 세상을 이해할 수 있다는 믿음에 기반을 두고, 사람들이 자신의 이성을 사용하여 자신의 운명을 통제할 수 있다고 믿었다. 당시 아무도 계몽에 대해 의심하지 않았으며, 계몽을 배제하고 진보를 생각할 수도 없었다. 그런데 언제나 인류에게 풍요와 평화를 보장해 줄 것 같은 이 계몽에 대해 많은 사상가가 계몽에 대한 의심을 토로하였다.

마르크스의 자본론은 인간은 자신의 경제적 조건에 의해 결정된다는 믿음에 기반을 두고 있다. 그는 자본주의 체제가 사회의 모든 측면을 지배하고 있으며, 사람들이 자신의 운명을 통제할 수 없다고 믿었다. 마르크스는 자본주의

경제의 모순을 해명했다. 마르크스는 자본론을 통해 고전적인 정치경제학의 한계를 폭로하고 자본주의 경제의 모순을 해명함과 동시에 그 모순을 은폐하는 이해방식을 비판했다. 그는 고전적인 정치경제학자들이 자본주의 경제를 객관적인 관점에서 분석하지 못했다고 주장했으며, 고전적인 정치경제학자들이 자본가의 시각에서 자본주의 경제를 분석했고, 그 결과 자본주의 경제의 모순을 은폐하고 있다고 주장했다. 또한, 그는 자본주의 경제는 착취의 경제이며 자본가가 노동자의 임금을 착취하여 이윤을 얻는다고 주장했다. 이러한 자본주의 경제의 모순은, 필연적으로 혁명으로 이어질 것이라는 주장이었다. 노동자들이 자본주의 경제의 모순에 저항하여 혁명을 일으킨다는 것이다.

이러한 칸트와 마르크스의 철학적 차이는 칸트와 마르크스의 사회 분석에 반영되는데, 칸트의 경우, 사회는 인간의 이성이 작동할 수 있는 장소라고 믿었고 반면 마르크스는 사회는 자본가와 노동자 간의 계급 투쟁의 장소라고 믿었다. 마르크스는 자본주의 체제가 불평등과 착취의 체제라고 믿었고, 결국 혁명 때문에 전복될 것이라고 믿었다. 이후, 칸트의 계몽주의는 자유 민주주의 이념의 토대가 되었으며, 마르크스의 자본론은 사회주의와 공산주의 운동에 영감을 주게 된다.

칸트와 마르크스의 철학을 이어, 계몽 자체에 대한 의심으로부터 시작해 계몽의 기초를 진지하게 파헤친 학자가 아도르노와 호르크하이머이다. 하지만 그들이 계몽주의 전체를 비판적으로 바라보는 것은 아니었으며 계몽주의의 긍정적인 측면을 인정하고 있었다. 그들은 계몽주의가 인간이 어둠과 무지에서 벗어나 진보와 발전을 이룰 수 있게 했다고 생각했다. 또한, 이성의 힘이야말로 마법과 신화, 무지와 몽매함, 권위와 편견으로부터 인간을 해방하는 토대라고 생각했다. 그러나 아도르노와 호르크하이머는 계몽주의가 이성의 힘만을 강조함으로써 인간이 자연과 사회를 지배할 수 있게 만들었지만, 이는 자연과 사회에 대한 파괴로 이어졌으므로 계몽으로 인해 의도하지 않았던 부정적인 결과를 초래되었다고 주장했다. 또한, 계몽주의가 이성과 합리성을 강조함으로써 인간의 감정과 상상력을 배제하게 되었고, 이는 인간의 삶을 황폐화했다고

주장했다. 그리고 "신화 이래로 순종적인 프롤레타리아들의 듣지 못하는 귀는 지배자들의 움직이지 못함보다 나을 것이 없다."라고 강조했다. 노동자의 무능력은 단지 지배자들의 술책에 의한 것일 뿐만 아니라 "산업사회의 논리적 귀결"이라는 것이다. 계몽의 총체적 지배를 통해 피지배계급의 무능력과 순응이 이어지고 있다고 본 것이다.

아도르노와 호르크하이머의 계몽주의 비판은 계몽주의에 대한 새로운 시각을 제시했다는 점에서 중요한 의미를 지닌다. 그들은 계몽주의가 의도하지 않았던 부정적인 결과를 지적함으로써 계몽주의에 대한 회의와 비판의 분위기를 조성했고, 또한 계몽주의의 한계를 지적함으로써 계몽주의를 넘어설 새로운 사유의 가능성을 제시했다.

아도르노와 호르크하이머의 <계몽의 변증법>의 핵심적인 부분은 "신화는 이미 계몽이었고, 계몽은 신화로 돌아간다."라는 명제이다. 이 명제로부터 이들의 계몽에 대한 비판은 신화적 세계로까지 거슬러 올라가서 파헤치게 한다.

아도르노와 호르크하이머는 "왜 인류가 진정한 인간적 상태에 들어서기보다 오히려 새로운 종류의 야만으로 빠져드는가"라는 의문을 제기한다. 이러한 의문은 계몽에 대한 신뢰를 바탕으로 성장한 현대문명이 진정한 인류의 유토피아에 대한 청사진을 제시하기보다 오히려 파국으로 치닫고 있다는 위기의식만을 고조시킨 데 대한 반성에 기초한다.

동시대 미술 커뮤니케이션 과정에 관한 이 책의 비판적 논의 또한 단순히 현실 자체를 설명하고 해석하는 데 만족하는 것이 아니라 동시대 미술이 보여주는 불합리한 상황에 대한 깊은 반성을 촉구하는 의미라 할 수 있다. 비판이론이 '지배에 대한 비판'이자 '해방을 위한 이론'으로 요약되는 까닭이기도 하다.

아도르노와 호르크하이머는 신화적인 자연의 힘으로부터 인간을 해방하기 위한 수단이었던 '계몽'이 결국 또다시 신화와 야만으로 퇴보한다고 주장했다. 문화가 차이를 배척하며, 모든 것을 양화 시켜 등가원리를 창출하고 모든 것을 사물화시키는 경향에 대해 이를 '도구적 이성'의 부정적 발현형태로 파악한다. 그리고 이러한 특성이 후기 산업사회에 이르러 정점에 이르고 있음을 우려한

다. 그래서 아도르노와 호르크하이머가 주목한 것이 바로 후기 산업사회에서 문화가 상품화되는 과정이라 할 수 있다.

문화가 상품된다는 것은 바로 문화적 생산물이 화폐와 교환될 목적으로 생산된다는 것을 의미한다. 아도르노와 호르크하이머는 문화상품화와 관련하여 문화를 경제적 차원과 이데올로기적 차원에서 다루고 있는데, 이는 근본적으로 지배 관계에 종속된 대중의 사회적 삶에 대한 그들의 깊은 관심에서 유래한다. 그들이 특히 후기 산업사회 대중문화의 경제적 특성과 이데올로기적 특성에 대해서 집중하는 것은 도구적 이성의 핵심적 기능이 경제적 합리성을 증대시키는 역할을 담당하며, 이러한 경제적 합리성의 극대화를 위해 대중문화가 이데올로기로 변질되는 현상 때문이다. 또 나아가 대중들이 지배적 가치와 제도에 대한 도전하던 공적 담론의 진정한 영역이 문화상품화라는 경향으로 인해 파괴되었기 때문이다.

후기 산업사회에서 경제적 영역과 이데올로기적 영역의 확장에 있어서 가장 눈여겨볼 만한 사건은 바로 생산의 차원에서 소비의 차원으로 전환되었다는 것이다. 이전의 산업사회에서는 생산이 경제적 영역과 이데올로기적 영역의 중심이었다. 기업은 상품과 서비스를 생산하고, 사람들은 이 상품과 서비스를 소비했다. 기업은 생산을 통해 이익을 얻고, 사람들은 소비를 통해 행복을 얻었다. 그러나 후기 산업사회에 들어서며 소비가 경제적 영역과 이데올로기적 영역의 중심으로 전환된다. 기업은 더 이상 상품과 서비스를 생산하는 역할을 벗어나 사람들에게 상품과 서비스를 소비하도록 설득하는 데 관심을 가진 것이다. 기업은 이를 위해 광고, 마케팅 및 홍보와 같은 다양한 기술을 사용했고 발전시켰다. 사람들도 더 이상 행복을 얻기 위해 생산의 품질과 양적 확대만을 보고 있지 않았다. 사람들 또한 소비에 관심을 가졌다. 그들은 기업이 제공하는 다양한 상품과 서비스를 소비함으로써 행복을 얻으려고 노력했다. 생산의 차원에서 소비의 차원으로의 전환은 후기 산업사회의 중요한 특징이며, 그것은 대중의 경제, 사회 및 문화를 경험하는 방식을 변화시켰다.

이러한 전환으로 인해 경제적 영역과 이데올로기적 영역은 문화를 매개로

세력범위가 확장되었으며 나아가 대중들의 사회적 삶은 자연스럽게 문화적 지배 관계에 종속되게 되었다. 생산의 차원에서 소비의 차원으로 전이된 후 기존의 산업사회는 변혁의 주체를 단순한 소비자로 길들이며, 따라서 자발적인 문화의 생산자가 아니라 위로부터 관리되는 문화의 수용자로 전락하게 만들었다고 볼 수 있다.

아도르노와 호르크하이머는 이러한 문화상품의 소비방식이 문화산업에 의해 조장되는 허위욕구에 의존하고 있으며, 이 허위욕구는 대중들이 자율적이고 합리적인 사고에 이르는 길을 차단하고 있음을 문화산업론에서 밝히고 있다.

2. 수동적 무지

그렇다면 선택적이며 수동적인 무지란 무엇인가?

대답을 확인하기 전에 먼저, 앎의 원천으로서 '무지'에 대한 이해가 필요하다. 무지는 명시적으로, 철학이 추구했던 '지혜'와 같은 의미의 단어라 할 수 있다. 관련하여 가장 주목할 만한 입장을 천명했던 최초의 철학자는 그리스의 소크라테스다. 그가 주장했던 철학의 지혜는, 뜻밖에도 앎이 아니라 무지다. 그는 무지가 세상 온갖 지혜보다 더 뛰어날 뿐만 아니라 심지어 참된 지혜에 이르는 근원이라고 역설했다.

소크라테스에게 '무지'란 무지의 형식을 띤 그 어떤 '앎'이다. '무지'는 궁극적 진리에 대한 앎을 추구하는 데 도움이 되는 지식의 한 형태가 된다. 하나의 역설로서, '무지'는 궁극적 진리에 대한 명시적 '앎'을 추구하게 하는 동력이기 때문이다. 표면적으로 그것은 무지의 자각 이전에 존재했던 앎의 결여나 상실을 뜻하지만, 그러나 그게 잃어버린 앎보다 더 근원인 앎을 그것의 부재 안에서 선취하는 인식의 상태다. 그는 사람이 자신의 무지를 깨달을 때만 진정한 학습을 시작할 수 있다고 믿었다. 소크라테스가 "나는 내가 아무것도 모른다는 것을 안다."라고 말한 이유이다.

소크라테스의 무지에 대한 개념은 역설적이다. 한 가지 측면에서 무지는 우리가 궁극적 진리를 모른다는 것을 의미하지만, 다른 측면에서 무지는 우리가 궁극적 진리를 탐구해야 할 필요성을 인식한다는 것을 의미한다. 따라서 무지는 학습의 동기가 될 수 있다. 소크라테스는 자신이 아무것도 모른다는 것을 알고 있으므로 진리를 추구할 수 있다고 했다. 그는 자신이 무언가를 안다고 생각하면 그것을 의심하지 않을 것이기에 진리를 향한 진정한 학습은 질문과 의심에서 시작된다고 믿었다. 오늘날 우리는 종종 자신이 옳다고 생각하는 것을 의심하지 않고 질문하지 않는다. 그러나 우리가 자신의 무지를 깨닫고 겸손해질 때 앎을 추구하고 배우기 시작할 수 있다.

부분적 앎으로 인해 은폐된 체로서의 앎, 근원 앎의 지평을 개방하는 인식

의 창(窓), 그것이 곧 무지다. 지혜를 자랑하던 이들을 논박하며 소크라테스가 설했던 참된 지혜는, 무지라기보다는 '무지에 한 앎'[1]이었다. 그가 말한 지혜란 자신의 지혜가 지혜가 아니라는 사실에 한 자각, 곧 무지에 한 자각을 말하는 것으로 읽힌다.[2]

"너 자신을 알라"라는 유명한 문장에서 자신조차 모르는, 모르는 자로서 앎, 지혜를 추구하라는 의미를 읽을 수 있다. 달리 말해 그가 세간의 지혜를 거부하고 도리어 무지를 역설했던 것은, 이를테면 무지 그 자체를 추앙했기 때문이라기보다는 신적 지혜로 묘사던 참된 지혜를 말하기 위함인 것으로 보인다. 그는 그 무엇도 알 수 없다고 주장하며 무지를 예찬하는 불가지론자나 회의주의자가 아니라, 참된 앎에 이르지 못한 일체의 지혜를 넘어서 있는 그 어떤 궁극적 지혜에 대해 말하고 있었다.[3]

영국의 철학자 프랜시스 베이컨(F. Bacon, 1561-1626)은 근대사회의 여명기에 무지몽매의 위험을 경고하고 참된 지식의 가치를 강조했다. "아는 것이 힘이다." 베이컨의 이 문구는 근대의 여명과 과학기술 시대의 개막을 알린 부르주와 철학의 야심에 찬 신조였다. 베이컨 이후 사람들은 지식의 불균등한 배분이 생활기회나 권력의 차이 또는 사회적 차등과 직결된다고 생각했고, 그래서 가

1 '무지에 한 앎'이 구체인 지식의 일종일 수는 없으므로, 무지에 한 앎은 이를테면 '무지'의 상태와도 같은 것이다. 물론 그것은 단순히 지식의 결핍이(라는 인식의 사태가) 아니라, 지식 일반을 넘어서는 근원인 인식론 사태를 뜻한다.

2 소크라테스가 역설했던 무지의 의미에 한 논문으로는, 강철웅, "라톤의 『변명』에 나오는 소크라테스의 무지 주장의 문제", 『철학 논집』 제12집, 2006, 63-98쪽과 조해정, "소크라테스의 '무지의 역설'과 나가르주나의", 『철학논총』, 제71집, 제1권, 2013, 451-479쪽, 김귀룡, "원형비으로서의 소크라테스 논박", 한국서양고학회, 『서양고학연구』, vol.10 No.1, 1996, 43-77쪽, 서식, "라톤의 기 화편에서 자기인식의 문제-카르미데스편 을 심으로", 『철학연구』 67집, 115-193쪽, 그리고 Yu, Hyeok, "What do you know when you know yourself?-Knowing oneself in Plato's Charmides 165a7ff.", 한국서양고학회, 『서양고학연구』, Vol.40, 2010, 135-161.

3 소위 '지혜로운 자들'과의 논쟁 이후에, '자신이 모르는 것을 그들이 알고 있다'(플라톤 2003, 22d)라는 사실을 명시적으로 언급하고 있다는 점에서 소크라테스가 지식 자체의 의미를 인정한다는 것은 분명해 보인다.

능한 한 여러 가지 지식을 보유하고 이를 후대에 물려주는 것이 인류의 복리 증진과 사회발전에 이바지하는 길이라고 여겼다. 그는 지식은 우리의 세상을 더 잘 이해하고 우리 주변의 세계를 변화시키는 힘을 제공하며 더 나은 결정을 내리고 더 나은 삶을 영위할 수 있도록 도와준다고 믿었다.

커뮤니케이션 기술, 즉, 인쇄술, 매스미디어의 발전이 지식과 정보의 민주화로 가는 길을 열었듯, 지식은 귀중한 자원이며 누구나 접근할 수 있어야 한다. 지식의 불균등한 배분은 사회에 불평등을 초래하고 발전을 저해한다. 또한, 우리는 모두가 지식을 얻을 수 있도록 노력해야 하며, 지식은 누구나 소유할 수 있는 권리라는 것을 기억해야 한다.

베이컨은 중세의 학문을 자연에 대한 예단에 기초한 것이라고 비판하고 이를 우상(Idola)으로 불렀다.[4] 이와 같은 우상은 인간의 정신을 혼미하게 할 뿐만 아니라 인간이 진리에 도달하는 것을 원천적으로 가로막는다. 그런 만큼 인간은 모든 가능한 수단을 동원해 이에서 벗어나야 한다. 베이컨은 참된 귀납법으로 개념과 공리를 형성함으로써 우상의 무지몽매에서 벗어나 올바른 지식 또는 판단을 얻을 수 있다고 믿었다. 참된 지식이 존재한다는 그의 가정, 그리고 무지란 참된 지식의 결여 또는 '아직 알지 못하는 것'이라는 그의 인식은 근대 사회학의 지식과 무지에 대한 지배적 담론 형성에 적지 않은 영향을 미쳤다.

근대 이후 사회학계는 지식과 무지의 관계에 대해 다양한 관점을 제시해 왔다. 어떤 학자들은 지식이 인간의 복리 증진에 필수적이라고 주장했는데, 지식이 사회 문제를 해결하고, 삶의 질을 향상시키며, 개인의 잠재력을 실현하는 데 도움이 된다는 것이다. 반면에 다른 학자들은 지식이 항상 긍정적인 결과를 가져오는 것은 아니며, 지식이 특정 집단의 이해관계를 대변하고, 사회적 갈등

4 그는 우상을, 학문하는 데 있어서 사람들의 올바른 판단을 막는 선입관과 편견으로 규정하고 이를 크게 '종족의 우상(Idola Tribus)', '동굴의 우상(Idola Specus)', '시장의 우상(Idola Fori)', '극장의 우상(Idola Theatri)'으로 나누었다. (프랜시스 베이컨. 2006. 신기관. 박은진, 서울대학교 철학사상연구소)

을 조장하며, 새로운 형태의 지배를 정당화하는 데 사용될 수 있다고 주장했다. 또 다른 학자들은 지식과 무지가 상호보완적이며 지식이 무지가 초래하는 위험으로부터 우리를 보호하는 데 도움이 되지만, 지식 자체가 새로운 위험을 초래할 수도 있다고 주장했다. 이러한 다양한 의견들 속에서 보편적 주장을 살펴보면, 모든 형태의 지식 증가는 자연스레 인간의 복리 증진에 이바지하는 반면, 무지는 사회안정과 질서정연한 사회진보에 해(害)가 된다는 견해가 사회학계에 광범위하게 유포, 공유됐다.

베버(Max Weber, 1864-2920)는 지식과 무지에 대해 이 같은 고전적 인식을 자신의 근대성 독법에 집약적으로 녹여낸 학자이다. 특히 '지성화'와 '세계의 탈주술화'는 미신과 신화와 무지를 지식으로 변환하고자 했던 근대인의 의지와 야심을 가장 잘 드러낸 명제로 평가된다. 베버는 세계의 탈주술화가 궁극적으로 과학혁명을 통해서 구현된다고 보았다. 그는 과학혁명이 자연 세계에 대한 지식의 근본적인 변화를 가져왔고, 이것이 종교적 신념에 대한 사람들의 신뢰를 약화했다고 주장했다. 또한, 과학혁명이 새로운 기술과 산업의 발전으로 이어졌고, 이것이 전통적인 사회 질서를 붕괴시켰다고 주장했다.

베버의 탈주술화 이론은 근대사회에 대한 중요한 통찰력을 제공하는데, 그것은 사람들이 자연 세계를 어떻게 이해하는지, 그리고 그들이 종교에 대해 어떻게 생각하는지에 대한 변화와 근대사회의 특징인 불안과 소외감에 대한 설명이다.

과학과 과학기술을 통한 지성적 합리화는 근대 세계에서는 다시는 어떤 신비로운 힘이나 계측할 수 없는 힘이 작용하지 않으며, 인간의 계산 때문에 모든 것이 통제 가능하다는 근대인 특유의 자신감을 배태했다(Weber, 1968). 반면, 짐멜(Simmel, 1908)은 '비밀'을 인류의 가장 위대한 성취 중 하나로 세웠다. 짐멜에 따르면 초기 인류사회에서 비밀은 명백히 '사용가치'를 가지고 있었다. 그에게 비밀은 인간 생활에 필수 불가결할 뿐만 아니라 대상을 선점하는 형식, 나아가 그것을 아는 형식이기도 했다. 이에 비해 모든 것이 SNS를 통해 생산, 공유되고 전파되는 시대, 인간이 서로 서로에 대해, 그리고 주변 세상에 대해

많은 것을 알고 있는 오늘의 사회에서 비밀은 일종의 '희소가치'를 지닌다. 미술 커뮤니케이션에서 '비밀'이란, '누구도 알지 못하는 것'에 더해 '누구도 알아낼 수 없는' 절대적 희소성을 바탕으로, 존재하지 않는 지식을 포장하여 대중의 무지를 견고히 하고 결국 앎을 추구하지 않는 '수동적 무지'로 끌어낸다.

"상상 속에 떠오르는 모든 것이 즉각 공개적으로 표출되며 행동 하나하나가 모든 이의 시선에 노출되는 저급한 상황과 비교해 비밀은 삶의 무한한 확장을 가능하게 한다. 왜냐하면, 완전한 공개 시 삶의 많은 일면이 오히려 드러나지 않게 될 수 있기 때문이다(Simmel, G, 1958)."

2000년대 이래 가속화된 무지 연구는 이성의 시대, 진실, 앎의 속성, 인간의 한계, 차별, 소통의 문제에 대한 고민의 연장선에서 이해할 수 있다. 이러한 일련의 흐름은 이성의 시대에 재고해야 하는 무지의 중요성과 복잡성을 보이는 것으로, 무지의 긍정적 역할, 무지를 전략적으로 활용하는 사례연구들과 우리가 지식으로 알고 있는 것들의 주관적 속성-어떤 지식을 누가 어떻게 선택하고 재생산하며 어떤 무지가 다른 한편에서 선택되고 재생산되는가-을 다루는 연구들이 등장하고 있다.

무지는 전형적으로 지식의 빈틈으로 묘사된다. 우리가 모르는 어떤 것, 그러나 모르는 조건은 그렇게 간단하지 않다. 앎에 대한 충분한 서술이 그 앎 조각의 진리 이상의 것을 포함하고 있듯이 -예를 들면 권위적 지위에 있는 사람들의 분석은 진실하다고 믿음이 가듯- 지식 생산 영역에서 무지도 아직 모른다는 것 이상의 쟁점을 포함하는 훨씬 더 복잡한 과정이다(Nancy 2006).

"무지는 풍부한 지식과 뛰어난 지능도 무지와 동반할 수 있다. 무지는 단지 '제대로 알지 못함'이라는 소극적 상태에 머무는 것이 아니라, 불변 자아에 대한 지적 선호를 유지하기 위해 적극적

옹호와 방어 작업을 수행한다. 그리하여 불변의 독자적 자아가
존재한다는 신념을 방해하거나 위협하는 관점에 대해서는, 그것
을 피하거나, 반항하는 지적 작업을 수행한다(박태원, 2015)."

일반적으로 무지의 특성은 '사실에 대한 이해의 왜곡'이라 할 수 있다. 그러
나, 미술 커뮤니케이션 과정의 무지는 일반적 특성을 벗어난 '특별한 무지'로
분류해야 한다. 그냥 '무지'가 아니라 다양한 형용사가 연결된 선택적, 수동적
무지로 불리는 것이다. 인간은 어느 상황, 어떤 대상에 대해서라도 '이해의 공
백 상태'에 빠져들지는 않는다. 따라서 일반적 상황에서 '무지'라는 말은, '지식
이나 이해의 공백'이 아니라 '잘못된 지식과 이해'를 의미한다. '오해', '편견',
'선입견', '독단', '독선' 등이 모두 무지의 양상인 이유이다.

무지는 또한 보편적으로 '잘못된 이해'라 할 수 있다. 따라서, 일반적 무지의
경우, 관점이나 견해를 바꾸는 것이 무지를 치유하는 핵심이다. 그러나, 예술
(미술)의 무지는 사실과 현상에 대한 이해의 부족이나 왜곡으로만 바라볼 수
없다. 예술은, '모르는 것이 당연한', '몰라도 되는' 선택적 무지의 영역에서 수
동적으로 형성되는 무지라 할 수 있다.

'무지'에 대한 연구는 이처럼 여러 형용사가 조합되어 해석이 다양하게 활용
된다. 가령, 무지의 긍정적 역할을 개념화한 '전략적 무지', '의도적 무지', '지
식/통찰에 대한 무지', '학습된 무지', '방어적 무지' 등 그리고 이 책에서 자주
언급하는 '선택적 무지', '수동적 무지' 등이다.

어떤 사실을 모른다고 하며 위기를 모면하거나 현 상태를 유지하는 '가장된
무지'는 약자들의 저항으로 사용되는 유용한 삶의 한 방식이라 할 수 있다. 법
정에서 '나는 몰랐다'라는 '방어적 무지'도 있으며, 의도적으로 모름을 활용하
는 '전략적 무지' 등도 무지의 긍정적인 역할을 확인하는 것이다. 이런 무지와
형용사 조합의 증가는 무지 현상이 갖는 다양한 다층적 면모를 보여준다. 즉
무지의 다양한 역할과 현상만 살펴보더라도 여러 조합의 무지 개념은 여러 층
위의 무지가 존재하며 그것이 학습되기도 하고, 가장되기도 하며, 상호 저항하

기도 한다는 사실을 방증하는 것이다.

프록터(Robert N. Proctor)[5]는 자신의 저서 무지학(Agnotology)[6]에서, 무지를 순진한 무지, 적극적 무지, 수동적 무지, 세 가지로 분류했다. 먼저, 순진한 무지, 원초적 무지는 문자 그대로 순수하게 알지 못하는 상태, 즉 지식을 습득하지 못한 상황을 뜻한다. 신생아들로 비유 가능한데 신생아들은 아무것도 모른 채 태어나 시간이 지나면서 학습과 배움으로 인해 앎으로 채워진다. 사전적 의미의 무지에 가장 가깝다고 볼 수 있다.

무지는 앎을 추동하는 일종의 동기, 자원으로서 새로운 배움의 추동력이 되는 것이다. 그런 모름은 긍정적이거나 부정적인 문제라기보다 훈련과 교육으로 채워질 수 있는, 학습을 추동하는 무지를 뜻한다. 이런 영역에서 무지는 그 자체로 유해하다거나 새롭게 비난받을 일은 아니다. 모르는 것은 배우면 된다. 아무리 아는 것이 많아도 어차피 모르는 것은 존재하기 때문이다. 그리고 모든 사람이 전문가일 필요도 없다. 일반적으로 우리는 무지라고 하면 마치 반드시 해결해야 할 부끄러운 문제처럼 생각하고 학습을 요구하거나 그에 따른 도움을 제공하려 하지만, 항상 그렇지는 않다. 그런 생각은 그저 일방적인 개입일 수도 있다. 물론 직업적으로 업무수행을 위해 반드시 알고 있어야 하는 부분을 모르고 있다면 그것은 다른 얘기가 된다. 둘째, 전략적 무지, 즉 '적극적으로 형성하는 무지'다. 이 종류의 무지는 순진함이나 수동성을 넘어서서 특정 지식과 무지의 적극적 구성, 유지, 규제, 그리고 확산의 영역으로 들어간다. 사람들의 의심, 정보의 부족이나 불확실성, 또는 허위 정보를 이용해서 무지, 혹은 거

5 로버트 N. 프록터(Robert N. Proctor) 1954년 미국에서 태어나 1984년 하버드 대학교에서 과학사 연구로 박사학위를 받았다. 펜실베이니아 주립대학교 교수로 과학사를 가르치던 시절, 스무 살 때 캠퍼스에서 만난 아내와 함께 9년간 문화 프로그램 내의 과학, 의약, 기술에 관해 연구해, 역사학자로는 최초로 담배 산업에 맞서는 연구 결과물을 내놓았다. 새로운 뉴스 거리는 넘쳐나지만 진짜 정보가 없는 오늘날의 미디어 상황을 '아그노톨로지(agnotology)'라고 명명하며 신조어를 만들어낸 이력도 있다. 현재 스탠퍼드 대학교의 과학사학과 교수다. 지은 책으로 《인종적 위생》, 《가치 중립적인 과학?》 등이 있다.

6 무지 개념과 관련하여 프록터는 "무지학 (Agnotology)"이라는 논문에서 무지를 순진한 무지, 수동적 무지, 적극적 무지로 분류하였다.

짓을 적극적으로 구성·조작·유지하는 것이다. 다양한 채널을 통해 부정확한 정보를 유통하고 서로의 거짓 주장을 확대 재생산 하면서 사람들의 무지를 굳혀가는 것이 바로 전략적 무지다. 마지막 셋째, 수동적 무지는 주체가 무엇을 알고 이해할지 범위를 정하고 선택하는 것으로, 모든 것을 배우는 것은 불가능하므로 불가피하게 자신이 추구하는 관심 범위를 결정하는 것이다. 이때에도 관심 자체가 누구의 무엇에 관한 관심인가에 따라 특정 집단의 이해와 무관할 수 없지만, 여기서는 그런 맥락보다는 무한한 앎의 자원들에서 유한한 인간의 어쩔 수 없는 선택이라는 상황이 전제된 것이다. 사회과학 전공자가 우주의 원리를 설명하지 못하는 것에 대해 무지한 사람이라고 평가받지도, 자신도 무지하다고 생각하지 않는 맥락과 같다. 자연과 우주의 원리를 온전히 파악하는 것이 불가능하고, 주요 관심사가 아니기 때문이다. 선택적 무지는 특정 영역에 대해 선택적으로 무지의 상태가 유지되는 것을 뜻하는데, 다른 표현으로는 '수동적으로 형성되는 무지'라고도 한다. 또한, 프록터는 "무지화"라는 용어를 사용하여 사람들이 정보에 접근하거나 정보를 이해하는 능력을 방해하는 것을 설명했다. 그는 담배 산업이 흡연의 위험성에 대한 정보를 은폐하는 것과 같이 기업과 정부가 종종 무지화를 사용하여 자신의 이익을 보호한다고 주장한다. 미술 커뮤니케이션 과정의 대중적 무지로 인해 이익을 취하고 권력을 유지하는 구조의 '무지화'에 대해 생각하게 만드는 대목이다. 표면적으로 미술의 대중화를 외치며 정작 고급예술의 대중화를 혐오하며 경계하는 모습은 어제오늘의 일이 아니다. 대중예술과 고급, 순수예술의 구분조차 불가능하고, 자신들이 선택한 것만이 순수한 고급 예술이 되는 상황에서, 순수예술의 대중화는 "무지한 대중"의 확대에 불과하다. 그리고 그 무지는 결국 '수동적 무지'로 확장되는 것이다.

사람들은 항상 선택적으로 기억하고 반응한다. 어떤 신호는 반응하고 또 어떤 신호는 무시한다. 무언가는 오랜 기간 기억하고 어떤 기억은 금세 사라진다. 혹은 알면서도 의도적으로 모른 척할 수 있고, 모르면서도 굳이 배우려 하지 않거나 알려고 주의를 기울이지 않을 수 있다. 특히 지배 규범이나 정상적

인 이데올로기의 외형, 밖을 보고 싶어 하지 않는 경우가 그렇다. 관심이 없는 누군가의 삶과 언어는 애써 보지 않고 회피하며 선택적으로 무지의 태도를 정한다. 정치적으로 민감하거나 기득권의 반발, 민중의 저항 등이 예상되는 영역 또한 의도적으로 회피하며 무지를 선택한다.

미술 커뮤니케이션 과정의 무지의 경우, 어쩔 수 없는 모름의 선택이거나 주요 관심사가 아니기 때문이라는 이유로 선택되는 무지가 아니다. 외면상 몰라도 되는 영역이라 할 수 있으나, 들여다보면 절대 알 수 없는 무지를 추동하는 영역임을 알아차리는 순간, 이때, 미술의 '무지'는 선택이 아니라 필수적이며 절대적 조건이 되어버린다. 수동적이며 절대적인 무지의 신화가 만들어지는 순간이다.

> "사람들은 예술을 이해하고자 한다. 그렇다면 왜 새의 노래는
> 이해하려 하지 않는가(Gombrich, 백승길 외, 2017)?"

피카소는 예술을 이미 이해할 수 없는 실제의 현상-즉, 새의 노래-보다 상위의 개념으로 규정하고, 대중의 예술에 대한 무지는, 마치 새의 노래를 이해하지 못하는 것처럼 당연하다고 말한다. 미술 커뮤니케이션 메시지에 대한 무지는 당연해지고 앎을 추구하지 않는 수동적인 무지를 바탕으로 미술은 무한대의 자율성을 획득하고 오직 새로움만을 추구할 수 있게 되었다.

'무지'를 진정한 '앎'의 근원으로 설파했던 소크라테스의 주장은 과연 우리에게 무엇을 말하려는 것이며 어떻게 받아들여져야 하는가? '현대미술을 모른다는 것'은 '좋다, 좋지 않다, 타당하다, 타당하지 않다'라는 기계적 구분이 아니다. 사실과 거짓의 관계도 아니며, 학습의 욕구나 동기가 발현되지 않는 끝없는 무지의 지속 상태, 앎을 추동하지 않는 '수동적 무지'[7]라 할 수 있다. 또한, 미술 커뮤니케이션 과정의 무지는 미술계의 권력적 구조 속에서 '나는 모

7 주체가 무엇을 알고 이해할지 범위를 정하고 선택하는 것을 의미한다(Proctor, 2008).
 * 미술은 항상 몰라도 되는 주제가 된다는 의미이다.

르지만, 남들은 대부분 알 것이라는 믿음'과 '나는 모르지만, 남들 대부분도 모를 것이라는 믿음'의 상반된 무지가 혼재한 메커니즘을 이루는 특징을 가진다.

오늘날 신화는 곳곳에 산재하여 잠재해 있다. 신화는 은폐되어 있으며 스스로 신화라 하지 않는다. 신화는 우리의 관찰과 사유과정을 거쳐야만 그 모습을 드러낸다(송효섭, 2005). 신화는 우리의 삶과 문화 곳곳에 숨어있다. 때로는 우리가 그것을 신화라고 인식하지 못할 수도 있다.

미술에 대한 대중의 선택적이며 수동적 무지는 현대미술의 역사만큼 상당 시간 사회 속에 감춰져 온 신화적 텍스트라 할 수 있다. 미술에 대한 수동적 무지 현상은 우리 문화와 사회에 깊이 뿌리 박혀 있으며 우리의 의식과 무의식에 영향을 미치고 있다. 신화가 된다는 것은 시대를 초월하고 지속적인 이야기가 된다는 것을 의미한다. 그것은 이성적으로 확인하거나 판단할 수 없지만 많은 사람에게 공감을 불러일으키는 이야기이며, 그들이 자신의 삶에 의미를 부여하는 데 도움이 되는 이야기가 된다. 신화는 종종 영웅과 악당, 선과 악, 삶과 죽음과 같은 보편적인 주제를 다루며 시대를 초월한다. 그들은 또한 종종 상징과 풍부한 은유로 가득 차 있어 다양한 방식으로 해석될 수 있다.

신화가 된다는 것은 또한 사람들의 마음과 영혼에 지속적인 영향을 미치는 이야기가 된다는 것을 의미한다. 오늘날에도 여전히 많은 신화가 존재한다. 그들은 종종 예술, 문학, 영화에서 찾을 수 있다. 신화는 우리 주변에서 문화와 사회에 깊이 뿌리 박혀 있으며 우리의 의식과 무의식에 영향을 미친다.

고흐와 고갱, 세잔과 모네, 피카소와 뒤샹, 워홀, 데미안 허스트 등 그들의 삶은 작품과 함께, 영문도 모르게 신화적 스토리로 우리의 가슴속에 남아 예술가의 시대적 전형이 되어 반박 불가의 신화가 되었다.

한 가지 더 염두에 둘 것은 "이데올로기(ideology)"라는 용어이다. 이데올로기는 대중문화 연구에서 매우 중요한 개념이다. 이데올로기는 사회에 대한 특정한 시각을 전달하는 생각, 신념 및 가치 체계라 할 수 있는데, 대중문화는 종종 대중의 마음에 이데올로기를 주입하는 데 사용되었다. 예를 들어, 영화나 TV 프로그램은 종종 특정 정치적 입장을 옹호하는 데 사용되며, 특정 사회적 집단에 대해 긍정적인 또는 부정적인 이미지를 만들 수도 있다. 음악, 책, 웹사이트도 이데올로기를 전달하는 데 사용할 수 있다. 또한, 대중문화는 사람들의 가치관, 신념 및 행동에 영향을 미칠 수 있으며, 따라서 대중문화를 비판적으로 소비하는 것이 중요하다. 이데올로기는 종종 사람들의 의식과 무의식에 영향을 미쳐 지배계급이 권력을 유지하도록 돕는다. 마르크스는 이데올로기가 "환상"과 "가짜 의식"이라 말한다. 이데올로기는 현실을 정확하게 반영하지 않고 왜곡하며 권력자들에 도전하지 않도록 돕는 역할을 하기도 한다. 우리는 대중문화가 전달하는 이데올로기를 인식하고 그것이 우리 자신과 세상을 어떻게 보는지 의심해야 한다.

그레이엄 터너(Graeme Turner, 1996)는 이데올로기를 "문화연구에서 가장 중요한 개념적 범주"라고 말한다. 심지어 제임스 캐리(James Carey, 1996)는 "영국의 문화연구를 쉽게, 또 좀 더 정확하게 표현한다면 다름 아닌 '이데올로기'의 연구일 것"이라고 하였다. 마르크스는 이데올로기가 지배계급이 지배를 정당화하는 데 사용하는 도구라고 주장했다. 이데올로기가 지배계급의 이익을 반영하는 생각, 신념 및 가치 체계라는 것이다.

> "이데올로기가 현상 수준의 현실에 따르면서 의식 수준에서 이데올로기를 재생산함으로써 모순적인 본질적 관계들을 숨기고 왜곡한다(마르크스)."

마르크스는 사람들이 이데올로기를 인식하고 그것에 도전하는 것이 중요하다고 주장했다. 그는 사람들이 현실을 정확하게 파악하고 권력을 가진 사람들에게 도전할 수 있게 하려고 이데올로기를 비판적으로 파헤쳐야 한다고 주장했다. 이데올로기는 현실의 한 측면에 불과한 현상에 고착해 있으면서 더 깊은 현실 속에 실제로 존재하고 있는 모순과 착취를 감추는 기능을 한다는 것이다.

> "미디어 담론의 이데올로기적 효과는 그것에 의한 현실의 특정한 재현을 당연한 것으로 인식하게 하는 점이며,8 이로써 이데올로기 자체가 은폐된다. 또한, 미디어 담론의 이데올로기적 작용은 무의식적이며 상식적인 분류체계에 의해 특정 개인 혹은 집단을 범주화하고 '고급스럽고, 성스러운' 의미를 부여하든지 ─예를 들어 이성적, 아름다운, 합리적, 정의로운 등으로─ 혹은 오염시키면서 그들을 포섭 또는 배제하는 효과를 일으킨다(박선웅, 2000)."

미술 커뮤니케이션 과정에서 또한 미디어는 여론형성에 강력한 영향력을 발휘한다. 미디어가 실제로 수용자의 행동을 직접 변화시키기 때문이 아니라 현실에 대한 수용자들의 의식세계를 일정한 형태로 구성하도록 유도할 수 있는 기능을 가지고 역할을 하고 있기 때문이다. 미디어는 산업사회의 틀에 맞춰 '예술'을 호명한다. 호명에 부응하는 '잠재적 예술'은 호명과 함께 그에 맞는 이데올로기에 사로잡히게 되고, 드디어 미디어, 자본가(컬렉터, 수집가), 미술관에 구조적으로 종속되어 비로소 주체로서 예술이 되어간다.9

8 홀은 이를 미디어 담론의 '현실효과'라 불렀다. 그는 미디어 담론이 현실 자체를 투명하게 반영한다고 보는 것은 자연주의적 환상이라고 비판하면서, 오히려 담론이 현실을 구성한다고 주장했다. 즉, 현실은 미디어 담론의 의미작용 효과이자 결과인 것이다. 그러면서 홀은 담론이 세계에 대한 가정과 진실이라고 할 수 있는 것 사이에 일종의 등가 체제를 확립하는 효과를 가져온다고 했다. 이런 점에서 홀은 알튀세르와 마찬가지로 이데올로기가 과학적 지식과 달리 폐쇄된 범위 내에서 우리가 이미 알고 있는 사물에 대한 인지를 순환적으로 재생산한다고 했다.

이러한 현상을 바라보는 마르크스의 이데올로기는 계급 투쟁에 입각한 부정적 이데올로기이다. 마르크스는 계급분열에 입각한 불균등한 권력관계 때문에 성립하는 지배, 그리고 종속관계의 사회구조 속에서 지배계급의 이해관계를 대변하고 그를 위해 모순과 억압으로 가득한 현실의 참된 모습을 은폐시키는 부정적 이데올로기에 관심을 가졌다. 지배와 종속관계를 영속화 시키는 데 봉사하는, 특수하게 왜곡되고 전도된 관념과 의미의 영역인 마르크스의 이데올로기는, 미술 커뮤니케이션 과정의 전반에 아직 유효한 개념이다.

미술계는 예술, 비예술을 구분하고 뛰어난 예술과 평범한 예술을 판단한다. 여기서 예술의 수준을 평가하는 미술계의 판단기준은 매우 자의적이다. 이 기준은 오랫동안 예술을 정의할 수 있는 권력 집단의 입장, 그리고 다양한 이해관계 속에서 정의되어 온 것이며 수용자 대중은 이런 미술계의 틀 속에 갇혀버린 커뮤니케이션을 경험하고 '무지'를 선택적으로 학습하며 왜곡된 여론을 형성하고 전파하는 데 일조한다.

사람들은 작품보다 작품에 대한 2차 해석을 담은 해설을 반복해 읽으며 작품감상을 위해 필요한 지식과 정보를 확보하고자 한다. 대중은 실제 작품을 보며 무지를 깨닫고, 해설을 읽으며 자신의 무지를 확인한다. 대중에게 동시대 미술 커뮤니케이션 메시지는, 직접 해석할 수 있는 수준이 아니기 때문이다.

일반적인 미디어의 경우, 미디어의 해석적 프레임과 수용자의 인지적 프레임이 동시에 작동하지만, 미술 커뮤니케이션 과정에서 미디어와 수용자의 관계는 다르다고 할 수 있다. 미디어의 일방적 해석에 수용자 대중은 기꺼이 자신의 '무지'를 인정하고 '앎'의 추동으로 나아가지 못한다. 다시 말해, 수동적 무지의 상태에 머무르는 것을 자발적으로 선택하는 것이다.

미술 잡지 등 미술 관련 매체의 경우를 보면, 세련된 디자인을 배경으로 미술작품의 예술적인 성취를 고급스럽게 치장하고 작품 이미지보다 훨씬 더 넓

9 알튀세르의 논문 〈이데올로기와 국가장치〉 중 '호명'이론을 인용하였다. - 미술계가 작품을 호명할 때 비로소 예술로서, 주체로서 구성된다는 의미로 사용한다. (루이 알튀세르. 〈재생산에 대하여〉)

은 지면과 시간을 작가 소개와 해설, 평론에 할애하고 있다는 점을 알 수 있다. 작품 자체를 보여주기보다 작품의 해석과 주변 이야깃거리가 더욱 흥미롭고 중요한 콘텐츠가 되는 것이다. 특히 회화의 경우, 영화처럼 시간과 공간을 할애할 필요가 없으니 매체 내에서 전체를 보여주고 해석은 관람자 각각의 몫으로 돌릴 수도 있겠으나 매체는 구태여 회화를 '보는 방식', '감상평'을 제공하고자 한다. 대중의 판단이 내려지기 전 이미 작품은 미디어로 인해 "예술인가 예술이 아닌가"에 대한 평가를 마친 후 미디어 프레임이 씌워진 채, 평가과정에 참여할 수 없는 대중들을 만나게 된다.

미디어는 난해한 동시대 미술과 관련하여 주목해야 할 의제를 설정(agenda setting)[10] 하고 난해한 예술의 메시지를 해석하고 보는 방식을 전파한다. 대중이 동시대 미술을 접하는 방식은 미디어의 해설, 평론을 통해 작품을 보는 것보다 읽는 데 익숙하다. 이런 익숙함으로 인해, 절대다수의 미디어 독자와 시청자들 또한 해석할 수 없는 미술 커뮤니케이션 메시지의 난해함에 대한 비판의 견은 자취를 감춘다. 미디어에서 창조한 독창적 해석은 이제 건드릴 수 없는 다수 의견으로 받아들여지고, 미디어가 창조한 위대한 예술적 세계관에 위축된 비판 담론은, 예술을 모르는, 무지한 대중으로 '고립'을 피할 수 없게 되었다.

월터 리프만(Walter Lippmann)은 인간이 적응해야 할 객관적 세계는 실제로 도달할 수 없고, 머릿속에 그릴 수도 없는 것이라고 지적하면서 언론매체가 없다면 여론이란 존재할 수 없을 것이라고 주장한 바 있다.

오늘날 디지털 서비스는 자유게시판, 채팅 등을 통해 다양한 세력과 대중의 실시간 상호작용이 가능한 공론장으로서 역할을 더욱 확대하고 다양한 담론을 쏟아낸다. 미디어 담론은 대중언론이 표방하는 객관성, 균형이라는 직업윤리를 배경으로 하므로 대중은 미디어에서 다루는 의제, 형성되는 담론을 확인된 여

10 Agenda Setting Theory는 대중매체가 반복된 뉴스 보도를 통해 공중의 마음에 논쟁거리의 중요성을 부가시키는 능력이 있다고 주장하는 이론으로 즉 특정 주제에 대해 미디어가 주목하고 많이 다루면 실제 그렇지 않더라도 공중이 그 쟁점을 중요하게 평가하도록 한다는 것이다.

론으로 받아들이는 경향이 있다. 따라서 미디어 담론은 대중에 대한 지적인 설득과 이를 통한 정치적 효과의 달성에서 다른 형태의 담론보다 효과적일 수 있으므로 중요하다. 특히 권력의 상위계층은 쟁점을 구체화하는 과정에서 지배적인 역할을 하고, 자신들이 선호하는 해석을 뒷받침하는 자료와 정보를 제공할 수 있으며, 기존의 묵시적인 합의를 조성함으로써 여론형성에 강력한 위치를 점하고 있다.

문화와 마찬가지로 이데올로기에도 많은 의미가 얽혀 있다. 이데올로기 개념이 복잡하게 얽히는 경우가 잦은 것은 문화 분석에서 이 개념이 문화, 특히 대중문화와 혼용되어 사용되는 일이 허다하기 때문이다. 이처럼 이데올로기가 문화나 대중문화와 같은 개념적 지형을 가리키기 위해 사용됐다는 사실은 이데올로기가 대중문화의 성격을 이해하는 데 중요하다는 것을 보여준다.

이데올로기는 특정 집단을 통해 선명하게 드러나는 조직적인 사고체계를 가리키기도 한다. 예를 들어, 특정 직업집단의 행위를 지칭하는 아이디어를 '직업적 이데올로기'라고 말한다. 또한 '노동당의 이데올로기'라는 말도 사용한다. 이 말은 당의 목표와 활동의 근간이 되는 정치적·경제적·사회적 사상의 집합을 가리킨다. 또한, 이데올로기는 일정한 눈가림이나 왜곡, 은폐를 의미한다. 여기서 이데올로기는 문화적 텍스트나 문화적 행위들이 현실의 이미지들을 어떻게 왜곡시키는지 보여준다. 그리고 이로 말미암아 흔히 말하는 '허위의식 false consciousness'이 생겨나기도 한다. 이러한 왜곡은 약자들의 이익과 상반되는 강자들의 이익을 위하여 봉사한다고 말한다. 그 예로는 자본주의 이데올로기를 들 수 있다. 이 정의는 이데올로기가 권력자들의 지배 실체를 감추는 수단이 되고 있다는 것을 시사하고 있다. 다시 말해서 지배계급은 자신들을 착취자나 억압하는 자들로 생각하지 않으며, 더 중요하게는 이데올로기가 권력이 없는 자들에게 피지배의 실체를 은폐함으로써, 이들 역시 자신들이 착취당하거나 억압받고 있다는 것을 느끼지 못하게 된다는 점이다. 즉, 이데올로기는 사회의 경제적 토대의 권력 관계를 보여주는 상부 구조적 '반영'이나 '표현'이다.

사회적 생산에서 사람들은 자신의 의지와 상관없이 필연적인 관계 속으로

편입된다. 그것은 생산력 발전단계에 대응하는 생산 관계이다. 이러한 총체적 생산 관계들이 사회의 경제구조를 이루고, 그 위에 법적 · 정치적 상부구조와 그에 따른 일정한 사회의식의 형식들이 형성된다. 물질생활의 생산방식이 일반적인 사회적 · 정치적 · 지적 생활을 좌우한다. 그러므로 의식이 사회적 존재를 결정하는 것이 아니라, 그 반대로 사회적 존재가 오히려 의식을 결정한다.

단토는, "팝아트의 등장을 통해서 시각적으로 식별 불가능한 서로 다른 작품들이 있을 수 있고, 이것들은 서로 다른 의미와 가치를 줄 수 있다는 것이 밝혀졌다."[11]고 주장한다. 이로 인해 이제까지 믿고 있던 목표, 즉 미술의 고유한 본질을 작품을 통해서 제시하려는 목표가 실현될 수 없다는 것을 알게 되었다고 말한다. 따라서 "이제는 작가가 어떠한 것을 목표로 삼고 미술의 작업을 수행한다 해도 그 목표가 다른 어떠한 목표보다 더 가치가 있다거나 더 가치가 없는 작업이라고 말할 권리가 없는 것이다(장민한, 2006)." 이러한 의미에서 단토는 미술이 무엇이나 자유롭게 추구할 수 있게 되었다고 주장한다. 이제 모든 것이 가능하고, 어떠한 것도 미술이 될 수 있다는 것이다.

미술계는 '그것이 미술인가 아닌가?'를 판단하고 '그것'의 가치, 즉 가격을 결정한다. '그것'은 화폭에 그려진 유화 작품일 수도 있지만, 고물상에 버려져 있는 고철 따위일 수도 있다. 새로운 생명을 불어넣는 그들의 관념적 해석과 주관적인 심판이 가해지고 나서야 비로소 대중은 만들어진 정보와 지식의 테두리 속에서 제한된 '앎'의 기회를 받는다. 즉, 그 어떤 것이든 미술이 될 수 있고, 무엇이든 그것이 미술이 아니라고 말할 수 없다는 것이다. 다시 말해, 이것은 미술, 그것은 아무것도 아니라는 의미로써, 선택적이며 수동적인 무지를 뒷받침하는 논리가 된다. 이젠 소위 전문가들 -작가, 비평가 등- 또한 무엇이 예술이고, 무엇이 예술이 아닌지 알 수 없고 주장할 수 없다. 오로지 미술 커뮤

11 단토는 팝아트 이전에 기성품을 제시한 뒤샹을 워홀의 선구자로 보고 있다. 그는 뒤샹을 당시의 부르주아 미술에 대한 거부의 의미로 기성품을 제시함으로써 미술에서 미를 제거했지만, 동시대의 다른 미술가와 마찬가지로 미술에 대한 배타적인 믿음을 지니고 있었던 인물로 보고 있다.

니케이션 메커니즘의 지배 이데올로기의 단합된 호명이 유일한 예술적 성취가 되는 것이다.

사회 속의 수용자 개인은 미디어가 제공하는 크고 작은 사고의 프레임에 갇혀 있다. 이 미디어 프레임 담론에서 사람들은 실제 사실에 근거해서 생각하기보다는 미디어가 만들어 낸 프레임을 실제 현실이라고 인식한다. 미술 또한, 미술관의 위엄 속에 고귀한 프레임(액자, 고급스러움, 비싼, 자유분방함 등)을 만들고 자본은 비과세 상품으로서 고가의 작품을 사들임으로써 '예술'이라는 고급스러운 이미지 커뮤니케이션 메시지의 전형을 만들어냈다.

관람자, 수용자로서 대중은 작품 전시 공간에 따라 예술과 비예술을 구분할 수 있을 정도의 제한적이며 조건부적인 '앎'을 허락받는다. 현대미술에 대하여 앎과 무지를 구분하는 기준이 무엇이든 -경제적으로 판단하거나 혹은 심미적, 조형적 판단이 든 간에- 대중은 자신의 기호에 따른 판단 외에 객관적 평가를 위한 기준은 없다. 결과적으로 대중은 작품 자체에 대해 감상을 할 수 없고 따라서, 가치판단에 근거한 감상의 즐거움을 기대할 수 없다. 대중에게 미술계는 간섭과 참견을 할 수 있는 상호작용 가능한 커뮤니케이션 대상이 아니다. '미술계'는 예술과 비예술을 구분하고 작품의 가치를 판단하는 권위를 바탕으로 주관적인 평가정보를 대중에게 일방적으로 제공한다.

대중은 음악, 공연, 영화 등 다른 문화 예술적 산출물에 대한 수용방식과는 매우 다르게 '미술계'의 평가를 비판 없이 수용하고 심지어 경외하여 추앙한다. 대중은, 미술 커뮤니케이션 메커니즘에 한정적으로 집단적이며 다원적이며 수동적인 '무지'를 자발적으로 선택하고 고집한다. 대중의 무지는 점점 커뮤니케이션 시스템이 되어 결국 수용자의 습관과 태도로 굳혀진다.

칸트에 따르면 동시대 미술을 접하는 대중은 다른 사람의 지도 없이는 자신의 지성을 사용하지 못하는 '미성숙상태'에 불과하다. 칸트는 또한 "미성숙상태의 원인이 지성의 결여가 아니라 다른 사람의 지도 없이 자신의 지성을 사용할 수 있는 결단과 용기의 결여에 있다면, 이러한 미성숙상태의 책임은 스스로가 져야만 하는 것이다."라고 말하고 있다.

창작자, 즉 작가는 또 어떠한가? 작품의 철학적 배경에 대하여 창작자 또한 대중들과 마찬가지로 '무지'하다. 다만, 창작자 본인의 '무지'는 구조 속에서 필요에 따라 관념적 성찰과 서사로 각색되고 '새로운 것'으로 포장된다.

창작자는 자본과 미디어가 이끌어가는 관념의 구조 속에 침몰해 있는 자신을 알아차리지 못하고 형이상학적인 논리에 개인적 감정을 섞어 자신만의 예술을 표현한다고 착각한다. 창작자는 수많은 창작물 속에서 자본과 미디어의 호명을 받고 존재론적 지식의 범주 속에 가치를 부여받아 자신도 모르게 예술가로 선택되지만, 지배 메커니즘에 의해 '호명'된 창작자의 '새로운' 창작이란, 호명 받는 순간부터 단순 복제되는 기성품처럼 수년, 수십 년에 걸쳐 유사한 창작물을 반복적으로 찍어내는 원동력이 되고[12] 다시 후대로 이어져 비틀어지거나 단순해지거나 아예 없어지며 현실의 부정과 해체는 계승되어 지금까지의 반복을 지속한다. '무지'는 떠돌아다니는 '구전 설화'처럼, 아무도 확인하지 못했지만, 보편적으로 일반화되어, 다음 세대로 영속성을 가지고 승계된다.

결과적으로, 대중의 '앎'이라는 깨달음의 범위에 너무 멀리 존재하는 영역이 '현대미술'이라 할 수 있다. 오로지 헤게모니적인 지배를 확대하는 미술계의 권위 아래, '보고 느끼고 지각하고 기억하고 소비하라'라는 현대미술의 가치판단 시스템과 이데올로기만이 다원적이며 집단적인 '미술의 무지 메커니즘'을 이루고 있다. 현재의 현대미술을 지탱하는 미술계는 누구든 아무나 다룰 수 없는 관념적 메시지를 관리하며 접근할 수 없는 매체를 구축하고 수용자 대중들의 질문이나 의견을 불허한다. 생산자와 수용자 모두에게 '앎'으로 가는 길목이 차단된 채로 무지는 더욱 견고해지는 것이다.

단토는 미술은 어떠해야 한다는 특정한 방법과 방식이 존재하지 않는다는 것을 인식하였을 때 미술의 내러티브는 종말에 이르렀다고 주장했다. 즉, 대중이 이해할 수 없는 방식과 재료를 사용하여 -자유롭게(작가들의 시선에서)- 작품을 제작하는 형식이 받아들여지면서 기존 오랜 재현 미술의 내러티브는 종말

12 호평을 받은 자신의 작품 형식과 비슷한 작품들이 오랜 기간 이어지는 상황을 말한다. 박서보의 〈묘법〉, 김창렬의 〈물방물〉 연작 등.

을 맞이했다. 르네상스 이후 이제까지 미술가들이 지니고 있던 신념을 주제로 하는 기나긴 서구미술의 이야기는 종말을 고하고, 오늘날 오랜 믿음에서 벗어나 미술이 원하는 무엇이든지 제시하고 실험할 수 있는 시대를 살아가고 있다. 이제 철학적인 정체성을 요구하던 미술사는 끝났다(Danto, 1997). 미술의 본질에 관한 철학적 자기 이해13 이후, 역사의 짐으로부터 해방된 미술가들은 그들이 바라는 어떤 방식으로든, 그들이 바라는 어떤 목적으로든, 혹은 아무런 목적 없이도 자유롭게 미술을 만들 수 있게 되었다.

단토는 절대 미술은 존재하지 않을 것이라는 의미에서 종말을 주장하는 것이 아니라 앞으로 나타나는 미술은 이제는 미술이 해야 할 과업은 무엇인가?", "그것을 어떻게 작품으로 제시할 것인가?" 등의 고민을 할 필요가 없다는 의미에서 미술의 종말을 주장했다. 역설적으로, 미술이 조금 더 자유로워지는 동안 대중의 예술에 대한 무지는 깊어지는 결과를 가져왔다.

대중은 물론, 생산자의 위치를 점하고 있는 작가, 심지어 자본-컬렉터-과 미디어-비평-까지도 미술 커뮤니케이션 과정에서 무의식적으로 '무지'를 접하고 암묵적으로 동조하며 각각의 필요에 따라 이용하고 있다. 이제 이러한 무지의 확산과 미술계의 이데올로기적 지배로 인해 다양한 계층에서 불가피하게 선택되는 '무지'에 대해 솔직한 논의가 필요한 시점이다. 더 진전되어야 할 일련의 작업의 시작일 뿐일지라도 한편으로 사회구조의 해명을 목표로 삼는 사회학의 전통적 과제수행을 풍부하게 해줄 수 있다고 보기 때문이며, 미술이 자유를 획득하며 기존 미술의 종말과 새로운 미술의 시작을 외칠 때, 수용자 대중은 실

13 단토는 미술의 종말이 의미하는 바가 헤겔이 절대 지식의 도래라고 말하는 것과 실제로 같다고 보고 있다. 헤겔의 예술 종말론이나 단토의 미술 종말론은 예술(미술)이 자신의 진정한 본성을 자각하게 되었을 때, 예술(미술)이 끝난다는 점에서 같으나 헤겔에게 있어서는 예술은 다시는 더 고차원적인 진리를 구현하는 형식이 아니라는 것을 자각하고 그 과업을 철학에 인도했을 때 종말을 고한다는 것이고, 이에 반해 단토에 있어서는 미술이 자신의 진정한 자아를 자각했을 때, 즉 자신의 본성을 탐구하고 제시하는 과업이 자신의 과업이 아니라 철학의 과업임을 알게 되었을 때, 종말을 고하고, 이제 미술은 그 과업에서 벗어나 자유롭게 제작할 수 있게 되었다는 것이다.

제 '미술의 종말'을 예견하고 있을지도 모르기 때문이다.

창의적 무지

우리는 왜 배우는가? 태어나 처음 숟가락질도 배우고 말하는 것, 혼날 때 처신 등 엉뚱한 짓까지 모두 배운다. 배움이라는 경험이 반복되는 것을 학습이라 하고 학습의 시간이 흐르면 태도가 된다. 이미 갖춰진 태도를 구태여 다시 반복하지 않는다. 배움이란 갖춰지지 않은 것을 배우는 것이다. 궁극적으로 배움이란 생존을 위해 존재한다. 생존을 조금 더 효율적, 효과적으로 하기 위해 우리는 경험과 학습을 지속한다. 더 잘 배운 사람은 질적, 양적으로 생존의 가능성이 크고, 배우지 못한 사람은 생존의 질과 양이 낮을 수밖에 없다. 배운 사람에게 못 배운 사람은 종속된다. 그래서 지식과 정보의 접근성이 빠르고, 커뮤니케이션이 발달한 나라의 영향력이 세다. 결국, 우리는 누군가에, 어떤 이데올로기에 종속되지 않고, 훨씬 더 자유롭기 위해 배운다. 자기 주도권을 키우고 생존력을 증가시키기 위해, 더 자유로운 상태를 위함이 배움의 목적과 의미라 할 수 있다.

학교를 못 다녔다면 못 배운 사람인 것일까? 배움은 근본적으로 '질문'이 필요하다. 질문하는 배경에는 '무지'에 대한 긍정적 이해가 존재한다. 학벌이나 학교의 브랜드를 떠나, 당연한 것들에 호기심을 느끼고 질문을 하는 것이 배움의 첫 단계라 한다면, 배웠다는 치장보다 중요한 것은 '무지'의 자각이며, 이어지는 '앎'의 추구라 할 수 있다. 무지를 깨닫는다고 해도 앎을 추구하지 않는다면 배움의 기회는 없기 때문이다.

그렇다면, 지식을 쌓는 이유는 무엇인가? 인간의 지적능력 시작은 '구분'하는 능력이라 할 수 있다. 적군과 아군을 식별하거나 먹을 것과 못 먹을 것 등을 구분하지 못하면 생존력은 떨어진다. 당연히 구분을 잘하는 인간은 생존력이 높다. 구분의 능력은 중요한 지식이 된다. 구분하는 방법, 지식을 전승할 방

법은 지적체계로 만들어져 저장되고 전승된다. 오랫동안 이어진 경험이 반복되고 축적되면 지식이 된다. 경험을 통해 구분하고, 경험을 통제하는 능력 또한 지식의 범주이다. 학습의 시간이 지속되면 바로소 태도와 습관이 된다.

식사 후 이를 닦는 습관처럼 지식으로 인해 생존력이 높아진다. 생존의 질과 양이 상승한다. 경험이 지식이 되기 위해 관찰과 통찰, 몰입의 태도가 필요하다. 이미 존재하는 일상적 세계에 또 다른 의미를 부여하는 것은 다른 방식으로, 다른 시각으로 보는 것이다. 보이는 대로, 혹은 기존의 '보는 방식'을 뒤집어 자신의 시각으로 새롭게 관찰하고 통찰하는 것이다.

우리가 알고 있는 세상의 보편적 지식은 절대적이지 않다. 가령 세계지도만 보더라도 그렇다. 유럽사람 마테오 리치가 그린 세계지도로 인해, 우리에게 익숙한 현재의 세계지도라는 전형이 만들어졌으나 3차원을 2차원으로 줄이면 반드시 왜곡이 일어난다.

▌그림 15 마테오 리치, <곤여만국전도> 坤輿萬國全圖, 1602년.

적도, 시간기준선 등을 고려해 보아도 객관적 보이는 사실에 입각한 합리적 지도는 차라리 페터스의 지도가 올바르다 할 것이다. 그러나 조금 더 사실적인 페터스 도법은 어쩐지 어색해 보인다. 아프리카와 유럽의 크기를 비교해보아도 현재 우리가 알고 있는 지도라는 프레임이 우리가 이미 익숙하게 보아온

보는 방식 세계지도 속에 존재하기 때문이다.

┃그림 16 페터스 도법으로 그린 세계지도

아래의 호버-다이어 도법의 경우, 익숙한 세계지도가 아예 뒤집혀 있는 것을 볼 수 있다.

이처럼 인문사회과학, 역사, 예술 등 기존의 왜곡된 정보가 지식으로 분장하여 객관적으로 설명할 수 없는 경우도 허다하다. 이런 지식에 대해 옳고 그름에 대해 논리적인 설명은 의미가 없을 정도로 논쟁적이기도 하다.

선택적 기억에는 왜곡이 끼어들기 마련이다. 하루에 우리가 접하는 이미지 정보가 3,000여 개가 넘는다고 한다. 그중 우리가 저녁잠 들 때까지 기억할 수 있는 정보는 3~5개에 불과하다. 광고 커뮤니케이션이 어려운 이유라 할 수 있다. 우리의 예상만큼 인간 개개인 또한 객관적이 못하고 다분히 주관적이다. 이처럼 세상 모든 현상을 논리적으로 설명할 수 없다. 객관적으로 이해 가능한 논리적 세계는 우리들의 머릿속에 존재하는 허구라 할 수 있다. 사실이라 주장하는 뉴스 또한 그렇다. 이미 기자의 사유를 통하고 데스킹을 거친 기사는 이

▎그림 17 호버-다이어 도법으로 그린 세계지도

미 개인의 주장이 덧붙여지기 때문이다. 관련하여 절대적인 객관성은 없다. 인간은 모두 개개인의 상호주관성을 가진다. 커뮤니케이션 또한 시간과 공간 그리고 송신자의 매력(비언어적 커뮤니케이션 요소) 차이로 인해 논리적인 설득력은 달라진다. 예술 또한 객관적으로 예술성을 측정할 수 없다. 개인의 보는 방식과 가치판단 기준이 다르다. 다만 자신이 발견한 객관적이라 믿는 기준과 감동, 가치를 누군가에게 설득하고 공유하고자 하는 혁신자들의 욕망은 마찬가지로 공유를 원하는 추종자들에 영향을 미치고 다수의 대중은 하나의 권위 있는 메시지를 '지식'으로 받아들인다. 그 지식은 편집되고 확산하여 예술을 바라보는, 객관적이며 절대적인 지식, 즉 '보는 방식'으로 자리 잡아가게 되는 것이다.

구분하여 지식체계로 만드는 능력보다 더 큰 능력은 세계를 확장하는 것이다. 이를 '은유'(隱喩)라 부른다. 다른 성질의 무언가를 동질하게 연결하는 것. 이질적으로 구분된 것이 동질성으로 연결되면 새로운 세상이 된다. 이것을 창의, 창조라 한다. 은유적 연결은 전혀 다른, 구분된 두 가지가 결합하고 확장하여 새로운 세계로 확장되는 것이며 생존의 범위를 넓히는 것이다.

예술가는 신적 영역에서 은유한다. 은유는 곧 창조다. 창의적이며 새로운 세

계를 열어준다. 다른 사람의 세계를 헤매는 것은 은유가 아니다. 새롭게 영토를 확장하고 다른 사람과 공유하는 것이 예술가의 창의라 할 수 있다. 은유는 자연이 주는 것이 아니고 세상에 이미 존재하는 것이 아니다. 은유는 누가 하는 것일까? 자신의 시각으로 주체적으로 살아가는 인간이라면 누구에게나 필요한 것이 창의이고 아이디어이며 그 바탕은 은유라 할 수 있다. 미술 커뮤니케이션 과정에서, 예술가의 높이에서 바로 내가 해야 하는 것이다. 내면의 창의적 동력이 있다면 내가 예술이 된다. 다른 사람의 예술의 영토 속에서 살아가는 사람은 종속적인 수용자가 되고 만다.

지식을 수입하는가? 지식을 생산하는가? 경험을 통제하지 못하고 독립적이지 않고 자유롭지 않다면 다른 세계 속에 헤맬 수밖에 없다. 미술 커뮤니케이션 과정의 수용자 대중은 이제 생산하는 높이까지 올라가는 창의적 도전이 필요하다.

우리는 그동안 생존하기 위해 다양한 문제를 발견하고 문제를 해결하고자 했다. 문명사회의 모든 지식은 다양한 문제를 해결한 결과들이다. 은유하는 창의적 예술가는 문제를 발견한다. 관람자는 예술가가 보는 넓은 세계를 관찰하며 같은 문제를 인식하거나 또 다른 문제를 발견하여 색다른 세계를 발견해야 한다. 창의성이 사라진 사람은 이미 남들이 발견한 문제, 해결한 문제를 습득하는 것이 지적 활동의 전부라 여긴다. 이미 해결된 문제를 습득하는 것만이 지식이 아니다. 무엇이 문제인가를 발견하는 것이 중요하다.

새로운 세계를 발견이 가능한 지적 수준은 기존의 해결책을 많이 배워 다양한 문제에 적용하는 것만이 아니라 새로운 문제를 발견해야 한다. 우리는 대부분 누군가 발견한 새로운 문제들에 기존의 해결책만이 안전한 해답이 된다고 생각한다. 우리가 그동안 정답을 찾아가는 과정은 이미 알고 있는 제한된 영토 속에 있다. 우리는 그동안 지적훈련을 통해 무엇인가를 '안다.'라고 말한다. 배워서 지적으로 이해했다는 것이다. 이미 존재하는 지식을 이해하는 종속적 '앎'은 과거지향적일 수밖에 없다. 이것은 '앎'이 아니다. '앎'은 지적 이해의 수준이 아니라 이미 알고 있는 것을 바탕으로 모르는 것으로 넘어가려는 행동,

이것이 한 세트로 이뤄진다. 앎을 행한다는 것은 모르는 것을 발견하기 위해 발버둥 치는 것이다. 이미 존재하는 것을 전유하고 은유하려 한다. 이미 존재하는 것을 파과하고 새로운 싹을 틔우려 한다.

오래된 수입 지식을 이해하고 '앎'이라 하면 안 된다. 모르는 것을 알고자 질문하는 것이 어려운 이유는 아는 것이 일단 편안하기 때문이며, 모르는 것은 두렵기 때문이다. 고정된 지식은 항상 안전, 안정을 추구하며 머무른다. 문제를 발견하고자 하는 '무지'의 발견은 불안하다. 불안함을 이겨내는 힘을 갖추기 위해 용기가 필요하다. 용기를 내어 새로운 영토로 모험에 나서는 것이다. 결국, 배움은 지식 차원이 일이 아니라, 용기의 문제다. 새로운 세계를 발견할 용기와 모험이 곧 창의적 예술 활동을 시작할 단서가 된다.

예술은 도전이다. 아니 모든 지적 활동은 도전이다. 인간을 지적으로 탁월하게 하는 것, 이것은 지식의 범위가 아니며 용기와 도전의 문제이며, 동시대를 살아가는 우리는 이제 모험을 감당해야 한다. 새로운 세계는 꿈이 된다. 예술가의 꿈은 이 세상의 것이 아니다. 가능할 것 같은 것은 꿈이 아니고 계획이다. 상식적인 관점은 아이디어라 부르지 않는다. 핵심적인 인사이트는, 아예 다른 관점에서 통찰과 관찰, 몰입을 통해 끌어올리는 것이다. 불가능해 보이는 것이 곧 꿈이 된다.

새로운 세계는 현재의 지식으로 해석이 불가능하다. 창의적 예술의 해석을 위해 과거의 지식을 뒤질 필요가 없다. 새로운 언어가 필요하다. 짜여진 계획에 몰입하지 말고 새로운, 창의적 꿈을 가져야 한다. 과감한 용기만이 지적 탁월성으로 인도한다. 그것은 합리적 계산이 필요한 것이 아니다.

예술가는 고갈되면 안 된다. 정답을 찾아서는 안 된다. 예술가는 자기로 살아야 한다. 마찬가지로, 수용자, 관람자 대중 또한 자신의 시각으로 창의적 모험을 떠날 용기를 가져야 한다. '수동적 무지'라는 동시대 미술의 신화 속에서 과감히 문을 열고 나와 창의적 '앎'의 세계로 나아가야만 한다.

나가며

　오늘날 미술은 산업화, 대중화로 인해 예술이 지닌 감상의 가치는 화폐가치로 변화되어 평가되고 미술계의 전통적인 창작자, 그리고 고급예술의 능동적 수용자로서 대중의 역할 또한 사라졌다. 대중은 대중예술의 영역에서 디지털 기술을 바탕으로 다양한 이미지의 생산자·창작자의 역할을 넘나들고, 예술창작자들은 고급예술과 대중예술의 경계에서 기술과 예술의 차이를 벌리기 위해 오직 '순수예술로서 절대적인 새로움'만을 추구하고 있다. 새로움에 뒤따르는 무지는 필연적이라 할 수 있으며 예술의 대중화 노력과는 별개로 고급문화의 反 대중화로 역순 하는 결과를 맞이하게 된다. 동시대 미술 커뮤니케이션 구조를 이루는 작품, 평론 등을 생산하는 창작자는 물론 수용자(소비자), 관람자(수신자)로서 대중 또한 동시대미술의 '절대적 새로움'을 선택적으로 뒤따르며 예술적 메시지를 해독할 수 있는 능력을 상실했다. 결과적으로 미술 커뮤니케이션 과정에서 메시지 생산자와 수용자는 함께 '선택적이며 수동적인 무지'라는 독특한 현상을 공유하고 있다.

　미술에 대한 '무지'는 사회에서 당연시되는 '보는 방식'과 연관되고 곧 권력관계, 지배 관계와 결부되어 있다. 대중의 '미술을 보는 방식'은 가치관의 시대적 변화에 따라 상대적으로 정의되는데, 현재의 미술에 대하여 대중은 그것의 독립적인 내적 가치만을 객관적인 기준을 통해 가치 평가하거나 예술과 비예술로 구분할 수조차 없다.

　미술의 '가치'는 미술 세계를 구성하는 각 분야의 커뮤니케이션 주체들이 서

로 의견을 교류하고 각각의 영역에서 예술을 규정하는 사회적 과정을 통해 형성된다. '그것'이 예술인지 아닌지, '그것'의 시장 내 경제적 가치는 어느 정도 인지, 그리고 '그것'을 감상하는 수용자 대중의 '보는 방식'까지 미술계의 사회적 관계의 힘이 작용하여 결정한다. 결국, 대중은 그 권위적 관계 속에서 이데올로기의 호명 과정에 개입하거나 간섭할 여지는 없다.

미술작품이 '예술'로 인식되기 위한 조건은, 미술 커뮤니케이션 메시지의 생산과 수용에 대한 창작과 이해라기보다, 기본적으로 공간, 즉 매체의 성격에 따라 규정된다고 보는 편이 가장 솔직한 답변일 수 있다. 사람들은 영화나 드라마, 그리고 음악의 경우, 극장, TV, 모바일 등 매체 환경에 따라 그것이 '예술인가 아닌가'를 따지고 의심하며 경계하지 않는다. 이에 반해, 미술 커뮤니케이션 과정의 메시지 전달 매체 중 하나인 미술관은 메시지의 본연의 가치와 상관없이 '예술과 비예술을 구분할 수 있는 권위'를 가진 가장 영향력 있는 매체라 할 수 있다. 일상적 '상자', '변기', '바나나' 등 그것이 무엇이라도 미술관의 선택을 받아 '전시'되는 순간부터 그것은 '예술'이 되는 것이다. 어찌 보면 매우 우스운 일이다. 사람들은 미술 커뮤니케이션 메시지의 해독은 물론 예술과 비예술의 구분조차 불가능한 시대를 살아가고 있고, 예술가들은 미술관의 권위를 이용하여 마음껏 대중을 우롱할 특혜를 받는다.

동시대 미술은 세속적 사회에서 숭배의 대상이 되어 사람들을 새로운 신앙으로 이끌었다. 하지만, 누구나 알고 있듯, 예술과 종교는 그 의미와 목적이 다르다. 예술가와 미술관은 마치 성직자와 종교 공간처럼, 하느님과 가장 가까운 자라는 인정과 성스러운 의식을 요구하면서도, 은밀하게 속물성과 교접하기 때문이다. 현실을 살아가는 당신의 매력 자본을 위해 '고급예술'쯤 즐기고 SNS를 통해 알려야 하는 것처럼, 예술을 전도하고 빠져드는 목자와 성도들의 내면에는 나르시시즘(나의 진짜 욕망이 아닌 타자의 욕망이다)이 존재한다.

예술을 인식하고 사랑할 수 있는, 자신만의 보는 방식, 즉, 예술적 창의력을 잃어버린 사람들. 그보다, 본질적인 질문과 이해 없이 오직, '내가 즐기는 예술'보다 '예술을 즐기는 나'를 남들이 어떻게 볼지 신경 쓰는 자를 우리는 속칭

'속물'이라 부른다.

　동시대 미술은 본질에서 벗어나는 것으로 예술을 왜곡하고 조롱한다. 예술에 대한 이해를 소유한 사람과 그렇지 않은 사람 사이에 계급적 격차를 만들어낸다. 예술을 알고 이해하는 사람만이 교양있고 성공한 엘리트라는 환상을 심어줌으로써, 예술을 모르는 사람들을 소외시키고야 만다. 문제는 동시대 미술 커뮤니케이션은 생산자, 수용자, 매체와 메시지까지도 모두가 '무지'의 혼돈 속에 있다는 점이다. 누구 하나 속 시원하게 답하지 못하고 고뇌하는 척, 기존의 학습된 지식을 매만질 때 정작 '무지'는 '여론'으로 승화되고, '앎'을 추구하지도 않는 고집스러운 '수동적 무지'상태가 이어지며 해괴한 '속물들의 신화'로 정착하고 있음을 담담하게 바라보는 수밖에 달리 방도가 없다.

　어차피 깜깜한 '무지' 속에도 최소한 예술을 즐기는 교양인으로 포장하는 미술 커뮤니케이션 산업은 갈수록 성장하고 있다. 최근 급속히 팽창하는 한국의 미술시장으로 인해, 미술계는 그 어느 때보다 한류가 순수미술의 영역까지 이어지길 기대하며 희망가를 부른다. 미술계를 구성하는 교육기관과 비평, 미술관, 미술시장 모두가 세계 시장, 뉴욕 메이저 진출을 외치고, 탄탄한 철학으로 무장한 예술가들의 새로운 도전을 요구하고 있다. 한국의 미술계는 이제 지성과 독특한 표현으로 무장한 글로벌 아티스트와 비평가, 그리고 그들을 독려할 후원자, 즉 컬렉터를 필요로 한다. 그러나 그들의 커뮤니케이션 활동은, 예술을 인식하고 좋아하는 수요자 중심의 엘리트 후원자만을 겨냥하는 제한적인 매니지먼트 활동에 다름이 없고, 엘리트 중심의 미술 커뮤니케이션 과정에 소외된 대중은 '수동적 무지'를 바탕으로 '속물'이 되어 가는 것이다.

　그 어떤 평가에든 '절대'라는 건 있을 수가 없다. 세상은 변한다. 사람도 변한다. 가치관도 변한다. 문화적인 잣대 역시 변한다. 그때는 틀렸던 게 지금은 맞는 게 되기도 한다. 비평도 마찬가지다. 비평에 영향을 미치는 요소는 다양하고, 심지어 가변적이다. 즉, 기본적으로 멸균 상태의 음악 듣기란, 더 나아가 순수한 형태의 감각이라는 건 없다. 아티스트의 이름값에 취할 수도 있고, 음악을 듣는 시간이나 당시 기분도 무의식적으로 반영되곤 한다. 요컨대 음악을

감상한다는 것 자체가 이미 지극히 주관적인 행위인 셈이다. 우리에게 필요한 건 애초에 존재하지도 않는, 하나의 절대적인 객관이 아니다. 무수히 많은 주관의 공존이다.

　미술을 '알고 이해할 수 있는 자격'은 관련 전문 지식, 기술을 전파하는 대학이나 아카데미를 통해 얻어지지 않는다. 현재의 동시대 미술이란 배움과 가르침을 추구하지도 않고 가능하지도 않다. 또한, 동시대를 관통하는 현대적 미술은 대중을 지향하되 천박한 대중성을 경멸하는 이중성을 지닌다. 쉽게 자본의 논리 속에 가치 기준이 사라진 고급예술과 상업적인 대중문화로 구분되고 그 경계는 오로지 '새로움'이라는 모호한 철학적 가치를 기준으로 분리되며 대중의 '무지'를 바탕으로 예술의 순수함을 이어갈 뿐이다. '절대적인 새로움'을 고집하며 '앎'을 추동하지 않는 '수동적 무지'를 끌어내는 동시대 미술의 지식이란 '무지(無知)'의 다른 이름이기 때문이다.

　새로움의 가치를 생산하고 유통하는 동시대 미술 커뮤니케이션 과정에서 대중의 현대미술에 대한 '무지'는 당연한 결과일지 모른다. 대중은 동시대 미술에 대한 가치판단의 능력을 상실했다. 판단할 수 없다는 것은 예술적 창의가 사라졌다는 것을 의미한다. '판단'이란 자기 자신의 개념에 대해 옳고 그름, 가치에 대한 구별을 의미하며, 미술에 대한 창의성이 사라진 대중은 자의적 판단이 불가하다. 무비판적이며, '앎'을 추동하지 않는 대중의 수동적 무지는 혼돈의 상태에서 구조와 생태의 무관심으로 이어지고, 비판하지 않는 다수의 방관자는 차라리 기존의 독점적이며 무책임한 가치생산의 구조를 견고히 하는 토대가 되어버린다. 결과적으로 과학기술의 결과물로 나타난 '미술에 대한 대중의 수동적 무지'로 인해, 이제 미술은 소수를 내세워 창의의 가치를 선전하지만, 예술적 메시지를 평가하는 권위는 독점한다. 창의적 관람자를 잃어버린 동시대 미술은 기술을 기반한 다양한 미디어를 통해 마침내 '무지의 신화'를 써 내려가고 있다. 우리에게 필요한 것은 결국 자신의 시각으로 창의적 해석이 가능한, 미술 커뮤니케이션 과정의 능동적인 생산자이자 수용자로서 위상과 역할의 재정립이라 할 수 있다.

이 책을 통해 나는, '미술이란 무엇인가'라는 질문에 대한 다소 과격한 답을 떠올린다. 세상의 그 무엇이든 미술계 커뮤니티가 '예술이라 부르는 행위'로 인해 비로소 예술이 된다. 평론가는 고귀한 감성과 철학적 지식으로 포장하여 예술이라 부르고, 미술관은 작품의 전시를 허락하며 예술의 성스러운 세례를 내린다. 시장은 막대한 자본을 투입하여 예술의 가치를 확인시키고 그 마지막 대중에 허락된 것은 그들이 정한 예술작품에 감탄해야 하는 일뿐이다.

대중은 미술작품을 예술과 비예술로 구분하거나 정의하지 못하며 가치 또한 평가하지 못한다. 대중은, 이해하지 못하는 작품을 상위계층에 대한 고급문화로 동경하며 자발적으로 '무지'를 선택하고 고집한다. 국가와 기관단체들 또한 미술계가 안내하고 알려주는 대로 미술작품을 이해한다. 사회의 엘리트라 칭해지는 그들조차 미술 커뮤니케이션 과정의 생산과 소비, 수요와 공급을 조절하거나 시장의 법칙을 적용하여 대중화, 활성화하는 방법을 알지 못한다. 그저 후원과 지원으로 지켜내야 하는 오래된 고급 문화유산으로 취급한다. 이처럼 예술적 행위를 통해 창조된 '작품'의 가치를 판단할 수 있는 기준 자체가 없으니, 교환가치의 산정 또한 합리적이며 일반적인 형식이 없고 자본과 평론가, 미술관으로 이루어진 미술계의 호명과 선택에 의존하게 되고 동시대의 이데올로기로 자리 잡는다. 이때, 대중의 '무지'는 되려 미술계의 영향력과 이익집단으로서 구조를 견고하게 하는 기반이 된다. 창조적 생산, 혹은 창의적 해석을 할 수 있는 학습과 권위를 부여받지 못한 대중은 '무지'해야 한다.

권위를 서로 부여하는 자본과 미디어, 평론과 미술관 그리고 작가 간의 노출되지 않는 오래되고 정교한 구조를 바라보는 대중은 '무지' 속에서 방관하며 '수동적 무지'로 이어질, 그 '무지'는 자발적이며 고집스럽고, 어느 순간 당연시되어 신화적 영속성을 가진다.

세상은 항상 변화하고 있다. 그러나 미술은 영원할 것으로 생각해도 좋다. 그러나 영원한 것은 미술 그 자체가 아니라, 자신의 눈으로 바라보는 창의적 시각이다. 기술에 기대어 자신의 시각을 잃어버린 대중의 '무지'는 예술을 잃어버리고 해괴망측한 신화로 남게 된다. 미술 커뮤니케이션 과정에서 우리의

'무지'를 해결할 '정답'은 없다. 기술은 결코 미술의 '정답'을 제시하지 않는다. 동시대 미술의 '무지'는 당연하다. 다만, 각각 자신의 눈으로 세상을 바라보는 새로운 방식의 통찰, 관찰, 그리고 무엇보다 이를 가능하게 하는 '용기'가 커뮤니케이션 과정의 메시지 생산과 수신자 모두에게 어느 때보다 필요한 시점이다.

참고문헌

김경동(2005). 『대중사회와 인간』, 현상과 인식.

김미덕(2017). 『무지의 인식론』, 현상과 인식.

김영석(1996). 『여론과 현대사회』, 서울: 나남.

김우룡(2001). 『커뮤니케이션 기본이론』, 서울: 나남.

김우필(2011). 『문화산업과 저널리즘의 탈근대적 대중 미학의 발견』, 인문 콘텐츠.

_____(2014). 『한국 대중문화의 기원과 성격 연구: 사회문화적 담론의 변천을 중심으로』, 학위논문, 경희대학교.

김재범, 이계현(1994). 『여론과 미디어: 다원적 무지와 제3자 기선에 대한 연구』, 한국언론학보.

김찬동(2007). 『현대미술과 개념: 개념미술』, 열린시학, 12(1), 327-335.

김태형(2018). 『거리예술가 뱅크시 분석』, 문화와 융합, 40권 3호.

박구용(2006). 『예술의 종말과 자율성』, 사회와 철학 제12호.

박선웅(2000). 『스튜어트 홀의 문화연구(이데올로기와 재현의 정치)』, 경제와 사회.

박일호(2011). 『M. 맥루언의 미디어 이론과 포스트모더니즘 미술』, 기초 조형학연구. 통권 43호.

박정순, 원우현, 김정탁(1987). 『다원적 무지현상과 제3자 효과에 대한 논의 - 남북분제에 대한 대학생들의 태도와 여론인식의 사례연구』, 신문학보.

서기문(2008). 『현대미술과 문화산업에 대한 연구』, 조선대학교 대학원.

성민우(2009). 『동시대 미술의 특성에 관한 연구』, 미술교육논총.

신혜경(2009). 『벤야민 & 아도르노, 대중문화의 기만 혹은 해방』, 김영사.

오미영(2005). 『정치적 이슈에 대한 여론 지각에 있어서 대인커뮤니케이션, 매스미디어, 인터넷의 역할에 관한 연구』, 한국지역언론학연합회.

오성균(2009). 『문화산업의 생산전략과 판매전략: 아도르노의 문화산업론 읽기』, 한국

헤세학회.

_____(2008). 『브레히트의 대중문화론』, 뷔히너와 현대문학. 제31호.

장민한(2006). 『아서 단토의 미술종말론과 그 근거로서 팝아트의 두 가지 함의』, 현대 미술사연구.

전혜숙(2008). 『미술개념의 변화와 미국의 1968년: 개념미술의 등장을 중심으로』, 한국 미술사학회

정인숙(2013). 『커뮤니케이션 핵심이론』, 커뮤니케이션북스.

정연교(2002). 『맥루언의 ”매체”와 그 메시지』, 언론문화연구 18집.

정연심(2012). 『포스트-미디엄과 포스트 프로덕션: 포스트모더니즘 이후 현대미술의 ‘동시대성(contemporaneity)’』, 미술 이론과 현장.

정재철(2000). 『한국신문과 복지 포퓰리즘 담론: 동아일보와 한겨레신문을 중심으로』, 언론과학연구, 11권 1호, 372~399쪽.

조희연(2003). 『한국의 정치사회적 지배 담론과 민주주의 동학』, 서울: 함께하는 책.

주은우(2003). 『시각과 현대성』, 한나래.

최준호(2001). 『삶의 미학화와 심미적인 것의 자기소외』, 과학사상.

피종호(1998). 『아도르노 비판이론과 미학』, 뷔히너와 현대문학.

한국문화예술위원회(2008). 『대중의 예술 접근성 제고 방안 연구』, 서울: 한국문화예술 위원회.

한국사회언론연구회(1990). 『현대사회와 매스커뮤니케이션』, 서울: 한울아카데미.

Adorno, T. W. und Horkheimer(1970). *Dialektik der Aufklärung*, Frankfurt/M: Suhrkamp.

_____. 김유동 외 옮김(1995). 『문화산업 – 대중 기만으로서의 계몽. 계몽의 변증법』, 문예 출판사.

Adorno, T. W. 홍승용 옮김(1984). 『미학 이론』, 문학과 지성사.

Althusser. P. L. 배세진 옮김(2018). 『무엇을 할 것인가?』, 오월의 봄.

Baudrillard, J. 이상률 역(2004). 『소비의 사회』, 문예출판사.

Benjamin, W. 최성만 역(2007). 『기술복제시대의 예술작품』, 도서출판 길.

Boris E. Groys,(2011). 『설치미술의 지정학: 돈과 엘리트주의로 다시 보다.』, Art in Culture 10월호.

Bishop, C.(1986). 『래디컬 뮤지엄: 동시대 미술관에서 무엇이 ‘동시대적’인가?』, 구정 연 외(역)(2016), 현실문화.

Büger, P.(1974). *Theorie der advantgarde*, Frankfurt/Main, Suhrkamp Verlag.

Chaffee, S. H., & McLeod, J. M(1968). *Sensitization in panel design: Co－orientational experiment,*. Jottrnalism Quarterly.

Danto, A. C.(1981). *The Transfiguration of the Commonplace*(Boston: Harvard University Press.

――――(1983). *The Transfiguration of the Commonplace,* Cambridge Mass.; London:Harvard University Press,

――――(1986). T*he Philosophical Disenfranchisement of Art*, NewYork: Columbia University Press,

――――(1997). *After The End of Art: Contemporary Art and the Pale of History*, New Jersey:Princeton University Press.

――――(2000). *"Art and Meaning"* Carroll N(ed) *Theories of Art Today,* The University of Wisconsin Press,

――――(2003). *The abuse of beauty:aesthetics and the concept of art*, Chicago: Open Court,

Eisenstein, E. L.(2008) 전영표 역, 『인쇄미디어 혁명』, 커뮤니케이션 북스.

Federico, R. C.(1975). Sociology. Reading Mass. Addison－Wesley.

Fiske, J.(1990년) Introduction to communication studies. 강태완·김선남 역(1997년) 『문화커뮤니케이션론』, 서울: 한뜻.

Foster, H.(ed.)(1988). *Vision and Visuality.* Seattle: Bay Press. ix, x iii 참조

Glynn, T. C., Sallot, L. M., & Shanahan, J(1997). *Perceived support for one's opinion and v.rillingness to speak out.* Public Opinion Quarterly,

Godfrey, T.(1998). *"Conceptual Art(London)"* 전혜숙 옮김(2002). 『개념미술』, 서울: 한길 아트.

Gramsci, A.(1971) *Selections from the Prison Notebooks.* London: Lawrence & Wishart.

Greenberg, C(1986). *The collected essays and criticism: Perceptions and Judgments, 1939－1944, V1,* ed., by John O'Brian, Chicago & London: The University of Chicago Press.

Groys, B. E.(2009). *"Comrades of Time,"* e－flux Journal: What is Contemporary Art 11(December: 32.

Gtmther, A C(1995). *Overrating the X－rating: The third－person perception and*

support for censorship of pornography. Journal of Communication.

Gunther. A C., & Chin—Yun Chia. S(2001). *Predicting pluralistic ignorance: The hostile media perception and its consequences.* Journalism & Mass Communication Quarterly.

Hall, S., & Whannel, P.(1964). *The Popular Arts*, London: Hutchinson.

Hall, S.(1980), "*Cultural Studies and the Centre: Some Problematics and Problems,*" in S. Hall et al.(eds.), Culture, Media, Language: Working Papers in Cultural Studies_. 1972—1979, London: Hutchinson/CCCS,

_____. 임영호 편역(1996). 『스튜어트 홀의 문화이론』, 한나래.

Jenkins, H.(2008). 김정희원·김동신 공역, 『컨버전스 컬처』, 비즈앤비즈.

Hegel. 두행숙 역(1997). 『헤겔 미학 1』, 나남출판.

I. 디어, 박성봉 역,(1995). 『예술의 관점에서 본 대중문화 — 대중예술의 이론들』, 동연.

Kellner, D.(1997). *Media Culture: Cultural Studies, Identity and Politics Between the Modem and the Postmodern,* 김수정, 정종희 역, 새물결.

Kennamer, J. D(1990). *Self—serving biases in perceiving the opinions of others:* Implications for the spiral of silence. Communication Research, 17.

Korte, C(1972). *Pltiralistic ignorance about student radicalism, Sociometry*, 35(4), 576—587. Littlejohn. S. W.(1996). Theories of htrrnan.

Kosuth, J.(1973). "*Art After Philosophy,*" in *Idea Art: A Critical Anthology,* ed. Gregory Battcock(New York: E. P. Dutton, 1973), 93, reprinted from *Studio International*(October and November, 1969).

Leicester(1995). Visual communication: images with messages. 금동호 외 역 (1997). 『비주얼커뮤니케이션』, 나남.

Lippard, L. R. and Chandler, J.(1968). "The Dematerialization of Art," *Art International* 12:2, reprinted in L. R. Lippard, *Changing: Essays in Art Criticism*(E. P. Dutton, 1971).

Manovich, L.(2012) Info—Aesthetics(NY: Bloomsbury)

Marcuse. H.(1989) 최현·이근영 공역. 『미학과 문화』, 범우사.

McLuhan, M. & Fiore, Q.(1967). *The Medium is the Massage*(Corte Madera: Gingko Press)

McLuhan, M.(2000) *Marshall McLuhan and Virtuality*(London: Icon Books Ltd., 김 영주·이원태 역,(2002). 『마셜 맥루언과 가상성』, 서울: 이제이북스.

McLuhan, M. 박정규 옮김(2005). 『미디어의 이해』, 커뮤니케이션 북스.

McLuhan, M.(1964) <Understanding Media: The Extensions of Man>

McQuail, D.(2002) McQuail's mass communication theory(4th ed.). London: Sage.

Miler, D. T., & Nelson, L. D(2002). Seeing approach motivation in the avoidancebehavior of other: implication for an understanding of pluralistic ignorance. Journal of Personality and Social Psychology,

Mouffe, C.(ed)(1979년). Gramsci and Marxist Theory. London: Routledge & Kegan Paul.

_____. 장상철 · 이기웅 역(1992). 『그람시와 맑스주의 이론』, 서울: 녹두.

Mouffe, C. & L. Laclau(1985). Hegemony and Socialist Strategy. London: Verso. 김성기.(1990). 『사회변혁과 헤게모니』, 서울: 터.

O'Gonnan, H. J.(1973). Pluralistic ignorance and white estimates of white support for racial segregation.

_____(1975) Pluralistic Ignorance and White Estimates of White Support for Racial Segregation. Public Opinion Quarterly 39.

Proctor, R. N.(2008)."Agnotology"Agnotology: The Making and Unmaking of Ignorance(California: Stanford University Press).

Packer, R.(2004). 아트센터 나비 학예연구실 역, 『멀티미디어』, nabi – press.

Ross, L., Green, D., & House, P(1977). The false consensus effect: An egocentric bias in social perception and attribution processes. Journal of Experimental Social Psychology.

Scharf, A. 문범 옮김(1992). 『미술과 사진』, 미진사.

Scheier, M. F., & Carver, C. S(1992). Effect of optimism on psychological and physical well−being: Theoretical overview and empirical update. Cognitive Therapy and Research.

Scheff, J.(1967). Toward a sociological model of consensus. American Sociological Review, 32(1), 32−46. Severin. W. J., & Tankard, W. 0997). Communication theories. NY: Longman Publishers.

Sol LeWitt "Paragraphs on Conceptual Art," in Art in Theory, 1900−1990: An Anthology of Changing Ideas, ed. Charles Harrison and Paul Wood(Oxford:

Blackwell, 1992), 834, reprinted from *Artforum* 5:10(Summer 1967), 79－83.

Smith, T.(2013).『컨템포러리 아트란 무엇인가』, 김경운 역, 서울: 마로니 에북스.

_____(2011). *"Currents of World－Making in Contemporary Art,"* World Art 1:2

_____(2009). 『*A Questionnaire on 'The Contemporary': 32 Responses*』, October 130.

_____(2006). *"Contemporary Art and Contemporaneity,"* Critical Inquiry

Sturken, M. Cartwright, L.(2007). 윤태진 외 2인 공역, 『영상문화의 이해』, 커뮤니케 이션북스.

Taylor, D. G.(1982) *"Pluralistic Ignorance and the Sprial of Silence: A Formal Analysis,"* in Public Opimion Quarterly 46(3).

Weber, M. 1968(1920). *"Wissenschaft als Beruf."* M. Weber, Gesammelte Aufsatze zur Wissenschaftslehre, Tubingen: Mohr, 582~613.

Wermke, J.(2004). *Aesthetic und Oekonomie*(미학과 경제), 차봉희 번역, 한신대학 교 출판부.

저자 약력

기국간

학부에서 순수회화를 전공하고 한양대학교 미디어커뮤니케이션학과에서 석사 및 박사학위를 받았다.

PC통신, 인터넷, 신문, 잡지, TV, Mobile 등 다양한 미디어 회사를 거치며 기술과 미디어, 커뮤니케이션에 대해 꾸준히 연구하고 있다.

현) 국방부 서기관(국방일보 편집인)
전) 동아일보/채널에이 전략실 차장
전) KT 하이텔 뉴미디어 팀장

한양대, 중앙대, 동국대, 충남대, 성신여대, 순천향대, 한성대 등 출강

rotoruaa@gmail.com

미술 커뮤니케이션

초판발행	2023년 8월 15일
지은이	기국간
펴낸이	안종만·안상준
편 집	조영은
기획/마케팅	박부하
표지디자인	이소연
제 작	고철민·조영환
펴낸곳	(주) 박영사
	서울특별시 금천구 가산디지털2로 53, 210호(가산동, 한라시그마밸리)
	등록 1959. 3. 11. 제300-1959-1호(倫)
전 화	02)733-6771
f a x	02)736-4818
e-mail	pys@pybook.co.kr
homepage	www.pybook.co.kr
ISBN	979-11-303-1808-0 03600

정 가	21,000원